유럽의
시간을
걷다

한 권 으 로 떠 나 는 인 문 예 술 여 행

유럽의
시간을
걷다

France

Italy

Spain

Germany

United Kingdom

최경철 지음

whale books

C O N T E N T S

● CHAPTER 3

르네상스 : 예술가와 인본주의로 도시를 빛다

처음을 기억한다.

책을 쓰기로 마음먹은 그날부터 시대의 인물들이 나에게 속삭이기 시작했다. 시대의 이야기에 귀 기울여달라고, 자신의 이야기를 들어달라고 말이다. 이야기를 이어나갈 때마다 시대와 함께 호흡했던 주인공들을 만났다. 마치 과거의 한 장면 속에 들어간 것처럼 역사가 눈앞에 생생하게 펼쳐졌다. 나는 그저 그들의 이야기를 관찰하고 받아 적어두기만 하면 되었다.

이름만 남은, 말이 없는 옛 예술가들은 그들의 기억들을 수줍게 꺼내 보여주었고, 현재 남아 있는 수많은 예술작품과 건축물은 그들이 목도한, 흘러온 세월을 말해주었다. 유럽의 중세시대부터 시작된 이야기는 수차례 시간의 굴곡을 거쳐 현대에 이르렀다. 나는 그들이 하려고 했던 시대의 이야기를 전하고 싶었다. 그들의 오래된 기억, 이미 잊힌 이야기, 역사로 기술되지 못한 진실들을 말이다.

이 책은 유럽의 역사와 문화, 예술을 시대 순으로 담고 있다. 세계지도를 펼쳐두고 전체가 아닌 유럽의 이야기를 다루기로 한 데는 이유가 있다. 현재 우리가 접하고 있는 근대 이후의 문명세계와 문화의 파편들은 유럽을 근간으로 구성되어 있기 때문이다. 유럽 문화의 뿌리, 발전 과정과 흐름을 살펴보는 것은 세계를 이해하는 시각의 폭

을 넓혀주는 일이다. 이는 그들의 문화가 더 우월하다는 측면이 아니라, 결과론적으로 현재 우리가 유럽을 기반으로 한 문화와 밀접한 연관을 맺고 있다는 측면에서다. 따라서 유럽에 대해 알아보는 일은 세계의 반쪽을 이해하는 것과 같다.

유럽은 필연적인 사건과 우연들이 여러 번 반복되는 복합적인 상황이 많았고 그만큼 예측이 어려운 지역이었다. 나는 그 세계를 분석해 차곡차곡 시간의 층위를 쌓았다. 그리고 그 시간 사이에 자리 잡고 있는 구체적인 사건들과 사람들의 모습도 놓치지 않으려고 노력했다. 유럽 역사의 통시성과 공시성을 동시에 확보하면서 이해의 폭과 깊이를 늘리는 데 집중했다.

이 책의 특이점 중 하나는 서로마가 멸망한 이후부터 이야기를 시작한다는 것이다. 일반적으로 유럽의 예술사를 다룬 책들은 대부분 그리스를 시작으로 로마제국의 황금기로 이야기를 전개해나간다. 하지만 이 책은 로마 시대 이후 수많은 역사와 문화에서 재생산된 그리스를, 로마를 확인해볼 수 있도록 했다. 이 책이 그리스, 로마 문화를 반추하고 이해하는 경험으로 이어지길 바란다.

각 장은 시대로 향하는 여행을 도와주는 지도로 시작한다. 각 장에서 다루는 예술양식의 대표적인 건물과, 연관성이 있는 장소와

건물을 표기, 시대에 맞게 각 지역의 건축들을 이해할 수 있도록 구성했다. 역사와 문화는 따로 존재하는 것이 아니라 시대, 인종, 국가를 뛰어넘는 유기적이고 총체적인 관계를 가진다. 따라서 이 지도에 표기된 건물과 장소들은 모두 그물망처럼 서로 연결되어 있다고 봐야 한다.

구성에 관한 또 다른 요소는 소설과 비소설의 병치 구조를 취한 것이다. 역사를 다룬다는 것, 특히 건축에 대한 서술은 복잡한 정보의 나열로만 읽히는 한계가 있다. 그래서 각 시대상을 들여다볼 수 있도록 시대에 적합한 가상의 인물의 삶을 통해 시대에 대한 관조를 덧붙였다. 주인공들은 수도원장, 고고학자, 예술사학자 등 역사와 예술의 중심에 서있던 사람들로 이루어져 있다. 이들의 이야기를 통해 본문을 보다 더 가볍게 읽어나갈 수 있기를 기대한다.

앞에 수많은 기억들이 펼쳐져 있다. 우리는 시대의 이야기, 시간을 걷는 발걸음을 내딛게 될 것이다. 이 책에 담긴 시대의 기억들이 현재를 살고 있는 우리에게 세계관을 넓혀주는 놀라운 경험을 선사하기를 바란다.

2016년 가을,

최경철

로마네스크

헬레니즘을 기둥으로 로마라는 지붕을 얹다

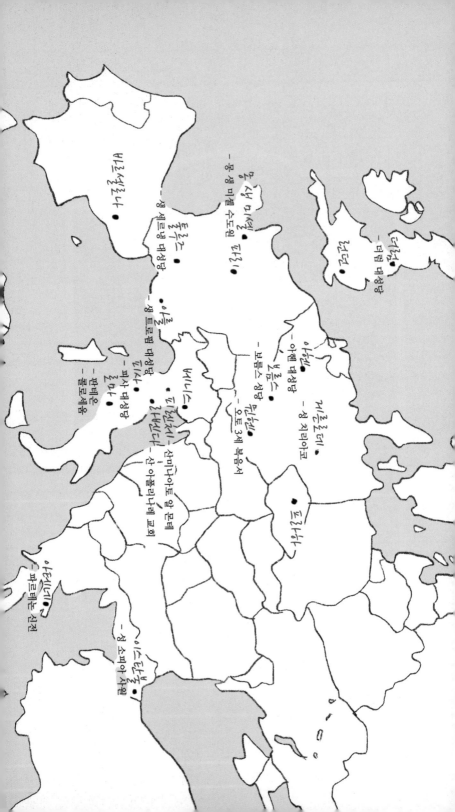

살라미스

드르파늄
성 브로맵 대성당

롱상 미셸 수도원 파리

쾰른

님펜부르크
대럽 대성당

아른헴
- 아헨 대성당
- 성 지아코

브룸스 성당
- 오토 3세 복음서

생 토노럭 대성당
로레
- 피사 대성당

팡테옹
- 클로세움

베네딕트
- 산 아폴리나레 교회
산미나이토알몬테

성 아우아시원

로라바

아테네의 -
파르테논 신전

성 소피아 사원

STORY

잠들어 있는
아이

숨 쉬는 소리가 여기저기서 들렸다. 살아남은 사람들의 짧은 탄식이 이어졌다. 동이 틀 무렵, 자욱한 안개가 예배당을 휘감고 사라졌다. 어둠 속, 높은 벽 끝에 나 있는 작은 창문으로 햇살이 스며들었다. 이틀 전, 마을 사람들은 옆 마을에 게르만족이 침입했다는 이야기를 듣고 이 성당으로 모여들었다. 무거운 문을 닫아 입구를 틀어막았다. 빛이 없는 어둠 속에 숨어, 그저 야만인들이 우리 마을을 그냥 지나가기만을 간절히 바랐다. 혹여 침입하더라도 성당이 그들의 공격에 잘 견뎌주기를 바랄 뿐이었다. 기나긴 밤이었다. 성당의 가장 구석진 자리에서 아기의 목소리가 들렸다. 젊은 처자의 가슴팍에서 잠들었던 아기가 옹알이를 시작했다.

누군가 다가와 여인에게 말을 건넸다. 옆집에 사는 아저씨였다. 아기를 꼭 끌어안은 여인의 눈에는 눈물이 그렁그렁 차 있었다. 그는 야만인들이 마을에서 식량만 털어간 것 같다는 이야기를 했다. 몇 년 전 이 성당이 지어질 때, 잠시 인부로 일했었다는 말도 덧붙였다. 성

당이 요새처럼 튼튼하게 건축된 배경에 대한 설명이었다. 아치를 만드는 것이 상당히 어려운 일이었다며, 벽을 두껍게 쌓느라 창문이 작아졌고 그래서 내부 공간이 어두워질 수밖에 없었다는 말을 늘어놓았다. 그는 마치 사랑스러운 아이를 쓰다듬듯 벽을 어루만지면서 자신이 이 돌들을 직접 날랐다고 했다.

"그런데 말이야, 내가 여기서 일할 때 자네 아버지와도 같이 일했었는데, 알고 있었어? 같이 무거운 돌들을 옮겼었단 말이지."
"아니요, 처음 듣는 이야기예요. 그러셨군요."

한 번도 보지 못했던 아버지가 옮겨 나르셨다는 말에 벽을 쓸어만졌다. 차갑고 거칠었다.

매년 온갖 야만인들이 이 지역 일대를 휩쓸고 지나갔다. 말솜씨가 좋은 할머니들은 아이들을 모아놓고 야만족들의 만행에 대해 이야기하곤 했다. 여인은 오늘의 기억을 자신의 가슴팍에 잠들어 있는 이 아이, 클라우스에게도 전하리라 마음먹었다.

둥근 아치의 그림자가 성당의 회랑에 드리워졌다. 마을 사람들이 문을 열고 나갔다. 텅 빈 마을이 을씨년스러워 보였다. 키우던 가축들의 울음소리는 사라졌고, 문들은 다 열려 있었다. 바람 때문에 삐걱거리는 소리만 날 뿐이었다. 누가 이 혼돈과 암흑의 시대를 만들었는가. 이 모든 것은 로마가 멸망하면서부터 시작되었다.

혼돈의
시대

혼돈의 시대가 있었다. 4세기부터 시작된 이 혼돈은 유럽사회 전반
에 불안과 공포를 일상으로 만들었다. 이 시대부터 이야기를 시작하
는 이유는 하나다. 이와 같은 상황을 극복하면서 새로운 시대가 탄생
하기 때문이다. 혼돈의 시대가 시작된 것은 로마제국의 쇠퇴와 밀접
한 관련이 있다. 이 시대를 이해하기 위해 먼저 로마제국의 쇠퇴 과
정을 살펴보자.

로마제국은 서쪽으로는 브리타니아Britannia 섬, 즉 현재의 영국에
서부터 동쪽으로는 현재 중동, 즉 이란과 이라크 지역에서 북아프리
카 일부 지역까지 다스린 거대한 제국이었다. 거대한 영토의 크기만
큼 다양한 민족이 있었기 때문에 통치에 큰 어려움을 겪고 있었다.
결국 로마제국이 시작된 지 4백 년 만인 395년, 테오도시우스 1세
는 두 아들에게 나라를 양분하여 물려주었다. 이것이 바로 동로마제
국과 서로마제국의 시작이다. 특히 지속적으로 이민족의 침입을 받
아오던 서로마제국은 476년 멸망에 이르렀고, 유럽사회는 긴 혼돈

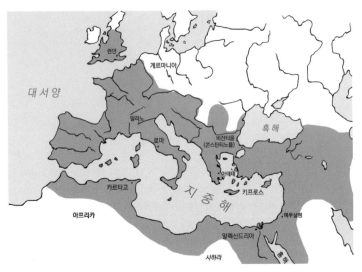

117년경 로마제국의 범위. 당시 프랑크족, 노르만족 등 다양한 민족이 로마제국을 공유하고 있었다.

속에 빠졌다.

　　동로마와 서로마로 나뉘기 전 로마제국은 강력한 군주의 힘과 우월한 정치체제를 통해 '팍스 로마나Pax Romana' 시대를 누리고 있었다. 로마의 통치로 유럽사회 전체가 평화 그 자체였다. 로마로 통하는 길이 만들어졌고 그 길을 따라 도시가 건설되었다. 로마는 정치와 경제, 문화의 중심으로서 제국의 면모를 보여주는 도시로 발전했다. 혼돈의 시대는 팍스 로마나와 대조를 이루는 시기로, 로마 같은 강력한 집권 국가가 사라져버린 유럽의 무질서한 시간을 의미한다. 주인이 사라져버린 제국에 어떤 일들이 일어났겠는가? 당연히 주인의 자

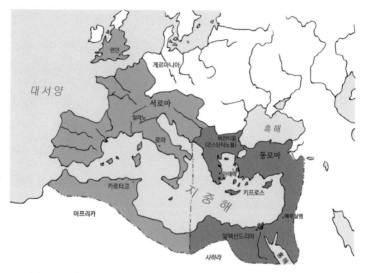

395년경 로마제국은 동로마제국과 서로마제국으로 분열되었다.

리를 차지하기 위해 수많은 세력이 들고 일어섰다. 특히 척박하고 추운 북쪽 지역에 살던 야만인들이 로마가 세운 따뜻한 도시에 칼날을 드리웠다. 어떤 날에는 게르만족으로 통칭되는 프랑크족이, 또 어떤 날에는 노르만족이, 그 다음 날에는 서고트족이 쳐들어왔다. 다양한 이민족들이 이곳 사람들에게 야만성을 드러냈다. 수백 년 동안 불안정한 상태가 지속되었다. 여러 민족의 침략과 수탈로 사회는 무질서해졌고, 사람들의 삶은 점점 피폐해져 갔다.

　　그들의 목적은 팍스 로마나가 구축하고 있던 시스템을 수탈하는 것이 아니었다. 그들은 제국의 시민들이 소유하고 있던 음식과 옷,

가축 등의 재산을 갖고 싶어 했다. 야만인에게는 문명화보다 기본적인 욕구 해결이 더 절실했다. 그들 대부분이 문맹이었고 심지어 그들의 지도자들조차도 글을 몰랐다. 야만인들의 난폭함과 잔혹함은 이미 팍스 로마나를 통해 문명화된 사람들에게 당혹감과 두려움을 안겨주기에 충분했다.

그래서인지 팍스 로마나를 경험했던 사람들 사이에서는 전쟁에서 지더라도 문명화된 국가의 통치를 받는 것이 낫다는 인식이 팽배해졌다. 비록 지배계급과 피지배계급으로 나뉘는 불평등한 계급사회를 이루긴 하겠지만, 문명화된 국가에는 나름의 정치철학과 사회를 통제하는 법률이 있기 때문이다. 피지배층이라 할지라도 국가의 통제와 사회의 규범을 따르기만 하면 최소한의 안전과 평화가 보장된다는 것도 그 이유였다. 하지만 불행하게도 야만인들은 3백 년 이상 무차별적인 수탈을 계속했다. 이것이 바로 유럽 역사의 암흑기로 불리는 중세시대의 시작이다.

보통 중세시대를 이야기할 때, 그 연대기에 관한 다양한 시각이 존재한다. 일반적으로 중세는 서로마제국이 멸망한 5세기 이후부터 동로마제국이 멸망한 15세기, 즉 르네상스가 시작되기 이전까지의 천 년을 의미한다. 이 기나긴 시간을 하나의 단일한 시대로 볼 수 없다며 구분해서 보는 시각도 있다. 물론 당대 사람들은 인식하지 못했겠지만, 후대에 역사를 들여다본 사람들은 천 년의 역사를 몇 개의 조각으로 나눠 살펴봤다.

벨기에 역사가 앙리 피렌Henri Pirenne은 천 년의 중세시대를 세 개로 구분했다. 중세 초기(5~11세기), 중세 성기(11~14세기), 중세 후기(14~15세기)가 그것이다. 우리가 이번 장에서 다룰 시기는 중세 초기와 중세 성기의 일부를 포괄하는 오랜 시간의 층위를 간직한 시대다.

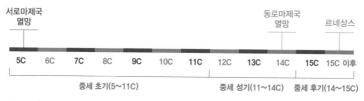

중세시대를 나누는 타임라인.

STORY

청색의
눈

밤이 길어지는 겨울이 오면, 할머니는 클라우스에게 자신이 겪었던 고생에 대해 이야기했다. 야만인들의 만행은 너무나 끔찍했다. 할머니는 이 이야기를 할 때마다 눈물을 흘리곤 했다. 어린 시절 클라우스의 기억 속에는 할아버지가 존재하지 않았다. 가끔식 클라우스는 할머니의 눈물과 할아버지의 부재가 무언가로 연결되어 있는 것은 아닐까 생각했다.

가족들과 달리 클라우스의 눈은 청색이었다. 또래의 마을 아이들은 눈 색깔이 다르다는 이유로 그를 놀리고 괴롭혔다. 무차별적인 폭력도 가해졌다. 클라우스의 가족에게는 클라우스를 대하는 마을 사람들의 태도가 야만인의 습격만큼이나 큰 두려움이자 상처였다. 이 끔찍한 기억은 클라우스의 가족들을 뿔뿔이 흩어지게 만들었다.

클라우스의 어머니는 그를 수도원에 보냈다. 수도원은 상대적으로 안전하고 풍요로웠으며 교육도 받을 수 있는 곳이었다. 그는 라틴어를 배웠고, 성서를 읽기 시작했다. 그리고 수도사가 되었다. 수

도원에서의 삶에는 차별이 없었다. 십여 년의 세월 동안 클라우스는 단 한 번도 가족을 보지 못했다. 가족들이 찾아오지도 않았을뿐더러 그 역시 찾지 않았다.

클라우스가 안정을 되찾을 무렵 수도원에는 바뀐 풍경이 하나 생겨났다. 허리에 큰 칼을 찬 기사들이 드나들기 시작한 것이다. 그들은 키가 크고 금발에다가 청색 눈을 가진 사람들이었다. 프랑크족이었다. 사실 프랑크족과 노르만족, 고트족을 분별하기란 쉬운 일이 아니었다. 왜냐하면 이들 모두가 게르만의 하위 민족이어서 비슷한 외모를 가지고 있었기 때문이다. 어찌 되었든 프랑크족들은 음식과 값나가는 성상을 훔쳐가는 대신 글을 알려달라고 했다. 놀랄 만한 변화였다. 요즘 약탈은 안 한다고 하더니 정말 그런 모양이었다. 수도원 사람들 모두 그들을 처음 봤을 땐 손이 떨리고 무서워서 한마디도 할 수 없었지만 차츰 적응되어갔다. 클라우스는 프랑크족에게 라틴어를 가르쳤다. 그들은 곧 글을 읽기 시작했을 뿐만 아니라 성서와 역사에 대해서도 더 배우고 싶어 했다. 마침내 그들과 눈을 맞추며 농담을 주고받을 수 있게 되었을 때, 그들은 홀연히 떠나버렸다.

눈이 녹고 봄이 오자, 글을 배워갔던 청색 눈의 사내가 클라우스에게 찾아와 프랑크족의 고위층들이 교육받을 수 있는 학교를 맡아달라고 부탁했다. 교구와 교황청은 이를 수락했다. 클라우스는 프랑크족의 귀족들에게 라틴어와 그리스 고전, 성경을 가르쳤다. 클라우스는 시대의 봄이 다가옴을 느꼈다.

야만인들의
문명화

시간이 지나면서 야만인들의 문명화가 진행되었다. 여기저기 옮겨 다니던 이들이 한 도시에 정착하기 시작한 것이다. 야만인들의 지도 층은 점차 국가라는 시스템을 만들기 위해 노력했다. 이를 위해 당시 사람들의 정신적 연결 고리였던 그리스도교와 밀접한 관계를 맺었 다. 당시 교회는 신앙의 중심이었을 뿐만 아니라 교육까지도 담당하 고 있었고, 이 때문에 지적 수준이 높은 사람들이 모여 있는 곳으로 여겨졌다. 교회의 인적 자원은 야만인들의 지도층을 교육하고 국가 의 정치체제와 사회구조의 기틀을 잡는 데 이용되었다.

　야만족과 교회의 연합이 가시적 성과를 내기 시작하면서 변화 가 일어났다. 서로마제국이 멸망한 지 3세기 정도가 지난 751년, 교 황 자카리아스가 프랑크족의 피핀을 왕으로 승인해주면서 야만인 최 초의 국가가 설립되었다. 그리고 800년 카롤루스 대제, 즉 샤를마뉴 Charlemagne가 프랑크왕국Frankenreich을 통일하면서 여러 민족을 아우르는 제국이 생겨났다. 샤를마뉴는 교황에게 황제로 인가받기 위해 여러

측면에서 문명화를 위한 노력을 아끼지 않았다. 심지어 문맹이었던 그는 교회의 도움으로 글을 배웠고, 프랑크족의 다른 지도부들도 문자, 성경, 역사, 문화에 이르는 다양한 교양 지식을 교육받았다. 이후 프랑크족은 유럽사회의 새로운 지배세력으로 등극했다.

　샤를마뉴가 이룬 통합 왕국은 현재의 독일과 프랑스를 아우를 만큼 거대한 제국을 형성했다. 오랜 시간 동안 사람들이 고대했던 지배계급의 문명화가 어떻게 이루어졌는지, 그들이 구축한 시대는 어떠했는지 알아볼 필요가 있다. 먼저 당대를 대변할 수 있는 가치들 중 주요 특징들을 살펴보자.

위계적 봉건사회

봉건은 왕이 가신에게 땅을 주고, 그 가신은 왕에게 충성 서약과 군역의 의무를 지는 제도를 말한다. 봉건사회에 대해 알기 위해서는 계급사회를 먼저 이해해야 한다. 당시 사회는 농노, 귀족, 성직자로 구성된 계급으로 이루어졌다. 귀족은 왕에게 봉토를 받은 영주인 동시에 전쟁터에 나가는 기사이기도 했다. 하지만 강력하지 못했던 왕권 때문에 귀족들의 충성 맹세는 길게 지속되지 못했다. 체제의 불안정을 느낀 귀족들은 생존을 위해 전쟁 기술을 연마하고 독자적인 힘을 기르고자 애썼다. 농노는 영주가 가진 영토에서 경작하는 소작농 역할을 했다. 이들은 개인 소유의 땅 없이 영주의 땅에서 노예처럼 일했다. 인구 비율로 보면 대다수 사람들이 농노에 속했다.

성직자는 계급사회에서 가장 자유로운 계층이었다. 이들은 영
주나 국가에 배속된 사람이 아니라, 정치를 초월하는 그리스도교 교
단에 속한 사람이었기 때문이다. 당시 왕과 귀족은 교황의 권한과 힘
에 맞설 만한 능력이 없었다. 농노, 귀족, 성직자는 서로가 가진 것
과 가지지 못한 것을 일종의 계약관계로 유지하면서 위계적인 봉건
사회를 형성했다.

교회와 수도원 제도

당시 로마를 중심으로 형성된 그리스도교는 국가 간의 정치적 이해
관계를 넘어 유럽 전체를 장악한 유일한 사회구조였다. 유럽 각 지역

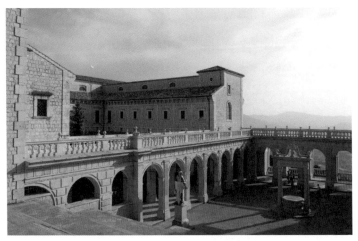

529년경 로마 남쪽에 세워진 몬테 카시노Monte Cassino 수도원은 베네딕트 수도회의 탄생지이자 토
대가 되었다. 당시 많은 수도원들이 사회 전반에 지대한 영향을 미쳤다.

에서 일어난 왕과 영주들의 전쟁 때문에 통치세력은 계속 변화했지만, 교회와 수도원은 절대로 변하지 않는 존재였다. 군대를 가진 영주나 기타 세력의 입장에서 생각해보면, 교회는 정치권력을 갖기 위해 없어서는 안 될 존재였다. 교회와 수도원은 그들의 입장을 독립적으로 표출할 수 있었다.

교회와 수도원이 가진 독립성은 사회에 많은 영향을 끼쳤다. 영주나 농부가 할 수 없는 일을 성직자들이 담당한 것이다. 교회와 수도원에서는 종교 활동 이외에도 인문, 과학, 예술에 대한 교육과 연구가 이루어졌다. 사회 소외계층에 대한 봉사도 담당했다. 정치와 전쟁을 제외한 사회 전반에 관한 모든 것이 교회와 수도원을 중심으로 운영되었다.

그리스-로마 문화

국가의 체계를 완성하는 데 그리스-로마의 문화가 큰 역할을 담당했다. 그럴 수밖에 없었던 이유가 있다. 서로마제국이 멸망한 이후 4세기가 넘는 시간 동안 로마만큼 강력한 국가체제를 성취한 나라가 없었기 때문이다. 이전 시대의 완성된 문화와 예술은 새로운 시대를 안정화시키는 데 주요 도구로 활용되었다. 프랑크왕국을 통합한 샤를마뉴는 로마의 번성기를 되살리는 데 주력했고, 그 시대의 문화를 적극적으로 수용하고자 했다. 사회가 안정되어가자 곳곳에 수도원과 교회가 세워지기 시작했다. 앞서 언급한 당대 주요 가치였던 교회는

그리스-로마의 건축양식을 바탕으로 건축되었다.

야만족의 문화와 전통

게르만족의 전통도 자연스레 사회 곳곳에 유입되었다. 유목민이었던 이들은 건축보다는 손으로 가볍게 만드는 공예에 능했다. 그들이 가진 공예술이 다른 문화적 요소와 융합하는 방식으로 야만족의 문화와 전통이 계승되었다. 예를 들어 교회 건축에 필요한 십자가, 성골함, 성찬배 혹은 예배당 문에 이르기까지 그들의 문화유산을 건물의 조각, 가구나 장식품에 남기기 시작했다.

야만인들의 문명화는 사회의 질서 및 그 사회가 향유하는 문화를 체계화하면서 이루어졌다. 정치와 계급의 위계질서를 구축한 봉건제도, 사회를 강력하게 결집시켰던 또 하나의 세력인 교회와 수도원, 사회의 문화와 예술의 바탕이 된 그리스-로마 문화와 유입된 게르만족의 전통까지. 앞서 언급한 다양한 요소들이 이 시대와 이 시대를 살았던 사람들의 삶의 모습을 규정하는 데 영향을 주었다.

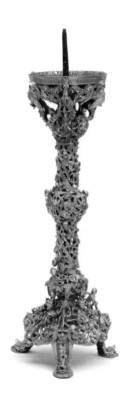

12세기 초에 제작된 것으로 추정되는 글로이스터 대성당의 촛대. 게르만족의 영향을 받은 것으로 평가한다. 빅토리아 & 알버트 박물관에서 소장하고 있다.

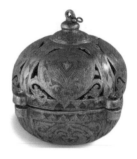

12세기에 제작된 향로로 지그재그 형태의 독특한 무늬가 보인다. 카탈루냐 미술관에서 소장하고 있다.

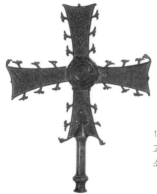

11세기 스페인 카탈루냐 지역에서 제작된 제단 십자가. 화려하고 디테일한 세공의 손길을 엿볼 수 있다. 카탈루냐 미술관에서 소장하고 있다.

STORY

정체된
시대

몇 해가 지나고 겨울이 되자, 클라우스는 아헨 성당의 주교로 임명되어 학교를 떠나게 되었다. 며칠간의 짧은 여정 후 아헨에 도착한 그는 곧장 예배당으로 향했다. 서측 입구의 문을 열려는 찰나 멀리서 수사 한 명이 달려왔다. 키가 작고 머리가 벗어진, 그렇지만 웃음이 끊이지 않는 사내였다.

"새로 부임하신 주교님 맞으시죠? 사제복을 입으신 분이 오시길 래 혹시나 해서 뛰어왔어요. 얼굴을 뵈니 딱 알겠더군요. 제가 이 래 봬도 정보 하나는 빠르거든요. 새로 오시는 주교님이 영롱한 눈빛을 가지고 있다는 얘기를 들었지요, 하하."

멋쩍은 인사를 건넨 수사는 클라우스에게 아헨 성당을 소개하기 시작했다. 아헨 성당은 로마가 멸망한 이후 오랜만에 지어진 성당 중 하나였다. 그동안 야만인의 침입과 약탈 때문에 제대로 된 예배당

을 지을 수 없었기 때문이다. 클라우스가 건물의 외관을 보고 나서 내부에 들어서자 빛이 들어오는 중심 공간이 보였다. 외관이 십육면체로 이루어져 있는 것과 달리 내부는 팔면체로 이루어져 있었다. 위쪽 돔에서는 가느다란 빛이 들어오고 있었고, 돔의 끝에서부터 바닥까지 원형 아치와 기둥들로 층층이 에워싸여 있었다. 각 기둥의 상부에는 화려한 조각들이 세공 실력을 자랑하듯 붙어 있었다.

화려한 조각들은 새롭게 세공된 것이 아니라 그리스 지역에서 이미 조각된 작품을 가져온 것이었다. 이 지역의 석공들이 그리스-로마 건축의 기둥 장식과 관련한 세공법을 알지 못했기 때문이다. 지난 수백 년 동안 불안정한 정치 상황과 함께 건축 역시 정체되어 있었던 것이다. 아헨 성당의 건축을 위해 석공들을 로마로 견학을 보내거나 관련된 서적들도 제공했지만, 이전 시대의 조각만큼 완성도가 높아지지 않았다. 설명을 듣던 클라우스가 말을 꺼냈다.

"그런데 벽에 못 보던 문양이나 그림들이 보이네요? 그러고 보니 아까도 출입구 문의 모양이 조금 생경한 모습이긴 했는데. 뭐죠?"
"정말 예리하시네요. 샤를마뉴 황제의 요청이 있었어요. 공사를 한창 진행하고 있는데 게르만족 사람들이 오더니 벽과 문에 세공을 하더군요. 이 사람들이 원래 즐겨하던 문양인가 봐요."
"독특하네요. 무언가 기괴하고 복잡해 보여요."

설명을 듣던 클라우스는 어린 시절 보았던 투박한 예배당 건물을 떠올렸다. 기억 속 교회의 투박함과는 비교가 되지 않았다. 여전히 벽은 두껍고 창은 작았지만 훨씬 아름다워졌다. 시대가 변했다는 것을 확연히 느낄 수 있었다. 의자에 앉아 눈을 감았다. 평화로운 시대가 왔음에 감사했다. 노을빛이 예배당 안으로 스며들었다.

로마네스크,
그 이름의 의미

9세기 초반에 세워진 프랑크왕국을 기점으로 건축에 대한 관심이 일어나기 시작했다. 사회와 정치가 안정된 국가가 위대한 건축물을 짓고자 하는 것은 당연한 일이었다. 한 나라의 국력과 존엄을 표현할 수 있는 가장 강력하고 효과적인 방법이 건축이기 때문이다. 우리는 수많은 나라의 역사를 통해 이 사실을 익히 알고 있다. 로마, 중국, 이집트 등 우리 기억 속에 남아 있는 수많은 문명의 발상지와 강력한 국가를 만들었던 나라들의 모습을 생각해보자. 그들의 문명과 문화는 분명 건축물로 발현되었다. 이집트의 피라미드, 중국의 만리장성, 로마의 콜로세움 등을 떠올린다면 쉽게 이해될 것이다. 한국의 경우도 마찬가지다. 우리가 조선시대 6백 년의 역사를 알 수 있는 것은 도시 곳곳에 현존하고 있는 궁궐과 성곽, 사대문 등의 오래된 건축물들 덕분이듯, 문명화된 국가에서 건축은 하나의 중요한 통치 수단이다.

하지만 왕의 의지만으로 새로운 건축양식이 갑작스럽게 나타나는 것은 아니다. 건물은 손으로 쉽게 만들어낼 수 있는 공예품이 아

니기 때문이다. 또한 중세시대 건물은 구조적 안정성이 가장 우선시
됐기 때문에 새로운 건축양식은 쉽게 탄생하지 않았다. 그래서 프랑
크왕국도 로마가 발전시킨 안정적인 건축양식을 바탕으로 프랑크족
의 문화를 이식하는 방식을 추구했다. 이러한 일련의 과정을 거쳐 발
전한 건축양식을 '로마네스크Romanesque'라고 부른다. 이 양식은 유럽
의 각 지역에서 등장했지만, 샤를마뉴를 시작으로 현재의 독일 지역
에 기반을 둔 로마네스크가 가장 큰 양식적 성취를 보였다.

　　이러한 사회적·역사적 인식을 바탕으로 로마네스크에 대해 알
아보자. 로마네스크는 두 개의 단어를 조합한 말이다. 로마Roma는 '로
마제국'을 의미하고 네스크Nesque는 '풍'을 뜻한다. 즉 로마풍 건축양
식인 것이다. 쉽게 말해 로마네스크 양식의 건물은 로마 건축물과 유
사하다. 그러면 누가 이러한 이름을 붙였을까? 실제로 당대에는 로

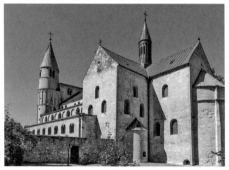

961년경에 건축된 것으로 알려진 성 치리아코Sankt Cyriakus 교회의 외관과 회랑. 독일 게른로데 지
역에 있는 것으로 초기 로마네스크 양식의 특징을 잘 보여준다.

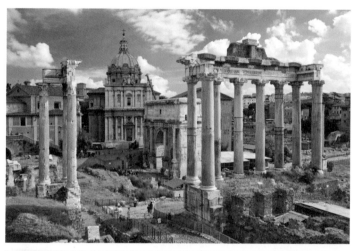

로마제국의 심장 역할을 한 포로 로마노의 전경. 고대 그리스 건축의 영향을 많이 받았으며, 현재 세계문화유산으로 지정되어 있다.

마네스크라는 말이 존재하지 않았다. 로마네스크라는 말은 19세기
미술 비평가들이 명명한 것이다. 이 비평가들은 10~12세기에 나름
의 형식적 완성을 갖춘 건축양식이 있었다는 것을 발견하고, 그 형
식의 바탕에 로마의 건축양식이 있다는 것을 반영해 로마네스크라
는 이름을 붙였다.

　　여기서 자연스러운 질문이 생긴다. 그렇다면 로마의 건축양식
은 무엇인가. 로마의 건축양식을 이해하지 못하면서 로마풍의 건축
인 로마네스크 양식을 이해할 수는 없다. 일단 먼저 짚고 넘어가야 하
는 것이 있다. 이야기를 쉽게 이어가기 위해 우리는 그리스문화와 로
마문화의 연관성을 이해해야 한다. 왜 갑자기 그리스가 튀어나오는
것인지 의아하게 생각할 수도 있을 것이다. 일단 로마의 모든 문화와
예술의 토대가 그리스문화에 있었기 때문이고, 이 그리스문화는 '헬
레니즘Hellenism'이라는 문명사적인 용어와 통용된다. 다시 말해 로마
의 문화는 헬레니즘이라 불리는 그리스문화에서 출발한다.

　　이해를 돕기 위해 그리스-로마 신화를 예로 들어보자. 사랑의
신은 누구인가? 누군가는 우리에게 아주 친숙한 이름인 '비너스'를,
다른 누군가는 '아프로디테'라는 이름을 떠올릴 것이다. 두 명의 각
기 다른 사랑의 신이 존재하는 것일까? 아니다. 두 이름은 한 명의
동일한 신을 의미한다. 다만 그리스 신화에서는 아프로디테로, 그리
스 신화를 그대로 차용한 로마 신화에서는 비너스라고 부를 뿐이다.

　　그리스문화와 로마문화의 이름과 관련된 유사성은 이름에서 그

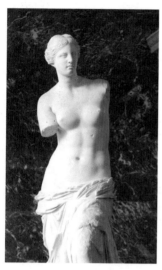

루브르박물관에 있는 「밀로의 비너스Vénus de Milo」. 기원전 130~120년경에 제작되었을 것으로 추정된다.

치는 것이 아니라 문화 전반의 유사성으로 확장된다. 건축이 대표적인 것이라고 볼 수 있다. 우리의 기억 속에 남아 있는 가장 대표적인 그리스의 건축물을 하나만 떠올려보자. 어떤 이름이 떠오르는가? 혹시 파르테논 신전이 떠오르진 않는가? 전쟁의 신 '아테나'를 기리는 신전 말이다. 그리스의 도시국가 아테네의 아크로폴리스Acropolis에 세워진 이 신전은 초기 그리스 건축을 대표한다고 볼 수 있다. 이런 건물은 로마의 다양한 장소에서도 발견할 수 있다. 따라서 로마네스크 건축양식을 이해하기 위해서는 그리스-로마의 건축양식에 대한 이해가 동반되어야만 한다.

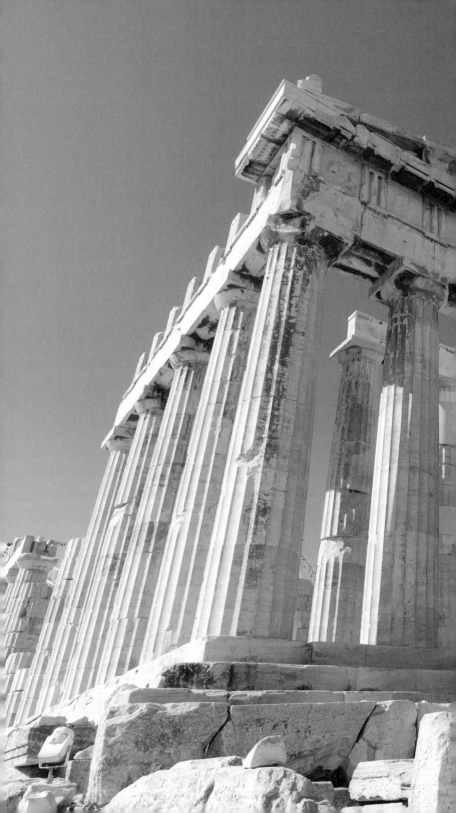

그리스 아테네에 있는 파르테논Parthenon 신전.
로마네스크 건축을 이해하기 위해서는
먼저 그리스와 로마의 건축양식을 알아야 한다.

STORY

석공의
오래된 책

수사가 성당 옆에 있는 작업장으로 클라우스를 안내했다. 아까부터 어디선가 정으로 돌을 내려치는 날카로운 소리가 들려왔는데, 알고 보니 바로 이곳에서 나는 소리였다. 수사가 작업을 하고 있는 석공 옆에서 연신 헛기침을 해댔다. 일하고 있던 석공이 인기척을 느끼고 말을 건넸다.

"수사님, 언제 오셨어요? 그것도 모르고 계속 일을 하고 있었네요."
"아니에요. 지금 한시가 바쁜데, 열심히 작업하셔야죠. 작업은 잘 돼가시죠?"
"네, 거의 마무리되어 갑니다. 봉헌식이 얼마 안 남았는데, 빨리 마무리해야죠. 그런데 같이 오신 분은 누구신가요?"

수사는 클라우스를 석공에게 소개했다. 석공은 투박한 손을 가지고 있었다. 손톱 끝은 여기저기 깨져 있었고, 옷자락에서 찢어낸 듯

한 천으로 둥둥 말려 있었다. 얼굴에 가득한 주름은 정을 내려칠 때
마다 더 깊게 파이는 듯했다. 움직일 때마다 옷에서 일어나는 미세한
돌가루들이 공간을 채우고 있었다.

　클라우스는 석공이 작업하고 있는 조각을 유심히 바라보며 무
언가 기억나지 않는 듯 미간을 찌푸렸다. 석공이 조각하고 있는 것은
그리스 시대의 가장 복잡한 기둥양식 중 하나였다. 석공은 그리스에
서 가져온 조각들 중 일부 부서진 조각이 있어 작업 중이라고 하면
서, 새로운 조각술을 배웠다는 성취감 때문인지 격앙된 목소리로 이
야기했다. 석공은 한참 동안 로마에 견학가서 보았던 콜로세움이나
판테온 같은 유명한 건물에 대해 자랑하듯 설명했다. 그러다 갑자기
말을 멈추고 옆에 있던 선반에서 오래돼 보이는 책을 하나 꺼내왔다.
책 표지에는 '건축장식론'이라는 제목이 새겨져 있었다.

　석공이 방 이곳저곳에 세워져 있는 초에 불을 붙였다. 녹아내린
흔적이 많아서 밑부분은 손바닥만 한 거대한 초처럼 보였다. 그는 손
으로는 초에 불을 붙이면서 동시에 고개를 돌려 클라우스를 응시하
곤 재미있는 이야기를 해주겠다며 활짝 미소를 지어보였다. 석공이
책을 펼치자 돌가루가 날렸다.

그리스-로마
건축에 대해

건축양식은 어떤 식으로 구분하느냐에 따라 그 종류가 두 가지로 나뉠 수도, 열 가지가 넘는 양식으로 분화될 수도 있다. 전문가가 아닌 우리는 가장 기본적인 분류법으로 양식을 구분해보는 경험이 필요하다. 로마의 건축양식은 네 가지 특징을 가지고 있다. 이는 그리스 건축양식과 밀접한 관계를 가지고 있다. 먼저 각 특징에서 로마와 그리스가 얼마나 양식적 특징을 공유했는지 살펴보도록 하자.

기둥

로마의 건축양식은 다섯 가지 정도로 나눌 수 있는데, 이는 기둥의 종류에 따른 분류로 그중 세 가지는 그리스 양식에서 비롯된 것이다. 로마와 그리스의 건축에서 기둥은 상당히 중요한 위치를 차지했다.

그리스 건축에서 기둥은 '오더Order'라고 불렀다. '코스모스Cosmos'라고 부르기도 했는데, 이는 '질서'라는 의미를 가지고 있다. 그리스 건축에서 기둥은 질서를 의미하는 것으로, 아주 적절한 단어라고 볼

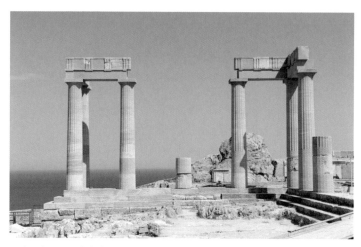

그리스 린도스Lindos에 유적으로 남아 있는 신전에서 대표적인 도리아 양식의 기둥을 확인할 수 있다.

수 있다. 왜냐하면 기둥은 건물에 있어서 가장 중요한 부분인 구조를 담당하고 있기 때문이다. 건물의 안정성을 위해 규칙적인 기둥 열이 필수적이고, 이는 열주가 부각되는 효과를 만들어낸다. 또한 질서 있는 기둥의 배열은 건물에 장중한 느낌을 부여한다.

　기둥의 중요성은 조각의 다양성으로 확장되었다. 먼저 그리스 시대에는 세 가지 종류의 기둥이 존재했다. 연대별로 정리하면 도리아Doric 양식, 이오니아Ionia 양식, 코린트Corinth 양식 순이다. 이름은 모두 그리스 지역 이름에 기원하고 있다.

　도리아 양식은 가장 간단한 양식이다. 아무것도 조각되어 있지 않아 아주 간결한 형태를 하고 있다. 이오니아 양식부터는 기둥 상

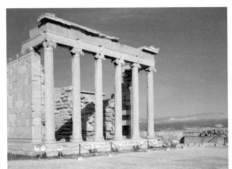

그리스 아테네 에레크테이온Erechtheion 신전의 기둥. 이오니아 양식의 전형적인 모습을 보여준다.

단에 조각을 하기 시작했다. 상단에 있는 양 머리 형상의 조각이 그
것이다. 한국 사람이라면 누구나 한번쯤 찜질방에 가서 수건으로 양
머리를 만들어본 기억이 있을 것이다. 그것과 유사한 형상이라고 생
각하면 된다.

　　코린트 양식을 살펴보자. 코린트 양식은 좀 더 화려한 세공을
선보인다. 나무와 꽃 등을 형상화해 다채롭게 조각한 것이 특징이다.
도리아-이오니아-코린트 순으로 양식이 화려하게 발전하고 있는 것
을 확인할 수 있다.

　　로마가 그리스의 세 가지 기둥양식을 바탕으로 두 가지 양식을
더 발전시키면서, 기존의 양식들도 변화하는 모습을 보였다. 우선 로
마인들은 기둥의 길이와 너비를 바꿔서 다양한 비례를 갖는 기둥을
만들었다. 더불어 조각의 화려함을 더욱 부각시켰다.

　　그리스의 첫 번째 기둥양식인 도리아의 경우 로마 시대에는 기

등 표면에 있던 세로 줄무늬 홈을 없애고 기단부를 추가하면서 형식에서의 완결성을 갖춘 투스칸Tuscan 양식을 만들었다. 여기서 투스칸은 이탈리아 중부 지역을 이르는 투스카니Tuscany에서 기원한다.

로마 시대에 이르러 새롭게 발전한 다섯 번째 기둥양식은 콤포지션Composition(복합식) 양식으로, 이오니아 양식과 코린트 양식을 합친 것이다. 꽃과 나뭇잎 조각 위에 양 머리 장식을 조각했다.

이렇게 그리스-로마의 다섯 가지 기둥양식이 완성되었다. 이 다섯 가지 기둥양식은 그리스-로마의 고전주의에 바탕을 둔 수많은 건축양식에서 시대를 가리지 않고 지속적으로 등장하니 꼭 기억해두자. 또한 그리스 건축과 로마 건축은 별개의 양식으로 구별하지 않고 그리스-로마 건축으로 통합해서 이야기할 것이다.

여기서 잠깐, 로마의 대표적인 건축물인 콜로세움으로 가보자. 유럽, 특히 이탈리아에서 로마의 콜로세움은 대표적인 관광명소다. 이 건물을 생각하면 무엇이 떠오르는가? 파괴된 건물의 흔적들, 네 개의 층으로 이루어진 외관이 떠오를 것이다. 콜로세움에는 서로 다

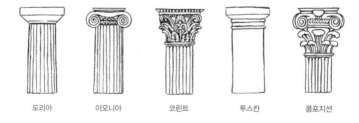

도리아 이오니아 코린트 투스칸 콤포지션

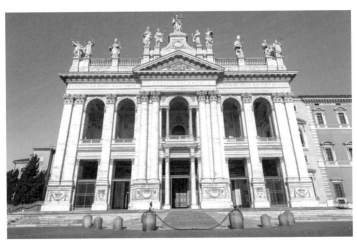

로마의 성 요한 라테라노 대성당San Giovanni in Laterano. 정면 입구에서 콤포지션 양식의 기둥을 볼 수 있다.

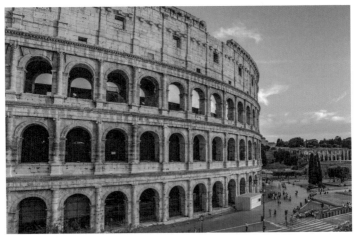

로마의 대표적인 건축물 콜로세움의 1층은 도리아 양식, 2층은 이오니아 양식, 3층은 코린트 양식의 기둥으로 이루어져 있다.

른 양식으로 장식된 각 층의 벽기둥을 볼 수 있는 즐거움이 있다. 1층은 도리아 양식, 2층은 이오니아 양식, 3층은 코린트 양식이다.

페디먼트

'페디먼트Pediment'는 건물의 입구나 외관 기둥의 상단에 위치한 삼각형의 프레임으로 벽면 부조가 새겨져 있는 부분이다. 이 페디먼트에는 해당 건물을 상징하는 그림이 조각된다. 따라서 부조의 디테일을 살펴보면 건물의 역사와 용도를 알 수 있다.

파르테논 신전으로 되돌아가보자. 파르테논 신전은 전쟁의 신인 아테나를 위한 신전이다. 따라서 페디먼트에는 아테나와 관련된 부조가 조각되어 있다. 바로 아테나의 탄생, 전쟁 신화와 관련된 일화들이 새겨져 있었다. 과거형인 이유는 부조의 경우 이미 알아볼 수 없을 정도로 파괴됐기 때문인데, 지금은 다른 나라의 박물관으로 옮겨져 전시되고 있다.

바실리카

이제 조금 더 세부적인 이야기를 해보자. 지금까지는 건물의 외관이 갖는 특징에 대해 설명했다면 이제는 건물의 기능과 관련된 이야기를 할 차례다. 파르테논 신전과 같은 평면 형식을 갖는 건물은 로마에서도 발견할 수 있다. 이 건물은 대체로 법정 같은 공공기관으로 활용되었다. 회랑으로 둘러싸인 넓고 긴 중심 공간은 많은 사람이 모이

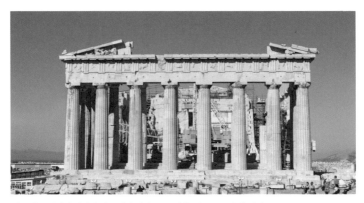

파르테논 신전의 페디먼트는 이미 알아볼 수 없을 정도로 부서져 있다.

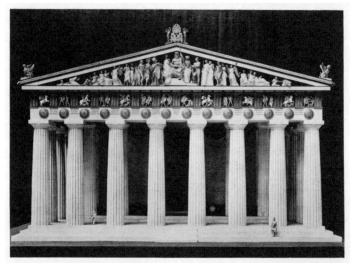

The East Façade of the Parthenon restored, from the model in the Metropolitan Museum, New York. The Sculptures in the East Pediment represent the Birth of the Goddess Athena from the head of her father Zeus. Many of the figures are now preserved in the British Museum among the Elgin Marbles. See article on page 11.

파르테논 신전을 복원한 모형이다. 상단 삼각형의 페디먼트에 화려한 조각들이 새겨져 있는 것을 알 수 있다. 전쟁의 신인 아테나와 관련된 조각이다. 이 모형은 뉴욕 메트로폴리탄 박물관에 있다.

기에 적합했기 때문이다. 따라서 이 건물은 마을의 포룸forum, 즉 시장에 위치해 있었다. 사람들은 이 건물을 '바실리카Basilica'라고 불렀다.

그리스도교가 공인된 이후 이 공간은 교회로 활용되었고 로마네스크 양식 교회의 원형이 되었다. 이러한 변화는 그리스도교가 요구하는 새로운 기능을 충족시키면서 이루어졌다. 그 기능은 바로 예배의식과 관련된 것이었다. 당시는 그리스도교의 형식적인 틀이 완성되지 않은 초기였다. 그들은 성가대를 위한 공간, 예배의 극적인 측면을 살리기 위해 제단부로 시선이 집중되는 공간이 필요했다. 건축물과 공간이 그곳을 사용하는 사람들의 문화와 요구에 의해 자연스럽게 변한 것이다.

지금까지 그리스-로마 건축의 양식적 특징과 그 특징이 드러나는 바실리카에 대해 살펴보았다. 이제 그리스-로마의 건축양식이 딛고 서 있는 아름다움을 정의하는 세계관을 알아볼 차례다.

조화의 미

많은 사람이 알고 있듯이 그리스에는 그 예술적 풍요로움만큼이나 많은 철학자가 존재했다. 이들은 예술작품을 통해 보이는 표현의 세계가 그들이 정의한 철학적 세계관에 기반해야 한다고 생각했다.

'피타고라스의 정리'로 유명한 철학자이자 수학자인 피타고라스에게서 당시 '미美'에 대한 세계관을 발견할 수 있다. 그는 아름다움에 대해 객관주의적 태도를 취하고 있었다. 아름다움은 정의될 수

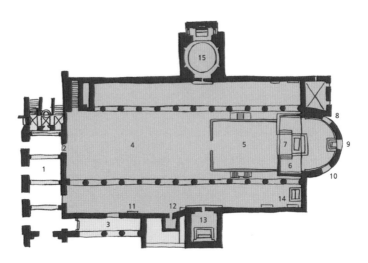

산타 사비나 성당의 바실리카 평면도. 바실리카의 기본 형태인 직사각형을 따르며 1번 아트리움을 지나 4번 회당, 5번 성가대, 7번 제단까지 같은 공간에 순차적으로 배치되어 있다. 측면에 15번 소예배실이 더해진 모습이다.

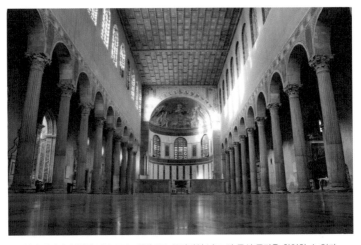

산타 사비나 성당의 내부 모습. 회랑으로 둘러싸인 넓고 긴 중심 공간을 확인할 수 있다.

있다고 믿었던 그는 불변의 진리, 절대적 아름다움이 존재한다는 세계관을 가지고 있었다.

피타고라스가 중요하게 생각했던 아름다움의 주요한 요소는 조화였다. 이 조화는 질서에서, 질서는 비례에서, 비례는 척도에서, 척도는 수에서 나온다고 주장했다. 수에서 출발해 조화로 완결되는 아름다움의 조건이 그리스-로마 건축에서도 그대로 반영되었다. 기둥의 비례, 간격, 페디먼트의 위치와 크기, 조각된 인물들의 위치와 관계까지 모든 것은 조화를 위해 숫자의 질서 안에서 존재했다. 예술작품의 화려한 조각과 세공기술 이면에는 철저하게 수의 비례로 정의된 미의 세계가 존재하고 있는 것이다. 이를 통해 '조화롭다'는 개념은 단순히 느낌의 차원이 아니라 엄격한 원칙에서 비롯된 것임을 생

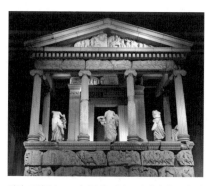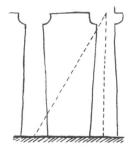

터키 크산토스Xanthos(지금의 키닉Cynics)에서 출토된 바다의 요정 네레이드Nereid의 제전. 이오니아 기둥양식을 볼 수 있으며, 기둥 사이의 거리와 기둥의 높이 그리고 기둥의 대각선의 길이가 3:4:5의 비율을 따르고 있다. 그리스 시대의 기둥은 피타고라스의 수학적 비례에 따라 설계되었다. 기원전 390년경에 만들어진 것으로 영국 박물관이 소장하고 있다.

각해볼 수 있다. 피타고라스의 생각은 플라톤으로 이어졌고 이후 미
에 대한 객관주의적 태도는 서양의 근대에 이르기까지 주요한 사조
들의 바탕을 이루었다.

STORY

**시간을
이겨낸 역사**

석공이 책을 덮었다. 다시 돌가루가 날렸다. 그가 설명해준 그리스-
로마 건축이 이제 조금은 또렷하게 느껴졌다. 클라우스는 건축의 오
묘함을 느꼈다. 어떻게 보면 건축은 시간을 이겨낸 역사가 아니던가.
이 오래된 건물이 모진 시간의 풍파를 이겨내고 우리 눈앞에 존재하
고 있는 것이니 말이다. 이런 생각들로 머릿속이 정리될 즈음 클라우
스가 조심스럽게 입을 열었다.

 "그러면 아헨 성당은 그리스-로마 건축의 틀 위에 지난 몇 세기
 동안의 혼란스러웠던 시대적 상황 그리고 이제 지배세력이 된 게
 르만족의 문화가 일부 투영된 양식으로 봐야겠네요?"

수사가 재빠르게 그렇지 않겠냐고 대답했다. 석공은 석연치 않
은 듯 머리를 긁적였다. 그는 약간 망설이다가 흥미로운 이야기를 내
놓았다. 아헨 성당에 영향을 준 다른 요소가 하나 더 있다면서, 결론

부터 말하자면 비잔틴 양식의 영향을 빼놓을 수 없다고 은밀하게 이
야기했다. 그의 설명은 이러했다. 로마가 둘로 나뉘어 서로마제국은
멸망의 길을 걸었다. 그러나 동로마제국은 멸망하지 않았고 그들의
수도인 콘스탄티노플(이스탄불)을 중심으로 독자적인 문화적 특수성
을 발전시켰다. 그는 이들의 문화가 아헨 성당의 돔과 벽화에도 영향
을 주었다는 말도 덧붙였다.

또 다른 영향들,
비잔틴 양식

로마제국의 멸망이 유럽사회를 어둠으로 이끌었지만 지정학적 위치로 살펴본다면 이는 서로마 지역으로 한정되어 있었다. 다시 말해 로마제국의 멸망은 서로마제국의 멸망을 뜻하는 것이었지 동로마제국의 존속과는 관련이 없었다. 실제로 동로마제국은 서로마제국이 멸망한 이후에도 천 년에 이르는 오랜 역사를 지속했다. 정확한 연대로는 로마가 분열된 4세기부터 15세기까지 통합된 제국의 역사가 이어졌다. 혼동을 막기 위해 동로마제국과 비잔틴제국은 동일한 나라임을 기억해두도록 하자.

이번 장에서는 비잔틴제국의 역사에 대한 장황한 설명을 하기보다, 비잔틴제국의 문화와 서유럽의 문화가 어떻게 달라졌는지를 알아볼 것이다. 역사가들이 비잔틴제국의 양식이나 문화와 서유럽의 문화를 별도로 보는 경우가 많기 때문에, 범위를 좁혀 두 문화의 차이와 영향에 대해서만 이야기해볼 것이다.

비잔틴제국은 현재 터키의 이스탄불, 즉 콘스탄티노플을 수도

로 삼고 발전했던 나라다. 서로마제국이 멸망한 후 서유럽은 혼란스
러운 중세를 거쳤지만, 비잔틴제국은 유럽의 동쪽에 위치하면서 상
대적으로 안정적인 국가의 틀을 유지하고 있었다. 따라서 그들에게
는 문화를 더욱 발전시킬 수 있는 시간과 환경적인 여건이 조성되
어 있었다.

　　앞에서 살펴본 바실리카가 로마네스크 교회의 평면적 원형이
되었다고 했는데, 그 이유 중 하나는 건축양식을 향상시킬 여유가 없
어서기도 했다. 당시 서유럽은 그리스도교의 예배의식을 발전시키거
나 이에 맞춰 교회 형식을 연구하고 적용시킬 사회적 환경이 조성되
지 못한 시점이었다.

　　이와 달리 비잔틴제국에서는 바실리카를 바탕으로 예배의식에
대한 연구와 교회 형식에 대한 연구가 동시에 이루어졌고 다양한 실
험들을 시도했다. 더불어 비잔틴제국은 지리적 환경 덕분에 동방의
문화를 쉽게 받아들였고 그들의 문화에 이를 접목시켰다. 비잔틴 양
식의 건축, 특히 교회 건축에 대한 이해를 위해 두 가지 특징을 기억
할 필요가 있다. 비잔틴과 로마네스크 양식은 어떻게 다른지 특징들
을 통해 비교해보도록 하자.

십자형 교회 평면
결론적으로 비잔틴 양식을 보이는 교회 공간의 특징은 평면도가 그
리스식 십자가와 같은 모양을 하고 있다는 것이다. 그리스식 십자가

는 십자가의 중심에서 네 방향으로의 길이가 모두 같은 것을 말한다. 우리는 비잔틴 양식으로 지어진 교회의 원형 역시 바실리카였음을 알고 있다. 바실리카가 어떤 과정을 통해 그리스형 십자가로 변형이 되었는지를 살펴보자.

바실리카는 다음 그림에서 알 수 있듯이 직사각형에 이중, 삼중의 회랑으로 둘러싸인 큰 중심 공간을 갖는 것이 특징이다. 이 중심 공간에서 예배의식이 행해졌고, 그 예배의식의 핵심은 성찬의식이었다. 예배 때에는 중심 공간에 테이블을 놓고 의식을 진행했다. 일반 신도의 경우 중심 공간에 들어올 수 없었고 측면의 회랑에서 예배의식에 참여할 수 있었다.

여기서 두 가지 기능이 요구된다. 첫 번째는 성찬의식에 더욱 집중하게 만드는 것이고, 두 번째는 신도들의 자리를 더 많이 확보하는

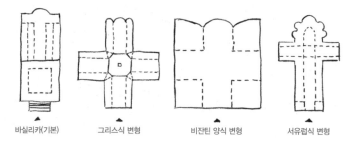

바실리카(기본)　　그리스식 변형　　비잔틴 양식 변형　　서유럽식 변형

다양하게 변형된 바실리카의 평면도. 앞뒤로 길게 뻗어 있던 바실리카가 예배 기능의 변화에 따라 그리스식 십자형 평면으로 변형되었고, 이후 비잔틴 양식에서는 외부 공간이었던 십자가 사이의 공간이 내부 공간으로 포함되었다. 현재 서유럽 지역에 남아 있는 성당 바실리카의 대부분은 제일 오른쪽의 십자형 평면으로 건축되어 있다.

것이다. 이 요구 사항들은 교회의 평면 형식 변화의 주요한 이유가
되었다. 즉 집중도를 높이기 위해 성찬의식이 진행되는 테이블을 중
심으로 십자형의 평면을 만들게 된다. 이를 통해 중앙집중형 공간과
신도들을 위한 공간을 확보하게 되었고, 많은 사람이 가까이에서 예
배의식을 지켜볼 수 있게 되었다.

　　그 중심 공간에는 주요한 왕이나 성인의 영묘가 위치하는 경우
도 있었다. 실제로 비잔틴제국의 콘스탄티누스 1세Constantinus 1는 지
금은 사라지고 없어진 성 사도 교회의 중앙 공간에 자신의 무덤을
배치하기도 했는데, 자신이 열세 번째 사도라고 생각했기 때문이라

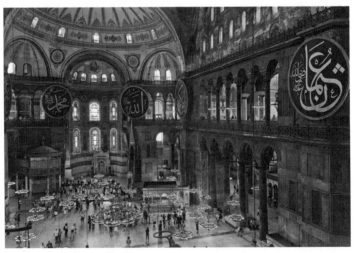

비잔틴 양식의 대표적인 건축물 성 소피아 성당Hagia Sophia의 내부. 양쪽으로 길게 늘어선 회랑과
화면 중앙 깊숙이 보이는 중심 공간을 볼 수 있다.

고 한다.

　이후 십자형 평면은 다시 두 가지의 평면 형식을 보였다. 비잔틴제국의 교회는 정사각형의 평면에 십자형이 수렴되는 내부지향적인 구조로 발전했다. 반면 서유럽에서는 평면의 비례가 직사각형을 유지하면서 외부로 부속 공간들이 돌출되는 형식의 변화를 보였다.

돔 구조의 발전

교회의 평면이 예배의식의 기능적 요구에 의해 변화했다면, 돔 형식과 그 공간을 꾸미는 장식은 동방의 영향을 받았다. 여기서 언급한 동방 지역은 현재의 중동 지역에 자리를 잡았던 페르시아Persia로 특정할 수 있다.

　물론 돔 구조는 이전에도 존재했었지만, 비잔틴제국의 돔은 유럽에 존재하던 기존의 돔과는 달랐다. 실제 사례를 통해 비교해보자. 로마 시대의 대표적인 돔 건축물은 판테온pantheon이다. 여기서 봐야 하는 것은 돔의 하부구조다. 판테온의 돔은 원형 평면을 기초로 해서 쌓아 올린 것에 비해 비잔틴제국은 사각형 평면 위에 원형의 돔을 올렸다. 이를 스퀸치Squinch 돔이라고 불렀다. 사각형 평면과 돔 사이의 빈틈, 즉 '펜던티브pendentive'로 불리는 요소를 구조적으로 해결한 것이 비잔틴제국이 만든 돔의 특징이라고 볼 수 있다.

　비잔틴의 건축가 A가 교회를 짓는다고 가정해보자. 그는 지금 고민에 빠져 있다. 일을 의뢰한 왕이 그에게 두 가지 조건을 내걸었기

때문이다. 첫 번째는 사람이 최대한 많이 들어가는 교회 공간을 확보할 것, 두 번째는 예배 공간의 극적인 효과를 위해 돔 구조를 사용할 것. 건축가 A는 여러 고민 끝에 종이에 스케치를 해나간다. 건물의 하부구조에는 기능적으로 어떠한 손실도 없는 사각형 박스를 그렸고, 그 위에 돔의 형태인 반구를 올렸다. 그리고 반구와 박스를 잇는 새로운 벽면구조를 그렸다. 이것이 바로 비잔틴 돔이다. 물론 여기서 두 돔의 차이를 구조로만 이야기하는 것은 단편적인 생각이다. 왜냐하면 비잔틴 돔에서는 기능에 대한 요구와 심미성이 결합된, 복합적인 양식의 진보를 확인할 수 있기 때문이다. 비잔틴 지역의 돔 형식에 영향을 받은 비잔틴 양식의 대표적인 건물이 바로 터키 이스탄불에 있는 성 소피아 성당Hagia Sophia이다.

십자형 평면과 돔의 결합은 비잔틴 양식 건물의 형식에 대한 이

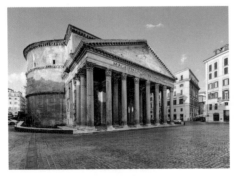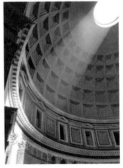

로마 판테온의 외관(왼쪽)과 내부(오른쪽) 모습. 내부 천장을 보면 원형의 드럼 위에 돔을 쌓아올린 것을 알 수 있다.

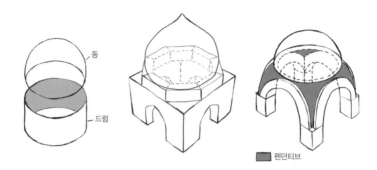

로마의 돔(왼쪽)과 스퀸치 돔(가운데). 비잔틴 지역의 돔(오른쪽) 구조 비교. 로마 판테온의 돔은 원형의 드럼 위에 돔을 쌓아 올린 형태고, 비잔틴의 돔은 사각형의 구조물 위에 돔을 올린 형태다. 돔과 그 밑을 떠받치고 있는 사각형의 구조물을 잇는 새로운 벽면구조를 펜던티브라고 한다.

야기였다. 이제 내부 공간을 장식하는 방식에 대해 알아보자. 내부 장식 역시 동방의 영향을 받았는데, 그 대표적인 것이 모자이크와 프레스코화다. 이들은 모든 내부 공간을 여백 없이 성화들로 채워서 성스러운 공간으로 만들기 위해 노력했다. 가장 상층부의 돔에서부터 하부의 벽에 이르기까지 그리스도와 성모 마리아, 제자들과 예언자들의 그림으로 가득 채워졌다.

초기 로마네스크 양식인 독일 아헨 성당Aachen Cathedral의 경우 비잔틴 양식의 영향을 많이 받은 것으로 평가된다. 여러 시대를 거치면서 현재는 다양한 건축양식이 덧대어졌지만, 초기에는 돔을 중심으로 한 원형 공간으로 계획되었기 때문이다. 돔과 벽에 새겨진 화려한 그림들 또한 비잔틴의 영향을 받은 것이다. 이러한 비잔틴 양식의 특징은 동방정교인 그리스정교회와 러시아정교회의 건축양식

으로 발전했다. 이는 로마를 중심으로 한 가톨릭교회의 건축양식과 큰 차이를 보인다.

　　지금까지의 내용이 너무 복잡하게 느껴질 수도 있다. 하지만 내용에 대한 이해는 차치하더라도 반드시 이것만은 기억하자. 바로 건축양식이 누군가의 선언으로 인해 급작스럽게 만들어지는 것은 아니라는 점이다. 다양한 인종과 나라, 문화들이 복잡하고 미세하게 영향을 주고받는 가운데 시간의 층위를 조금씩 쌓아가면서 발전해온 것이 건축양식이다. 그리스-로마 문화와 비잔틴 문화의 영향을 넘어 이제 우리는 로마네스크에 대해 진정으로 이야기할 수 있는 지점에 왔다.

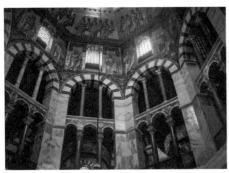
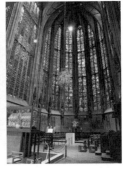

800년경 건설된 독일 아헨 성당 내부. 화려한 모자이크와 프레스코화로 가득 채워져 있다. 16세기까지 독일 왕과 여왕의 대관식이 열렸던 곳이며, 프랑크왕국을 통합한 샤를마뉴의 무덤이 있는 곳이다.

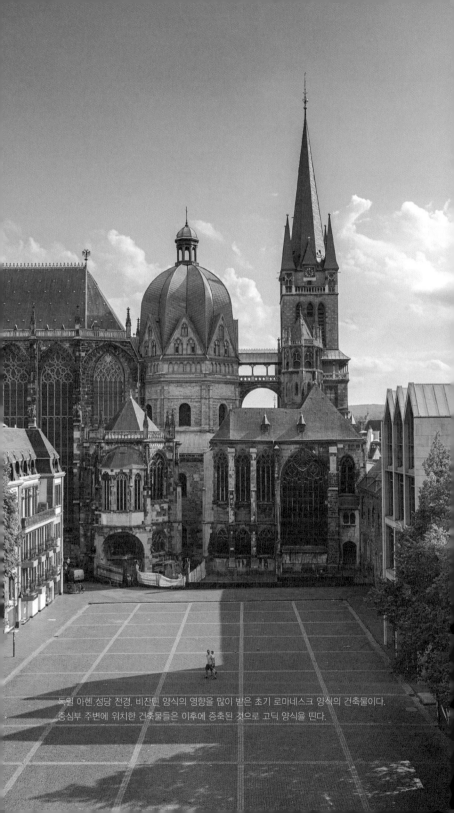

독일 아헨 성당 전경. 비잔틴 양식의 영향을 많이 받은 초기 로마네스크 양식의 건축물이다.
중심부 주변에 위치한 건축물들은 이후에 증축된 것으로 고딕 양식을 띤다.

STORY

비잔틴과
게르만

클라우스는 비잔틴 양식에 대한 이야기와 그가 보았던 아헨 성당의 부분들을 머릿속으로 상기하며 생각을 정리해나갔다. 생각에 잠겨 있던 클라우스가 침묵을 깼다.

"음, 그렇다면 다시 이야기해보죠. 아헨 성당은 기본적으로 그리스-로마 건축의 틀 위에 지난 몇 세기 동안의 혼란스러웠던 시대적 상황, 비잔틴제국의 건축양식 중 돔과 내부 벽화 양식, 그리고 지배세력이 된 게르만족의 문화가 일부 투영된 양식으로 봐야겠네요?"

석공과 수사는 동의의 눈빛을 보내면서 그렇다고 대답했다. 그들은 이렇게 정리된 양식을 무엇이라 부를지 고민하기 시작했다. 나중에 이 양식이 게르만으로 불릴지 프랑크로 불릴지는 알 수 없었으나, 그저 지속적으로 건축이 발전하기를 바랐다.

로마네스크의
완성

앞서 말했듯이 로마네스크라는 명칭은 19세기 미술 비평가들에 의해 명명된 것이다. 로마네스크라는 명칭이 존재하기 전에는 중세시대에 국가의 질서를 확립했던 게르만족의 하위 일족들의 이름을 그 양식 명으로 사용해왔다. 예를 들어 영국에서의 로마네스크는 노르만Norman 양식으로 통칭되었다. 로마네스크 양식을 유럽 대륙에서 건너온 노르만족이 전파했기 때문이다.

로마네스크 양식의 확산은 프랑크왕국의 설립 이후 2~3백 년에 걸쳐 이루어졌다. 11세기에 이르러 로마네스크 양식은 이전 수 세기 동안의 과정을 통해 독립적인 건축양식으로서 완결성을 갖기 시작했다. 결론부터 이야기하면 당시의 건축양식은 두 종류의 형태로 존재했는데, 그 기반은 봉건제도와 교권에 있었다. 봉건제도의 가장 꼭대기에 위치한 영주를 중심으로 성을 짓는 것과 수도원을 중심으로 교회를 짓는 것이었다. 즉 당시의 건축은 성과 교회 건축으로 양분되어 있었다.

성과 교회는 서로 다른 기능을 담당했지만 그 특징에 있어 서로 공유하는 부분이 많았다. 따라서 통합해서 이야기하는 것이 일반적이므로, 종합해서 로마네스크 양식의 건축적 특징을 살펴보도록 하자.

원형 아치

원형 아치는 그리스-로마 때부터 존재했던 것으로 로마네스크 시대에 더욱 화려하게 발전했다. 아치는 겉으로는 단순해 보이지만 정확한 수학적 계산이 필요한 것이기 때문에 공사하기가 굉장히 까다로웠다. 다양한 크기와 비례의 아치를 통해 공간의 분리 및 연계가 가능해졌고, 내부 자체의 분위기를 변화시키는 장식 효과도 가져왔다. 이는 프랑스 툴루즈의 생 세르냉 성당Basilica of St. Sernin 회랑의 모습에서 찾아볼 수 있다.

천장 볼트구조

볼트는 아치를 기반으로 만든 천장구조를 말한다. 볼트구조는 세 가지로 분류할 수 있는데, 원형 아치를 반복적으로 배열한 배럴 볼트Barrel vault, 두 개의 아치를 서로 교차한 그로인 볼트Grion vault, 리브 볼트Ribbed vault가 그것이다. 생 세르냉 대성당은 배럴 볼트를, 영국의 더럼 대성당Durham Cathedral은 그로인 볼트를 사용한 것을 확인할 수 있다.

볼트구조는 구조 안정성이 필수적으로 요구되는 성당처럼 높은 건물을 지을 때 탁월한 효과를 발휘할 수 있다. 볼트구조의 발전은

영국 더럼 대성당의 그로인 볼트와 회랑.

로마네스크 이후의 양식이 발전하는 데도 큰 영향을 끼쳤다. 리브 볼트의 경우 고딕 양식에 해당한다.

볼트구조가 적극적으로 발전한 곳은 영국이나 북유럽 등 배 만드는 기술이 탁월한 지역이었다. 일부 역사학자들은 배의 건조 기술과 볼트구조의 축조 방식 사이에 연관관계가 있었을 것이라는 주장을 하기도 했다. 이들이 건조했던 배의 원형이나 하부구조가 천장 볼트구조와 유사했기 때문이다. 볼트구조가 형성하는 공간은 건물 내에서 가장 넓었기 때문에 주요한 예배 공간이 위치하게 되었고, 사람들은 이 공간을 배를 의미하는 라틴어인 네이브Nave로 불렀다.

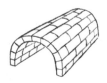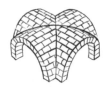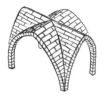

왼쪽에서부터 배럴 볼트, 그로인 볼트, 리브 볼트. 리브 볼트는 고딕 양식에서 다시 살펴볼 예정이다.

그리스-로마 건축양식 차용

로마네스크 양식은 그리스-로마의 기둥양식과 페디먼트를 차용하였다. 그중에서도 가장 화려한 코린트 양식 혹은 복합양식이 활용되었는데, 교회 건축은 그리스도의 권능과 절대성을 드러내는 주요한 지표였기 때문이다. 그리스-로마의 기둥뿐만 아니라 로마네스크만의 기둥 장식도 발전했다. 비잔틴 양식과 게르만족의 토착예술도 기둥

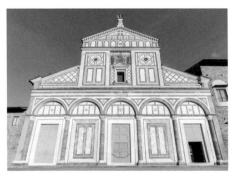

1062년에 지어진 피렌체의 산 미니아토 알 몬테San Miniato al Monte 성당. 건물의 중심에 작은 평면의 페디먼트가 있고, 입구에 코린트식 기둥(오른쪽)이 있다.

장식에 영향을 주었다. 이에 따라 기존에 없던 나뭇잎 패턴이나 동물 모양 조각이 들어가는 경우가 생겼다. 로마네스크 양식의 건물에는 그리스-로마의 기둥양식과 로마네스크의 독특한 기둥이 동시에 사용되기도 했다. 만약 로마네스크 양식의 건물을 만나게 된다면 먼저 기둥의 장식부터 확인해보자.

두꺼운 벽과 작은 창문

이는 미학적 특징이라기보다는 시대상의 반영 및 건축 구조기술의 수준에 따른 특징이라고 볼 수 있다. 로마네스크가 탄생하고 발전한

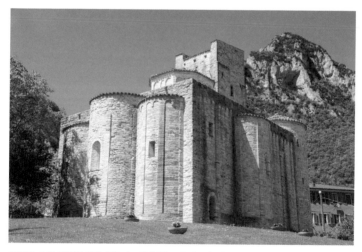

11세기 초에 지어진 이탈리아 마르쉐에 있는 산 비토레 성당San Vittore alle Chiuse. 모든 벽이 두껍게 설계되어 있고 작은 창문으로 구성되어 있음을 확인할 수 있다. 산으로 둘러싸인 지역에 위치하다 보니 방어 기능을 고려했다.

중세는 치안이 좋지 않아 큰 규모의 건축물인 성과 교회가 요새의 기능을 갖추는 것이 필수적이었다. 따라서 벽을 두껍게, 창을 작게 만드는 특징을 갖게 되었다. 이뿐만 아니라 구조적인 측면에서도 원형 아치와 천장의 볼트구조를 안정적으로 세우기 위해 두꺼운 버팀벽이 필요했다는 것을 알 수 있다.

비잔틴 양식과 게르만족의 공예술

비잔틴 양식과 게르만족의 공예술 등 서유럽 문화권 밖에 존재했던 문화들의 영향 또한 빼놓을 수 없다. 물론 이러한 특징이 로마네스크 양식 전체를 포괄하고 있는 것은 아니지만, 지역에 따라 혹은 개별 건축물마다 융합의 정도가 달랐다. 그 모습을 로마네스크 건물의 기둥 장식에서도 확인할 수 있다.

로마네스크의 대표적인 건축물을 보려면 이탈리아의 피사Pisa로 가야 한다. 갈릴레오가 가속도를 실험하기 위해 올랐던 곳이 어디인가? 바로 피사의 사탑이다. 피사의 사탑과 주변에 있는 피사 대성당 등 이 일대의 건물들은 모두 로마네스크의 전형적인 특징을 가지고 있다. 로마네스크의 정수를 볼 수 있는 장소가 바로 피사다.

피사 대성당은 1063년에 공사를 시작해 1272년에 완공되었다. 시기적으로 이 건물군은 로마네스크의 마지막 불꽃이 화려하게 피고 남은 흔적이라고 볼 수 있다. 이 시기가 바로 고딕 시대로 접어드는 과도기였기 때문이다. 피사 대성당은 원형 아치, 작은 창, 코린트

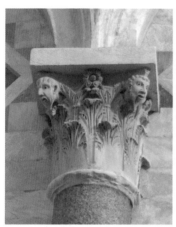

이탈리아 피사의 사탑의 기둥조각. 코린트 장식
위에 사람의 얼굴이 조각된 특이점을 보인다.

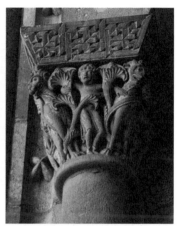

프랑스 미디 피레네에 있는 까호 성당의 기둥
조각. 사람과 동물이 서로 맞닿아 있는 조각을
볼 수 있다.

스페인 발렌시아 성 마틴 대성당St. Martin's Cathedral
의 기둥조각. 코린트 장식 형태에 비잔틴의 전
통 문양이 결합된 모습을 보인다.

프랑스의 그랑소브 수도원의 기둥조각. 코린트
기둥 형태에 괴물 조각이 서로 얽혀 있는 모습
을 보인다.

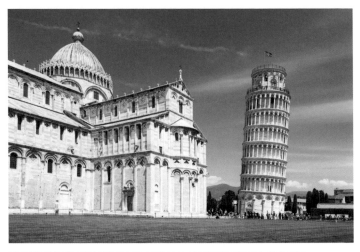

이탈리아 피사 대성당과 피사의 사탑. 로마네스크 건축양식의 정수를 느낄 수 있다.

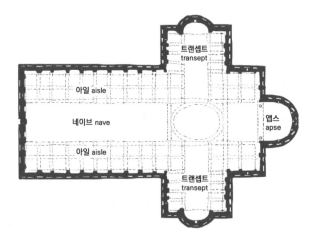

이탈리아 피사 대성당의 평면도. 주 회랑을 네이브nave, 측면 회랑을 아일aisle, 측면으로 교차돼 뻗어 나간 공간을 트랜셉트transept 그리고 반원형의 공간을 앱스apse라고 부른다.

양식의 기둥, 두꺼운 벽, 남쪽 측면의 페디먼트 등 로마네스크의 특징들을 잘 보여준다.

그렇다면 로마네스크 양식을 잘 보여주는 성 건축에는 어떤 것이 있을까? 영국의 런던탑과 프랑스의 몽 생 미셸Mont Saint Michel 수도원을 들 수 있다. 왕이 머무는 궁전인 런던탑은 요새에 가까운 모습을 보이고 있다. 탑 주변으로 성곽이 조성된 모습을 확인할 수 있는데, 이처럼 폐쇄적인 건물로 지을 수밖에 없는 시대적 상황이 있었다. 당시 '정복왕'으로 불렸던 윌리엄 1세는 영국 본토를 세력 기반으로 둔 게 아니었다. 그는 프랑스 노르망디 지역의 공작으로, 왕위를 갖기 위해 런던에 왔을 때 수많은 반대파와 싸움을 벌였다. 결국 그가 왕위에 오르긴 했지만 자신의 안위를 위해 주변 상황에 대한 경계를 소홀히 할 수 없었다. 반대파를 경계하고 윌리엄 1세의 안전을 지키기 위해 런던탑은 폐쇄적인 구조로 지어졌다.

몽 생 미셸 수도원은 성은 아니었지만 육지와 가까운 섬에 독립적으로 위치해 있었기 때문에 요새와 같은 역할을 했다. 초기에는 로마네스크 양식으로 건축되었지만 이후 고딕 양식으로 증축되는 과정을 거쳤다. 외관의 두꺼운 벽과 작은 창, 원형 아치 등에서 로마네스크의 흔적을 확인할 수 있다.

오래된 건물이 초기의 모습을 그대로 간직하기란 쉽지 않은 일이다. 물리적인 풍화작용이나 전쟁에 의한 파괴뿐만 아니라, 건축양식과 시대의 변화로 보수와 증축이 이루어지면서 초기의 모습은 지

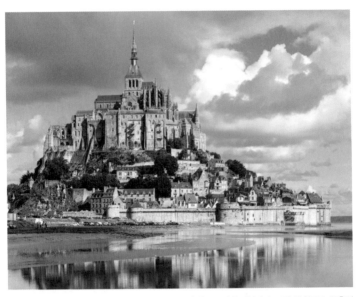

프랑스의 몽 생 미셸 수도원은 초기 로마네스크 양식으로 건축되었다가 고딕 양식으로 증축되었다. 곳곳에 로마네스크 양식의 흔적을 발견할 수 있다.

속적으로 변한다. 그래서 초기에는 로마네스크 양식으로 지어졌다가 고딕 양식이나 바로크 양식이 결합된 복합적인 건축양식으로 증축된 경우를 많이 볼 수 있다.

정리하면 로마네스크는 중세시대의 초기와 중기를 넘나들며 그 양식의 발전이 이루어졌고, 주로 성과 교회 등 당대 지배세력의 사회적 위치를 대변하는 건물을 통해 그 특징이 드러났다. 건축적 특징은 지역과 시대에 따라 변모하는 모습을 보였지만, 대체적으로 아치와 볼트구조, 그리스-로마의 건축양식을 따르는 기둥과 페디먼트,

환경적 여건과 구조기술의 한계에 의해 결정된 개구부의 위치와 크기 및 비잔틴 양식과 게르만족의 문화가 선택적으로 결합된 모습을 보인다.

STORY

제국의
최후

며칠 후 아헨 성당에서는 성대한 봉헌식이 열렸다. 수많은 사람이 참석해 오랫동안 고대했던 평화에 대한 감사를 드렸다. 그리고 이 평화가 꾸준히 지속되길 바랐다. 모두의 바람대로 평화는 지속되었다. 동네의 작은 꼬마 아이가 아버지가 되고 할아버지가 될 때까지 가족들이 뿔뿔이 흩어지는 일은 더 이상 생기지 않았다. 겨울은 여전히 추위로 가득했지만 봄이 온다는 희망을 가질 수 있었다.

수사로 있었던 친구는 로마로 떠났다. 교황청의 부름을 받아 신축 성당의 건축을 자문하는 역할을 맡게 된 것이다. 친구는 하루가 멀다 하고 편지를 보내왔다. 위대한 건축가나 석공들의 작업물이 얼마나 대단한지, 살아 숨 쉬는 듯한 조각의 세공기술을 비롯해 새로운 시대의 건축이 어떤 식으로 변화하고 발전하는지에 대한 내용이었다. 그의 격앙된 목소리가 생생하게 들리는 듯했다.

또한 그의 서신 속에는 이따금씩 불안한 제국의 정세가 전달되었다. 곧 나라가 분열될 것이라는 소문이 돌기도 했다. 여기저기서 성

을 짓기 위해 인부를 구한다는 소식이 들려왔다. 물론 성지순례를 떠나는 길목마다 성과 수도원이 계속해서 지어지긴 했지만, 수사의 서신이 클라우스의 마음을 어지럽혔다. 마을의 건장한 사내들은 각지의 공사장으로 떠나갔다.

왕국의
분열

프랑크왕국은 강력한 제국으로 번성하지는 못했다. 47년의 통치 기간 동안 영토를 크게 확장하고 번영의 초석을 다진 샤를마뉴가 814년 사망한 이후 왕국의 분열이 가속화되었기 때문이다. 결국 843년 베르됭 조약을 통해 프랑크왕국은 동프랑크, 서프랑크, 중프랑크, 이렇게 세 개의 왕국으로 분열되었다. 이 세 왕국들은 각각 근대의 독일, 프랑스, 이탈리아의 모태가 되었다.

　제국의 바깥에서는 새롭게 들어선 왕조를 노리는 세력들이 결집하기 시작했다. 또 다른 이민족인 바이킹족과 노르만족뿐만 아니라 동방에 있었던 이슬람 세력까지 유럽의 서쪽을 호시탐탐 노리고 있었다.

　서유럽의 내부와 외부에서 제국의 통치권을 쟁취하기 위한 분열과 전쟁이 난무하는 동시에 다른 한편에선 그리스도교의 확장이 이루어졌다. 그리스도교를 믿는 사람들이 증가한 것은 물론이고, 다른 방식으로도 확장이 이루어졌는데 그것이 바로 동방으로 향하는

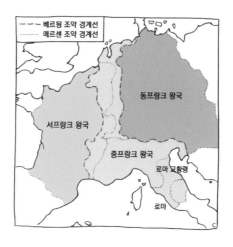

베르됭 조약에 의한 프랑크왕국의 분열. 이후 메르센 조약으로 현재의 독일·프랑스·이탈리아 국경선의 모습과 가까운 형태를 갖추게 된다.

순례열풍과 십자군 원정이었다. 동방으로 열려 있었던 무역로를 통해 예수와 그 제자들의 흔적이 남아 있는 성지를 찾아가는 순례가 유행했고 급기야 이 성지를 탈환하고자 했는데, 이게 바로 십자군 전쟁이다.

십자군 전쟁은 왕과 교황과의 밀접한 공생관계에 의해 더욱 확산되었다. 왕권을 얻기 위해서는 교황의 인가가 필요했는데, 인가의 조건이 바로 교황이 제시한 동방으로의 원정이었다. 지속되는 원정 때문에 몰락하는 왕가가 생기기 시작했고, 영주와 기사들은 물론 노역을 위해 성인 남자들까지 동방으로 떠나면서 남겨진 여성과 아이들은 계속해서 수탈의 대상이 되었다.

STORY

종소리의
의미

클라우스는 한 시대가 저물어가는 것을 직감했다. 수도원에서부터 매일매일 한 줄의 문장으로라도 하루를 정리해왔는데, 요즘엔 도통 펜을 쥔 손에 힘이 들어가질 않았다. 그래서인지 지나가는 생각들을 그저 가슴에 묻는 날이 많아졌다. 꿈속에서 어머니가 자신을 수도원에 남겨두고 떠나가던 마지막 모습이 나타나기도 했다. 수도원에서 헤어진 이후로 한 번도 본 적 없는 꿈속의 어머니는 아주 젊어 보였다. 이런 상념에 빠져 있을 때 젊은 수사가 노크를 했다.

"벌써 시간이 그렇게 되었나? 요즘엔 시간이 참 빠르구나. 올라 가자꾸나."

종탑에 오를 시간이었다. 사람들은 이 종소리를 통해 하루의 시간을 가늠하고 약속을 정한다. 일하러 가는 시간과 밥 먹을 시간, 교회에 갈 시간도 참고한다. 사람들에게 나침반 역할을 하는 것이 교회

의 사명이 아니던가. 그들이 글을 몰라 성경을 읽지 못한대도, 신앙에 대해 전혀 모른대도 상관없다고 생각했다. 그들이 평화로운 시대를 살아가는 것, 그것만으로도 충분했다.

종탑에 올랐다. 종을 다섯 번 치고 나서 종탑 너머 지평선을 응시했다. 저 멀리 성이 보인다. 고개를 돌려 다른 쪽을 바라봤다. 그곳에도 성이 있었다. 부임할 당시에는 없었던 성들이 곳곳에 생겨난 것이다.

고개를 다시 돌리는 순간 멀리 보이는 성에서 불길이 솟아올랐다. 불은 더욱 거세졌다. 다리에 힘이 빠져 그만 털썩 주저앉아 버렸다. 흐르는 눈물을 주체할 수 없었다. 빠르게 다시 일어나 다급하게 종을 울렸다. 쫓기는 듯한 종소리에 일을 마치고 집으로 돌아가던 마을 사람들의 표정이 굳기 시작했다.

이 시대의
미술

미술의 정의와 세부 구성요소에 대한 논의는 시대를 거쳐 지속되어
왔으며, 아직까지도 다양한 견해들이 존재한다. 하지만 일반적으로
현대 미술이 발현되기 전까지는 세 가지 요소로 구분해왔다. 바로 회
화, 조각, 건축이다. 그리고 이 세 가지 분야는 르네상스 시대 이전까
지 종교라는 유일하고도 절대적인 대상을 위해 존재했다. 로마네스
크 양식이 번성했던 중세 초기와 중기 또한 마찬가지였다. 종교, 즉
그리스도의 권능과 그 제자들의 업적을 표현하는 미술이 이 시대의
대표작품이 된 것이다. 다시 말해 당대의 미술은 교회 건축과 그 건
물에 포함되는 조각 및 회화로 이루어져 있다.

카탈루냐 미술관

회화의 경우 대표적으로는 프레스코 벽화와 복음서 안에 포함된 그
림을 들 수 있다. 스페인 바르셀로나의 카탈루냐 미술관National Museum
of Catalonia Art에는 로마네스크 시대의 프레스코화 콜렉션이 있다. 카탈

루냐 미술관은 규모와 소장된 작품 수만 하더라도 유럽 내에서는 가히 독보적이다.

프레스코화는 벽에 회반죽을 바른 상태에서 반죽이 마르기 전에 물감으로 그림을 그린다. '프레스코fresco'는 이탈리아어로 '신선하다'라는 의미로 벽이 굳기 전에 그림을 그리는 기법과 잘 어울리는 단어다. 벽의 반죽과 물감이 하나가 되면서 색채를 오랜 시간 동안 보존할 수 있다는 장점이 있다.

대표적인 작품으로 스페인 카탈루냐 지방에 위치한 산 클리멘트Sant Climent 성당의 프레스코화가 있다. 원래 성당에 있던 것을 현재

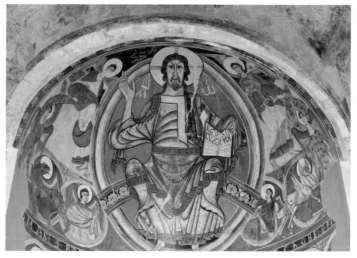

산 클리멘트 성당의 앱스에 그려져 있던 프레스코화 「영광의 옥좌에 앉은 예수」. 1123년경에 제작된 것으로 현재는 카탈루냐 미술관에서 보관 중이며 성당의 그림은 복제화로 대체되었다.

는 카탈루냐 미술관으로 옮겨와 보존하고 있다. 언뜻 보면 잘 그린 그림인지 모르겠다는 생각이 든다. 어색하고 단순한 묘사는 물론, 각 인물의 비슷비슷한 모습만 눈에 들어오다 보니 그림 수준이 낮다고 평가할 수도 있는 것이다. 하지만 회벽이 마르기 전 제한된 시간에 그림을 그려야 한다는 한계점을 감안하고 감상해보자.

이 그림에는 예수와 성인들, 천사의 모습이 묘사되어 있다. 예수는 금방이라도 움직일 자세로 의자에 앉아 있는데, 맨발인 점이 눈에 띈다. 그림은 다양한 색상과 인물의 외곽선으로 강조를 하면서 벽면에서 예수가 튀어나오는 듯한 입체감을 살려놓았다. 글을 모르는 사람들을 모아놓고 벽화를 바라보며 그리스도와 그 제자들의 이야기를 풀어냈을 이름 모를 수도사를 떠올려보자. 당시 상황을 이해하는 데 도움이 될 것이다.

로마네스크 미술을 제대로 이해하기 위해서 다른 시대의 작품과 경향성을 비교해보는 과정이 필요하다. 이 시대의 미술은 그 이전 시대, 즉 그리스나 이집트 시대의 관점과는 달랐다. 유명한 미술사학자 에른스트 곰브리치Ernst Hans Josef Gombrich에 따르면 이집트인들이 그들이 알고 있던 세계관을 그렸다면, 그리스인들은 그들이 본 것을 아름답게 그렸고, 중세시대 사람들은 그들이 느꼈던 것을 그렸다. 그리고 그 느낌은 아름다움의 표현이라기보다는 성경이 말하고자 하는 이야기에 초점이 맞춰져 있었다. 즉 중세시대의 회화는 성경 속 일화들을 최대한 잘 표현한 그림책 역할을 했던 것이다. 당시 사람들은

대다수가 문맹이었기 때문에 성경을 읽을 수가 없었고, 대신 그림이 성경 학습과 포교를 도왔다.

다음으로 살펴볼 작품은 「그리스도와 사도들」이다. 이 작품은 목판에 템페라Tempera 방식으로 제작되었다. 템페라는 달걀노른자와 아교를 섞어 만든 물감을 이용한 화법을 말한다. 색이 빨리 마르기 때문에 섞어서 칠할 수 없으며 광택도 없다. 이 그림에서도 색의 경계가 명확한, 면과 외곽선이 정확하게 구분되는 로마네스크 회화의 정형성을 볼 수 있다.

카탈루냐 미술관에서는 제단 벽화에 그리스도와 사제뿐만 아니라 귀족의 모습이 등장하는 작품도 만나볼 수 있다. 「부르갈의 벽화

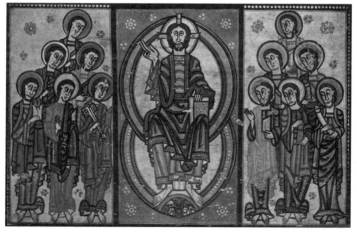

카탈루냐 미술관에 있는 「그리스도와 사도들」. 12세기에 제작된 라 세우 두르제이의 제단화 정면으로, 로마네스크 회화의 전형적인 모습을 볼 수 있다.

Paintings from El Burgal」는 열쇠를 들고 있는 베드로, 두루마리를 들고 있는 바울과 요한의 모습 등 일반적인 제단화의 형식을 따르고 있다. 하지만 기존 벽화와 다르게 오른쪽 하단에 귀족 부인 루시아가 그려져 있는 것도 확인할 수 있다. 화려한 옷과 장신구를 걸친 여인이 한 손에 불 밝힌 초를 들고 있는 모습이 묘사되어 있다. 루시아의 모습이 그려진 이유는 당시 교회 재정의 많은 부분을 담당했던 루시아의 남편 아르타우 백작의 기부가 있었기 때문이었다. 성당의 제단화에 성경 속 등장인물이 아닌 일반 사람, 특히 여성이 등장했다는 것은 당시 교회의 전통으로는 매우 드문 일이었다.

조각으로 넘어가보자. 이 시대 조각의 특징은 회화의 특징과 유사하다. 신자들로 하여금 조각을 보고 그리스도가 설파하고자 하는 이야기를 느낄 수 있게 하려는 목적이 뚜렷하다.

생 트로핌 대성당

프랑스 남부에 있는 도시 아를의 생 트로핌 대성당Church of St. Trophime으로 눈을 돌려보자. 당당해 보이는 정면만큼이나, 입구 주위의 조각들이 눈에 들어온다. 가장 중심부에는 그리스도와 주요 복음서 저자 네 명을 상징하는 동물과 천사의 조각을 볼 수 있다. 사자는 마르코를, 천사는 마태오를, 독수리는 요한을, 황소는 루가(루카스)를 상징한다. 이 네 개의 상징은 하느님의 왕좌를 운반하는 이야기가 담긴 구약성경에 근거한다. 하단에는 열두 제자의 모습이 새겨져 있다.

11세기에 제작된 「부르갈의 벽화」. 오른쪽 하단에 여성 귀족 루시아의 모습이 그려진 것을 알 수 있다. 루시아가 사망한 이후인 1090년경에 제작되었으며 카탈루냐 미술관이 소장하고 있다.

정면의 그리스도 조각 아래 오른편에는 사람들이 쇠사슬에 묶여 지옥의 불길 위로 끌려가는 모습이 보인다. 이는 왼편의 천국과 극명하게 대비되면서 그리스도교의 세계관을 표현하고 있다. 이 모든 것을 그리스도는 아무런 감정이 없는 듯 근엄한 표정으로 바라보고 있다. 이 시대의 미술은 그리스도교의 엄격하고 엄중한 세계관을 표현하는 데 주력하면서 자연과 인간에 대한 구체적 묘사를 특징으로 한 그리스 미술과 큰 차이를 보인다. 이를 의도한 이유는 그리스도교 신자나 포교의 대상에게 그리스도의 구원과 형벌에 대한 강력한 메시지를 전달하기 위해서였다.

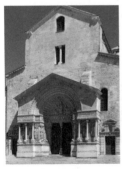 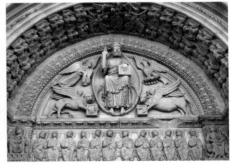

프랑스 생 트로핌 대성당 입구에 새겨져 있는 조각. 조각을 확대한 오른쪽 사진을 보면 가운데 그리스도를 중심으로 4대 복음서의 저자들을 상징하는 4개의 조각을 확인할 수 있다. 입구의 오른쪽에는 지옥으로 끌려가는 사람들이, 왼쪽에는 기쁨으로 가득 찬 천국이 묘사되어 있다.

로마네스크
정리

로마네스크 양식은 로마제국의 멸망과 함께 중세의 시작부터 중세 중기에 발전한 건축양식이다. 중세는 팍스 로마나로 이룩했던 평화가 깨진 뒤 확실한 지배계급이 바로 서지 못하면서 시작되었다. 긴 혼돈의 시간을 거친 후 게르만족이 서유럽의 새로운 지배세력이 되었고, 정착을 통해 문명화를 시작하면서 사회시스템을 안정시키기 시작했다. 그리고 이 지배세력은 그들의 학문적·문화적 토양을 그리스 고전주의에 두었다. 정치적 토대는 로마 가톨릭과의 결탁을 통해 수도원을 중심으로 한 교회에 두었다. 급변하는, 불안정한 시대적 상황은 이전 로마제국이 성취한 문명을 받아들일 수밖에 없도록 만들었다. 또한 교황과의 관계 지속을 위해 교회 성장의 밑바탕인 예배당 신축이 지배세력의 의무이기도 했다. 이런 배경에서 탄생한 건축양식이 로마네스크다.

로마네스크의 건축양식을 이해하려면 먼저 그리스-로마 건축에 대한 이해가 필요하다. 그리스-로마 건축의 특징은 기둥, 페디먼트와 같은 건물 구성 요소를 통해 알 수 있다. '질서'의 의미를 가진

기둥의 경우 도리아, 이오니아, 코린트, 투스칸, 콤포지션 양식으로 구분되며 시간이 지날수록 상부의 조각이 화려하게 발전했음을 알 수 있다. 페디먼트는 건물의 입구에 있는 삼각형 프레임 부조를 말한다. 이 프레임 안에는 일반적으로 해당 건물의 용도와 의미에 따른 핵심 가치와 의미를 표상하는 조각이 새겨진다.

양식의 발전은 교회 건축과 동일시되었다. 로마 시대의 예배당인 바실리카를 원형으로 그리스도교의 예배의식에 대한 연구와 발전이 결합된 양식적 성취가 이루어졌다. 그래서 단순했던 바실리카의 평면이 교회의 기능적 필요성에 따라 변화하는 모습을 발견할 수 있다. 이와 동시에 로마네스크 양식에는 비잔틴제국의 비잔틴 양식이 일부 적용되었다. 특히 상부 돔의 구조와 내부 공간의 벽화기법을 이들로부터 받아들였다.

로마네스크 양식은 성과 요새의 폐쇄적 성격, 단단한 벽이나 작은 창과 같은 물리적 구조, 그리스-로마 건축에서 받아들인 기둥과 조각들을 통해 그 예술적 특성을 보여준다. 또한 비잔틴제국의 건축양식과 기법을 받아들여 이전 시대와의 차별성을 확보했고, 마지막으로 지배계급인 게르만족의 공예문화가 흡수되면서 로마네스크 양식의 완성을 이루었다.

CHAPTER 2

고딕

빛과 탑으로 성스러움을 높이다

캐스틀리Å

슬러즈배러 대성당
리븐

윈터펠

데스른 미스켈

에스트민스터 사원

로커벅

토런즈

아렌

아미엘 대성당

도른
랭스 대성당

노트르담 성당
— 생트 샤펠
샤르트르 —
대성당

아이휴언
뷰즈

클란노 대성당
윈터휴언

블론 대성당

미드사

로마

로티한

라이너

튀니스 — 도제궁전

아테네

올림푸스
— 코린트

성스러운
전쟁

뜨거운 태양이 내리쬐고 있었다. 병사들은 눈을 반쯤 감은 채 반복적인 걸음을 기계처럼 내디딜 뿐이었다. 곳곳에서 한숨 소리가 들려왔다. 얼굴은 붉게 상기되고 땀방울이 송골송골 맺혔다. 행렬을 이끄는 기수는 자세를 흩뜨리지 않으려고 젖 먹던 힘까지 쥐어짜고 있는 듯했다. 얼굴에는 핏줄이 솟아올라 있었다. 바람이 불지 않아 기수가 들고 있던 깃발이 축 늘어졌고 지평선 너머에서는 아지랑이가 피어올랐다. 갑자기 아지랑이 너머로 먼지가 흩날리더니 땅이 울렸다. 베일을 두른 그들이 오는 소리였다. 그들은 잠시 멈춰 서더니 더 이상 다가오지 않았다. 모래 바람이 기수의 코를 스쳐 지나갔다.

쉬제는 원정대에서 의무수사 역할을 맡고 있었다. 병사들을 치료하고 사기를 진작시키는 중요한 직책이었다. 2년 전 그는 프랑스 왕국 카페왕조의 루이 7세가 만든 성전 기사단에 합류해 이슬람 제국에 뺏긴 예루살렘 수복을 위해 콘스탄티노플을 지나 동방의 땅에 입성했다. 그간의 전투는 지난한 과정이었다. 생각과 달리 전쟁이 길

어졌다. 원정대 대부분은 동방의 기후를 경험한 적이 없었다. 태양은 뜨거웠고 그늘은 부족했으며 물도 쉽게 구하지 못했다. 성지를 위한 일이었지만 전쟁은 전쟁이었다.

오아시스를 중심으로 숙영지를 펼쳤다. 주변에 있는 단순한 형태의 건물들은 모래와 비슷한 색을 띠고 있었다. 큰 돔이 있는 건물도 있었다. 화려한 무늬와 황금색으로 치장된 모스크였다. 폐쇄적인 구조는 이 지역의 기후를 생각하면 합리적인 선택처럼 보였다. 뜨거운 태양과 모래바람 속에서 생존하기 위해 다른 방법은 없었을 것이다. 밤이 되면 뜨거웠던 한낮의 열기가 사라졌고 새벽이 되면 온도가 급격히 내려갔다. 불을 지피고 담요를 덮어야만 잠들 수 있는 기후였다.

쉬제는 땅이 흔들리는 소리에 눈을 떴다. 모래바람이 한차례 얼굴을 뒤덮자 눈을 감고 고개를 돌려 바람을 피했다. 땅의 뜨거운 열기가 바닥에서 올라오기 시작했다. 이윽고 부대의 나팔소리가 울렸다. 그들이 전열을 가다듬고 지평선 위에 나타났다. 술탄 살라딘의 군대였다.

동방으로의 원정,
십자군 전쟁

앞 장에서 우리는 중세시대의 시작과 그 시대를 관통하고 있었던 다양한 역사적 사건 및 문화와 예술로 드러나는 시대의 가치를 살펴보았다. 이 시대에는 앞서 살펴본 로마네스크뿐만 아니라 또 다른 양식이 태동하고 있었다. 바로 고딕 양식이다. 로마네스크와 달리 고딕은 꽤나 많이 들어본 단어일 것이다. 왜일까. 앞으로 전개될 이야기에 귀기울인다면 그 이유를 알 수 있을 것이다.

먼저 용어를 정리해보자. 연대 상으로 중세는 서로마가 멸망한 이후 천 년의 시간을 의미한다. 구분법에 의하면 어떠한 변곡점에 의해 시대는 분류되는데, 그 모습은 구체적이지 않다. 따라서 시대를 세분화해서 바라볼 수 있는 특정한 문화사 혹은 예술사적 시각이 요구된다.

일단 중세시대를 로마네스크 시대와 고딕 시대로 다시 분류해보아야 한다. 앞서 살펴본 로마네스크 시대와 양식은 중세의 초기와 성기에 걸쳐 성립되었다면 고딕 시대와 양식은 중세시대 후기에 성

립된 것이다. 중세시대는 모호하게 해석될 여지가 있는 반면 문화사
와 예술사가 결합된 로마네스크, 고딕으로 나뉘는 시대 구분은 보다
명확하게 이해된다. 이제 중세시대의 후기에 발생한 고딕에 대해 알
아보자.

　고딕의 시작은 여러 상황과 복합적으로 연결되어 있다. 우리가
역사를 이야기할 때 어려움을 느끼는 이유 중 하나는 특정 시대가 발
생하게 된 이유들 중 하나에만 주목하기 때문이다. 그러다 미시적인
변수들을 만나면 역사 자체를 어렵다고 느끼게 된다.

　예를 들어 로마네스크 양식은 12세기 초에 마무리된다고 평가
하는데, 14세기 건물에 로마네스크 양식이 보이게 되면 불편함을 느
낀다. 예외적인 상황이 발생했기 때문이다. 유럽사회에 지어진 모든
건물의 양식을 연대순으로 분석해 통계를 내지 않는 한 이것이 분류
가 잘못된 것인지 혹은 그저 예외적인 상황인지 알아낼 방도가 없다.
이런 상황을 접했을 때, 당시 사회가 지금처럼 인터넷으로 모든 정보
를 초 단위로 공유하던 시기가 아니라는 사실을 떠올리자. 그리고 국
가, 지역적 한계, 전쟁 등 수많은 변수가 존재했기 때문에 같은 시대
에 같은 양식을 공유하기 어려운 상황이었음도 고려하자.

　또 다른 어려운 점은 시간이 지날수록 문화가 다양한 갈래를 생
성한다는 것이다. 고딕 시대만 하더라도 각 나라마다 지역적 특징과
건축 경향이 미세한 차이를 보인다. 독일의 고딕, 프랑스의 고딕, 영
국의 고딕 식으로 말이다. 하지만 지금 시점에서 이 과정은 우리에게

불필요하다. 우리는 먼저 거시적인 관점에서, 시대적 상황과 이에 따른 영향으로 발생한 문화와 예술의 경향성을 살펴보고 이해해야 할 필요가 있다. 그래야만 그 시대를 온전히 알 수 있고 시대를 살아가는 사람들의 삶의 모습이 눈에 들어오기 때문이다. 먼저 고딕 시대가 나타난 사회적 배경에 대해 알아보자.

도시의 발달

도시의 발달은 고딕 시대를 이해하는 데 매우 중요한 열쇠다. 이전 시대를 혼란스럽게 만들었던 전쟁과 민족의 갈등이 수그러들고, 각 지역을 중심으로 국가가 형성되고, 안정된 사회를 기반으로 도시 및 국가 간 무역이 활발해지면서 도시가 부각되기 시작했다.

그리고 그 거점이 되었던 도시들은 상당한 부를 축적하게 되었다. 축적된 부는 군사적·정치적 힘을 갖는 원동력이 되었다. 어떻게 보면 당연한 흐름이었다. 당시 무역 중개에 있어 중요한 것은 물건 그 자체보다 물건이 운반되는 과정에서의 위험 요소를 줄이는 것이었다. 나름의 체제가 구축되어 있는 도시는 안전했지만, 도시와 도시를 이동하는 사이에는 수많은 변수가 있었다. 이 위험요소를 줄이기 위해 무역상들은 그들의 부를 지킬 권력과 힘을 가져야 했다. 이 부를 바탕으로 도시의 각종 시설들인 대성당, 시장, 성이 들어서기 시작했다. 이는 분명 부의 집중이 이루어지기 이전과는 다른 양상을 보였다.

십자군 원정

십자군 원정은 표면적으로는 예루살렘으로 향하는 성지순례 혹은 성지수복이라는 종교적 명분에서 출발했다. 성지수복은 수백 년 동안 유럽사회의 왕권과 교권의 공통적인 관심사였다. 성지수복이 왕권의 안위와 국가의 존속보다 상위 가치로 여겨지면서 각 국가에서는 정치 문제가 발생하기도 했다. 그럼에도 불구하고 십자군 원정은 각자 왕권과 교권 유지를 위한 최선의 정치적 선택이었다고 볼 수 있다. 이에 대해서는 다음 장에서 다루기로 하겠다.

신학과 문화의 발전

사회가 안정되면서 다양한 분야에서 발전이 이루어졌다. 당대에는 여전히 그리스도교라는 강력한 종교적 유대가 국가의 가치를 뛰어넘는 상황이었다. 이 단단한 가치를 체계화하는 노력이 중세시대 동안 이루어졌다. 그 노력이 바로 교부철학과 스콜라철학이다. 신앙과 이성의 위계에 따라 두 철학적 조류를 분류할 수 있는데, 자세한 이야기는 뒤에서 다룰 예정이다.

또한 이전에는 성직자들만 향유했던 학문이 발전된 도시를 중심으로 다양한 분야의 사람들에게 전파되었다. 자연스럽게 각 지역마다 문학이 꽃피기 시작했다. 중세 초기『아서왕과 원탁의 기사』같은 기사 문학에서는 중세의 종교적 세계관과 결합된 신비와 도덕이 주된 주제였다. 순례자가 이야기하는 서민들의 삶과 사회상을 보여

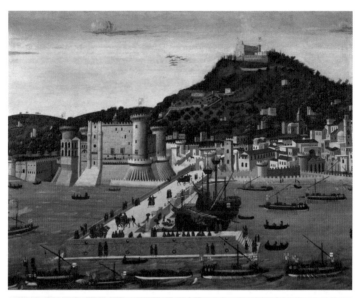

15세기 이탈리아 나폴리의 모습. 아라곤 함대의 귀항을 묘사하는 그림으로 당시 도시의 모습을 보여준다. 도시의 주요 건물인 항구, 등대, 성곽, 언덕 위의 수도원의 모습까지 상세하게 담아냈다. (당시 아라곤 왕국은 스페인 동부와 이탈리아 남부를 통치했다.) 「아라곤 함대의 귀항」, 나폴리 산 마르티노 국립박물관 소장. 1472년경.

주는 『캔터베리 이야기』나 의인화된 동물들을 통해서 당시 시대상을 풍자한 『여우 이야기』 같은 작품들이 대표적이다. 단테의 『신곡』은 그리스도교의 세계관을 보여주는 지옥, 연옥 그리고 천당으로 이어지는 죽음 이후의 세계를 그린 것으로 중세 문학의 정점이자 다음 시대 문학의 교두보 역할을 하게 된다.

신학과 문학이 발전하고 도시가 성장하면서 새로운 건축양식에 대한 요구도 확산되었다. 더불어 건축기술도 발전하면서 구조와 미

학뿐만 아니라 의미까지 더해진 도시의 대성당들이 나타나기 시작했다. 앞서 살펴본 시대적 상황을 바탕으로 중세 고딕의 시대를 이해해보자.

진군의
이유

반나절 동안의 짧은 전투가 끝났다. 투르크족의 본진인 기병은 움직이지 않았고, 앞서 있던 궁병들의 화살 공격만 몇 차례 있었다. 기사단의 피해도 그리 많지 않았다. 전쟁 중 발생하는 이런 소강상태는 병사들에게 극도의 긴장감과 안도감이 공존하는 휴식 시간이었다.

쉬제는 숙영지를 돌아다니며 병사들을 살폈다. 불안감이나 불편함을 호소하는 병사들을 찾아다녔다. 막사를 지나 다른 곳으로 향하고 있는데 한쪽 팔에 활을 맞아 붕대를 감고 있는 병사가 쉬제를 불러 세웠다. 그는 더운 날임에도 온몸을 떨며 식은땀을 흘리고 있었다. 눈물을 흘리고 있었지만 눈동자는 또렷했다.

"아니, 이게 벌써 몇 달쨉니까. 동방에 들어온 지가 언젠데, 아직도 예루살렘으로 진군하지 못하고 여기에 막혀 있는 겁니까? 이러다 우리 모두 예루살렘에 입성도 못 해보고 죽는 거 아닙니까? 집에 잘 돌아갈 수나 있을지 불안해 죽겠습니다…."

쉬제는 병사에게 다가가 조심스럽게 그의 머리에 손을 얹었다.

"기사님, 너무 불안해하지 마세요. 우리는 곧 예루살렘을 수복할 것이고, 다시 고향땅에 안전하게 돌아갈 겁니다. 전쟁이 길어져 불안하겠지만, 우리가 떠나오던 그날에 가졌던 마음을 다시 생각 해보세요. 우리의 대의를, 우리의 성전을 말이에요."

사실 쉬제가 해줄 수 있는 말은 이것밖에 없었다. 전쟁이 지속 될수록 사라진 기사들이 늘어났다. 남겨진 이들도 점점 피폐해져만 갔다. 하지만 그가 할 수 있는 일은 없었다. 그 역시 속에서 타오르 는 의심의 조각들을 이성으로 막고 있을 뿐이었다. 모든 일에는 이 유가 있다. 전쟁에도 명백한 이유가 있다. 하지만 그 이유가 과연 사 람들의 생명을 빼앗고 자유를 박탈하는 참혹한 전쟁을 합리화할 수 있는 것인지. 쉬제, 그도 알고 싶을 뿐이었다. 그는 반복해서 같은 말 을 되뇌었다.

'전쟁의 이유… 우리가 여기에 있는 이유라….'

두 문화의
충돌

중세의 중기와 후기를 관통하는 공통된 사건을 하나만 이야기하자면 단연 십자군 원정이다. 십자군 원정은 정치적 상황과 종교적 열망이 결합된 현상으로 볼 수 있다. 또한 이 현상과 이후의 영향은 당대의 유럽사회를 이해하는 데 있어 지나칠 수 없는 관문이다.

십자군 원정에 대한 당대의 기록과 후대의 평가는 다양하지만 여기서는 일반적인 견해만 다루도록 하겠다. 우선적으로 십자군 원정을 둘러싸고 있는 당대의 상황과 흐름을 파악하는 것이 중요하기 때문이다. 십자군 원정이 어떻게 발생되었고 어떤 과정으로 전개되었는지 알아보자.

우선 십자군 원정은 유럽사회의 정치적 상황과 별개로 생각할 수 없는 사건이다. 당시 국가를 통치할 왕이 되기 위해서는 교황의 인가가 필요했다. 따라서 왕이 되고자 하는 자와 교황은 항상 밀약을 맺었다. 대략적인 내용은 교황이 왕의 통치권을 인정해주면, 왕은 그 대가로 십자군 원정을 떠나는 것이었다. 이를 통해 왕권과 교권은 서

로 밀접한 관계를 유지할 수 있었다. 대표적인 인물로 잉글랜드의 사자심왕 리처드 1세가 있다. 그는 왕에 즉위한 이듬해에 세 번째 십자군 원정을 주도했다. 그는 이름만큼이나 큰 용맹함을 보여주었는데, 잉글랜드 내에서의 통치 기간보다 십자군 원정을 위해 떠나 있는 시간이 더 많았을 정도다.

두 번째로 성지순례로서의 십자군 원정을 언급하지 않을 수 없다. 그리스도 사후 천 년이 넘는 시간이 흐르고, 그리스도교가 공인된 지 8백 년이 넘는 시간이 지나는 동안 교회의 전통은 다양하게 발전했다. 예배의식이 진화했을 뿐만 아니라 그리스도와 그의 제자들의 행적과 무덤을 찾아가는 성지순례도 유행했다. 교인들에게는 교회에서의 예배 이상으로 성지순례에 대한 열망이 가득했다. 성지순례는 그들에게 있어 일생의 숙원이자 믿음의 약속과도 같은 중요한 일이었다. 대표적으로 세계 3대 성지로 알려진 곳은 예수의 무덤이 있는 예루살렘, 초기 그리스도교의 전통이 살아 있는 로마와 예수의 열 두 제자 중 한 명인 야곱의 유골이 안치된 스페인의 산티아고였다. 예루살렘과 로마 그리고 산티아고는 가장 유명한 성지이자 순례길의 마지막 도착지였다.

성지순례가 지속될수록 행렬 곳곳에서 위험 요소가 나타났다. 따라서 유럽 각지의 순례지 길목마다 수도원이나 성이 위치해 있었다. 문제는 유럽 내에서가 아닌 예루살렘 순례에 있었다. 예루살렘은 그리스도의 행적이 있는 곳이기 때문에 가장 열망하는 순례 장

스페인 동북부 하카 지역에 위치한 산 후안 데 라 페냐San Juan de la Peña수도원. 절벽으로 둘러싸여 있어 요새와 같은 모습이다. 이름은 '절벽의 성 인 요한'이라는 뜻을 가지고 있다. 12세기 후반 로마네스크 양식을 보여준다.

소였으나 문제는 위치였다. 이미 이슬람 국가에 복속된 지역이었기 때문이다. 이 위험천만한 일정은 순례자들의 힘만으로 소화할 수 없었기 때문에 그들의 안전을 위해 기사단이 함께했다. 십자군 원정의 초기 목적이 전쟁과 영토의 수복보다 순례단을 보호하는 데 있었다는 주장이 설득력을 가지는 이유다.

이후 이들은 성지순례를 넘어 예루살렘을 수복하기 위한 군사적 행동을 시작했는데, 이것이 바로 십자군 원정의 시작이라고 볼 수 있다. 2세기에 걸쳐 수차례의 원정이 진행되었다. 역사가마다 관점이 다르긴 하지만 기본적으로 4번의 대규모 원정이 있었고, 각 원정마다 3~4년이라는 긴 시간이 걸렸다고 보고 있다. 원정은 육로와 수로를 통해 동시에 이루어졌다. 육로는 비잔틴제국의 콘스탄티노플(현재의 이스탄불)을 지나 예루살렘으로 향하는 경로를, 수로는 지중해를 이용했다.

십자군 원정은 유럽사회에 예상치 못한 결과를 가져왔다. 수많

은 영주와 기사들, 교회세력이 원정 때문에 유럽을 떠나자 문제가 발
생한 것이다. 대규모 원정에 기사로 참전했던 영주들이 그들의 영지
를 오랜 시간 비우자, 그들의 재산이 보다 큰 힘과 권력을 가진 사람
에게 이양되는 현상이 벌어진 것이다. 또한 원정에 참가한 기사들의
순교가 이를 더욱 가속화시켰다. 지방 영주들의 세력이 약화되자 왕
권이 더욱 강화되는 현상도 나타났다. 또한 강력해진 왕권과 달리 십
자군 원정의 폐해로 교회의 힘은 점차 약화되었다. 오랜 원정기간 동
안 소모된 인력과 자원, 계속된 긴장상태 때문에 생겨난 개인과 사회
의 고통은 교회로부터의 일탈을 초래했다. 교회가 내세우는 종교적

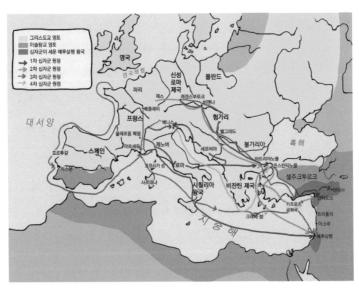

십자군 원정 1-4차 경로. 1095년부터 시작된 원정은 9차 원정인 1291년까지 이어졌다.

대의보다 개인의 삶을 더욱 중요하게 생각하기 시작했다.

사실 십자군 원정이 몇 년에 일어났고 몇 차에 걸쳐 진행되었는 지 자세히 알 필요는 없다. 보다 중요한 점은 이미 천 년 전에 그리스 도교, 즉 기독교 문화와 이슬람 문화의 충돌이 시작되었다는 사실이 다. 천 년을 이어온 두 문화의 충돌은 현재 진행형이며, 그 양상이 더 욱 심각해지고 있다는 점에서 십자군 원정에 의해 발발된 두 문화의 충돌의 면면을 살펴보는 것은 의미가 있다.

먼지 덮인
상자

숙영지의 뒤편에서 땅이 울리는 소리가 났다. 아군이었다. 흰색 바탕에 붉은색 십자가를 새긴 깃발을 들고 후발대로 오기로 예정되어 있던 성전 기사단이 도착한 것이다. 그들은 한 달 넘게 행군했는데도 전혀 지쳐 보이지 않았다. 칼을 쥔 자세, 자신감 넘치는 표정과 눈빛에서 그들의 굳건한 의지를 확인할 수 있었다. 그들이 입고 있는 옷의 붉은 십자가만큼이나 그들의 결심 또한 선명해 보였다. 새로운 병력의 합류는 기존 병력의 본국 소환으로 이어졌다. 루이 7세가 더 이상 병력 자원으로 가치가 없는 기사들을 회군시키기로 결정한 것이다. 본국으로의 소환이 결정된 기사들은 마음속으로는 기쁨의 눈물을 흘렸지만 내색하지 않았다. 여전히 전장에 남겨진 기사들이 마음에 걸렸기 때문이다.

쉬제 역시 회군 명단에 포함되었다. 사실 전장에 남고 싶었지만, 피폐해진 기사들을 본국으로 무사하게 귀환시키는 것 또한 중요한 사명이라 생각하고 받아들였다. 명령을 받자마자 숙영지에 들

러 정리할 짐을 살폈다. 모래로 뒤덮인 작은 상자를 꺼내 먼지를 털어냈다. 가죽으로 고정된 뚜껑을 열자 갖가지 물건들이 눈에 들어왔다. 2년 동안 동방의 땅에 머물면서 모아둔 것들이었다. 물건들을 하나씩 하나씩 꺼내자 옆에서 옷을 갈아입던 동료가 다가와 유심히 살펴보기 시작했다.

가장 먼저 꺼낸 것은 작은 타일 조각들이었다. 나뭇가지가 복잡하게 꼬여서 넝쿨처럼 보이는 무늬였다. 이는 아랍인들이 주로 사용하는 전통 문양이었다. 타일을 들어 먼지를 털어낸 후 다시 상자에 넣었다. 그리고 거칠게 깎은 사자 조각상을 동료 수사에게 건네며 말했다.

"사자예요. 이 땅에서는 가장 용맹스러운 동물이지요. 그리스도를 지키는 기사와도 같답니다. 여기선 사자가 가장 성스러운 동물이에요. 앞으로 이 사자가 수사님을 지켜줄 거예요."

상자 안에는 초승달처럼 휜 아랍인들의 전통 칼과 그들의 언어가 새겨진 작은 서책이 있었지만, 그는 더 이상 관심이 없다는 듯 눈으로만 슬쩍 둘러보더니 감사 인사와 함께 자리를 떠났다. 쉬제는 바닥에 있는 모래를 한 줌 쥐었다가 다시 놓았다. 먼지가 일었다. 해가 거의 질 시간이었지만 모래는 여전히 뜨거웠다.

이슬람
문화

2백 년 가까이 진행된 십자군 원정 동안 유럽사회로 이슬람 문화가 유입된 것은 가장 주목할 만한 사건이다. 새로운 문명과의 만남은 문화의 확장과 다양성을 확보할 수 있다는 측면에서 의미가 있다. 먼저 유럽사회에 유입된 이슬람 문화가 어떠한 세계관을 가지고 있는지 간략하게 알아보자.

이슬람 문화를 이해하기 위해서는 필수적으로 두 가지 요소를 살펴봐야 한다. 먼저 그들의 정신문화가 딛고 있는 세계관인 이슬람교다. 이슬람 문화는 이슬람교를 창시한 마호메트에서 출발해 그의 경전인 코란으로 끝난다. 여기서 중요한 것은 이슬람교는 마호메트를 믿는 종교가 아니라 하나님과 같은 의미인 유일신 '알라'를 믿는 종교라는 점이다. 마호메트는 그리스도교에서의 예수와 같은 역할을 하고 있다고 보면 된다. '알라에게 복종하다'라는 의미의 '이슬람'이라는 말 자체가 그들이 추구하는 세계관을 직접적으로 보여준다. 이슬람교를 믿는 국가에서는 모든 사회적 규범과 가치가 종교적 틀 안

에 귀속된다. 실제로 많은 이슬람 국가에서 여전히 정치와 종교가 통합되어 있고, 종교적 율법에서 파생된 국가의 법률을 따르고 있다. 현재까지도 종교가 사회를 지배하는 정교일치의 사회다.

　이슬람 문화는 유럽문화와 다른 모습을 가지고 있지만 기본적으로 비슷한 세계관을 공통분모로 가지고 있다. 놀랍게도 유럽사회의 근간이 되는 그리스도교와 이슬람교의 뿌리가 같다는 것이다. 그리스도교와 이슬람교 모두 구약성경을 인정하고 있다. 구약성경에 나오는 수많은 등장인물을 선지자로 인정하는 것이다. 다만 차이가 있다면 그리스도교는 예수를 하나님의 아들이자 구원자로 신격화할 만큼 그 절대적인 권위를 인정하는 반면, 이슬람교에서는 예수를 이슬람교의 창시자인 마호메트 이전에 등장한 한 명의 선지자로 규정하고 있다는 것이다.

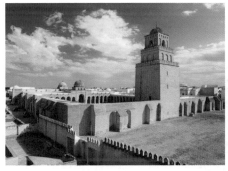

이집트 카이로에 있는 이븐 툴룬 모스크Mosque of Ibn Tulun. 879년경 지어진 건축물로 높은 벽과 뾰족한 돔을 가지고 있는 것이 특징이다. 또한 오른쪽 사진처럼 건물 내부에 그늘진 회랑을 두고 있다.

이슬람 문화를 이해하기 위한 두 번째 요소는 자연환경이다. 사막이라는 지정학적 특수성과 물 부족 때문에 사람들은 한 장소에 정착하지 못하고 유목민이 될 수밖에 없었다. 떠돌아다니는 삶에 적합한 생활양식과 문화의 틀이 자연스레 자리 잡았다. 이런 이유로 사람들이 흔히 문화의 총체로 생각하는 건축에 대한 전통이 없었다. 오직 오아시스 주변이나 종교적인 의미가 있는 주요 장소에만 건축물이 생겼다. 이마저도 열악한 환경 때문에 기능성에 치우친 건물들이 많았다. 따라서 외부의 적과 도둑, 무엇보다 태양을 막기 위해 높은 벽을 둘러치고 그 둘레에 그늘진 회랑이나 홀을 둔 형태로 발전했다. 가장 중요한 급수시설은 안쪽 정원 중심에 위치시킴으로써 그 공공성을 강조했다. 종교건물은 모스크Mosque, 즉 뾰족한 돔을 주요한 건축적 특징으로 갖고 있다. 이 돔의 형식은 비잔틴 문화의 영향을 받은 후 일부 변형을 통해 완성되었다.

물을 따라 이동하면서 살아야 하는 유목민들에게 큰 규모의 건축물을 짓기란 어려운 일이었다. 그래서인지 그들의 문화적 특징은 조금 더 작은 분야로 옮겨가게 된다. 금속세공, 타일, 도자기, 카펫 같은 작은 규모에서 그 역량을 표출했다.

이후 이슬람 세력이 스페인과 인도 지역으로 확산되면서 화려한 건축물이 생겨났지만 지역적으로나 연대기적으로나 차이를 보이기 때문에 중세와 동시대적인 관점으로 바라보기는 힘들다. 이후 이슬람 문화는 스페인의 알람브라Alhambra 궁전, 인도의 타지마할Taj Mahal

에서 꽃피게 된다. 알람브라 궁전의 경우 한때 이슬람 국가의 지배를 받았던 스페인 남부 지역에 위치해 있어 곳곳에 이슬람 건축양식의 흔적을 찾아볼 수 있다.

스페인 그라나다에 있는 알람브라 궁전. 알람브라는 아랍어로 '붉다'는 뜻인데 궁전에 사용된 돌의 색 때문에 지어진 이름이다. 투박한 외관과 비교할 때 극단적인 화려함으로 치장되어 있는 내부의 장식들의 모습에서 이슬람 건축의 폐쇄성, 내부 지향적인 특징을 엿볼 수 있다. 그리고 다양한 기하학적 패턴과 식물 패턴은 눈이 어지러워질 정도로 그 화려함을 보여준다.

STORY

신자의
회의

본국으로 향하는 성전 기사단은 며칠 전 콘스탄티노플로 향하는 배에 올랐다. 동풍이 불어 배의 속도가 나진 않았지만 모두 고향에 돌아가게 되었다는 안도감을 느끼고 있었다. 뱃머리에 선 쉬제는 뒤편에 있는 동방의 땅을 바라보았다. 예루살렘 수복은 끝내 이루지 못했지만, 남아 있는 성전 기사단이 꼭 성취해내길 바라고 또 바랐다. 간절한 기도를 마치려는 즈음 같은 배에 타고 있던 동료 수사가 다가섰다. 그도 동방의 대륙을 바라보면서 말을 건넸다.

"수사님과 이야기를 하고 싶은데 괜찮을까요? 전장을 막상 떠나게 되니 이런저런 생각들로 마음이 복잡해지네요. 쉬제 수사님과 대화를 좀 나누면 괜찮아질까 해서요."
"무슨 고민이길래 저를 찾으실까요?"
"신앙에 대한 고민이에요. 사실 저는 부모님의 강력한 요구 때문에 어린 시절 수도원에 들어가긴 했지만, 신앙에 대한 확신이 없

었어요. 이번 기사단에 합류한 것도 실은 신앙에 대한 확신을 얻을 수 있지 않을까 하는 기대 때문이었고요. 알기 위해서는 무조건 믿으라고 하는데, 저는 도무지 확신이 서지 않아요. 그리스도의 위대함은 알겠는데, 절대적 구원의 주체가 되는 분인지는 잘 모르겠단 말이죠. 그리고 요즘 본국에서 유행하는 것처럼 이성의 진리와 신앙의 진리는 상호보완적이라는, 혹은 별개라는 주장이 합리적인 것은 아닌가 하는 생각도 들고요. 믿음이 앎보다 선행되는 건 불합리하다는 생각이 들어요. 쉬제 수사님은 이런 고민 안 해보셨어요?"

"글쎄요. 그건 사람마다 조금씩 다르겠죠? 저는 믿음 속에서 앎과 이해가 생겼거든요. 모든 이성적 가치와 진리는 신앙에 포함되는 것이라고 생각해요. 우리의 시작과 끝은 모두 절대자에 의해서 정해진 것이죠. 신에게 논리를 논하는 것은 어떻게 보면 불경이라고 말할 수도 있어요. 하지만 저도 신의 절대성을 이성의 사유를 통해 논리적으로 증명할 수 있다는 이야기는 들었어요. 참 신기한 일이죠?"

그들은 진지하게 신앙과 철학에 대해 이야기를 나누었다. 옆에서 대화를 듣고 있던 몇몇 기사들이 따분하다는 듯 자리를 떠났다. 바람이 서풍으로 바뀌자 선장은 돛을 올렸다. 배는 바람을 타고 빠른 속도로 콘스탄티노플로 향했다. 수평선 너머로 땅이 보였다.

신앙과
이성

십자군 원정이 끝나가던 때도 중세였다. 여전히 어떠한 세계관이나 통치체제보다 그리스도교의 영향력이 강했던 시대였다. 따라서 당시 유럽사회를 지배했던 그리스도교의 사상 기반을 알아보는 것은 필수다. 중세 철학에 대해 알게 되는 계기도 될 것이다.

　일반적으로 철학은 그리스의 사상적 틀을 완성한 철학자들의 학문, 즉 소크라테스, 플라톤, 아리스토텔레스로 이어지는 학문으로 알려져 있었다. 중세시대에 이들의 철학은 신학을 위한 도구로만 여겨졌다. "철학은 신학의 시녀다"라는 말이 당대의 사상적 조류를 잘 표현하고 있다. 이게 무슨 말일까? 잘 이해가 되지 않을 수도 있다. 철학과 신학, 생각만 해도 복잡한 이 두 분야가 왜 연결되는 것인지 의문이 들 것이다. 일반적으로 신학은 믿음에 기인한다고 생각하니까, 또 철학은 논리적 증명을 통해 완성된다고 생각하니까 말이다.

　하지만 중세 교회에서는 신앙을 믿음의 열매로만 보는 데 그치지 않고 지적 탐구의 결과인 동시에 논리적 증명이 가능한 합리적인

것으로 인정받고자 하는 흐름이 있었다. 이렇게 대립하는 신앙과 이성의 관점에 관한 두 철학적 조류가 나타나게 되는데, 바로 교부철학Patristic과 스콜라철학Scholasticism이다.

교부철학은 성 아우구스티누스로 대표되는 철학이다. '교부'라는 말을 중세 신학자들이라고 생각해도 큰 무리는 없다. 교부철학은 초기 그리스도교를 체계적으로 정립하는 데에서 출발했다. 체계화의 매개는 플라톤의 철학이다. 플라톤의 철학은 세계를 물질과 관념의 세계로 구분하는 이원론적 세계관을 보여준다. 특히 물질세계는 '이데아Idea'라고 불리는 절대적인 관념의 세계, 초월적 세계의 그림자로 인식했다. 이 이원론을 바탕으로 아우구스티누스는 영혼과 육체의 개념, 지상계와 천상계를 구분하는 중세 기독교 철학의 기초를 다졌다. 이후 교부철학의 전통은 사람들에게 초월적 신에 대한 믿음을 강조하는 흐름을 보인다.

교부철학에 이어 등장한 학문은 토마스 아퀴나스Thomas Aquinas로 대표되는 스콜라철학이다. 스콜라철학의 사상적 기반은 아리스토텔레스였다. 아리스토텔레스는 플라톤의 제자였기 때문에 큰 틀에서 둘은 유사성을 가지고 있었다. 그것은 바로 지각적 능력, 즉 이성을 통해 절대적 진리인 신을 파악하고 증명할 수 있다는 것이었다. 여기서 아리스토텔레스와 아퀴나스의 차이점을 발견할 수 있다. 아리스토텔레스는 이성의 힘으로 신을 규정할 수 있다고 생각한 반면, 아퀴나스는 신은 규정될 수 없다는 반대 입장을 취하면서 그리스도교적

인 세계관에 머물렀다. 다시 말해 아퀴나스는 신앙의 체계 안에서 그리스의 철학을 제한적으로 받아들인 것이다. 하지만 교부철학과 비교해봤을 때 상대적으로 이성적이고 논리적인 신앙체계를 강조했음은 분명하다.

중세 철학의 관점들을 정리해보자. 교부철학과 스콜라철학 모두 그저 믿음의 대상이었던 신앙의 영역을 체계화했고, 그 과정에서 그리스 철학에 기반을 둔 논리 구조를 만들어냈다. 교부철학과 스콜라철학의 차이는 신앙과 이성의 관계에 대한 이야기로 단순화해서 설명할 수 있다. 교부철학에서는 신앙이 이성을 포함한다고 생각했다. 즉 종교의 진리와 이성의 진리가 같다는 입장으로, 믿음이 강조되는 측면이 있었다. 반면 스콜라철학에서는 신앙과 이성이 상호보완적이며, 신앙의 진리와 이성의 진리가 구별될 수 있다는 인식을 가지고 있었다. 이는 이후 종교개혁에까지 영향을 미치게 된다.

사회는 구성원들의 생각이 반영되어 변화, 발전한다. 따라서 이러한 신학적 논쟁과 철학의 발전은 필연적으로 사회에 영향을 준다. 특히 우리는 이러한 사상적 발전과 시각적 미술 사이에 어떠한 관계가 있는지 주목해야 한다. 미술이야말로 사람의 생각이 적극적으로 투영되고 반영되는 영역이기 때문이다.

이 두 철학이 당대의 미술에 어떻게 반영되었을까? 교부철학이 추구한 절대적 신앙의 태도는 로마네스크 양식에서, 스콜라철학이 추구하는 신앙과 이성의 합리적 조화는 고딕 양식에서 발견할 수 있

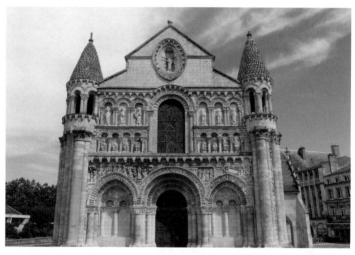

프랑스 푸아티에에 있는 노트르담 대성당에서 로마네스크 양식의 전형을 살펴볼 수 있다. 노트르담은 프랑스어로 성모 마리아를 뜻하는 것으로 우리가 알고 있는 파리의 노트르담 대성당과는 다른 건물이다.

다. 로마네스크 미술이 고정된 틀을 벗어나지 않는 엄격한 분위기였다면 고딕 미술은 조금 더 자유로운 느낌이 있다.

　예를 들어 조각의 경우 로마네스크는 주어진 틀 안에서 자유로움을 배제한 채 전하려는 메시지에 집중했기 때문에 기교나 장식성은 떨어졌다. 당연히 인물 묘사는 경직되었고 그저 율법적인 존재로만 그려졌다. 이에 반해 고딕은 형식적 틀을 벗어나 자유로움을 추구했다. 인물 또한 생동감을 느낄 수 있도록 묘사되었다. 이전 그리스의 화려한 조각들과 유사함을 발견할 수 있다. 또한 미학에 있어서도 비례와 척도에 따른 조화를 추구하는 그리스의 정신을 따랐다.

푸아티에Poitiers의 노트르담 라 그랑드Notre Dame la Grande 성당의 조각에서는 투박한 비례와 경직된 인물 묘사를 엿볼 수 있다

파리의 노트르담 성당의 고딕조각의 모습이다. 로마네스크 조각에 비해 비례와 표현성이 나아진 모습을 보인다.

장식은 화려하면서도 구조적인 비례는 엄격한 계산에 의해 산출된
것이다. 이러한 미학적 태도는 계속 이어져 중세 이후에도 종종 발
견되곤 했다.

기억 속의
도시

콘스탄티노플에서 파리로 향하는 길은 막힘이 없었다. 하지만 그들이 파리에 당도하는 길은 초라했다. 거리에는 환영 인파는커녕 감사 인사를 건네는 그 어떤 사람도 존재하지 않았다. 그들이 예루살렘 성지를 수복하지 못한, 성전 기사단에서 낙오된 기사들이었기 때문이다. 파리에서 계속 치료를 받아야 하는 병력은 인근 수도원으로 이송되었고 각자의 고향으로 떠나야 하는 사람들은 왕실 기사단의 식당에 삼삼오오 모여 앉았다. 그들은 아무런 대화도 없이 침묵 속에서 한나절을 보내고는 굳은 표정으로 문밖을 나서기 시작했다. 하루도 지나지 않아 모든 병력들은 뿔뿔이 흩어졌다. 파리에서도 모래바람이 부는 듯했다.

쉬제는 마중을 나와 있던 교황청 동료를 만나 봉인된 서신을 건네받았다. 그 서신 안에는 쉬제가 곧바로 부임해 갈 지역과 교회가 적혀 있었다. 서신을 건넨 동료는 아직 수염도 나지 않은 어린 수사였다. 쉬제는 그 서신을 받아들고 확인도 하지 않은 채 짐 속에 챙

겨 넣었다.

쉬제가 말없이 거리를 걷기 시작했다. 어린 수사도 덩달아 따라나섰다. 오랜만에 돌아온 파리의 모습을 확인하기 위해 성벽 안 구석구석을 살폈다. 어느새 발걸음은 센 강으로 향했다. 바람이 시원하게 부는 걸 보니 센 강이 지척에 있음을 느꼈다. 강에 도착해서 주변을 둘러보았다. 20년 전부터 공사 중이던 시테 섬의 노트르담 성당이 눈에 들어왔다. 조금씩 올라서고 있는 석축들과 쌓여 올라가는 건물의 벽채가 보였다. 채석된 돌을 다듬는 석공들의 분주한 모습과 날카롭게 들리는 정 소리, 뿌연 돌가루가 날리는 모습도 보였다.

그들은 이제 센 강에서 파리 북쪽으로 걸음을 옮겼다. 좁은 골목길을 지나 어둡고 음습한 파리의 뒷골목을 거닐었다. 뛰어노는 아이들과 밖에 걸어둔 깨끗한 빨래가 바람에 나부끼는 모습이 보였고 대장간에서는 날카롭게 쇠를 두드리는 소리가 들렸다. 시장에는 갖가지 물건들과 음식, 사람들로 가득했다. 푸줏간에는 잘린 돼지의 머리가 진열되어 있었고, 고기 냄새가 진동했다. 시끌벅적한 파리의 모습이었다.

쉬제는 좁은 골목길을 익숙하게 빠져나갔다. 평소에 몽마르트르 언덕에 갈 때마다 이용했던 지름길이었기 때문에 아무런 거리낌 없이 골목을 지나쳤다. 성벽을 지나자 쉬제의 발걸음이 빨라지기 시작했다. 언덕에 올라 파리의 모습을 한눈에 담을 생각에 발걸음을 재촉한 것이다.

시원한 바람이 쉬제의 귀밑에 맺힌 땀방울을 스쳐 지나갔다. 언덕에 오르니 그토록 돌아오고 싶었던 파리의 모습이 한눈에 들어왔다. 희미하게 바람을 타고 온 종소리가 귓가를 울렸다. 이윽고 흰 연기 줄기가 집집마다 피어올랐다. 2년이라는 긴 원정 기간 동안에도 도시는 여전히 그대로였다. 그저 각자의 삶을 살고 있을 뿐이었다. 파리는 기억 속 그대로 그 자리에 있었다.

파리로
돌아가는 길

9세기 이후 프랑크왕국은 서프랑크, 동프랑크, 남프랑크로 분할되었다. 현재 프랑스의 뿌리가 되는 곳은 서프랑크왕국이다. 카롤링거 왕가, 카페 왕가 등 다양한 왕가들이 분쟁과 통합을 반복하면서 중세를 거쳐 현재의 프랑스로 계승되었다. 10세기 말 카페 왕조가 서프랑크왕국을 장악한 시점부터 국가는 프랑스로 불리기 시작했다. 이미 파리는 중세시대부터 프랑스의 정치, 경제, 문화 중심지였다.

12~15세기까지의 중세 파리는 유럽대륙에서 제법 큰 도시였다. 인구가 20만 명에 달했다고 하니 그 규모가 짐작이 될 것이다. 특히 무역업이 활발해지면서 시장이 만들어졌고 제품을 만드는 장인들이 중요한 역할을 하면서 이들의 연합체인 길드Guild가 형성되는 등 경제의 다양한 발전 요소들이 동시에 생겨났다. 부가 축적되면서 돈을 거래하는 근대적 개념의 은행도 생겼다. 다시 말해, 파리로 물건과 재화가 몰려들면서 덩달아 파리로 이주하는 사람들이 증가하게 되었고, 도시 전체의 경제 수준도 높아졌다.

중세시대의 파리의 모습은 어떠했을까? 노트르담의 꼽추Notre Dame de Paris와 같은 문학작품이나 뮤지컬의 배경을 떠올리면 상상하기 쉬울 것이다. 현재 파리에는 그 시대를 표상하는 몇몇 건물들이 남아 있다. 노트르담 대성당이나 생트 샤펠La Sainte Chapelle 같은 교회 건물이 대표적이다. 파리의 모습을 잘 이해하기 위해 중세시대 파리 지도를 한번 구상해보자.

일단 지도를 그리기 위해서는 높은 지역에 올라가야 한다. 파리의 북쪽에 있는 몽마르트르 언덕으로 가자. 이 언덕에서 남쪽을 바라보면 도시의 윤곽이 보일 것이다. 남쪽으로 센 강이 흐르고 센 강의 가운데에는 섬이 있다. 센 강 가운데 위치해 물길을 가르는 이 섬은 마치 서울의 노들섬처럼 도시의 북쪽과 남쪽을 다리로 연결하고 있다. 이 시테Cité 섬을 중심으로 대략 2킬로미터 반경에 성벽이 둘러져 있다. 성벽 근처에는 높은 종탑이 있으며 마치 요새 같다. 사람들은 이를 바스티유Bastille라고 불렀다. 나중에는 실제로 감옥으로 사용되기도 했다.

시테 섬에는 원래 궁전이 있었다. 왕의 궁전이 파리의 중심부에 위치해야 한다는 이유도 있지만 전략적인 방어에 효율적인 장소라는 이점도 있었다. 분리된 강을 통해 1차적으로 적의 유입을 막을 수 있었고, 유사시에는 강을 통해 섬을 벗어날 수 있는 천연 요새를 구축할 수도 있었다. 그러나 중세시대를 거치면서 14세기 샤를 5세에 의해 다른 지역으로 궁전이 옮겨 갔고, 궁전이 있던 자리에는 헌법재판

센 강을 가로지르는 시테 섬의 모습. 파리 도심과 다리로 연결되어 있다.

소가 들어섰다. 궁전의 반대편에는 노트르담 대성당이 높게 솟아올라 있다. 도시에서 가장 중요한 두 가지 요소인 궁전과 대성당이 모두 이 시테 섬에 있는 것이다. 흥미로운 점은 시테 섬을 잇는 남쪽과 북쪽의 두 다리는 통행 역할뿐만 아니라 거주지로서의 역할도 했다. 사람들은 다리 위에 집을 짓고 살았는데, 성벽 안에 최대한 많은 집을 짓기 위한 하나의 방편이었다.

서쪽 성벽의 외곽에는 루브르Louvre 요새가 있다. 바스티유처럼 파리 서쪽의 도시 경계를 담당했다. 파리의 인구가 늘어나면서 성벽의 경계가 도시의 외곽으로 점차 옮겨가는 바람에 루브르는 더 이상 요새 역할을 할 필요가 없게 되었다. 이후 이곳에 같은 이름을 가진 궁전이 들어서게 되는데, 그것이 바로 현재는 박물관으로 사용되고 있는 루브르 궁전이다.

시테 섬 너머 남쪽에는 파리 최초의 대학인 소르본대학교의 건물이 있다. 소르본에서는 신학과 문학을 집대성했고, 이를 통해 학문적 발전을 이루었다. 때문에 당시 유럽의 많은 왕족과 귀족들이 소르본 대학교에 유학을 왔다.

우리는 당시 파리의 모습을 통해 중세 유럽의 도시 모습을 간략하게 정리해볼 수 있다. 우선 자연적 방어 수단이 될 수 있는 주변 환경이 중요하다. 강 주변에 도시가 위치한 경우가 보편적이었는데 물자 이동을 위한 뱃길과 식수원 확보 등의 복합적인 요인들도 입지 결정에 영향을 끼쳤다. 인공적인 방어 수단으로는 성곽이 조성되었는데, 도시를 효율적으로 통제하고 거주민들의 안전을 책임질 수 있는

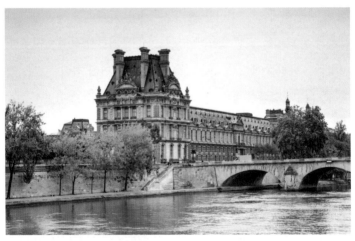

루브르 궁전. 원래는 요새로 사용되었으나 파리가 커지면서 성벽의 경계가 도시의 외곽으로 옮겨가게 되었고, 이후 궁전으로 사용되었다.

방편이었다. 성곽 안에는 다양한 도시 시설이 중심에 위치했고, 대성당과 궁전, 재판소를 중심으로 사람들의 거주지역이 펼쳐졌다. 중세 도시는 유입인구가 증가하면서 도시도 팽창하는 모습을 보였다. 성곽은 점점 확장되었다.

유럽에는 파리뿐만 아니라 수많은 중세 도시가 있다. 저마다 오랜 역사를 가지고 있고 이를 보존하기 위해 도시 전체를 문화재로 등록해 철저하게 관리한다. 오래된 건물의 외관은 무조건 존치되어야 하고, 심지어 창틀도 그대로 유지해야 하는 경우도 있다. 체코의 프라하Praha, 독일의 로텐부르크Rothenburg, 프랑스의 몽 생 미셸Mont Saint Michel, 스코틀랜드의 에든버러Edinburgh, 이탈리아의 시에나Siena에서도 중세를 그대로 간직한 도시의 모습을 만나볼 수 있다.

STORY

예배당을
비추는 빛

쉬제는 언덕에 서서 한참 동안 파리 시내를 바라보고 있었다. 말없이 이어지던 침묵을 어린 수사가 깼다. 그는 호기심 가득한 눈빛으로 참아왔던 질문들을 내뱉기 시작했다. 동방의 땅과 그간의 십자군 전쟁에 대한 것이었다. 어린 수사는 다음 원정대에 꼭 참전해서 성지를 밟아볼 것이라고 말했다. 모래와 태양이 있는, 밤이면 강한 모래바람에 휩싸이는 그곳으로 갈 것이라고.

쉬제는 짐 속에 넣어두었던 서신을 다시 꺼내 보았다. 생 드니 수도원으로 가라는 내용이었다. 생 드니 수도원은 그들이 있는 곳에서 그리 멀지 않았다. 어린 수사는 생 드니에 가면 할 일이 많을 것이라고 했다. 얼마 전 붕괴된 건물을 재건하는 일로 많이 바빠질 것이라고도 했다. 원정 기간 동안 괴로움과 고통 속에서 죽어가는 기사들을 돌보는 일을 했던 쉬제에게는 성당 재건의 과업이 오히려 기쁨으로 다가왔다. 그는 어린 수사와 헤어진 뒤 생 드니로 향했다.

도착하는 데 그리 오랜 시간이 걸리지는 않았다. 노크를 했다.

안쪽에서 뭔가 분주히 정리하는 소리가 나더니 험악하게 생긴 수도사가 어색한 웃음을 지으며 쉬제를 맞이했다. 쉬제의 모습을 보자마자 새로 부임할 수도원장이라는 걸 알아챈 듯 깍듯이 인사를 했다.

안에 들어서자, 겉옷을 걸어둘 수 있는 방으로 안내해주었다. 식당으로 향하는 복도에는 다양한 목판 성화가 진열되어 있었다. 대부분 접이식으로, 열고 닫을 수 있는 구조로 되어 있었는데 그리스도와 열두 제자, 수태고지에 나오는 인물들과 성서에 나오는 이야기를 그림으로 표현한 복음화들이 있었다. 긴 아치형의 복도를 지나 식당에 들어섰다.

식사를 마친 쉬제는 방에 짐을 풀고 바로 예배당으로 향했다. 예배당에 들어서자 깊은 어둠 속에서 몇 개의 촛불들만이 공간을 희미하게 밝히고 있었다. 가운데 있는 높은 회중석을 중심으로 양쪽에 작은 회중석이 있었다. 이들은 모두 둥근 아치로 연결되어 있었다. 양쪽 벽에는 이따금씩 파인 공간이 보였고, 그곳에는 접이식으로 된 복음화나 베드로와 바울의 조각상이 있었다. 긴 예배 공간을 지나 제단부에 이르니 흔들리는 촛불들이 많이 보였다. 어딘가에서 바람이 들어오는 것이었다. 바람이 들어오는 곳으로 시선을 옮기니 빛이 들어오는 공간이 보였다. 어두운 공간에서 본 빛은 극적으로 밝아보였다. 무너진 성가대 쪽 건물이었다. 흉물처럼 뚫린 벽 사이로 노란 달빛이 들어와 오히려 공간이 더 밝아진 듯했다. 밝은 달빛 아래 쉬제는 무릎을 꿇었다.

그는 빛의 충만함을 느꼈다. 비록 밤이었지만 쏟아지는 강렬한 빛을 느꼈다. 그 빛은 공간을 명료하게 만들었다. 무릎으로 전해지는 돌바닥의 차가운 기운은 허공에 내민 손끝에 반사되는 빛의 영롱함 때문에 느껴지지 않았다.

빛의
발견

중세 성기의 한 세기가 지나갈 무렵, 시대의 변화를 느끼게 해준 사건이 일어났다. 중세를 대표하는 건축양식이었던 로마네스크 양식에 일종의 변형이 일어난 것이다. 바로 고딕 양식의 탄생이다. 새로운 시대의 시작은 빛으로부터 출발했다.

빛의 개념은 스콜라철학의 대부인 토마스 아퀴나스에 의해 정립되었다. 그는 그리스도교적인 세계관에 입각해 미의 조건을 정의했다. 비례, 완전성, 명료성(광채) 등 세 가지를 밝혔는데, 빛은 마지막 조건인 명료성에 속했다. 이를 순서대로 알아보자.

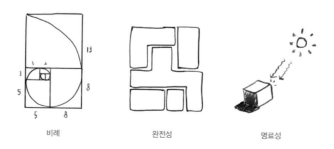

비례 완전성 명료성

먼저 미의 조건 중 비례는 수학적 척도에 근거한 비율을 이르는 말로, 그 비례가 드러나는 형상과 꼴은 사물이 가진 본질에서 기인한다는 점을 강조했다. 다시 말해 모든 사물에는 절대적인 아름다움의 비례가 내재, 결정되어 있다는 이야기다. 두 번째인 완전성은 모든 것이 갖춰져 있는 통합의 상태를 의미하는 것으로, 어느 하나 모자라거나 손상되지 않은 상태의 조화를 뜻한다. 세 번째는 명료성이다. 광채라고 볼 수 있는데 토마스 아퀴나스는 사물 자체에서 나오는 빛으로 사물의 의미를 발견할 수 있고, 빛을 통해 아름다움을 발견할 수 있다고 봤다. 조금 더 현대적인 관점에서 해석해보자. 빛이 사물에 반사되어야 형상과 색을 인지하게 되므로, 사물을 보려면 근본적으로 빛이 있어야 한다. 그래서 모든 사물을 인지하게 하는 빛은 가장 근원적인 요소이며 시각을 명료하게 해주는 요소다. 미의 세 원칙을 아우르는 토마스 아퀴나스의 생각은 모든 사물에는 각각의 완전성, 비례, 명료성이 내포되어 있기 때문에 각각의 아름다움이 존재한다는 미의 보편성으로 귀결되었다. 이 관점은 고딕 미술의 근간이 되는 미학적 태도로 발전했다.

토마스 아퀴나스의 관점을 바탕으로 교회의 구성 요소들을 종교적 상징체계로 환원해 볼 수 있다. 즉 비례, 완전성, 명료성의 개념을 건물의 요소들로 설명할 수 있게 된 것이다. 이는 그의 현학적인 철학세계를 쉽게 풀어주는 효과를 갖고 있다. 그동안 많은 신학자가 예배 공간의 중요성을 강조해왔듯이 교회 자체가 하느님의 집, 새로

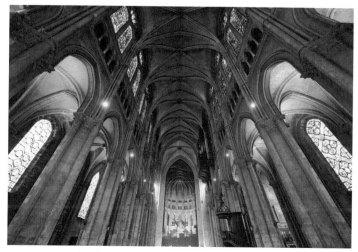

프랑스 샤르트르 대성당의 내부 모습이다. 측면에서는 각기 다른 비례를 갖는 세 개 층으로 이루어진 아치들을 볼 수 있다. 교부를 의미하는 기둥과 그리스도를 뜻하는 빛의 장엄한 모습이 보인다. 13세기 초 건물.

운 예루살렘의 상징이 된 것이다. 교회 공간 또한 본질적 비례를 추구했다. 건물의 높이나 폭을 정하는 데 있어서도 엄격한 비례가 중요한 요소로 작용했다. 모든 요소가 부족하거나 과하지 않은, 완전성을 이루기 위한 집합체가 되게끔 만드는 것이다. 교회 공간의 각 요소들은 저마다 상징하는 것이 있었다. 원형의 돔은 하늘 또는 천국을, 기둥은 교부를 상징했고 공간에 스며드는 명료한 빛은 그리스도를 상징한다고 보았다. 이러한 상징화는 제의 공간에 적합한 성스러운 분위기를 연출하는 효과를 가져왔다.

시대의 변화를 살펴보면 교회의 변화상을 더욱 쉽게 이해할 수

있다. 안정을 찾은 사회와 이에 따른 다양한 분야의 발전은 변화를 더욱 촉진시켰다. 다시 말해 전쟁이 없는 시대가 오면서 변화가 이루어진 것이다. 건축을 예로 들어보자. 전쟁 없는 평화로운 시대로의 이행은 방어적 기능을 갖추어야 하는 교회 건물에 큰 변화를 가져왔다. 기술적인 문제가 없다면 굳이 벽을 두껍게 할 필요도, 창문을 작게 할 필요도 없어진 것이다. 어두웠던 교회 내부를 밝게 하자는 생각을 자연스럽게 하게 되었다. 두꺼운 벽으로 채워져 있던 어둠의 공간이 너른 창문으로 통하는 밝은 공간으로 변모하게 된 것이다.

창이 커지면서 줄어든 벽의 면적과 높은 명도는 두 가지 기능적 요구에 직면하게 된다. 첫째, 기존의 넓은 벽에 새겨져 있던 벽화나 성상들의 공간이 사라지면서 문제가 생겼다. 당시 사람들은 대체

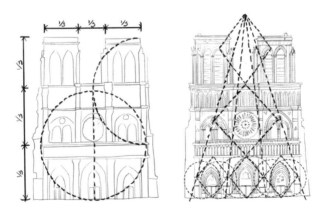

고딕 성당 정면 비례 원칙을 보여주는 그림으로, 파리의 노트르담 대성당의 모습이다.

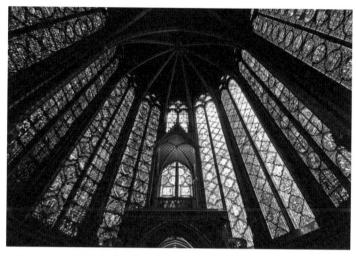

파리 시테 섬에 있는 생트 샤펠의 내부. 벽 대부분은 큰 유리창으로 되어 있고, 각각의 유리창은 아름다운 스테인드글라스로 꾸며져 있다.

로 문맹이었기 때문에 글을 읽을 수 없었다. 교회의 벽에 새겨진 성경 관련 그림이나 조각이 글의 역할을 대신하고 있었던 것이다. 따라서 새롭게 변화된 공간에도 그림이 필요했다. 둘째는 너무 밝으면 종교적 공간으로 갖춰야 하는 성스러운 분위기를 해친다는 문제였다. 교회는 많은 사람이 모여 예배를 드리는 공간인 동시에 내면의 깊은 성찰과 기도를 하는 공간이었다. 따라서 주변이 너무 환하면 각 개인이 자신에게 집중하는 데 방해가 되었다.

다행히도 이 두 가지 문제를 단번에 해결할 수 있는 간단한 방법이 있었다. 바로 유리창을 크게 만들되 빛이 너무 많이 들어오지 않도

록 유리창을 성화로 제작하는 것이다. 단순화한 성화를 조각조각 색 유리로 채운 스테인드글라스는 모든 문제를 한 방에 해결했다. 교회의 내부 공간은 적절한 어두움과 오묘하게 섞인 빛깔을 통해 성스러움을 더했고, 글을 읽지 못하는 사람들은 빛이 쏟아져 내려오는 창문을 바라보며 성경과 교회의 역사를 공부할 수 있었다.

파리 시테 섬에 있는 생트 샤펠이 그 대표적인 예다. 작은 채플 공간인 이곳에서 스테인드글라스는 빛의 충만함을 극적으로 표현해낸다. 스테인드글라스를 통해 내부 공간으로 들어온 빛이 말로 다 할 수 없는 아름다움을 연출한다. 벽은 기단부에 낮게 깔려 있는 것이 전부다.

STORY

**새로운
실험**

다음 날이 되어서도 쉬제는 지난밤 예배당을 가득 채웠던 빛의 충
만함을 잊지 못했다. 그는 다시 예배당에 들러 폐허로 변한 성가대
석을 한참 동안 바라보았다. 오랜 시간 한자리에 앉아, 들고 온 종이
에 그림을 그린 뒤 무언가를 적기 시작했다. 그러곤 밖으로 나가 주
위를 살폈다.

수도원 내에는 공사를 위해 소집된 석공들이 채석된 돌을 싣고
와 작업할 공간을 마련하고 있었다. 쉬제는 가장 연륜이 있어 보이는
석공에게 다가가 자기가 그린 그림을 건넸다. 그림을 본 석공은 심각
한 표정을 지었다.

"새로 오신 원장님이신가 보네요. 이건 뭔가요?"
"네. 제가 한번 그려봤어요. 성가대석 공사를 이런 식으로 하면
어떨까 해서요."

단순하지만 그 의도가 분명히 드러나는 그림이었다. 벽으로 채워야 할 공간을 아치로 채우고 그 사이를 그림으로 채워 놓았다. 특이한 것은 아치의 끝을 원형이 아니라 뾰족하게 만든 것이다. 마치 쉬제가 동방에서 본 모스크처럼 뾰족한 모양이었다. 석공이 아치 사이를 벽으로 막고 벽화로 채우는 것이냐고 묻자, 쉬제는 벽화가 아니라 유리 위에 성화를 그려놓은 것이라고 말했다.

석공은 심각하게 고민에 빠졌다. 처음 보는 건물의 모습이었기 때문이다. 벽 공간이 줄어들게 되면 구조적인 문제가 생길 것이고 이는 치명적인 일이었기에 걱정이 되었다. 고민이 몇 주간 이어졌다. 석공은 다른 동료와 긴 토론을 하면서 생각을 정리하고 작은 모형을 만들어보기도 했다. 그는 고민 끝에 펜을 들고 그림을 그리기 시작했다. 그는 쉬제와 달리 외부를 그리고 있었다. 사라진 벽 대신 서 있는 기둥을 받쳐주는 얇은 기둥이 예배당의 내부가 아니라 외부로 뻗어 나오는 그림을 그렸다. 그리고 이 보조 기둥은 높은 첨탑으로 솟아오르는 모습이었다. 수직성이 강조된 외부의 보조 기둥이 만들어진 것이다. 어디에도 없었던 새로운 건축형식의 실험이 시작되었다.

고딕 양식의
시작

고딕이라는 말은 당시에 좋은 의미가 아니었다. 사실 고딕은 고트족의 양식, 야만인의 양식을 뜻했다. 기존 로마네스크 양식의 주요 특징 중 하나였던 기둥, 페디먼트 등의 그리스-로마 고전주의 요소들이 사라졌기 때문이다. 지식인들과 귀족을 중심으로 야만인의 건축 양식으로 되돌아갔다는 조롱을 받았고 이름에도 그 의미가 그대로 반영되었다.

그럼에도 불구하고 고딕 양식은 프랑스를 중심으로 유럽 곳곳에 퍼져나가기 시작했다. 유럽의 많은 도시에서 축적된 부를 바탕으로 그리스도의 권능을 최대로 드러내면서 신앙심을 고취시킬 수 있는 새로운 형식의 대성당을 계획했기 때문이다. 사회 안정과 경제적 풍요를 바탕으로 다양한 문화가 교류되었고 동시에 신학의 발전이 이루어졌다. 예술의 표현 방식 또한 다양해지면서 건축에 있어서도 새로운 양식을 요구하기에 이른 것이다. 새로운 건축양식인 고딕의 특징은 네 가지로 구분할 수 있다.

첨탑

첨탑은 고딕의 미학이 그리스도교에서 왔음을 보여준다. 교회는 그리스도의 성지, 즉 예루살렘을 상징하며 기둥은 최고 성직자인 교부를 뜻한다. 하늘에서 쏟아져내리는 빛은 그리스도를 상징한다. 이에 따라 고딕 건축은 하늘로 향하는 수직성에 집중했다. 끝없이 뻗어나가는 수직의 탑이 높으면 높을수록 사람들의 종교적 신념은 승화되고 그리스도의 절대성도 강조된다고 믿었다.

뾰족한 아치

랜싯Lancet 아치 혹은 포인티드pointed 아치로도 불리는데, 말 그대로 끝이 뾰족한 것이 특징이다. 랜싯 아치는 원형 아치와는 본질적으로 다

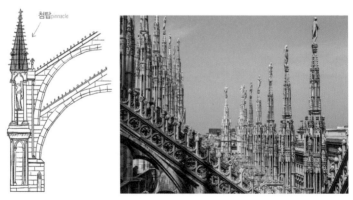

그림(왼쪽)에 색칠된 부분이 첨탑이다. 밀라노 대성당(오른쪽)에도 많은 첨탑이 솟아올라 있다.

른데, 그 이유는 비례에 있다. 폭이 동일한 아치 공간을 만든다고 가정했을 때, 원형 아치와 뾰족한 아치는 기본적으로 다른 비례를 가지게 된다. 뾰족한 아치일 때는 원형 아치에 비해 공간의 높이가 높아질 뿐만 아니라 구조 역시 안정적인데, 이는 그리스-로마의 고전주의와는 다른 형식의 비례다. 뾰족한 아치는 가장 상층부의 꼭짓점이 하늘로 뻗어나가면서 고딕 양식의 미학적 가치 중 하나인 수직성을 충족하는 효과를 준다. 이로 인해 내부의 천장 구조에서도 끝이 뾰족한 리브 볼트Rib Vault가 생겨났다. 리브 볼트에 대해서는 이후에 다시 살펴보도록 하겠다.

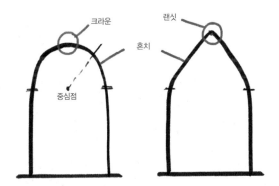

원형 아치(왼쪽)와 랜싯 아치(오른쪽)의 구조 역학의 내용을 볼 수 있다. 각 아치에 보이는 화살표는 하중의 흐름을 보여준다. 크라운Crown은 원형아치의 가장 상부 지점을, 랜싯Lancet은 끝이 뾰족한 아치의 상부지점을 뜻한다. 혼치Haunch는 하중이 기둥으로 흘러내리기 전 아치 측면의 두꺼운 부재를 의미한다.

플라잉 버트리스

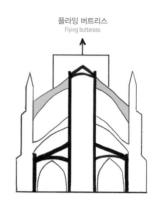

플라잉 버트리스
Flying buttress

플라잉 버트리스Flying Buttress는 말
그대로 해석하자면 '날아가는 버
팀벽'이라고 할 수 있다. 날아가는
버팀벽이라니, 모순적으로 느껴질
것이다. 벽이라는 것은 원래 무겁
고 육중한 것인데 가벼운 느낌을
가진 '날아가는'과 붙어 있으니 말
이다. 사실 플라잉 버트리스는 육중함과는 거리가 멀다. 나무의 가지
들처럼 얇게 뻗어나가는 형상을 가졌다. 물론 이 아치형 구조물의 화

파리 노트르담 대성당의 플라잉 버트리스. 성당 뒷면으로 돌아가면 건물의 외부에서 벽을 받치
고 있는 플라잉 버트리스를 볼 수 있다. 1345년 건축.

려함과 부재의 얇기는 각 고딕성당마다, 나라마다 그 차이를 보인다.

　플라잉 버트리스는 고딕 양식의 네 번째 특징이기도 한 스테인드글라스, 즉 큰 개구부를 위해 실내 공간의 구조를 바깥으로 내보낸 것이라고 볼 수 있다. 기존 로마네스크 양식에서는 건물을 지탱하는 버팀벽이었던 요소가 고딕 양식에서는 건물의 바깥에서 보조적인 구조물이 된 것이다. 이로 인해 로마네스크 건축 특유의 육중함은 사라졌다.

스테인드글라스

스테인드글라스는 길게 낸 유리창에 그림을 새긴 것으로, 빛의 극적인 효과와 더불어 문맹이 많았던 당대 사람들에겐 글과 같은 역할을 했다. 스테인드글라스 중 가장 화려한 것은 보통 동쪽의 제단부에 설치되었다. 당시 교회를 짓는 원칙 중 하나는 설교가 이루어지는 제단부를 동쪽에 두는 것이었고, 이 동쪽 벽면에는 거대한 장미 모양의 스테인드글라스를 설치했다. 이것을 장미창이라고 부른다. 상상해보자. 동쪽에서 떠오르는 태양이 장미창을 지나 설교자의 뒤편으로 형형색색의 빛이 되어 쏟아지는 장면을 말이다. 깊은 신앙심을 가졌던 사람들은 이 장면 하나만으로도 큰 감동을 받았을 것이다.

　앞의 네 가지 요소들이 고딕 양식 건물이 가진 공통적인 특징이다. 이제 고딕의 특징을 가장 잘 보여주는 건축물을 살펴보자. 짐작했겠지만 앞에서 예로 든 노트르담 대성당이다. 파리 시테 섬에 위

밤에 본 노트르담 대성당의 모습. 해가 진 후 파리 시테 섬을 환하게 밝히는 성당의 모습이 아름답다.

치한 노트르담 대성당에서 우리는 수많은 첨탑들과 뾰족한 아치, 가늘게 뻗어 있는 플라잉 버트리스와 화려한 스테인드글라스의 모습을 동시에 볼 수 있다.

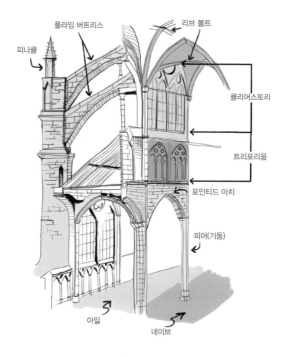

고딕 양식의 네 가지 특징을 통합적으로 보여주는 그림. 각 부분이 의미하는 것은 다음과 같다. 네이브(회중석, 예배 공간), 아일(측면 회중석), 피어(기둥), 포인티드 아치(뾰족한 아치), 트리포리움(측면의 중간창), 클리어 스토리(고층창), 버트리스(버팀벽), 플라잉 버트리스(아치형 구조물), 피나클(첨탑), 리브 볼트(늑재 아치형 지붕)

146

STORY

사신
가고일

수도원의 재건 공사는 쉬제와 석공의 생각대로 차근차근 진행되었다.
구체화된 설계안대로 돌을 세공하고 조각들을 잘 맞춰 쌓아 올리는
일만 남았다. 그런데 건물 상부와 첨탑을 높게 하기 위해 단을 쌓아
올리다 보니 너무 단조로운 모습이 되었다. 그래서 석공은 그 사이에
몇몇 조각들을 채워 넣어 건물의 완결성을 더하고자 했다.

　문제는 그 조각에 있었다. 수도원장 쉬제가 그 조각을 보고는 깜
짝 놀랐다. 석공이 야만인들이 믿던 사신 중 하나인 가고일을 조각
하고 있는 것이 아닌가. 동물인지 인간인지 모를 기괴한 형상에 날
개가 달려 있고 뿔이 있는 괴물의 모습을 조각하고 있었던 것이다.
왜 성스러운 교회에 이런 괴물이 조각되어야 하는지 석공이 쉬제에
게 설명하기 시작했다. 이 지역에서는 가고일이 악을 쫓아내는 상징
물이라고 했다.

　쉬제는 난관에 봉착했다. 이 가고일 조각을 받아들여도 되는지
고민했다. 쉽지 않은 결정을 해야만 하는 순간이 다가왔다.

가고일의
비밀

시테 섬의 노트르담 대성당 앞으로 가보자. 성당의 정면에는 두 개의 타워가 있다. 이 두 타워에는 상부로 가는 계단이 있는데, 올라가면 건물의 첨탑과 조각들을 보다 가까이에서 볼 수 있다. 그곳에서 건물 밖을 보고 있으면 기괴한 조각상들과 마주하게 된다. 성스럽고 아름다운 성자나 천사의 모습이 조각된 것이 아니라 사나운 모습의 괴물이 보이는데, 이것이 바로 가고일이다.

　가고일 조각상을 어떻게 이해해야 할까? 먼저 그 어원에 대해 살펴보자. 단어의 기원은 프랑스의 루앙Rouen지역에서 비롯된 한 전설에 기반을 두고 있다. 루앙에는 '가구일Gargouille'이라는 박쥐날개와 긴 목을 가진 용의 형상을 한 괴수가 있었다. 이 괴수는 이교도의 신으로도 추앙받고 있었는데, 한 성인이 이 괴수를 잡아 태운 뒤 남은 머리와 긴 목을 대성당에 걸어두고 사악한 악령들을 내쫓았다고 한다. 타고 남은 머리와 목 때문에 프랑스어로 'Gargouille'은 목구멍 혹은 식도를 뜻하는 단어로 남게 되었는데, 이를 영어식 표현인 '가고

일Gargoyle'로 명명하기 시작했다.

고딕 시대에 이르러 대성당 외관에 가고일이 조각상으로 나타나기 시작했다. 가고일 조각상은 건물의 빗물이 흘러내려 가도록 하는 배수구 기능을 동시에 담당했다. 가고일의 특징인 긴 목이 배수구로 적합하기 때문이다. 가고일의 어원인 '목구멍'과 배수구는 물이 드나든다는 재미있는 유사성을 가지고 있다고도 할 수 있다.

가고일은 두 가지의 관점에서 살펴볼 수 있다. 첫 번째는 중세의 종교철학적 관점이고, 두 번째는 문화의 다양성 관점이다. 먼저 중세 종교철학적 관점에 대해 알아보자. 중세 종교철학에 두 개의 관점이

파리 노트르담 대성당에 있는 가고일 조각상. 성당 상단부에 세워져 있다.

존재했음을 우리는 이미 알고 있다. 바로 교부철학과 스콜라철학이다. 두 철학에서는 아름다움 혹은 선에 대해 객관주의적인 태도를 가지고 있었다. 다시 말해 아름다움과 선은 정의할 수 있는 개념이며 절대적 가치를 지닌 것이라고 믿었다.

우리가 알아보고자 하는 것은 그 반대의 개념이다. 아름다움과 선의 반대 개념인 추함과 악의 개념 말이다. 중세의 철학자들은 아름다움과 선함을 절대적인 가치로 여겼던 것과는 반대로 추함과 악을 절대적 개념으로 보지 않았다. 추함은 아름다움이 결핍된 상태, 악은 선이 결핍된 상태로 보았다.

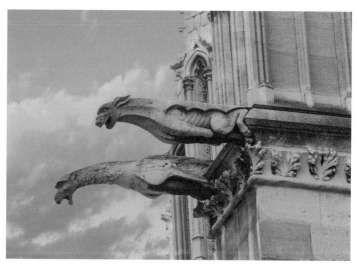

노트르담 대성당의 가고일 조각상. 가고일의 긴 목 부분이 건물의 빗물을 내보내는 배수구 역할도 한다.

중세철학식 사고의 틀을 통해 바라보면, 가고일은 괴물이 아니라 아름다움과 선이 결핍된 존재다. 어떤 측면에서는 아름다움과 선이 결핍된 상태가 아니라 이 자체로 나름의 아름다움과 선을 가진 존재라고 볼 수도 있다. 이를 이해한다면 그리스도교의 신성한 성전인 대성당에 괴수 가고일 조각상이 새겨진 것이 그리 이상한 일이 아니다.

두 번째는 문화의 다양성 관점이다. 중세 유럽은 다양한 이민족이 문명화되는 과정을 거치면서 다민족이 공존하는 지역이 되었다. 유럽에 살고 있는 사람들의 구성을 보면, 전에는 야만족으로 불렸던 고트족이거나 또 다른 이민족과 혈통적인 연관관계를 가지고 있는 사람들이 대다수다. 당연히 이들에게도 고유의 전통이 존재했다. 하지만 점차 문명화되고 그리스도교를 받아들이면서 문화의 융합이 이루어졌고, 그 모습이 결과적으로 고딕 성당을 통해 발현되었다. 이민족 고유의 전통과 그리스도교의 전통이 융합된 모습을 가고일의 석상에서 찾을 수 있는 이유다. 중세 초기와 성기를 아울렀던 로마네스크 양식에서도 이민족의 독특한 조각이 교회의 기둥이나 벽면의 구성 요소였던 점을 생각해보면 가고일의 탄생은 하나의 시대적 전통이 수용된 것이라고 생각할 수 있다.

가고일은 다양한 모습으로 조각되어 있다. 아예 기능이 없는 조각상도 있다. 하늘을 바라보는 파수꾼 모습의 가고일이나, 다양한 동물의 얼굴 혹은 사람의 얼굴을 한 가고일도 찾아볼 수 있다. 가고일

은 정형화되지 않았기 때문에 각 지역 및 성당마다 다양한 모습을 띤
다. 가고일은 더 이상 추하고 악한 존재가 아닌 그 자체로 고딕을 구
성하는 하나의 요소로 보아야 한다.

가장 큰
기둥

3년이라는 시간이 흘렀다. 쉬제는 매일 공사 현장을 찾아가 진행 과정을 도왔다. 석공은 그들의 일을 충실히 해나갔다. 쉬제와 석공이 그렸던 그림과 비슷한 건물이 모습을 드러내기 시작했다. 논란이 있었던 가고일의 모습도 보였다. 새롭게 완성된 성가대석을 봉헌하는 날, 그는 공사에 참여했던 석공들을 모두 연단에 세웠다. 그들의 이름을 소개하고 어떤 일을 담당했는지, 얼마나 많은 능력과 수고를 들였는지 사람들에게 이야기했다. 쉬제는 어떤 방식으로든 석공들의 노력과 고생이 잘 평가되기를 바랐다. 그는 이런 말을 남기기도 했다.

"여러분은 위대한 장인이자 예술가입니다. 당신들은 하늘의 성전을 창조한 사람입니다. 안타깝게도 역사 속에 그 이름이 남진 않겠지만, 앞으로는 여러분의 시대가 올 거라고 믿습니다. 아무도 할 수 없는 일을 여러분이 해내신 겁니다. 누구도 시도하지 않았던 일을 역사에 남기신 겁니다. 저는 여러분이 자랑스럽습니다."

이곳에서 일을 했던 석공들은 유럽 각지로 흩어졌다. 각 지역마다 대성당을 짓는다는 소식이 전해졌기 때문이다. 석공들은 파리, 쾰른, 밀라노 등 다양한 유럽의 도시로 떠났다. 그들은 이미 한차례 새로운 형식의 건축양식을 일군 경험이 있기 때문에 이미 중요한 기술자이자 예술가였다. 대성당의 가장 큰 기둥은 그들이었다.

오랜 시간 석공들의 소리로 가득했던 수도원이 숨 쉬는 소리가 들릴 정도로 적막해졌다. 쉬제는 새롭게 개축된 성가대석에 앉아 빛의 향연 안에서 두 눈을 지그시 감았다. 빛이 조금씩 움직일 때마다 감고 있던 두 눈이 반응했다. 그는 깊은 상념 속에서 공사가 진행되던 순간순간을 기억하기 시작했다. 석공과 인부들의 모습을 한 명씩 떠올리며 감사의 기도를 나지막하게 읊조렸다. 그는 빛의 충만함으로 자신의 몸이 부유하고 있다는 느낌을 받을 만큼 거룩한 빛으로 가득한 공간에 침잠했다.

석공과
대성당의 시대

중세의 성기와 후기, 고딕 양식의 대성당이 유럽 각지로 퍼져나가기 시작했다. 성당을 짓는 데는 적지 않은 시간이 걸렸다. 30년 만에 완공된 성당도 있었고 무려 5백 년에 걸쳐 지은 성당도 있었다. 그만큼 대성당을 짓는 것은 국가적인 사업이었다. 특히 새롭게 창안된 고딕 양식의 경우 공학적 기법과 예술적 수준이 높았기 때문에 그만큼 더 많은 시간이 걸렸다. 따라서 성당을 지을 때 중요한 것은 얼마나 수준 높은 석공을 확보하느냐에 있었다. 그들은 이름이 없는 사람들이었지만 탁월한 솜씨와 경험을 바탕으로 성당 건물의 질적 향상을 가져왔다.

대성당 건축에 참여했던 석공들은 한곳에 머물지 않고 유럽 각 지역으로 이동했다. 워낙 많은 대성당이 동시에 계획되었기 때문에 석공들의 이동이 잦은 시기였다. 그야말로 '대성당의 시대'로, 석공이 각광받는 시대가 도래한 것이다.

이들이 참여한 성당들을 살펴보자. 우리는 이미 앞에서 중세의

가장 대표적인 성당 중 하나인 노트르담 대성당을 살펴보았다. 이제 동시대 다른 나라에서 완성된 대성당을 살펴볼 차례다. 기본적으로 고딕의 원칙은 같지만 나라와 지역마다 그 전통과 문화가 다르다. 따라서 양식의 면모가 조금씩 달라진 고딕의 모습을 지역별로 확인할 수 있다. 독일의 경우 오랜 기간 전쟁이 있었기 때문에 독자적인 양식을 발전시키기보다는 프랑스의 양식을 그대로 받아들여 큰 차이점이 없다. 반면 이탈리아와 영국의 고딕은 다양한 모습으로 바뀌었다.

먼저 이탈리아로 가보자. 이탈리아는 고딕의 전통을 찾아보기 힘든 나라 중 하나다. 프랑스와 영국이 자신만의 독자적인 고딕 양식을 만들어가는 동안 이탈리아는 피상적인 수용만 있었다. 로마제국 시대에서부터 내려오는 고전적 전통이 뿌리 깊게 남아 있었기 때문이다. 로마 시대의 수많은 기념물들과 유적들은 이탈리아 사람들에게 새로운 양식으로 관심이 옮겨가는 것을 허용하지 않았다. 그래서 새로운 건물을 지을 때도 로마 시대의 건물을 그대로 따라 짓거나 유적으로 남겨진 기둥이나 조각들을 그대로 활용하기도 했다. 당시의 이탈리아 문화 · 예술의 경향은 로마제국 시대에 일군 황금기를 어떻게 다시 구현할 것인가에 초점이 맞춰져 있었다.

이런 한계점에도 불구하고 우리는 밀라노의 대성당, 베네치아의 도제 궁전 일부에서 고딕의 전통을 확인할 수 있다. 밀라노와 베네치아가 이탈리아 내에서 상대적으로 외부 문화를 잘 받아들였던 것은 무역도시였기에 가능한 일이다. 놀라운 사실은 다른 유럽 국가

가 고딕 양식을 발전시키는 동안, 고딕 양식의 대성당이 지어지고 있
는 밀라노에서 불과 3백 킬로미터 떨어진 피렌체에서는 흔히 르네상
스 시대의 시작을 알리는 건물로 알려진 산타 마리아 델 피오레Santa
Maria del Fiore 대성당, 즉 피렌체 대성당이 지어지고 있었다는 점이다.

　　밀라노 대성당은 수많은 첨탑들로 이루어져 외관이 매우 화려
한 고딕 양식 건물이다. 누가 봐도 단번에 고딕 양식임을 알아볼 수
있을 정도로, 보는 사람으로 하여금 경외감과 감동을 갖게 한다. 하
지만 앞서 언급했듯 로마 시대의 건축 전통에서 완전히 벗어날 수 없
었기 때문에, 그리스-로마 고전주의에서 살펴본 바 있는 바실리카의

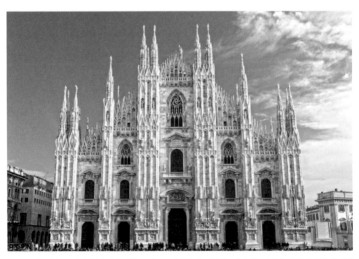

이탈리아 밀라노 대성당의 아름다운 모습. 로마제국의 전통을 지키려는 당시 이탈리아의 폐쇄적
인 분위기 속에서도 고딕 양식이 제대로 발현된 몇 안되는 건물 중 하나다. 1386-1965년.

평면과 페디먼트의 흔적을 발견할 수 있다.

밀라노 대성당에서 눈여겨볼 점은 성당이 가진 역사다. 14세기에 고딕 양식으로 계획된 대성당은 당대에 완공되지 못한 채 19세기에 이르러서야 주요한 건축 부재들의 조각이 완성되었고 심지어 여전히 미완성인 조각들도 일부 남아 있다. 수백 년에 걸쳐 건물이 지어지다 보니 초기의 계획안이 지속적으로 수정되는 부침을 겪었고, 이 때문에 이탈리아의 다양한 건축양식들이 혼재되어 있다. 성당 정면의 조각을 보면 둥근 아치, 뾰족한 아치, 첨탑과 변형된 페디먼트 등 고딕 이전 시대의 전통과 고딕 양식이 섞여 있는 모습을 발견할 수 있다. 이를 이탈리안 고딕이라고 부른다.

그럼 이제 바다 건너 섬나라 영국으로 가보자. 섬나라들은 대부분 그 지리적 특성 때문에 대륙과는 다른 독자적인 문화권을 형성한다. 먼저 주목해볼 것은 영국의 대성당이 계획된 지역이다. 다른 유럽의 성당들은 도시에 위치했기 때문에 일반 신도들의 예배 공간에 최대한 부합하게끔 기능적으로 계획되었다. 또한 대성당이 가진 독립적인 위용도 강조되었다.

반면 영국은 다른 경향을 보였다. 대부분의 성당은 도시의 외곽에 수도원처럼 계획되어 은둔적이고 폐쇄적인 구조를 보였다. 영국의 솔즈베리 대성당Salisbury Cathedral의 평면도를 보면, 일반 신도들을 위한 예배 공간 이외에 교회에 배속된 수사들을 위한 공간이 성당건물과 결합되어 있다. 마치 복잡한 단지를 조성하듯 동선은 연결되면서

도 성당을 구성하는 개별 공간들은 흩어져 있는 모습이다. 모든 부속
시설들이 하나의 공간 안에 통합되어 있는 것이 아니라 바깥으로 확
장하고 덧대어지는 구조인 것이다. 이러한 점에서 영국 고딕의 특징
을 찾아볼 수 있다.

솔즈베리 대성당은 이중으로 이루어진 십자형 예배 공간, 수사
들의 독립적인 공간이 기능적으로 분리되어 있다. 대표적으로 남측
의 클로이스터와 챕터하우스(사제단 회의실)가 북측의 예배 공간과 분
리된 모습을 볼 수 있다. 클로이스터는 가운데 중정을 중심으로 둘러

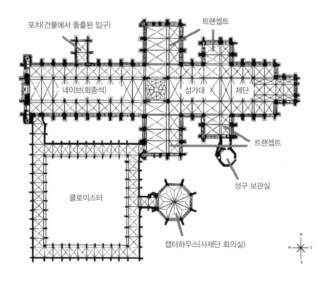

영국 솔즈베리 대성당의 평면도 및 주요시설. 트랜셉트(예배당의 주축과 직교해서 돌출된 시설),
새크리스트(성구 보관실), 콰이어(성가대석), 알타(제단), 포치(건물에서 돌출된 입구), 네이브 (회
중석), 클로이스터(중정이 있는 회랑), 챕터하우스(사제단 회의실).

져 있고 예배당과 챕터하우스와 연결된 동선을 가지고 있다. 명백하게 내부 지향적인 건물의 형태를 엿볼 수 있는데, 성직자의 삶을 철저하게 세속과 분리하고 종교적 생활에 집중할 수 있도록 환경을 조성했음을 알 수 있다.

영국 고딕의 또 다른 특징은 내부의 볼트구조다. 로마네스크 양식에서도 살펴봤듯이 볼트구조는 교차된 아치로 천장의 구조를 만드는 방식을 말한다. 고딕 시대에는 로마네스크의 배럴 볼트, 그로인 볼트에 이어 끝이 뾰족한 리브 볼트구조가 탄생했다. 리브 볼트에서 리브는 갈비뼈를 뜻하는 영어 Rib을 뜻하는데, 갈비뼈의 모습을 생각해본다면 리브 볼트를 보다 쉽게 이해할 수 있을 것이다. 리브 볼트의 핵심은 뼈대에 있다. 건축 구조기술의 변하지 않는 쟁점은 건물의 하중을 어떻게 지탱하느냐 혹은 어떻게 분산시키느냐에 있는데, 리브 볼트의 경우 건물의 하중을 배럴 볼트나 그로인 볼트에서 보이는 두꺼운 벽이 아닌 상대적으로 얇은 갈비뼈와 같은 기둥으로 하중을 분산시키는 구조적 특징을 가지고 있다. 한 개의 휘어진 선으로 이뤄진 가장 단순한 구조의 리브 볼트가 완성된 이후 점차

포인티드 아치
Ribbed vaulting with pointed arches

아일의 리브 볼트
Aisle of Gothic church with ribbed vaulting

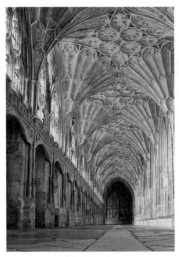
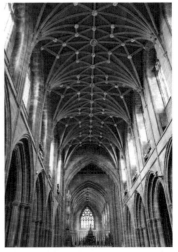

영국 글로스터 대성당Gloucester Cathedral 내부의 화 려한 리브 볼트. 이를 부채 볼트Fan Vault라고 부르 기도 한다. 보이는 것처럼 복잡한 무늬와 부채 꼴 모양의 뼈대가 특징이다.

영국 체스터 성당Chester Cathedral 내부의 화려한 리 브 볼트. 단순한 선형이 아닌 복잡한 패턴을 만 들었다.

다양하고 복잡한 패턴의 장식성이 가미된 리브 볼트가 나타났다.

영국의 장식성이 강조된 리브 볼트는 두 가지 문화에서 영향을 받았다. 첫째, 로마네스크 시대에서 언급했듯이 선박 축조기술의 발 전 양상에 따라 리브 볼트도 구조가 다양해졌다. 둘째, 이슬람 문화 의 영향을 받았다. 십자군 원정을 통해 유입된 이슬람 문화의 화려한 무늬를 장식성이 강조된 리브 볼트에서도 찾아볼 수 있다. 리브, 즉 뼈대가 나무의 가지 역할을 했다면 이슬람의 무늬가 가지에서 뻗어 나는 잎의 형상으로 나타난 것이다.

　이탈리아와 영국의 사례처럼 고딕 양식은 나라마다, 지역마다 독자적인 방식으로 발전했다. 유럽의 수많은 중세도시에서 그 모습을 찾을 수 있는데, 프랑스의 샤르트르Chartres 대성당, 아미앵Amiens 대성당, 독일의 쾰른Cologne 대성당 또한 고딕 양식의 전형을 보여주는 예라고 할 수 있다.

　다시 화제를 석공으로 돌려보자. 중세 성기부터 후기까지는 유럽의 각 도시마다 경쟁하듯 하늘로 솟아오른 첨탑이 많아지는 대성당의 시대였다. 그만큼 석공들의 일거리도 많아졌고, 역할도 중요해졌다. 고딕 시대에서 르네상스 시대로 이어지면서 비로소 석공들은 그들의 이름을 찾을 수 있게 되었다.

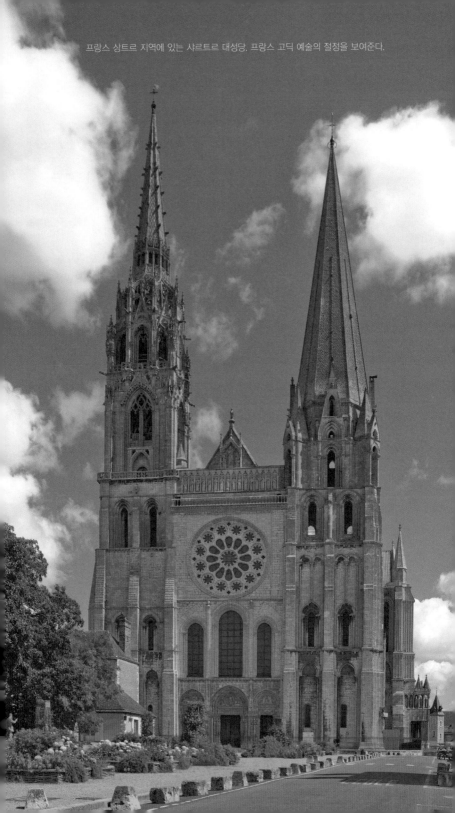

프랑스 샹트르 지역에 있는 샤르트르 대성당. 프랑스 고딕 예술의 절정을 보여준다.

STORY

마을을
휩쓸고 간 병

석공들이 떠나가고 수도원에는 긴 적막이 찾아왔다. 쉬제를 비롯한 수사들은 그들의 신앙을 성숙시키기 위한 성경 학습과 기도의 시간을 이어나갔다. 동시에 가난하고 병든 사람을 돌보고, 때로는 의롭지 못한 영주에게 마을 주민들과 함께 항거하면서 그 시대를 살아갔다. 그렇게 평범한 일상이 지속되었다.

어느 날 쉬제가 파리 시내에 들렀다 수도원으로 돌아오는 길이었다. 수도원에 가기 전에 항상 들르던 한 마을에 당도했다. 한 아이가 쉬제를 발견하자마자 멀리서 뛰어왔다. 두 눈에는 눈물이 가득했고 온몸을 떨고 있었다. 아이가 쉬제를 막아서며 다급하게 말을 건넸다. 엄마가 쓰러져서 의식이 없다고 했다. 빠른 걸음으로 아이와 함께 집으로 향했다. 침대 위에 누워 있는 아이의 엄마는 의식이 없었고 식은땀을 많이 흘리고 있었다. 이마에 손을 가져가니 불덩이처럼 뜨거웠다. 아이의 엄마는 며칠 동안 미열이 있었는데, 기침을 하다가 갑자기 병세가 심각해졌다고 했다. 쉬제는 일단 차가운 물수건을 이

마 위에 올려 체온을 낮추게 했다. 조심스럽게 그녀의 몸을 살피던 중 목 밑으로 이상한 반점들이 생겨난 것을 발견했다. 그냥 감기가 아님을 직감한 그는 바로 아이를 엄마 곁에서 떼어놓고 깨끗한 천으로 입과 코를 가렸다.

밤이 지나고 새벽이슬이 하나씩 맺히자 아이의 엄마는 삶에 대한 간절한 의지에도 불구하고 숨을 거뒀다. 쉬제는 안타까운 마음으로 집밖을 나섰다. 집 안에서는 평온한 듯 보였지만 그는 불안감에 발걸음을 재촉했다. 한시라도 빨리 수도원에 돌아가 심상치 않은 전염병의 출현을 알려야 했기 때문이다. 마을 사람들이 하나둘 쉬제에게 모여들기 시작했다. 집에 환자가 있으니 봐달라는 것이었다. 쉬제는 하늘을 올려다보고 깊은 한숨을 내쉬었다. 멀리 마을 교회의 첨탑이 아른거렸다.

검게 핀 꽃,
흑사병

한 시대의 변화는 일순간에 불현듯 찾아온다. 당대의 사람들에게는 벼락을 맞는 듯한 하나의 큰 사건이었을 것이다. 모든 것을 관조하고 있는 우리의 시점에서도 과거의 엄혹한 사건과 사고 등은 가슴을 먹먹하게 만든다.

'카르페 디엠carpe diem'이라는 라틴어를 들어본 적이 있는가? 번역하면 '현재를 즐겨라' 정도가 될 것이다. 지금은 고인이 된 로빈 윌리엄스 주연의 영화 〈죽은 시인의 사회〉에서는 선생님이었던 윌리엄스가 학생들을 향해 공부에 매몰되지 말고 현재를 즐기라는 말을 한다. 그 대사가 바로 '카르페 디엠'이다. 후회 없이 현재를 살라는 좋은 말이지만, 이 단어의 기원을 생각해본다면 금세 가슴 한쪽이 무거워질 것이다.

중세가 마무리되어가던 시기, 흑사병으로 인해 유럽 인구의 3분의 1이 죽어가던 엄혹한 시절. 생사의 기로에 놓여 오늘이 될지 내일이 될지 모르는 사람에게 남겨진 마지막 하루를 의미 있게 보내자

는 의미로 사람들은 서로를 만나면 한마디씩 건넸다. 그 말이 바로 '카르페 디엠'이었다.

중세 유럽을 암흑의 시대로 마감하게 만든 흑사병에 대해 알아보자. 흑사병은 사람의 피부가 검게 변하면서 괴사하는 병으로, 일반적으로는 페스트균에 의해 발생되는 전염병이라고 알려져 있다.

흑사병은 무역을 통해 경제적 발전을 이루고 있던 유럽사회에 갑자기 등장했다. 일반적으로 중앙아시아 혹은 인도에서 발원 후 전파된 것으로 보고 있다. 유럽으로의 최초 유입은 이탈리아의 시칠리아 항구에 도착한 상선으로 전해지는데, 이곳을 기점으로 전 유럽에 급속도로 확산되기 시작했다. 2년 동안 프랑스, 스페인, 영국 지역까지 확산되었고 심지어 북쪽 노르웨이와 러시아까지 흑사병의 습격을 받았다. 또한 흑사병 창궐 이전에 유럽사회에 지속되었던 흉작과 기근은 전염 속도를 가속화시켰다. 유럽사회는 속수무책이었다. 결과적으로 전체 유럽 인구의 30퍼센트에 해당하는 2천 5백만 명 정도가 사망했다.

당시에는 전염병의 원인이 무엇인지 알 수 없었기 때문에 다양한 사회문제가 야기되었다. 사회적 소수자에 대한 핍박이 가해진 것이다. 원인을 알 수 없는 질병에 의해 사람들이 죽어갔는데, 그 원인을 엄한 사회적 약자에게서 찾았다. 거지, 유대인, 외국인과 한센병 환자들이 집단적인 폭력과 학살의 희생양이 되었다. 사람들은 이들이 흑사병을 발병시킨 원인균을 가지고 있다고 생각했다.

중세시대의 마지막은 파괴적인 어두움으로 점철되었다. 유럽사
회의 화려한 발전이 지속되는 가운데 새로운 시대로의 변화를 모색
하기 어려웠다. 시대 구분의 아이러니는 여기서 발생한다. 새로운 시
대의 생성은 한 시대의 소멸에 기인한다는 역사의 진실을 벗어날 수

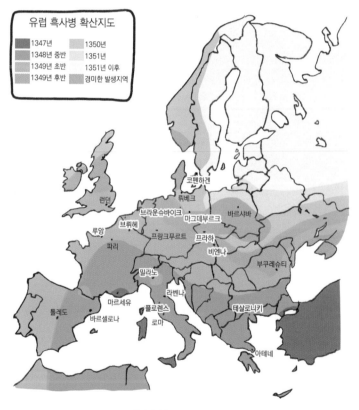

유럽 흑사병 확산지도

- 1347년
- 1348년 중반
- 1349년 초반
- 1349년 후반
- 1350년
- 1351년
- 1351년 이후
- 경미한 발생지역

코펜하겐
뤼베크
런던
브라운슈바이크
마그데부르크
바르샤바
루앙
브뤼헤
프랑크푸르트
프라하
파리
비엔나
부쿠레슈티
밀라노
라벤나
마르세유
톨레도
플로렌스
테살로니키
바르셀로나
로마
아테네

흑사병 확산 지역과 연대 지도.

없기 때문이다. 중세시대에 일어난 흑사병의 확산과 이에 따른 인구
감소는 당시의 참담한 상황을 비웃기라도 하듯 이후 르네상스 시대
를 여는 데 큰 영향을 끼쳤다. 어둠으로 가득한 씨앗이 아름다운 꽃
을 피우는, 역설적인 시대의 흐름이었다.

떠나는 자와
남는 자

주변 마을이 모두 전염병에 휩싸였다. 하루가 멀다 하고 사람이 죽어나갔고 시체를 태우는 불길이 솟아올랐다. 마을은 자욱한 연기와 지독한 냄새로 가득했다. 쉬제는 주변 마을을 다니며 사람들을 격리하고, 간단한 치료뿐만 아니라 그들의 마음을 안정시키기 위해 위로와 기도를 함께했다. 수도원은 위급한 환자들이 모이는 장소가 되었다. 쉬제와 수사들은 자신들의 안위를 뒤로하고 위급한 사람들을 먼저 챙겼다. 전염병이 멈출 기미를 보이지 않고 더욱 악화되자, 주민들과 사제를 가릴 것 없이 모두의 마음속에 죽음의 공포와 불안이 피어올랐다.

어느 새벽, 쉬제가 사제관을 나와 사람들이 있는 예배당으로 향하던 중 식당에서 식량을 짊어 메고 나오는 수사들과 마주쳤다. 그들은 이미 먼 길을 떠날 채비를 마친 채 마지막으로 식량을 챙겨 가려던 참이었다. 수사들은 쉬제의 눈길을 피해 바닥만 보고 있었고, 서로 아무 말도 없이 얼마간의 적막이 흘렀다. 쉬제는 그들의 얼굴을 쓰다

들어주며 길을 열었다. 그중에는 참았던 눈물을 흘리는 이도, 결연한 표정으로 끝까지 쉬제의 눈길과 손길을 피하는 이도 있었다. 그들은 조금 더 안전한 곳으로, 마을이 없는 깊은 숲속으로 달아날 것이다.

날이 완전히 밝아올 무렵, 쉬제는 이들을 보내고 예배당으로 향했다. 그곳엔 그를 필요로 하는 많은 사람이 기다리고 있었다. 그의 눈빛은 결연한 의지로 가득 찼다.

이 시대의
미술

앞서 우리는 고딕 양식이 발전하던 시대의 모습과 역사, 문화를 아우르고 있는 연결 고리들을 살펴보았다. 고딕 시대의 미술은 어떤 양상으로 펼쳐졌을까? 고딕 미술은 이전의 미술과 달리 풍부한 표현성과 장식이 드러난다. 고딕의 출발지인 프랑스의 파리로 향해보자.

루브르 박물관

제일 먼저 가볼 곳은 유명한 루브르 박물관Musee de Louvre이다. 파리에 가면 무조건 가게 되는, 세계 최대의 박물관이자 미술관이다. 우리에겐 레오나르도 다 빈치의 「모나리자」가 있는 곳으로 유명하며, 고딕 미술을 살펴보기에도 좋은 곳이다.

첫 번째 작품은 「생 드니의 순교Martyrdom of St. Denis」다. 생 드니St. Denis는 '성인 데니스'를 뜻한다. 데니스는 3세기 파리의 초대 주교였다. 그리스도교가 공인받기 전이었던 당시 금지된 포교 활동을 하던 데니스는 파리의 북쪽에 있는 한 언덕에서 참수형을 당했다. 그곳이

바로 몽마르트르Montmartre다. '몽'은 언덕을, '마르트르'라는 말은 순교
자를 의미한다. 따라서 '순교자의 언덕'으로 해석할 수 있다.

순교자의 언덕에서 목이 잘린 데니스가 기적을 행했다는 설이
있다. 이미 목이 잘렸음에도 불구하고 놀랍게도 데니스가 자신의 잘
린 목을 들고 북쪽으로 더 걸어가 자신의 무덤이 될 곳에 멈춰 섰다
는 것이다. 이 순교의 장면을 소재로 많은 작품이 제작되었는데 앙리
벨레쇼즈Henri Bellechose의 「생 드니의 순교」가 제일 유명하다. 순교의 장
면, 감옥에 갇혀 마지막으로 성령체를 향하는 모습이 모두 한 캔버스
안에 구성되어 있다. 그림을 보자마자 색채 대비가 가장 먼저 눈에 들

앙리 벨레쇼즈, 「생 드니의 순교」, 루브르 박물관, 1416년.

어온다. 황금색을 배경으로 강
렬한 원색이 주는 대비가 단순
함과 강렬함을 극대화시킨다.
원근법은 완전히 무시된 채,
오로지 이야기에 초점을 맞췄
다. 등장인물들 각각의 자세와
표정에서 이전 시대의 경직성
을 탈피했음을 알 수 있다.

파리 노트르담 대성당 입구에 조각된 생 드니
의 조각상.

목이 잘린 생 드니의 모습은 노트르담 대성당에서도 볼 수 있다.
그리스도교를 공인한 콘스탄티누스 대제, 천사들과 함께 조각된 모
습이 성당 입구에 있다. 그림이나 조각에 잘린 목을 들고 있는 인물이
있다면 여지없이 파리의 초대 주교 생 드니임을 기억하자.

루브르 박물관에서 두 번째로 살펴봐야 할 작품은 조각상인 「성
모와 아이」다. 상아를 입체적으로 조각한 작품으로 중세시대 파리 장
인들의 실력을 엿볼 수 있는 작품이다. 13세기 파리는 무역의 발달
로 인해 질 좋은 상아가 대량 유입되면서 유럽의 상아 조각의 중심에
있었다. 특히 성모 조각상은 당시의 이상적인 아름다움을 표현하고
있는데, 아이를 들고 있기 때문에 자연스럽게 취해진 구부정한 자세,
날씬한 몸매, 뾰족한 턱이 강조된 삼각형 얼굴, 곱슬머리 그리고 웃
음 짓고 있는 작은 입술에서 이상적인 미인의 모습을 확인할 수 있다.

클뤼니 중세 미술관

클뤼니 중세 미술관Musee de Cluny은 중세시대의 미술을 이해하는 데 필수적인 곳이다. 이곳에서는 일반적인 회화가 아니라 실로 짠 벽걸이 그림을 볼 수 있다. 이를 '태피스트리tapestry'라고 부른다. 이 미술관에는 「일각수를 데리고 있는 귀부인」의 연작 시리즈가 전시되어 있다. 일각수는 '유니콘'이라는 상상의 동물을 뜻한다. 이 그림은 일각수와 귀부인을 테마로 인간의 다섯 감각과 욕망을 상징하는 여섯 개의 연작으로 구성되어 있다.

이 작품들은 강렬한 색채 대비와 화려한 장식성이 두드러진다. 여섯 연작 모두 등장인물은 귀부인과 사자, 유니콘으로 동일한 가운

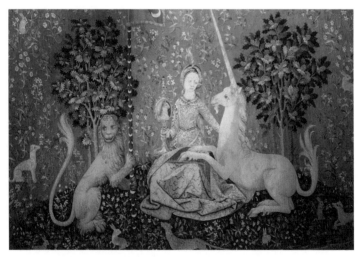

「일각수와 함께 있는 귀부인 문양 벽포 : 시각」, 클뤼니 중세 박물관, 15세기 경.

데 각 테마에 부합하는 물건이나 상황이 추가되는 것으로 주제를 달리했다. 예를 들어 청각의 경우 귀부인이 하프를 연주하고 있는 모습이 묘사되는 방식이다. 이 연작들 가운데 「일각수와 함께 있는 귀부인 문양 벽포: 시각」은 독특한 표현을 보인다.

시각을 표현하기 위해 사용한 물건은 거울이다. 거울은 사물의 상이 반사되는 물건일 뿐만 아니라, 거울을 움직일 때마다 변모하는 상은 마치 또 하나의 그림이 담겨있는 액자와도 같기 때문에 시각을 표상하기에 적절해 보인다. 또한 시각이라는 주제에 맞게 등장인물들의 시선이 의도한 것처럼 서로 교차하고 있다. 사자의 시선은 등장인물을 바라보는 것이 아니라 그림 바깥을 향하고 있고, 귀부인은 유니콘을 바라보고 있다. 유니콘의 시선은 귀부인의 손에 들려있는 거울을 향해 있다. 그림을 감상하는 시각에서는 각 등장인물들의 교차되는 시선과 거울에 비친 일각수의 모습을 동시에 발견하게 된다. 유니콘을 바라보는 귀부인과 거울을 보고 있는 유니콘, 그리고 그림 밖을 보고 있는 듯한 사자와 거울에 비친 유니콘의 모습은 그림 속 주체들의 시선에 대한 인식을 직관적으로 나타낸다.

성 아우구스티누스 성당

다음은 이탈리아로 가보자. 이탈리아 시에나에 있는 성 아우구스티누스 성당Church of St. Augustine의 템페라화 「로지아에서 떨어진 아이를 소생시키는 아우구스티누스」를 보자. 그림의 내용은 발코니에서 떨

어지는 아이, 놀라는 엄마와 사람들, 아이를 구하는 기적을 행하는
아우구스티누스의 모습을 동적으로 묘사하고 있다. 사람들의 동작
뿐만 아니라 다양한 얼굴 표정도 자세히 묘사했다는 점에서 이전 시
대와의 차이를 발견할 수 있다. 벽에서 갑자기 뛰어나온 아우구스티
누스가 떨어지고 있는 판자를 잡고 아이를 구하는 모습과 불안전한
자세로 추락하고 있는 아이, 안전하게 구해진 아이의 모습이 동시에

「로지아에서 떨어진 아이를 소생시키는 아우구스티누스」, 시모네 마르티니, 1328년경. 그림을
통해 아직 원근법이 사용되지 않았음을 알 수 있다.

묘사되고 있다.

「로지아에서 떨어진 아이를 소생시키는 아우구스티누스」를 그린 시모네 마르티니Simone Martini는 같은 장소에 또 다른 템페라화인「개에 물려 죽게 된 아이를 치유하는 아우구스티누스」를 제작했다. 공격하는 개와 쓰러진 아이, 기적을 행하는 아우구스티누스와 한편에는 무사하게 구조된 아이의 모습을 한편의 이야기처럼 묘사하고 있다.

고딕 시대는 로마네스크와는 달리 미술의 소재와 형식에 있어 그 범위가 확장되었고 표현성 또한 발전했다. 소재의 경우 고딕 시대의 미술도 로마네스크처럼 종교화가 다수를 차지했지만「귀부인과 일각수」연작과 같은 귀족의 일상성이 담긴 작품이 등장하기 시작했고, 형식도 벽화나 책의 삽화뿐만 아니라 판넬화, 타피스트리 등으로 다양해졌다. 표현의 변화를 통해 등장인물의 동작과 표정도 보다 역동적이고 풍부해졌다. 앞서 살펴본 다양한 문화의 교류, 도시의 발달, 재화의 축적, 이성에 기반을 둔 종교철학의 발전이 미술의 영역에도 영향을 끼쳤음을 알 수 있다.

고딕
정리

고딕 양식은 로마네스크에 이어 등장했다. 두 양식은 다르지만 그리스도교의 주요한 건물인 수도원과 예배당 등의 제의 공간을 통해 발전했다는 공통점이 있었고 중세라는 동일한 시대에 속한다는 공통점이 있다. 예술 사조의 이름과 시대의 이름이 동일시되기도 하는데, 중세시대와는 별개로 문화사와 예술사의 시각에서 고딕 양식이 유행했던 시대를 고딕 시대라고 부르기도 한다.

우리는 앞서 고딕 시대의 사회적 특징들과 문화에 대해 살펴보았다. 이 시대에는 줄어든 전쟁과 안정화된 국가체제의 영향으로 유럽 각지에 무역에 기반을 둔 도시가 생기기 시작했다. 무역을 통해 부의 축적이 이루어졌고, 시장에서 판매될 물건들의 제작이 활발히 이루어지면서 다양한 기술의 발전이 동반되었다. 이 도시들을 중심으로 중세국가는 경제적·사회적·문화적 발전을 이루었다.

중세시대를 관통하는 중요한 사건은 십자군 원정이다. 성지순례에서 출발해 수세기 동안 지속된 원정은 왕권과 교권의 관계에 변화를 이끌었고, 단일 국가의 왕권이 강화되는 데 영향을 끼쳤다. 교황의 요청에 의해 시작된 원정이었지만, 이 원정을 통해서 강력한 군사

력을 갖게 된 왕권이 지방 영주들과의 세력 다툼에서 우위를 점했고 그들의 군사력이 교회의 힘보다 강력해지는 계기가 되었다.

무역의 발달과 십자군 원정을 통해 유입된 다양한 문화는 유럽 사회의 문화적 수준을 고양시켰다. 신학과 문학을 중심으로 한 인문적 세계관의 지평이 넓어졌으며 건축, 회화, 조각에서 그 변화의 모습을 확인할 수 있다.

특히 건축에서 이전 시대와 구분된 형식을 발견할 수 있다. 대표적인 양식적 특징은 총 네 가지로 첨탑, 뾰족한 아치, 플라잉 버트리스, 스테인드글라스가 있다. 회화나 조각의 영역에서도 로마네스크 미술의 경직성을 벗어나 비교적 자유로운 표현과 형식을 취하면서 고딕 시대의 미술을 완성했다.

CHAPTER 3

르네상스

예술가와 인본주의로 도시를 빚다

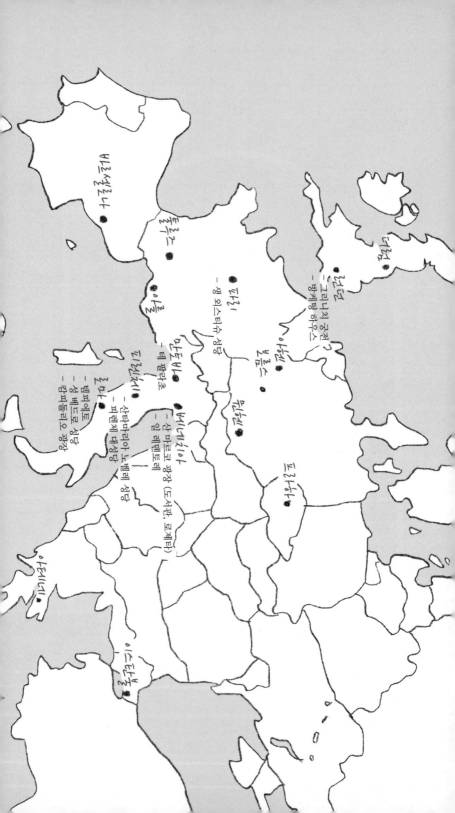

비트센자나

툴루즈

아를

타라
— 생 외스타슈 성당

앙티브
— 테 팔라초

디종
— 산타마리아 노벨라 성당

시에나
— 파팔레 대성당
— 성 베드로 성당
— 캄파돌리오 광장

마르세이유
— 산타마리아 광장 (도서관, 로제타)
— 엘 레텔토레

그리니치 공원
— 방케팅 하우스

더럼

비용
소름

밀라노

토라아나

아테네

이스탄불
A

STORY

전조

짧은 정적이 있었다. 이윽고 바람을 가르는 소리가 들리더니 하늘이 울렸다. 굉음과 함께 땅이 흔들리면서 벽이 무너져 내렸다. 돌들이 잘게 부서지고 다시 검은 돌덩이 같은 물체가 성벽 너머에서 날아왔다. 돌과는 다른 것이었다. 아직 성벽이 버티고 있어서 그나마 다행이었다. 그동안 한 번도 보지 못했던 무기였다. 계속 공격을 당했다가는 하루도 더 버티지 못할 것 같았다. 성 안쪽에 모여 있던 사람들이 먼지를 뒤집어쓴 채 두려움에 떨고 있었다. 줄리오도 그 무리 안에 섞여 있었다. 불어오는 바람에 진한 화약 냄새가 배어 있었다.

성의 영주는 다음 공격이 시작되기 전에 투항을 결정했다. 백기가 올라가자 줄리오는 폭탄이 떨어져 폐허가 된 건물로 달려갔다. 다행히도 다친 사람은 없었다. 무너진 건물의 잔해와 여기저기 깊게 파인 땅을 이리저리 둘러보았다. 무언가 눈에 들어왔다. 그곳을 다시 둘러보며 바닥에 놓여 있던 잔해들을 파헤쳤다. 이상한 광경이었다. 그는 땅을 조심스럽게 파고 작은 솔로 흙을 털어낸 후 땅속에서 무언가

를 꺼내기 시작했다. 로마 시대에 제작된 조각의 파편이었다. 건물의 잔해 밑 지하에서는 오랜 역사를 가진 유구가 그 흔적을 드러냈다.

조각에는 알 수 없는 그리스어가 적혀 있었다. 한참을 들여다보던 줄리오는 다시 이 조각을 꺼내온 곳으로 향했다. 글을 해독하기에는 조각이 부족했다. 사실 줄리오는 몇 주 전 어떤 소문을 접하고 나서 이 성에 들어와 있었다. 요즘 벌어지는 공성전을 통해 파괴된 건물의 하부에서 고대의 유적과 유구가 발견되고 있다는 소문이었다. 전투가 벌어질지도 모르는 위험을 감수하고 이곳에 먼저 들어와 있었던 것이다. 줄리오는 고대 유물과 유구를 연구하는 고고학자였다.

변화의
발단

특정 사건과 사회상이 시대의 출몰과 복잡하게 얽혀 있다는 관점으로 보면, 중세 종결의 이유를 흑사병에서만 찾기에는 무리가 있다는 걸 느끼게 된다. 따라서 종결되어 가는 중세 사회를 다양한 관점에서 살펴보는 것은 중세시대를 폭넓게 이해할 수 있는 여지를 마련해줄 뿐만 아니라 다음 시대를 이해하는 데에도 중요하다. 이번 장에서는 중세가 마무리되던 시점의 몇 가지 주목할 만한 변화상들을 살펴보고, 이들이 어떻게 전개되었는지 살펴보자.

흑사병

앞서 살펴본 것처럼 중세 말기는 사람의 생명을 너무 가볍게 여기던 시기였다. 이탈리아 시칠리아에 최초로 유입된 것으로 알려진 흑사병이 5년이 채 안 되는 시간 동안 유럽전역을 휩쓸면서, 수많은 사람들의 생명을 앗아갔고 남겨진 사람들의 삶을 망가뜨렸다. 사람들의 피폐한 삶은 각종 사회문제를 통해 드러났고 시대 변화의 필연적 요

인 중 하나가 되었다. 흑사병에 대해서는 고딕 시대에서 다룬 내용을 상기해보도록 하자.

화약의 발명

화약의 발명은 전투의 양상을 변화시켰을 뿐만 아니라 전쟁의 승패 자체도 좌우하기 시작했다. 더 이상의 공성전은 의미가 없었다. 화포를 가진 부대가 다른 모든 부대를 전적으로 압도하게 된 것이다. 지방의 작은 성을 소유한 영주들은 그들의 권력을 상실하게 되었다.

화약과 흑사병이라는 두 개의 강력한 요인에 의해, 중세를 이끌어나갔던 중요한 세계관은 해체되는 과정을 겪었다. 결론부터 이야기하면, 봉건제와 그리스도교가 무너졌다. 유럽사회의 외부와 내부 구조에 균열이 생겼기 때문이다. 외부 구조의 균열은 지방 영주들의 몰락, 즉 봉건제의 해체를 의미하고 내부 구조의 균열은 중세시대의 정신세계와 가치관을 형성해온 그리스도교의 몰락을 뜻한다.

그 이유는 무엇일까? 먼저 봉건제의 해체에 대해 살펴보자. 흑사병이 창궐하면서 유럽사회의 인구가 감소하였고 이는 자연스럽게 노동력의 감소로 이어졌다. 노동인구의 하락은 연쇄적으로 영주들의 소득 감소를 야기했고, 결국 영주의 권력이 약화되는 원인이 되었다. 이런 상황에서 부를 독점적으로 축적한 다른 지방의 영주가 화약이 장착된 새로운 무기를 들고 전쟁을 일으켰고, 작은 영주들이 자연스럽게 몰락하는 수순을 밟게 되었다. 부와 무기는 지배세력이 되는 데

있어 필수적인 요건이었다. 권력의 분산이 아닌 권력의 집중이 일어난 것이다. 봉건제의 해체는 어쩌면 당연한 일이었다.

그리스도교의 몰락은 무엇 때문이었을까? 앞서 언급한 것처럼 그리스도교 또한 흑사병이라는 직격탄을 맞게 된다. 흑사병이 창궐하는 참혹한 현장 속에서 성직자들의 본모습이 드러나게 된 것이다. 일부 성직자들은 죽음을 무릅쓰고 발병한 사람들을 위해 봉사하고 희생하는 모습을 보였지만, 많은 성직자가 그들의 안위만을 생각하는 이기적인 모습을 보였다. 성직자들은 흑사병의 손길이 닿지 않은 깊숙한 산간지역으로 도망갔을 뿐만 아니라, 흑사병의 확산이 멈추고 안정기에 접어든 이후에도 사람들을 수탈하고 교회의 재산을 사유화하는 등 윤리관과 도덕관이 완전히 무너져 바로잡을 수 없는 지경에 이르렀다. 또한 흑사병에 의해 희생당한 성직자를 대체할 사제를 뽑아야 했는데, 그 수가 많았기 때문에 사제가 되는 진입 장벽이 낮아졌다. 이는 성직자들의 도덕적 가치관의 하향평준화로 이어졌다. 뿐만 아니라 흑사병으로 죽음을 목전에 둔 상황에서 신앙은 의미 없는 구호 혹은 헛된 희망이라는 자의식이 팽배했고, 그리스도교의 몰락은 더욱 가속화되었다.

타락한 성직자의 모습과 흑사병이라는 크나큰 재앙은 사람들의 가치관 변화를 초래했다. 그리스도교는 더 이상 사람들을 이끌어나가는 중심적 세계관이 아니었다. 물론 이러한 변질된 사회의 모습이 모든 것을 대변한다고 볼 수는 없다. 하지만 이전 사회에 나타

피테르 브뤼헐Pieter Bruegel, 「죽음의 승리The Triumph of Death」. 유럽 대륙에서 일어난 집단적 죽음의 현상
인 흑사병의 모습을 표현했다. 신분의 높낮이를 막론하고 모든 사람이 마주한 죽음의 공포가 보
인다. 프라도 미술관, 스페인, 1562–63년.

났던 절대적인 결속력, 즉 모든 문명과 사회가 그리스도교라는 강력
한 구심점 하나만으로 구성되고 유지되던 모습은 확실하게 해체되
었다. 자연스럽게 그리스도교 최고의 권력자인 교황의 권한과 힘도
점차 약화되었다.

봉건제와 그리스도교의 점진적 해체는 사회를 통치할 절대적
권한을 소수의 통합된 권력에 이양하는 것으로 이어졌다. 절대왕정
혹은 상업을 기반으로 부와 군사력을 동시에 가진 신흥세력들에게로
말이다. 이들에게는 중세를 마무리하고 새로운 사회를 건설해야 한

다는 시대적 과제가 부여되었다. 어떠한 국가를 만들 것인가? 어떠한 도시를 만들 것인가? 어떠한 문화를 만들 것인가? 이러한 물음이 이들 앞에 놓여 있던 것이다. 이 새로운 지배세력이 만들고자 했던 새로운 세계로 여행을 떠나보자.

STORY

유구의
존재

새로운 점령군이 성에 들어왔다. 노란색 방패 모양의 깃발이 보였고 빨간 원 다섯 개와 파란 원 한 개가 그려져 있었다. 특이하게도 파란 원 안에는 백합 세 송이가 그려져 있었다. 메디치 가문의 문장이었다. 투항을 선언한 영주는 점령군에게 포로로 잡혀갔다. 성의 곳곳에 메디치 가문의 휘장이 걸렸고 이전에 영주였던 가문의 휘장은 바닥에 버려졌다.

무너진 건물 근처에는 여전히 줄리오가 있었다. 땅속을 파헤쳐 가며 유구의 존재를 확인하고 있었다. 그러던 중 점령군에서 몇몇 사람들이 줄리오에게 다가갔다. 화약 냄새가 지독해서 손으로 코와 입을 틀어막았다. 그들은 부대에 배속되어 있던 역사가와 건축가였다. 이들은 부대와 함께 전장을 누비면서 각 지역의 문화와 역사에 대한 연구를 진행하고 있었다. 그들은 줄리오에게 찾아낸 것이 있냐고 물었고 줄리오는 로마의 유적을 발견한 것 같다는 이야기를 했다. 그들은 황급히 본부에 연락을 취했다. 고대 유적에 대한 발굴 작업은 메

디치가 가문이 항상 지원하고 있던 분야였기 때문이다.

점령군은 도시를 재편하고 기존의 영주를 다시 영주로 임명했다. 대신 메디치 가문의 군사를 남겨두었다. 점령군이 떠나면서 성에 있던 로마 시대의 조각상과 영주가 소장하고 있던 그림들을 수집했다. 줄리오는 발굴 작업의 책임자가 되었다. 메디치 가문은 충분한 인력과 자금에 대한 지원을 약속했고, 대신 발굴의 결과와 유구에 대한 자료는 메디치 가문에 귀속된다는 조항이 담긴 문서를 건넸다.

"메디치 가문의 지원을 받으시려면 이 문서에 사인을 하셔야 합니다. 그러면 메디치 가문의 사람이 되는 것이지요."

줄리오는 몇 달에 걸쳐 무너진 건물의 지하세계를 파악했다. 많은 인부들이 참여했고 주변의 역사가와 건축가들도 참여했다. 알 수 없었던 글자들의 파편들은 하나의 문장을 만들었고 문장들이 모여 짧은 글이 되었다. 기둥의 일부 조각들도 복원되기 시작했다. 유적을 발굴하고 고전을 해석하는 일이 가치 있고 고귀한 시대가 된 것이다.

연속과
단절

새로운 지배계급이 그렸던 세계에 대해 알기 위해서는 다양한 면을 고려해야 한다. 연대, 지역, 사회를 달리하면서 시대적 양상이 동시다발적으로 펼쳐졌기 때문이다. 이들의 개별적 특징을 하나씩 살피기보다는 넓은 시각에서 시대의 보편적 정의와 발생 범위를 알아보는 것이 좋다.

먼저 르네상스는 어떻게 정의될 수 있을까? 이전 시대의 역사에서 그 단서를 찾을 수 있다. 흔히 중세시대 이전을 고대라고 부른다. 유럽 문화권에서는 그리스의 도시국가 시대와 로마제국 시대를 통칭하여 고대라 부른다. 그리고 이 시기에 이룬 문화적·예술적 성취를 그리스-로마 고전주의라고 부른다.

르네상스는 '부활' 또는 '재생'의 뜻을 지닌 프랑스어 'Renaissance'를 어원으로 하는 말로, 문화사적으로는 고전주의의 가치관과 세계관이 다시 발현되고 깨어난 시대라는 의미가 있다. 즉 그리스-로마 고전주의의 부활이 이뤄진 시대를 르네상스 시대라고 부

르는 것이다.

새로운 시대가 발생한 지정학적 위치와 범위는 어디일까. 결론부터 이야기하면 유럽 전역에서 동일한 가치와 비중으로 르네상스가 확장된 것은 아니다. 르네상스 시대의 중심은 이탈리아였고, 중세 고딕을 이끌었던 프랑스와 독일 지역에서는 여전히 중세적 전통을 지키려는 노력이 강했다. 르네상스 시대를 이야기할 때 지역적 범위가 이탈리아에 한정되는 이유가 바로 여기에 있다.

지정학적으로 이탈리아는 삼면이 지중해로 둘러싸여 있고 북쪽으로는 알프스라는 유럽의 거대 산맥에 의해 막혀 있는 곳이다. 따라서 다른 유럽 국가들로부터 독립된 양식이 나타날 수 있었다. 다

이탈리아의 지정학적 위치. 삼면이 지중해로 둘러싸여 있고, 북쪽으로는 알프스 산맥에 가로막혀 있다.

시 말해 이탈리아에서 르네상스가 급속도로 확산되는 동안 프랑스, 독일, 영국 등 대부분의 유럽 국가에서는 고딕의 시대, 즉 중세시대 가 여전히 이어졌던 것이다. 이탈리아를 제외한 나머지 유럽 국가에 서는 르네상스로부터 영향을 받거나 일부 제한된 영역에서만 새로 운 가치가 탄생했다.

르네상스의 정의와 범위에 이어 이 시대의 역사적 평가 혹은 논 쟁점을 살펴보자. 여기에는 역사가들의 엇갈린 두 주장이 존재한다. 중세시대와 르네상스 시대를 연속선상에서 이어지는 역사로 볼 것 인지, 완벽한 단절과 분리의 역사로 볼 것인지에 대한 입장이 있다.

먼저 중세와 르네상스를 역사의 연속이라는 관점에서 살펴보 자. 결론적으로 역사의 곳곳에서 중세와 르네상스의 연관성을 인정 할 수밖에 없는 증거들이 존재한다. 사회를 하나로 결속하는 힘이 약 해졌다고는 하나 르네상스 시대는 여전히 그리스도교가 근간에 깔 려 있었다. 그뿐만 아니라 르네상스가 표방한 고전의 부활로 대표되 는 그리스-로마의 문화도 중세시대에 로마네스크 양식과 중세 철학 을 통해 일정 부분 수용, 활용된 측면을 발견할 수 있다. 이전 시대와 이후 시대가 이어진다는 관점은, 시간의 흐름에 따라 다양한 역사와 문화가 자연스럽게 변화하고 통합된다는 측면에서 상식적인 역사 인 식이라고 볼 수 있다.

특히 역사의 연속성의 관점은 이탈리아를 중심으로 두드러졌 다. 이탈리아는 중세의 두 양식인 로마네스크와 고딕 중 로마네스크

의 비중이 높았는데, 이는 프랑스에서 시작된 고딕 양식에 대한 경계가 있었기 때문이다. 고대 로마 시대와 중세시대는 모두 그리스-로마 고전주의에 기반을 둔 시대였고 르네상스 또한 유사성이 있었던 이유로 역사의 연속성을 강조할 수 있었다.

자, 이제 단절의 관점을 살펴보자. 그런데 여기서 한 가지 의문이 생긴다. 왜 르네상스 시대와 이전 시대와의 단절을 강조하는 역사의식이 성립되었는지 말이다. 누가 단절을 주장했고 주장의 근거는 무엇인지, 그리고 단절을 통해 맞이하게 된 세계는 어떤 모습이었는지를 찾아보는 과정은 르네상스 시대를 이해하는 데 중요한 첫

피렌체 대성당. 그리스-로마의 고전주의에 기반을 둔 르네상스 양식과 고딕 양식이 동시에 표현됨으로써 시대의 연속성을 발견할 수 있는 건물이다. 고딕적 요소는 뾰족한 아치 이외에 찾아보기 힘들다. 플라잉 버트리스의 경우 프랑스 고딕의 주요한 특징으로 여겨 받아들이길 꺼렸다.

걸음이다.

그 답은 르네상스 시대의 사람들, 즉 도시의 새로운 지배자와 예술가, 대중들을 살펴보는 데서 출발한다. 이들은 르네상스 시대를 이끌어가는 주역들이었다. 새로운 지배자들은 이전과는 완전히 다른 시대의 비전을 만들고 선포해야 한다는 과제를 안고 있었다. 그래야만 그들이 쟁취한 권력을 정당화할 수 있는 명분이 생기기 때문이다. 역사 속 수많은 위정자가 이전의 지배세력을 부정함으로써 자신들의 권력을 공고히 해나갔던 것을 상기한다면, 이전 시대와 단절된 새로운 시대를 선포하는 태도는 당연한 것이다.

예술가들과 대중들은 엄혹한 중세 말기를 겪으면서 그들의 자유와 권리가 교회에 종속되어 있는 것이 아니라는 각성을 하게 되었다. 이는 신본주의를 극복하는 세계관의 확장으로 이어졌고, 이 확장은 맹목적인 믿음을 가졌던 중세시대와의 단절을 의미했다.

그런데 단절의 관점에서도 몇 가지 한계점이 존재한다. 첫 번째로 르네상스는 이탈리아의 주요한 몇 개 도시에서만 발생한 지엽적인 현상이라는 점이다. 다수의 유럽 도시들은 여전히 중세에 머물러 있었다는 점에서 르네상스를 중세와 동일한 선상에서의 문화사적 현상으로 보기 힘들다는 것이다. 두 번째는 완벽한 단절은 존재할 수 없다는 관점이다. 모든 변화는 과도기를 전제하고 있고 이전 시대의 긍정적 유산이 존재하기 때문이다. 그래서 단절은 실제로 드러난 현상이 아닌 현학적 구호에 불과하다고 볼 수도 있다.

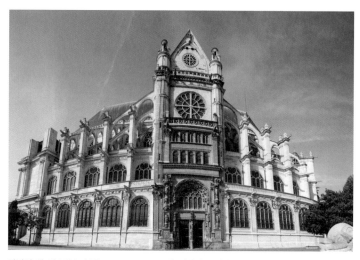

파리의 생 외스타슈 성당Church of Saint Eustace. 고딕 시대의 중심이었던 파리에서 르네상스의 흔적을 발견할 수 있다. 하지만 플라잉 버트리스가 여전히 남아 있는 데서 문화의 전격적인 단절이 아닌 과도기적인 변화를 읽을 수 있다. 16세기 건물.

　　동일한 역사를 놓고 무수히 많은 해석과 관점이 존재하므로 어느 하나가 절대적으로 맞다, 틀리다로 결론 내릴 수 없다. 두 관점 모두 주장의 근거들을 역사에서 발견할 수 있기 때문이다. 그렇다면 이전 시대와의 이어짐 혹은 단절이라는 양가적 관점을 동시에 가진 르네상스는 어떤 모습이었을까? 다음 네 가지 요소를 통해 르네상스 시대의 특징을 파악할 수 있다.

고전 부활의 시대

당시 지배계급이 당면한 과제는 새로운 시대를 대변해 줄 수 있는 세

계관과 문화를 창출하는 것이었다. 따라서 기존 그리스도교의 중세적 세계관을 벗어난 새로운 가치가 요구되었다. 하지만 결과적으로 이들은 새로운 것을 창출하지는 못했다. 이렇게 허무한 새 시대가 있을까? 의아할 것이다. 대신 그들은 시선을 고대 세계로 돌렸다. 바로 헬레니즘 문명이다. 가까이는 로마에서부터 멀리 그리스문화까지 받아들이고 이 문화를 시대에 맞게 재해석하는 단계를 거쳐 르네상스의 주류 문화로 만들었다. 이를테면 그리스 시대의 책들을 번역하고 시대에 맞게 해석하는 일, 로마 시대의 유적을 발굴하는 일, 헬레니즘을 받아들이는 일을 중요한 가치로 여겼다. 그렇다고 해서 그리스도교가 완전히 배제된 것은 아니었다. 그리스도교는 종교의 영역에서 그 자리를 유지하고 있었고, 고전은 그리스도교를 배제하지 않는 선에서 균형을 맞추며 발전했다.

도시의 시대

중세시대의 파리보다 르네상스 시대의 이탈리아 도시들이 더욱 발전된 모습을 보였다. 마치 그리스 시대의 도시국가들처럼 이탈리아에서도 수많은 유명 도시가 탄생했다. 흔히 르네상스 시대에도 도시국가가 있었다고 하지만 그리스 시대와는 차이가 있었다. 이탈리아의 도시들은 독립적이면서 개별적인 단일 도시를 의미하는 것이 아니라 도시의 범위를 뛰어넘는 큰 영토가 있는 국가를 의미하는 것이었다. 이탈리아 반도는 당시 15개의 국가로 분할되어 있었는데, 이는 한 도

시에 한 국가를 상징할 만한 정치적 · 지정학적 상황이 있었다는 것을 의미한다. 그래서 우리가 앞으로 살펴볼 르네상스 시대의 도시들은 해당 국가의 주요한 거점 도시라고 생각하면 된다.

앞 장에서 잠시 언급했던 것처럼 봉건제가 무너지면서 새로운 지배세력이 등장했고, 이탈리아에서는 도시국가의 형태로, 다른 유럽 지역에서는 보다 큰 규모의 국가로 통합을 이루고자 했다. 이탈리아 도시국가들은 영토의 범위가 작고 제한적이었던 이유로 국가의 통합이 수월하게 이루어졌고, 국가적 역량을 도시의 발전과 경제적 성장, 문화와 예술에 집중할 수 있었다. 앞으로 우리는 르네상스를 이끌었던 피렌체, 베네치아, 로마와 같은 도시국가들을 만나볼 것이다.

인본주의 시대

인본주의란 말 그대로 인간 중심적 세계관에 기초한 사상이나 세계관을 의미한다. 즉 철저하게 신에게 귀속되어 있던 중세시대의 인간이 아닌, 인간 자체의 주체성이 강조되는 이념이다. 주체적인 개인이 탄생하는 것이다.

이전 시대에 신앙의 이름으로 이름 없이 사라진 수많은 장인과 예술가들이 이 시대에는 자신들의 존재 가치와 존엄성을 마음껏 드러내게 되었다. 이들은 예술, 과학, 역사, 문학 등 순수학문에서부터 실용학문에 이르기까지 다양한 분야에서 연구와 발견을 성취했다.

상업의 시대

상업은 도시의 발달과 깊은 관계가 있다. 도시를 중심으로 중계무역
이 발달하면서 물자, 사람, 재화가 도시에 집중되었고 자연스럽게 상
업을 중요하게 생각하는 사회풍조가 생겨났다. 중세시대부터 생겨
난 동업자 조직인 상인 길드와 수공업자 길드가 보다 조직화되면서
활발하게 활동했다. 더불어 부의 정점에 있었던 상업 가문이 도시의
정치와 군사력을 장악하게 되면서 상업의 가치는 더욱더 높아졌다.

서양 역사의 시대 구분을 고대, 중세, 근세, 근대, 현대로 나누어
본다면 르네상스 시대는 봉건제의 몰락과 그리스도교의 분열로 시
작된 중세의 마지막 시기를 지나 근세로 들어섰다고 볼 수 있다. 새
로운 지배계급과 예술가들에 의해 다른 세계관, 즉 르네상스로의 전
환기를 마련한 것이다. 그뿐만 아니라 인본주의, 고전의 부활, 상업
의 가치제고, 도시의 시대와 같은 르네상스의 새로운 시대적 특징들
이 사회에 나타났다.

열흘간의
이야기

몇 해가 지나고 줄리오는 발굴 작업을 마쳤다. 그는 유물 조각들과 건물에 새겨져 있던 문장의 필사본을 들고 피렌체로 향했다. 발굴 작업을 후원한 메디치 가문에서 지식인을 기반으로 한 모임을 주최했는데, 작업이 마무리되어간다는 소식을 듣고 그를 초대한 것이다. 피렌체에는 이런 모임이 많았다. 각 지역의 역사가, 문학가, 예술가들이 모여 당대의 문화와 예술을 이야기하고 토론도 하는 모임이었다.

피렌체 시내와는 좀 떨어져 있는 메디치가의 별장에 도착했을 때 또 다른 사람이 입구에서 서성이고 있었다. 허름한 옷차림의 그 사람은 줄리오가 다가가자 반갑게 인사를 했다. 그도 이번 모임에 처음 초대되었다고 했다. 자신은 글을 쓰고 있고, 최근에 열흘간 이어지는 백 개의 이야기를 엮어 책을 썼다고 했다. 줄리오는 그에게 모임에서 이야기하면 재밌을 것 같다고 했다.

그들은 별장의 현관을 지나 천장이 높은 응접실에 들어섰다. 벌써 많은 사람이 와 있었다. 줄리오는 자신의 품 안에 있는 짐을 들고

구석진 곳에 가서 앉았다. 서로를 알고 있던 사람들은 대화를 즐겁게 나누면서 모임이 시작되기를 기다리고 있었다. 응접실 안은 금세 이야기 소리로 가득 찼다. 집사의 발걸음이 응접실에 닿자, 사람들은 대화를 멈추고서 일어나 자신의 옷매무새를 가다듬었다. 줄리오도 그들을 따라 자리에서 일어나 입구를 쳐다봤다. 이윽고 메디치가 등장했다.

메디치는 모인 사람들을 둘러보면서 짧은 인사를 건넸다. 오늘 참석하지 않은 사람들을 호명하면서 그들이 참석하지 못하는 대신 보낸 아쉬움을 전했다. 메디치 특유의 태도와 큰 제스처가 청중의 이목을 끌었다.

"여러분은 오늘 이 모임에서 여러분이 생각하고 연구하는 분야에 대해서 자유롭게 이야기하시면 됩니다. 특별한 주제는 없습니다. 그것이 이 모임의 핵심 가치지요. 저는 여러분이 하시는 일들에 대해 자세히 알진 못하지만, 여러분의 일을 지속적으로 지원해온 사람으로 이 자리에 서 있는 것입니다. 저 또한 모임의 일원일 뿐이니 신경 쓰지 마시고 함께 참석한 같은 시대를 살아가는 동료들에게 여러분의 성취를 들려주세요."

메디치가 사람들을 좌우로 살피면서 한 명씩 눈을 맞추고 말을 이었다.

"오늘은 특별히 두 분을 먼저 소개하고 시작할까 합니다. 두 분

다 최근에 큰 성취를 이룬 분들입니다. 최근에 고대 로마의 유적을 발굴하고 오신 줄리오 씨와 열흘간의 이야기를 집필하신 보카치오 씨입니다. 여러분께 소개합니다."

메디치는 줄리오와 보카치오를 가리키며 사람들에게 소개했다. 줄리오와 보카치오는 사람들에게 어색한 인사를 건넸다. 인사가 끝나자 메디치가 말을 이었다.

"보카치오 씨의 소설은 열 명이 하루에 한 개씩 이야기를 준비해 돌아가면서 서술하는 구조라고 들었어요. 그래서 제목이 데카메론이라지요? 우리 모임도 이와 같습니다. 오늘 모임 동안 한 명씩 자신의 이야기를 들려주는 것으로 하지요. 이야기를 마친 사람이 다음 사람에게 순서를 넘기는 것으로 모임을 진행하겠습니다."

메디치는 줄리오의 발굴 이야기로 모임을 시작하자고 했다. 줄리오는 첫 번째 발표자라 부담이 되었다. 두근거리는 마음을 가다듬고 자리에서 일어나 메디치가의 지원에 감사 인사를 한 뒤 그간의 발굴 작업에 대해 이야기하기 시작했다.

"다들 아시겠지만, 이 작업은 그저 건물을 다시 복원하는 것이 아니라 고대의 고전문화 자체를 발굴하는 것과 같습니다."

고전의
회복

르네상스 시대를 이해하려면 먼저 고전주의를 이해해야 한다. 고전주의는 유럽의 고대사회인 그리스와 로마에서 파생된 모든 사회, 문화, 예술을 일컫는 말이다. 정치, 철학, 문학, 미술 등 그 시대를 구성했던 총체적인 문명 자체를 의미한다. 이 문명이 르네상스 시대에 되살아나게 되었고, 이를 고전주의의 부활이라고 부른다. 어떻게 고전주의가 재조명될 수 있었을까?

권력을 쟁취한 새로운 지배세력인 이탈리아의 상업 가문들에게 그 답이 있다. 그들은 무역을 통해 축적한 부를 기반으로 정치 영역까지 세력을 확장시켰다. 짧은 시간 안에 도시를 장악할 만큼의 부와 권력을 쟁취했지만 고민거리가 하나 있었다. 그것은 바로 자신들이 장악한 도시를 어떻게 통치해야 하는가였다. 가문의 수뇌부들은 모이기만 하면 돈과 권력에 대한 이야기보다는 도시를 어떻게 운영할지에 대해 토론하느라 바빴다. 이 고민은 하나의 질문으로 귀결된다. 어떤 세계관이 그들의 위상을 대변하고 새로운 사회를 대표할 수 있

을 것인가? 새로운 지배세력은 기존 중세시대의 그리스도교에 대응하는 새로운 세계관을 찾아야만 했다.

결국 그들이 주목한 건 고전주의였다. 고전주의는 어떻게 보면 이미 준비되어 있는 완성품에 가까운 것이었다. 르네상스가 주로 발생한 지역이 이탈리아 지역이라는 점은 이러한 전환을 더욱 가속화시켰다. 이탈리아 전 지역에 고대 로마의 유적과 유물이 많이 남아 있었기 때문이다. 고대 로마의 도시와 땅만 파면 발견할 수 있는 유구 및 유물들은 고전주의를 연구할 수 있는 거대한 교실과도 같았다.

급격한 국제 정세의 변화 역시 고전주의를 부활시키는 원동력이 되었다. 비잔틴제국, 즉 동로마제국의 몰락이 시작된 것이다. 중세시대 동안 서로마제국의 기존 영토에 기반을 둔 서유럽과 남유럽은 시대의 변화상과 문화에 있어 지정학적, 정치적, 종교적 이유로 유사성을 띠었다. 유럽의 동쪽에 자리 잡고 있었던 동로마제국은 국가의 역사가 오랜 시간 동안 유지되면서 독자적인 문화가 형성되었고 지정학적으로 중동과 동방의 문화권과 접하고 있었기 때문에 문화의 변화상이 다양했다. 그래서 유럽의 동부와 이슬람 지배를 잠깐 받았던 남서부는 중세시대 동안 별도의 문화권으로 분리되었던 역사적 맥락이 존재한다. 고전주의의 부활은 동로마제국이 몰락하면서 중세시대 동안 떨어져 있었던 이 나라의 수많은 역사가, 문학가, 예술가들이 이탈리아로 유입되면서 시작되었다. 이들은 그리스-로마 문화를 체계적으로 교육받았던 사람들이었기 때문에 고전주의가 부활하는

데 매우 큰 역할을 했다. 특히 그리스의 문학과 건축을 소개하고 이 탈리아어로 책을 번역하는 등 고전주의 확산의 실질적 역할을 했다.

고전주의의 부활은 문학과 철학, 건축 분야에서 두드러졌다. 앞 장에서 언급한 것처럼 플라톤과 아리스토텔레스는 중세시대에도 당 대 철학을 이끌어가는 주요한 역할을 했다. 더불어 철학이 신학의 부 수적인 존재였다는 점이 중세시대의 특징이었다. 하지만 르네상스 시대에 접어들면서 관점의 변화가 생겼다. 순수한 철학적 관점에 대 한 이해와 연구가 다시 시작된 것이다. 그리스의 철학자인 플라톤과 아리스토텔레스에 대한 연구가 진행되었고, 그리스의 문학작품이 번

라파엘로 산치오, 「아테네 학당The School of Athens」. 로마 바티칸궁에 있는 프레스코 벽화로 총 54명 의 인물이 등장한다. 그림 속에서 친숙한 이름으로 남아 있는 철학자들의 모습을 찾아보자. 오른 쪽 하단에서 라파엘로의 얼굴을 확인할 수 있다. 1509~10년.

역, 해설되는 단계까지 발전했다. 또한 피렌체와 파토바 지역을 중심으로 각각 플라톤과 아리스토텔레스의 철학을 연구하고 가르치는 교육기관, 즉 아카데미가 설립되었다. 이 교육기관에서는 그리스어 판본을 토대로 아리스토텔레스의 철학 강좌가 열렸고, 그의 책인 『시학』이 번역, 출간되었다.

당시의 고전주의에 대한 관심은 미술작품에서도 찾아볼 수 있다. 미켈란젤로와 더불어 로마를 대표하는 예술가인 라파엘로Raffaello Sanzio의 작품 「아테네 학당」을 보자. 이 작품에는 당시 철학을 대표하는 플라톤과 아리스토텔레스를 중심으로 소크라테스, 피타고라스, 유클리드 등의 철학자들이 등장한다. 물론 동시대를 살아간 사람들은 아니지만 그리스 고전주의를 대표하는 역사적인 인물들을 하나의 그림에 출현시킨 것이다.

그림의 중심에 나란히 서있는 두 인물은 플라톤과 아리스토텔레스다. 이들의 모습에서 발견할 수 있는 특징은 몸의 자세인데, 왼쪽에 있는 플라톤의 손가락은 하늘을 향하고 있고 반대편의 아리스토텔레스는 손바닥이 땅으로 향하는 제스처를 취하고 있다. 간단한 손동작에서 그들이 추구하는 세계관의 내용과 그 차이를 엿볼 수 있다. 추상적 관념의 세계인 이데아를 이야기한 플라톤은 하늘을, 현상과 관찰 및 논리에 집중하면서 현실의 세계를 이야기한 아리스토텔레스는 땅을 표상하고 있다. 특히 이들 손에 들려있는 책을 통해 대별되는 세계를 보여준다. 플라톤의 손에는 우주와 인간, 보이지 않는 영혼의

세계를 다룬 그의 저서 티마이오스Timaeus가 있고, 아리스토텔레스의
손에는 현실세계의 도덕을 다룬 니코마스 윤리학Nicomachean Ethics이 들
려 있다. 재밌는 사실 중 하나는 플라톤의 얼굴은 레오나르도 다 빈
치Leonardo da Vinci를, 아리스토텔레스의 얼굴은 라파엘로를 도와 성 베
드로 성당 계획에 참여하기도 했던 조각가이자 건축가 줄리아노 다
상갈로Giuliano da Sangallo를 모델로 삼았다는 점이다. 이상적인 예술가 다
빈치와 현실을 딛고 서있는 건축가 상갈로를 통해 이데아와 현상세
계의 대비를 드러낸다.

　「아테네 학당」은 두 인물을 중심으로 당시에 집대성한 모든 지
식과 지혜를 총망라하는 그림으로까지 여겨진다. 관념의 세계와 실
재의 세계, 다시 말해 형이상학과 형이하학을 모두 아우르는 세계는
결국 세상의 모든 지식의 총체와도 같기 때문이다.

　건축 분야에서는 로마 시대의 건축가인 비트루비우스의 『건축
10서』가 재조명되면서 고전주의 건축시대를 여는 데 큰 역할을 했
다. 이 책이 고전 건축을 다룬 유일한 이론서였기 때문이다. 제목처
럼 건축을 할 때 무엇이 중요한 것인지, 과정은 어떻게 진행되어야
하는지 등을 명시한 책이다. 한마디로 고전주의 건축의 원칙과 규칙
을 안내하는 백과사전과도 같은 책이다. 이 책은 중세의 고딕적 요소
가 아닌 고전주의의 전통이 르네상스 건축의 주요한 특징으로 자리
잡는 토대를 마련했다.

STORY

이탈리아의
보카치오

줄리오가 이야기를 마치자 사람들의 격려와 칭찬이 들려왔다. 잠깐의 정적이 흐른 후, 모임에 참석한 사람들은 옆 사람에게 자신의 생각을 이야기하기 시작했다. 줄리오는 역시 오늘 처음 모임에 참석한 보카치오에게 다음 차례를 넘겼다. 보카치오는 수사들이 입는 옷처럼 상의와 하의가 일체형으로 이어진 옷을 입고 있었다. 그가 움직일 때마다 옷이 일렁거리며 주름을 만들었다.

보카치오는 자신의 신작 『데카메론』에 대한 이야기를 시작했다. 땅에 대한 이야기라고도 했다. 이탈리아 전역을 여행하며 보고 들은 이야기들을 모은 것이었다.

"저는 오랜 시간 동안 이탈리아 전역을 떠돌며 다양한 도시들을 둘러보았습니다. 어떤 곳에는 잠시 머물렀고, 또 어떤 곳에서는 여러 해 지내기도 했지요. 각 도시마다 개성이 넘쳤고 그 때문에 즐거웠던 기억으로 가득합니다. 여행자로서도 좋았지만 작가로

서도 흡족했습니다. 이탈리아의 도시들은 저에게 무한한 에너지와 이야깃거리들을 선사해 주었습니다. 거리에서, 시장에서, 교회에서 만난 사람들은 저에게 도시에 깃든 재미난 이야기들을 들려주었지요. 제가 이제 이 도시들에 대한 이야기를 여러분께 돌려드릴 차례인 것 같습니다."

도시의
시대

르네상스 시대에서 도시는 중요한 의미를 갖는다. 르네상스가 시작된 이탈리아는 도시를 중심으로 국가가 형성된 곳이기 때문이다. 도시국가는 영토의 규모가 작은 하나의 국가로 보는 것이 합당하다. 당시 이탈리아는 15개 정도의 국가로 분리되어 있었고, 도시를 중심으로 발달했기 때문에 도시국가라고 부르는 것이다. 이 도시들은 국가의 군사력과 경제력의 중심이었을 뿐만 아니라 개별적인 문화적 특수성을 갖춘 도시로 성장했다. 대표적인 도시국가로 피렌체, 베네치아, 로마를 들 수 있다.

　　반면 동시대임에도 불구하고 이탈리아를 제외한 나머지 유럽 세계에서는 도시국가가 탄생하지 않았다. 이들은 중세의 정신을 그대로 발전시키려는 노력과 더불어, 세 개로 분리된 프랑크왕국이 서유럽을 점유했던 것과 같은 큰 영토에 기반을 둔 국가 통합을 이루려고 했기 때문이다. 이는 동시에 르네상스 시대를 이탈리아와 그 외의 유럽 지역으로 명확하게 구분할 수 있는 이유다.

도시국가와 통합국가는 규모와 형식에 있어 큰 차이점을 보인
다. 극명한 대조를 보이는 두 방향의 국가 체계는 두 지역의 사회
와 문화의 차이를 가져왔다. 이탈리아에서는 도시를 중심으로 활발
한 문화운동이 전개되었고, 정치·사회·경제·문화 전반에 걸친 연구
와 발전이 이루어졌다. 이에 반해 다른 지역의 통합국가들은 방대한
영토에 흩어져 있는 지방의 정치 세력을 통합하는 데 집중했다. 그
결과 이탈리아와 같은 전방위적인 사회 변화가 일어나지는 않았다.

이러한 차이점은 르네상스 이후 유럽사회의 흐름과 연결된다.
르네상스 이후 이탈리아를 제외한 국가들은 결국 통합을 이루면서
주체인 절대왕정을 중심으로 강력한 국가를 형성한 반면, 이탈리아
의 도시국가들은 개별적인 도시의 발전이 두 세기 동안 이어졌다. 이
후 이탈리아는 강대국으로 성장한 주변 국가들에 의해 해체당하는
과정을 겪게 된다. 사회 변화에 유연하게 대응할 수 있는 도시국가
라는 체제가 르네상스를 이끈 원동력이 되었지만, 동시에 이탈리아
의 르네상스 시대가 종결을 맞이하게 된 이유라는 점에서 모순적인
면을 보여준다. 구체적인 내용은 르네상스 이후의 시대에서 다루도
록 하겠다.

다시 도시 이야기로 돌아가자. 앞서 언급한 르네상스 발생 지역
의 한계로 인해 앞으로 살펴볼 도시들은 이탈리아 내로 그 지역적 범
위가 좁혀진다. 대표적으로 피렌체, 베네치아, 로마, 밀라노를 꼽을
수 있으며, 각 도시마다 뚜렷한 차이를 보인다. 특히 역사 속 건물들

르네상스 시대의 이탈리아 국가와 주요 도시들. 15개의 국가로 분열된 모습이다.

과 예술작품, 유적들로 둘러싸인 이 도시들은 정치, 행정, 교역, 금융, 예술의 중심이었다. 이 도시들은 오늘날에도 여전히 세계적으로 유명한 도시로 남아 후손들이 오늘날에도 그들의 선조가 일군 문화적 성취를 토대로 살아가고 있다. 도시의 역사가 중요한 이유는 바로 여기에 있다. 켜켜이 쌓여 있는 시간의 흔적과 여전히 잘 보존되어 있는 옛 도시의 모습이 세계 각지에서 몰려드는 여행자들에게 매력적으로 느껴지는 건 당연한 일 아니겠는가.

르네상스 도시를 살펴보기 전에 알고 있어야 할 중요한 요소 두 가지가 있다. 그것은 바로 각 도시의 지역적 특성과 도시를 통치한 지배세력들이다. 대표적인 지배세력으로 상업 가문과 교황을 들 수 있으며, 각 지역마다 다른 지배세력이 자리를 잡았다.

첫 번째 도시는 르네상스가 시작된 피렌체다. 피렌체는 문화적으로 편향되지 않은 도시였다. 이는 메디치 가문으로 대변되는 상업 가문이 피렌체를 통치하면서 내세운 세계관으로 고전주의에도, 그리스도교에도 편향되지 않고 균형을 지켰다. 따라서 새로운 생각과 실험에 관대했으며 이는 르네상스가 피렌체에서 발현하게 되는 계기가 되었다. 메디치 가문 외에도 우피치, 루첼라이, 피티 가문의 후원으로 도시가 성장했다.

두 번째 도시는 고대 유적을 간직한 로마다. 로마는 르네상스의 중심이 될 자양분이 풍부한 도시였다. 천 년 전에 존재한 고대 로마의 흔적을 통해 언제든지 고전주의에 접근할 수 있었다. 그뿐만 아니

로마 전경. 고대 로마제국의 풍부한 유적을 기반으로 르네상스의 중심 도시가 되었다.

라 교황청이 있는 도시답게 종교적 열망이 예술로 화려하게 전환되는 역사적 현장이 되었다. 물론 교황의 힘은 하락세였지만 여전히 문화와 예술은 교회를 중심으로 존재했다. 따라서 르네상스의 예술적 성취가 로마에서 발현될 수 있었다. 특히 교황 율리오 2세, 레오 10세, 바오로 3세 등이 로마의 르네상스 시대를 이끌었다.

　세 번째로 살펴볼 도시는 물의 도시 베네치아다. 베네치아는 이탈리아 반도 북동쪽 해안에 위치하기 때문에 지중해 및 동방 국가들과의 교류가 많았으며, 자연스럽게 중개무역이 발달했다. 새로운 문물이 들어오는 유럽의 창구 같은 역할을 했다. 다양한 문화가 유입된 만큼 도시의 모습도 시대가 요구하는 정형성에서 벗어난, 문화의 융

베네치아 전경. 바다와 맞닿아 있어 자연스럽게 중개무역이 발달했다.

합과 지역성이 독특한 개성으로 드러나는 도시국가로 발전했다. 9세기까지 동로마제국의 통치를 받고 있던 위성국가였고 그 이후로도 관계가 유지되었기 때문에, 정치적·종교적으로 교황청이나 다른 이탈리아 국가의 간섭을 받지 않은 채 독립적인 문화를 유지할 수 있었다. 문화와 예술이 자생적으로 발전하면서 르네상스의 마지막 시기에 큰 주목을 받았다.

그 밖에 밀라노, 제노바, 나폴리 등도 당시 르네상스를 이끌던 대표 도시들에 속한다. 하지만 위의 세 도시들보다는 인지도와 중요도가 많이 떨어진다. 피렌체, 로마, 베네치아는 당대의 대표적인 종교·예술·정치의 중심지였기 때문에 파생된 예술적 성취가 두드러지

게 나타났다. 브루넬레스키, 알베르티, 미켈란젤로, 다 빈치, 라파엘로, 보티첼리, 티치아노 등등 그 이름만 들어도 알 수 있는 당대의 예술가들이 세 도시를 화려하게 수놓았다.

STORY

두오모의
선동가

줄리오는 보카치오의 도시 이야기를 들은 후 잠시 생각에 잠겼다. 얼마 전 목격한 피렌체에서의 일 때문이었다. 모임에 참석하기 전 그는 피렌체에서 시간을 보냈다. 말로만 듣던 '두오모의 도시'를 구경하기 위해서였다. 피렌체는 듣던 대로 활기찬 도시였다. 무엇보다 사람들의 얼굴이 밝았다. 시장은 붐볐고 무역상들이 끊임없이 드나들었다. 새로 짓는 건물들을 도시 곳곳에서 목격했다.

줄리오는 시장 끝에 있는 작은 공터에서 사람들에게 둘러싸여 이야기를 하는 사람을 발견했다. 호기심에 이끌려 군중 속으로 다가갔다.

"이 시대가 어떤 시대입니까? 발전된 경제와 문화 그리고 멋들어

진 교회와 예술가들… 이들이 떠들어대는 찬란한 시대와 문화가

과연 존재하는 것일까요? 여러분의 삶은 어떤가요? 한 번이라도

메디치 가문이 자랑해 마지않는 예술가들의 작품을 본 적이 있습

니까? 누구를 위한 예술입니까? 그들이 말하는 고전과 인간의 가치는 무엇인가요? 이들이 권력을 쥐고 높은 자리에 버티고 앉아 있던 과거의 수탈자들과 다른 게 무엇인가요? 도시의 발전과 교회의 화려함을 보지 말고 여러분의 삶을 보세요. 여러분이 입고 있는 옷과 먹는 음식을 생각해보세요. 여러분의 자식이 무엇을 물려받을지 생각해보시란 말입니다!"

이 선동가의 말은 사실이었고 논리적이었다. 청중이 동요하면서 수근거리기 시작했다. 한쪽에선 박수도 터져 나왔다. 그런데 갑자기 사람들을 헤집고 다가오는 군인들이 보였다. 군인들은 이 선동가를 체포했다. 사람들은 군인들이 지나갈 길을 내어주면서 그가 연행되는 과정을 지켜보았다. 아무도 그와 눈을 마주치지 않았다. 거리는 언제 그랬냐는 듯 다시 분주하게 움직였다. 비둘기 무리가 줄리오의 눈앞을 스쳐 시장 한구석에 고여 있는 물웅덩이 주위로 날아와 앉았다. 역한 냄새가 진동했지만 비둘기들은 연신 부리로 물을 쪼아댔다.

인간의
가치

오늘날 사람들에게 르네상스에 대해 묻는다면 대부분 인간 중심의 사회, 풍요로운 문화와 예술이 가득했던 이상적 사회, 다시없을 찬란한 시대라고 대답할 것이다. 한 사람의 인생에서 가장 빛나고 화려했던 시기를 르네상스에 비유할 정도로, 르네상스는 긍정적인 이미지들로만 채워져 있다.

이 고정된 시각에 대해 의심해보자. 르네상스에 관한 논쟁 중 가장 쟁점이 되는 부분은 과연 이 시대가 찬란한 문화와 예술이 흘러넘치고 모든 사람이 이 문화를 공유하는 이상적인 사회였는가다. 우리는 흔히 깔끔하게 정돈된 거리를 걷는 사람들이 시를 읊고, 광장에 모여 미켈란젤로의 새로운 조각에 대해 토론하고 이야기하는 광경을 상상한다. 르네상스를 다분히 일상과 문화와 예술이 일치된 시대라고 생각하는 것이다.

하지만 이는 상상 속 이미지에 불과하다. 여전히 이 시대는 계급사회였고 일부 권력자들이 도시의 정치, 경제, 사회, 문화를 철저

하게 지배하던 시기였다. 예술가와 예술작품들은 권력자들, 즉 도시의 귀족과 교황 등 소수를 위한 엘리트 집단의 컬렉션에 지나지 않았다. 지배세력들은 예술을 정치와 종교를 위한 하나의 선전 수단으로 여겼고, 특출한 재능을 지닌 예술가와 그들의 작품을 활용했다. 이들의 예술작품 또한 일반 대중은 접근하기 힘든 사적인 공간에서 전시되었다. 물론 대중에게 잘 드러나는 교회 건축은 예외라고 볼 수도 있다. 하지만 일반인들은 교회 내부를 자유롭게 돌아다닐 수 없었고 정해진 공간에서만 예배에 참여할 수 있었다. 이 한계는 당대의 예술가들이 창작 활동을 자유롭게 할 수 없도록 만들었다. 예술품을 보는 안목과 작품을 의뢰하거나 구입할 수 있는 기회와 여건이 일반인에게는 열려 있지 않았기 때문이다.

르네상스 시대 역시 중세시대와 마찬가지로 대다수의 사람이 농토를 일구는 소작농이나 도시의 건설을 책임지는 노역자로 살았다. 문화와 예술과는 거리가 멀 수밖에 없었다. 모든 역사를 통틀어 계급 논쟁을 비껴갈 수 있는 시대는 존재하지 않는다. 사회의 질서를 유지하기 위해 어떤 기준과 근거를 세워서라도 차이와 차별을 만들어내는 계급제도와 불평등은 끊임없이 생성되어 왔다. 다시 말해 일반 대중의 삶은 이전의 중세시대와 다르지 않았다.

여기서 우리는 19세기 프랑스의 역사학자 쥘 미슐레Jules Michelet가 기존 역사에는 존재하지 않았던 르네상스 개념을 제시한 것에 주목할 필요가 있다. 중세시대를 극복하고 당대에 이미 화려한 문화를

완성했던 비잔틴 문화와의 비교 우위를 강조하기 위해 서양 주류 역사가들이 의도적으로 르네상스를 과장했을 가능성이 있다. 이는 유럽사회가 르네상스를 어떤 관점에서 서술하고 학문적으로 정립했는지를 잘 보여주는 지점이다. 따라서 르네상스 역시 귀족 가문과 교황청, 엘리트 예술가들이 남긴 유산으로 포장된 시대라는 것을 유추할 수 있다.

한계와 모순에도 불구하고 르네상스 이면의 놀라운 성취는 인정하지 않을 수 없다. 중세와 마찬가지로 여전히 대중은 소외된 채 제한적인 성격을 띠었지만 역사의 분기점이 될 만한 놀라운 발견과 변화가 있었던 것은 사실이기 때문이다.

르네상스가 도래하면서 이름 없이 활동하던 예술가들이 자신들의 이름을 되찾기 시작했다. 삶에 있어 꼭 필요한 실용적인 학문도 발전했다. 교회의 영향력을 부정할 수 없었지만 인간이 중심이 되는 세계관의 기초가 다져지면서 인본주의가 발현되었다. 과학이 새로운 학문의 영역으로 분리되면서 그간의 패러다임을 바꿀 만한 중대한 발견도 있었다. 대표적으로 지구를 중심으로 태양이 돈다는 천동설에 반박하여 태양을 중심으로 지구가 회전한다는 지동설이 발표되었다. 당시 이 이론을 주장했던 갈릴레이가 결국 교회의 압력에 굴복하고 이론을 철회했지만 말이다. 여기서 과학 이론을 논하자는 것은 아니다. 기존에 진리로 여겼던 것들이 과학적 증명을 통해 새로운 진실로 대체되기 시작했다는 점에 주목하자는 이야기다. 이는 시대의 가

치가 기존의 선험적인 세계관에서 경험적인 세계관으로 이동하면서 인간의 주체성과 자의식이 발생할 수 있는 씨앗이 싹튼 과정이었다.

문학에서도 유사한 관점을 발견할 수 있다. 르네상스 문학을 열었다고 평가받는 지오반니 보카치오의 『데카메론Decameron』은 허구와 사실이 뒤섞인 소설이긴 하지만 한 가지 일관된 관점을 보인다. 여기서 데카메론은 10을 뜻하는 '데카'와 이야기를 뜻하는 '메론'의 합성어로 열흘간의 이야기를 의미한다. 영어 단어에서 10년을 뜻하는 Decade와 12월을 뜻하는 December 모두 같은 어원에서 파생되었다. 『데카메론』은 흑사병이 피렌체로 번져 아비규환에 휩싸여 있던 중 일곱 명의 여인과 세 명의 청년이 같이 여행을 떠나 나눈 이야기로 구성되어 있다. 당시의 시대적 관점으로 볼 때 『데카메론』은 도덕적·계급적으로 억압된 사람들, 즉 성직자, 여성, 신분이 낮은 사람들을 소설의 주인공으로 만들고 그들이 가진 종교적·계급적 금기를 깨는 이야기를 담았다.

예를 들면 『데카메론』에 자주 등장했던 주제는 성직자나 귀부인의 사랑이었다. 소설의 내용은 때로 비도덕적이고 풍자와 비약으로 가득 차 있었지만 당시 변화된 시대상을 알려주는 지표와도 같았다. 금기를 다루는 동시에 순수한 사랑을 쟁취하는 이야기도 담겨 있다. 다양한 인간 군상의 주체적인 자유의 모습을 표현한 이 작품은 단테의 『신곡』과 비교하여 『인곡』으로 불리기도 했다.

화가들은 『데카메론』에 소개된 이야기를 바탕으로 삽화를 그리

기도 했다. 산드로 보티첼리Sandro Botticelli,도 작품을 남겼는데 그가 그
린「나스타조 델리 오네스티의 향연」은 세 개의 그림 연작 중 마지막
작품이다. 대략의 이야기는 이렇다. 나스타조 델리 오네스티는 라벤
나의 가장 오래된 가문의 남자로 같은 지역의 트라베르사리 가문의
딸을 흠모하고 있었다. 그런데 그 딸은 나스타조를 마음에 들어하지
않았고 나스타조는 이 때문에 깊은 고민에 빠져 있었다. 어느 날 숲에
서 바라본 놀라운 광경은 그를 충격에 빠뜨렸다. 말을 탄 기사가 발가
벗은 여인을 뒤쫓아오고 있었고 사나운 개가 그녀를 공격하는 장면
이었다. 이들에게는 기묘한 사연이 있었다. 여인과 기사의 관계는 나
스타조와 귀족 가문의 딸의 관계와 유사했다. 기사는 여인을 사랑했
지만 여인은 기사에게 냉담했다. 때문에 기사는 자결을 했고 여인도

『데카메론』의 한 장면. 종교적·계급적 금기를 깨는 이야기들이 주로 등장하는 매우 파격적인 작
품이었다.

연이어 죽게 되었다. 기사는 자결을 한 죄, 여인은 타인의 구애에 잔혹함을 보이고 타인의 고통을 기뻐한 죄로 형벌을 받게 되었다. 바로 나스타조가 봤던 광경을 반복하는 형벌이었다. 여인은 도망가고, 기사는 여인을 쫓아가 죽이고 심장을 도려낸 뒤 개에게 먹이는 끔찍한 형벌이었다. 무엇보다 비극적인 사실은 그녀는 죽지 않고 매주 금요일이면 다시 살아나 그녀를 사랑했던 기사에 의해 죽임을 당해야 하는 것이었다. 나스타조는 기사와 여인의 비극을 자신의 사랑에 이용하기로 했다. 이들이 숲 속에 오는 시간에 맞춰 트라베르사리 가문의 딸과 가족들을 숲속의 향연장에 초대해 기사와 여인의 비극적인 결말을 보여주기로 한 것이다. 기사와 여인의 비극적 결말을 목격한 트라베르사리 가문의 딸은 나스타조의 구애를 그냥 넘길 수 없었고 이들은 결혼을 하게 된다는 결말로 끝난다.

『데카메론』에는 나약함, 욕망, 좌절이 드러나는 완벽하지 않은 인간이라는 존재의 이야기가 담겨 있다. 중세시대의 절대적 종교의 틀에 갇혀 있던 인간의 이야기가 비로소 펼쳐진 시대가 된 것이다.

르네상스는 여전히 계급에 따른 차별이 존재하는 시대였지만 인간의 가치를 발견하고 경험을 중시하는 세계관이 발현되기 시작했다는 측면에서 큰 의미가 있다. 이렇게 시작된 르네상스 정신이 어떻게 발전했는지, 특히 예술이 어떤 모습으로 사회에 드러났는지 알아보자.

STORY

이 시대의
미학

줄리오는 피렌체에서의 일을 생각하면서 메디치와 이 모임에 참석한 사람들의 모습을 유심히 살폈다. 세상을 다 가진 사람처럼 여유와 품위가 넘쳐 보였다. 곱게 기른 수염에서는 윤기가 흘렀고, 수염을 쓸어 넘기는 손끝에서는 기품마저 느껴졌다. 그들 바로 옆에는 무표정한 얼굴을 한 하인들이 미동도 않고 서 있었다.

보카치오는 자신의 이야기를 끝낸 후 다음 사람을 호명했다. 다음 주자 역시 사람들에게 잘 알려지지 않은 인물이었다. 모임이 시작되기 전 줄리오와 함께 인사를 나눈 사람이었다. 젊고 패기 넘치는 철학자이자 건축가, 예술이론가인 데다가 최근에는 책까지 저술했다고 한다. 그의 이야기가 듣고 싶었던 건 당연한 일이었다. 보카치오는 그를 소개했다. 그의 이름은 알베르티였다.

알베르티는 최근 피렌체에서 진행되는 성당 건축 때문에 와 있던 차에 초대를 받고 참석했다고 했다. 그는 키가 크고 날씬했다. 운동신경이 잘 발달된 사람처럼 보였다. 알베르티는 들고 있던 그림 하

나를 펼치면서 이야기를 시작했다. 사람의 신체가 그려져 있는 그림이었다. 신체 부위마다 숫자가 적혀 있었고 길이가 표기되어 있었다. 사람들은 나체가 그려진 그림을 보고 의아한 내색을 감출 수 없었다.

"오늘 저는 이 시대의 미학에 대해 이야기하고자 합니다. 우리는 앞서 천 년이 넘는 시간 동안 축적되어온 아름다움의 가치를 공부했고 이를 토대로 우리의 가치를 새롭게 만드는 일을 하는 사람들입니다. 아름다움이란 무엇인지, 어떤 의미가 있는 것인지 한번 제 이야기를 들어보시지요."

아름다움에
대하여

아름다움은 하나의 단어로 정의하기 어려운 개념이다. 시대, 민족, 국가, 심지어 지역마다 다르게 정의될 수 있기 때문이다. 누구나 어떤 문화권에서는 아름답다고 여겨지던 것이 다른 문화권에서는 추함으로 인식되는 상대성을 경험해봤을 것이다. 아름다움이란 객관적이면서도 주관적이고, 절대적이면서도 상대적인 개념이다. 르네상스 시대가 추구한 아름다움에 대해 살펴보자.

미학은 한 시대의 아름다움에 대한 보편적 가치를 체계화한 학문을 의미한다. 따라서 미학을 들여다보면 당대의 아름다움에 대해 알 수 있다. 그렇다면 르네상스에서는 어떤 아름다움을 추구했을까? 르네상스의 시대는 앞서 언급했듯이 고대의 고전주의와 중세의 그리스도교에 바탕을 둔 문화다. 사실상 르네상스 시대에서 완벽하게 새로운 양식은 존재하지 않는다. 이 시대에는 고전주의 법칙과 그리스도교의 문화를 차용한 후 일부 변형을 통해 양식적 변주를 주었다.

새로운 양식이 탄생하지 않았음에도 르네상스 시대가 이전 시

대들과 차이를 보이는 이유는 무엇일까? 왜 그토록 많은 사람들이 르네상스에 열광하고 찬사를 보내는 것일까?

르네상스 시대를 대표하는 예술이론가인 레온 바티스타 알베르티Leone Battista Alberti를 통해 르네상스를 관통하는 보편적인 미학의 태도를 살펴보자. 알베르티는 르네상스 최초의 전인적인 예술가상을 정립한 사람이다. 그는 미술, 건축, 작곡에 관심이 많았고 극작가로 활동하는 등 다양한 분야에서 동시에 두각을 나타냈다. 또한 회화, 건축, 조각 등 미술의 모든 분야에 관한 이론서를 집필할 정도로 다양한 이론에 조예가 깊었다. 알베르티는 먼저 아름다움을 성취하는 방법론보다 예술이 딛고 있는 패러다임의 전환에 주목했다. 이는 자연주의와 경험주의라는 두 개의 줄기로 나눌 수 있다.

자연주의로의 전환

고딕 시대는 모든 것을 초월하는 종교 중심의 사회였지만 르네상스 시대에는 자연으로 그 중심이 넘어갔다. 자연주의란 자연 그 자체라기보다 자연에 이미 내재되어 있는 조화로운 비례와 상태에 대한 추구를 의미한다. 따라서 아름다움을 이전 시대처럼 초월적인 종교 세계와 연관시키지 않았다. 종교와 예술이 분리된 것이다. 예를 들어 고딕 건축의 하늘을 향한 극단적 수직성은 종교적 아름다움일 뿐 자연의 미는 아니라는 주장이 있다.

경험주의로의 전환

중세, 고딕의 시대에는 종교에 선험적인 초월성이 부여되었다. 일반 사람들은 경험하지 못했던 신화적이고 종교적인 계율과 세계관이 사람들을 지배했다. 종교의 시대였기 때문이다. 경험주의 시대로의 전환은 사람들이 실제의 삶 속에서 겪는 일들이 예술의 형태로 드러나야 한다는 사고의 확산을 의미한다. 고대 그리스의 소피스트들이 주창했던 "인간은 만물의 척도다."라는 개념에서 경험주의 법칙의 단서를 발견할 수 있다. 다시 말해 인간에게서 발견한 수의 원칙, 척도, 비례, 형태가 사람이 만들어내는 예술에 담겨야 한다는 것이다. 이는 고전주의 미학의 본질인 수와 비례에 기초한 아름다움으로 자연스럽게 연결된다. 이 개념은 레오나르도 다 빈치가 그린 「비트루비우스 인체 비례도Vitruvian Man」에서 가장 잘 표현하고 있다. 사람의 인체를 이용해 원과 정사각형이라는 완벽한 비례의 원칙과 형태가 완성되는 것이다.

이와 같은 두 패러다임의 전환은 서로 독립적인 개념이 아니라 상호 보완적인 개념이었고, 이는 인간에 대한 관심, 고전주의로의 회기, 아름다움의 상대성을 추구하는 태도로 연결되었다.

알베르티는 기하학을 적용한 정사각형, 원, 구형, 정육면체 등의 기본적인 형태의 사용을 강조했다. 사람의 신체를 이용해 만들 수 있는 순수한 형태가 원과 정사각형이기 때문이다. 실제로 로마 시대의 건축가인 비트루비우스Vitruvius는 『건축 10서De Architectura』에서 건물은

인간의 비례와 닮아 있어야 한다고 이야기했다.

그렇다면 인간의 신체구조 혹은 비례가 미술에 어떻게 적용되었을까? 결론부터 이야기하면 회화와 조각, 건축에서 밑그림을 그리고 구도를 잡는 과정에서 활용되었다. 회화에서 화폭에 담을 인물과 배경의 위치를 결정할 때, 인물과 배경 주변에 그려진 가상의 원을 통해 알맞은 비례관계를 설정했다. 건축에서는 극단적으로 인체의 그림 위에 교회의 십자형 평면을 겹쳐 그리고 교회 평면 비례를 인체의 비례와 동일하게 맞추는 작업도 진행되었다. 십자가의 교차점을 중심으로 머리와 팔, 다리가 교회의 분리된 기능에 맞게끔 나눠 계획한 것이다.

프란체스코 디 조르지오 마티니Francesco di Giorgio Martini, 「교회와 인체|Plan au sol d'une basilique」

실제로 알베르티는 산타 마리아 노벨라 성당의 입면에 엄격한 비례를 적용했다. 건물 전체는 거대한 정사각형의 비례를 가지고 있다. 층의 구분, 조형 요소의 위치와 크기 및 배열은 동일한 비례의 작은 정사각형들과 내접하는 원의 관계를 고려해 맞췄다. 1층 부분과 2층 부분의 시각적인 단절

을 없애기 위해 난간 받침으로 쓰던 소용돌이 모양의 장식이 설계된 것도 전체적인 비례와 조화를 위한 결정이었다.

성당의 모든 건축 요소는 객관적인 기준에 의해 설계되었다. 합리적으로 설명이 가능했고, 실제로도 효과적인 방법이었다. 무엇보다도 이 모든 요소들이 만들어내는 건물의 통합적 조화는 필수 요건이었다. 이 조화는 수학적 비례, 기하학적 형태를 띤 형식과 이들의 완벽한 배열로 완성된다. 즉 르네상스의 미학은 조화의 미로 귀결되

레온 바티스타 알베르티, 산타 마리아 노벨라 성당Chiesa di Santa Maria Novella. 1300-50년 사이에 지어진 성당이었으나 1470년경 알베르티가 중앙의 둥근 창과 밑 부분의 장식 등 낡은 기존의 부분을 교묘히 살리면서 새로 구성했다.

며, 이는 비례, 형식, 배열을 통해 성취될 수 있는 것이다.

지금까지 르네상스의 미학, 즉 보편적 아름다움에 대해 살펴봤다. 이제 남은 과제는 일반적인 보편성과는 다른, 혹은 보편성을 뛰어넘는 상대적인 아름다움을 찾아보는 것이다. 당대의 다양한 예술가들을 살펴보고 그들의 작품을 자세히 보는 것이 가장 효과적인 방법이다.

진짜 영웅의
제자

알베르티의 이야기가 끝나자 피렌체의 궁중 건축가가 손을 들었다. 그는 다음 이야기를 하고 싶다고 했다. 알베르티가 동의를 구하자 모두 괜찮다는 듯 고개를 끄덕였다. 해가 지기 시작했고, 하인들이 벽난로에 불을 붙였다. 따뜻한 실내 공기와 유리잔에 채워진 와인이 그들의 흥을 돋우었다. 손을 든 남자는 자신을 이렇게 소개했다.

"여러분 저는 피렌체의 위대한 건축가인 브루넬레스키의 제자입니다. 알베르티 씨가 이 시대를 대변하는 영웅인 양 얘기하더군요. 그래서 제가 이렇게 나섰습니다. 저의 스승님이신 브루넬레스키가 진짜 영웅입니다."

남자는 브루넬레스키를 숭고한 예술가로 소개하며 예술에서 인간을 주체로 격상시킨 첫 번째 인물이라고 강조했다. 장작의 불꽃이 더욱 타올랐다. 사람들은 그의 이야기에 귀를 기울였다.

르네상스의 시작,
피렌체

피렌체는 르네상스 시대의 문을 연 도시다. 상업 가문인 메디치가를 중심으로 어느 한 방향에 치우치지 않고 중도를 지키면서 문화와 예술을 발전시키는 데 지원을 아끼지 않았다. 그 결실은 바로 최고의 건축가 필리포 브루넬레스키Filippo Brunelleschi와 그의 작품이다.

브루넬레스키가 설계한 두오모의 돔은 르네상스를 대표하는 작품이다. 두오모Duomo는 이탈리아어로 '하늘의 집'이라는 뜻이며 이곳의 실제 명칭은 산타 마리아 델 피오레 대성당이다. '꽃을 든 성모마리아'라는 의미다. 피렌체 대성당으로도 불린다. 브루넬레스키와 피렌체를 이해하기 위해서는 그의 업적을 크게 회화와 건축, 두 개의 영역으로 나눠 살펴보는 것이 좋다.

먼저 회화다. 브루넬레스키는 최초로 원근법을 고안한 인물이다. 원근법은 가깝고 먼 정도에 따라 보이는 대상물의 크기도 달라지는 현상을 토대로 만들어진 기법이다. 브루넬레스키가 고안한 원근법을 마사초Masaccio가 자신의 작품 「성 삼위일체」에서 완벽하게 구

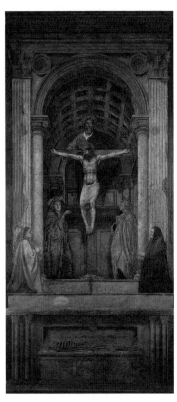

마사초, 「성 삼위일체」, 산타 마리아 노벨라 성
당, 1428년.

현해냈다.

이전 시대의 작가들은 실
제 눈에 보이는 그대로의 비례
가 아닌 소재의 중요도에 따라
대상의 크기와 위치를 결정했
다. 그런 그림에 익숙해져 있
던 사람들에게 원근법은 '있
는 그대로 본다'라는 새로운
개념을 심어주었다. 당시 회화
는 작업을 의뢰한 주체인 교
회에 의해 그 주제가 결정되
었고 의뢰를 받은 화가는 해석
의 여지가 필요 없는, 주제가
뚜렷한 종교화를 그렸다. 그래
서 그림을 본다는 것은 감상자
가 자신의 눈으로 보고 생각하
고 감상하는 것이 아니라, 의뢰자인 교회가 정한 관점대로 받아들여
야 하는 것이었다. 종교적·관습적 규율에 의해 억압되어 있던 사람
들의 시선이 그들만의 것으로 되돌아간 순간이었다.

하지만 아이러니하게도 사람들에게 '시각의 회복'을 부여한 원
근법은 교회의 종교적 강론을 합리화하는 도구로 활용되기도 했다.

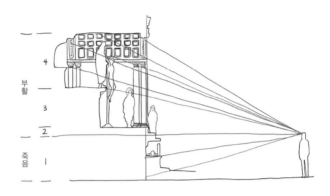

「성 삼위일체」를 공간적으로 재해석한 단면.

원근법은 주로 삼위일체 개념을 대중에게 알리는 데 사용되었다. 삼위일체는 성부, 성자, 성령이 개별적이면서 동시에 하나라는 원리다. 개별적이면서도 하나인 하나님이라는 의미를 강조하기 위해 원근법의 원칙인 하나의 소실점을 향해 뻗어나가는 직선을 활용했다. 마사초는 「성 삼위일체」에서 십자가에 못 박힌 예수(성자), 뒤편에 있는 성부 그리고 성부와 성자 사이에 그려진 흰 비둘기(성령)를 동일한 축 위에 그려 넣었다.

이 그림을 실제 공간으로 분석해보면 원근법의 원칙이 어떻게 「성 삼위일체」 안에 담겨 있는지를 알 수 있다. 마사초의 그림을 실제 공간으로 재구성해 보면 두 개의 구조로 쉽게 분리해 생각할 수 있다. 그림을 보는 관찰자 시점에서 상단과 하단으로 공간을 분할하면, 상단의 공간은 삼위일체가 보이는 기도실의 내부고 하단의 공간

은 외부로 드러난 납골실로 볼 수 있다. 이는 각각 부활과 죽음이라는 상반된 세계를 의미한다.

네 개의 단으로 수직 구성된 그림은 최상단부의 아치 깊은 곳에 삼위일체를 이루는 성부와 성자 성령이 있고 그 밑으로 성모와 성 요한의 모습이 보인다. 한 계단 밑에는 이 그림을 그릴 수 있도록 후원을 한 부부의 모습이 그려져 있다. 가장 하단에는 납골실이 있는데 앞서 언급한 것처럼 죽음의 세계를 의미한다. 해골이 그려져 있는 곳에는 '나도 당신과 같은 모습이었고, 당신도 나처럼 이렇게 될 것이다.'라는 죽음과 관련된 선언적 문구가 새겨져 있다. 육신이라고는 해골뿐인 존재가 살아있는 존재에게 건네는 메시지인 것이다. 고대에서부터 전해져 오는 말인 메멘토 모리Memento Mori, 즉 '죽음을 기억하라'를 표현한 것이다. 「성 삼위일체」는 평면에 그려진 그림이지만 원근법의 원리를 교묘하게 이용함으로써 공간의 층위와 깊이가 보이는 그림을 완성했고, 죽음과 부활, '본다'라고 하는 시점의 재발견을 이뤘다.

원근법은 건축에도 도움을 주었다. 건물의 내부 공간에 원근법을 사용해 평면인 벽화에서 입체감을 느끼게 했다. 더불어 자연스럽게 주변의 천장과 벽의 관계에서 공간의 깊이가 느껴지는 착각도 불러일으켰다. 따라서 보다 풍성한 공간감을 줄 수 있었다. 좁은 공간이 넓어 보인다거나 낮은 공간이 높아 보이는 효과도 줄 수 있었다. 이후 원근법은 종교화뿐만 아니라 풍경화로 활용 폭이 넓어지면서

회화의 영역에서 중요한 원칙으로 자리 잡았고 현재까지도 그 영향
은 계속되고 있다.

　브루넬레스키의 두 번째 유산은 피렌체 대성당의 돔이다. 그가
돔을 설계하기 전 예술가로서의 그의 삶을 살펴보자. 그는 원래 건축
가가 아닌 금속 조각가였다. 당시 유명했던 산 조반니 세례당의 청동
문(북쪽문) 조각을 위한 공모에 참가했지만 기베르티Lorenzo Ghiberti와의
경쟁에서 이기지 못하면서 조각가의 길을 포기했다. 이 공모는 1401
년에 열렸는데, 몇몇 역사가들은 이 공모를 시점으로 르네상스가 시
작되었다는 평가를 하기도 한다.

로렌초 기베르티, 「천국의 문—동쪽」, 피렌체 산 조반니 세례당, 1425–52년. 산 조반니는 우리말
로 세례자 성 요한을 뜻한다. 피렌체 사람들은 아기가 태어나면 이곳에 데려와 세례를 받게 했
다. 미켈란젤로가 문의 조각을 보고 감명을 받은 후 '천국의 문'이라고 불렀다.

북쪽 문 공모 이후 「천국의 문」으로 불리는 동쪽 문의 제작도 기베르티가 했는데, 이는 그의 가장 대표적인 작품으로 남아 있다. 구약 성경 속 10개의 이야기에서 영감을 받아 아담과 이브, 카인과 아벨, 노아와 그의 가족 등의 이야기가 순차적으로 조각되어 있다. 조각임에도 회화적인 효과인 원근법이 사용되었고 화려한 조각을 통해 성경 이야기가 극적으로 표현되었다.

브루넬레스키는 기베르티와의 경쟁 이후 조각가보다는 건축가로서 재능을 살리기로 결정한 뒤 건축 공부를 위해 로마로 떠났다. 로마가 고전주의 건축의 보고였기 때문이다. 로마에는 다양한 문헌과 유적들이 있었다. 물론 고대 로마의 유적들은 대부분 폐허로 남아 있었지만 남겨진 건물들과 책을 통해 공부할 수 있었고, 발굴을 통해서도 옛 건물의 흔적을 살펴볼 수 있었다. 특히 로마 시대의 대표 건물인 판테온의 돔을 집중적으로 연구했다. 로마에 머물며 그가 건축을 연구한 시간은 무려 19년에 이른다. 오랜 시간을 건축을 공부하는 데 할애한 것이다.

브루넬레스키가 돔을 연구한 이유는 당시 피렌체 대성당 상단부의 돔이 완성되지 않은 채로 방치되어 있었기 때문이다. 스스로 완성하려는 의지가 강했다. 미완성의 돔은 당시 부정확한 설계와 기술력의 부재 때문에 지연된 상태였다. 훗날 브루넬레스키는 로마에서의 연구를 기반으로 두오모의 돔을 완성했다. 아이러니하게도 돔 설계자를 선정하기 위해 시행된 공모에서도 기베르티를 만나 경쟁했

필리포 브루넬레스키, 피렌체 대성당의 두오모, 1436년경. 피렌체의 랜드마크인 두오모의 모습이다. 르네상스를 연 브루넬레스키의 흔적이 있다는 점에서 큰 의미가 있는 건축물이다.

지만 이번에는 오랜 시간 건축을 공부하고 준비했던 브루넬레스키에게 기회가 돌아갔다.

피렌체의 두오모는 어떻게 완성되었을까? 사실 르네상스 시대만의 독자적인 건축양식이 존재하는 것은 아니다. 기존 고전주의에 바탕을 두고 예술가의 독자적인 해법과 해석에 의해 나름의 개성이 표출되었다. 우리는 앞서 고대 로마와 로마네스크뿐만 아니라 비잔틴과 이슬람의 문화까지 살펴봤다. 따라서 기존에도 돔이라는 형식의 건축양식이 존재했음을 알고 있다. 피렌체 두오모 역시 기존의 돔과 형식은 유사하다. 하지만 그것을 구현하는 방법론에 있어서는 브

루넬레스키만의 독특한 특징이 드러난다.

먼저 돔의 설계에 있어서 가장 중요했던 것은 어떻게 구조적 안
정성과 피렌체의 르네상스를 잘 표현하느냐에 있었다. 이미 지어진
건물 위에 올리는 만큼 지상부에서 50미터 떨어진 높이에서 공사가
시작된다는 점과 지름이 45미터가 넘는 돔을 완성해야 한다는 어려
운 문제에 직면한 상황이었다.

브루넬레스키는 이에 대한 해법으로 이중 구조의 단면을 제안
했다. 두 개의 면, 즉 바깥과 안쪽으로 분리된 면과 이들을 연결하는
중간 부재로 돔을 완성시키는 것이었다. 그리고 축조방식에 있어서
는 벽돌을 이용해 층층이 켜를 쌓아 올리는 방식을 사용했다. 그러나

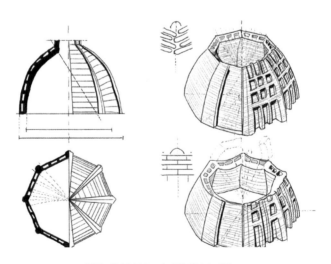

피렌체 대성당 두오모에 대한 세부 스케치.

이렇게 같은 크기의 재료를 사용할 경우 돔의 상단으로 갈수록 공간이 좁아지는 문제가 발생한다. 이 문제는 벽돌을 쌓는 위치, 각도, 개수를 정확하게 계산함으로써 해결했다.

돔의 단면을 보면 면의 기울기가 다른 원형 돔에 비해 가파르게 보이는데, 사실 지지대 없이 버틸 수 있도록 계산된 각도다. 이중 구조를 통해 구조의 위험성을 줄이고 가파른 돔의 각도대로 벽돌을 쌓아 올려나가면서 스스로 구조적 안정성을 확보했기 때문에 가능한 것이다.

그는 돔을 지붕 바로 위에 올리지 않고 드럼 위에 올리는 방식을 택했다. 드럼은 원통에서 바닥과 천장이 없는 상태라고 보면 된다. 드럼을 사용한 이유는 돔을 조금 더 높은 곳에 위치시켜 건물 전체의 비례를 높이고, 내부에서 느낄 수 있는 높이를 극대화하기 위해서였다. 여기에서 나아가 브루넬레스키는 돔의 안정성을 위해 기단부를 팔각형의 드럼으로 세웠다. 그 드럼 위에 여덟 개로 나뉜 돔을 얹었다. 이렇게 돔을 여덟 조각으로 나누어 올림으로써 안정성을 높이고 위험성을 줄였다. 최상부의 돔을 덮고 있는 지붕 탑 또한 천장의 면을 잡아주는 역할을 했다. 이전 시대의 돔은 모든 조각들이 하나로 연결되어 있어 어느 하나라도 정확하게 맞지 않으면 붕괴될 위험이 있었던 것에 비해, 브루넬레스키는 보다 진보된 구조 기술을 피렌체 대성당의 돔을 통해 실현했다. 이런 평범하지 않은 설계와 시공 절차는 그를 이 분야에서 독보적인 존재로 만들었다. 브루넬레스키

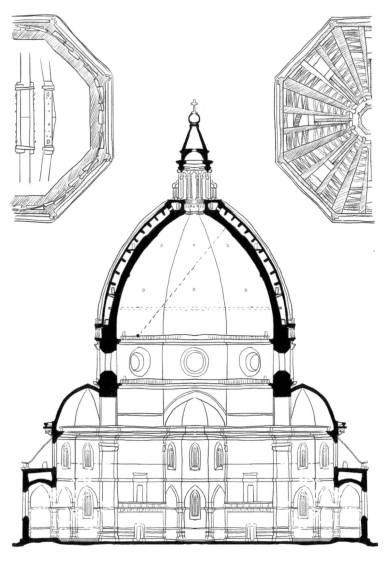

필리포 브루넬레스키의 피렌체 대성당 돔 단면.

만 할 수 있는 방식이었다.

　브루넬레스키의 원근법과 피렌체 대성당의 돔은 그에게 르네상스의 문을 연 최초의 예술가라는 위치를 부여했을 뿐만 아니라 이후 수많은 르네상스 예술가들이 그의 영향을 받게끔 했다. 미켈란젤로가 로마에 있는 성 베드로 대성당의 돔을 설계할 때 역시 그의 영향을 받았다고 알려졌다. 피렌체 대성당의 지붕 꼭대기에 올라 피렌체를 둘러보면 브루넬레스키의 흔적을 간직한 피렌체 고아원, 파치채플, 성령교회 등 다양한 건물들을 만나볼 수 있다.

STORY

죽은 자들의
도시

해가 지자 밤하늘에 별이 떠오르기 시작했다. 그곳은 마을과는 동떨어진 조용한 별장이었다. 유일하게 사람들이 모여 있는 응접실만 깨어 있는 공간처럼 느껴졌다.

브루넬레스키의 제자가 이야기를 마치자마자 여기저기서 손을 번쩍 드는 사람들이 생겼다. 그의 이야기에 반론을 제기하려는 사람들이었다. 분위기가 과열되자 메디치는 이 상황을 정리하기 위해 앞으로 나와 섰다. 그는 손에 들고 있던 와인잔을 내려놓고 이야기를 시작했다.

메디치는 오늘의 이 모임이 특정한 지역이나 예술가의 우월성에 대해 논하려고 모인 것이 아니라는 점을 주지시켰다. 또한 격앙된 표현이나 다른 지역을 비하하는 표현은 삼가달라는 이야기도 덧붙였다. 그러고는 다음 발표자를 소개했다.

"피렌체에 이어서 로마의 이야기를 들을 수밖에 없을 것 같습니

다. 로마 출신이신 루카스 씨께서 이야기를 해주시면 어떨까요?"

몇몇은 지금의 로마가 예전의 로마냐며 우습다는 반응을 보였다. 로마는 고대의 유구로 둘러싸인 폐허이자 죽은 자들의 도시와도 같았기 때문에 새로운 시대는 어울리지 않는다는 생각을 하는 사람들이 많았다. 와인 한 모금을 마저 마신 뒤 루카스는 이야기를 시작했다.

응접실 옆의 식당에서는 늦은 만찬 준비가 한창이었다. 하인들은 초에 불을 붙이고, 깨끗한 식기들을 테이블 위에 놓았다. 질서정연하게 테이블이 정리되었고 식당을 담당하는 집사는 이를 꼼꼼하게 확인했다. 분주하면서도 차분한 모습이었다.

르네상스 황금기,
로마

로마제국의 멸망 이후부터 시작된 이야기가 다시 제국의 수도 로마로 되돌아왔다. 서로마제국의 멸망 이후 천 년의 시간 동안 유럽사회의 변방으로 전락했던 로마가 다시 주목받기 시작했다. 물론 교황청이 로마에 있었기 때문에 종교의 중심지로서의 위상은 갖고 있었지만 유럽사회의 중심은 아니었다. 르네상스 시대를 맞이해 로마가 다시금 유럽의 중심 도시로 떠오른 것이다.

로마의 르네상스는 어떻게 시작되었을까? 로마가 간직한 풍부한 유구와 유물, 오래된 문헌들이 르네상스 시대를 살아가는 수많은 예술가들을 매혹했다. 고전주의에 대한 관심과 함께 도시의 풍부한 역사적·문화적 잠재성이 드러나기 시작한 것이다. 피렌체나 다른 소도시들의 경우 고대 로마의 유적이 많이 남아 있지 않았기 때문에 필연적으로 로마는 고전주의의 배움터가 될 수밖에 없었다.

고전주의에 대한 관심과 교황이 있는 도시라는 위상이 결합되면서 역사에 남을 만한 작품들이 로마에 계획되었다. 당시 예술가들

에게 작품을 의뢰하는 곳은 상업 가문과 교황청, 두 곳이었다. 당연히 로마에 있던 교황은 예술가들에게 작품을 의뢰하고 후원하는 역할을 했다. 특히 폐허로 변한 로마가 다시 이전의 영광을 되찾을 수 있도록 새로운 도시계획과 함께 건축, 회화, 조각 작품들을 지속적으로 의뢰했다.

이 과정에서 로마 르네상스를 대표하는 다양한 작품들이 쏟아져 나왔다. 도나토 브라만테Donato Bramante, 미켈란젤로 부오나로티 Michelangelo Buonarroti, 라파엘로 산치오 등과 같은 위대한 예술가들이 그 주인공이다. 브라만테가 로마의 초기 르네상스를 이끌었다면 미켈란젤로는 전성기를 이끌었다. 사실 브라만테와 미켈란젤로는 사이가 좋지 않았다고 한다. 나이가 어렸던 미켈란젤로는 다른 사람의 이야기를 잘 듣지 않는 독선전인 면모가 있는 예술가였다. 심지어 교황의 요청을 무시한 경우도 있을 만큼 자유로운 영혼의 소유자였다. 브라만테는 이런 미켈란젤로의 태도가 항상 불만이었고, 그래서 미켈란젤로에 대적할 만한 천부적인 재능을 지닌 자신의 제자를 교황청에 데려오게 되는데 그가 바로 라파엘로다. 라파엘로는 건축과 조각보다는 회화에서 특별한 재능을 보였으나 불행하게도 그 재능을 다 펼치기도 전에 요절했다.

브라만테는 원래 밀라노를 근거로 활동하던 예술가였다. 하지만 프랑스가 밀라노를 침공하면서 로마로 피신 오게 되었고 그 재능 덕에 다양한 일을 의뢰받았다. 교황의 눈에 들어 교황청의 건축 공

방을 운영하면서 교회의 일들을 도맡아 진행했다. 특히 로마를 재건하는 계획과 바티칸의 중심인 성 베드로 대성당의 밑그림을 구상하는 일을 담당했다.

먼저 로마 몬토리오의 성 베드로 템피에토Tempietto of San Pietro로 가보자. 템피에토Tempietto는 작은 신전을 의미하는 이탈리아어로 '작은 예배당이나 기도실'을 뜻한다. 이 건물은 성인 베드로의 예배당 정도로 이해하면 된다. 베드로는 예수의 제자이자 제1대 교황이다. 그 명성에 걸맞게 그의 이름을 붙인 교회도 많다. 이 예배당은 원형이 갖는 단순하고 명쾌한 조형에 고전주의 요소인 도리스식 기둥이 사용되었다. 회랑으로 둘러싸인 1층과 회랑 너머로 보이는 건물의 벽면에 조각된 사각 벽기둥을 통해 기둥의 장식적 변화를 살펴볼 수 있다. 2층부터는 기둥이 아닌 난간으로만 구성되었으며 상단부에 돔을 올려 작은 건물임에도 안정감과 수직적 상승을 느낄 수 있다.

로마 몬토리오에 있는 도나토 브라만테의 성 베드로 템피에토. 템피에토는 작은 예배당이나 기도실을 뜻한다.

여기서 주목할 것은 기둥이다. 우리는 이미 고전주의의

기둥에 대해 알고 있다. 기억이 나지 않는다면 로마네스크 부분을 참고하자. 르네상스 시대에는 그리스-로마의 고전주의를 대표하는 기둥들이 다양한 변화를 맞이했다. 르네상스의 미학은 초월성을 추구하는 고딕의 화려한 장식과는 거리가 있었기 때문에 예술가들은 기둥에 주목했다. 기둥의 변주를 통해 장식적 효과를 주고자 했던 것이다.

동시에 시대의 미학적 전통을 지키는 것 또한 중요하게 여겼다. 르네상스의 가장 중요한 가치는 조화였다. 특히 알베르티가 이야기한 조화의 세 요소, 즉 수적인 비례, 기하학적 형식, 완결적 배열이 기본이 된 변화가 이루어졌다. 기둥의 비례나 형식 혹은 배열을 바꿔보는 것이다. 기둥의 길이와 너비를 조절하거나 원형기둥을 사각기둥으로 변형하거나 기둥을 벽과 일체화시킨 벽기둥으로 만들었다. 또한 기둥을 두 개씩 나란히 배열하거나 벽기둥과 독립기둥을 동시에 배열했고, 층마다 다른 양식의 기둥을 배열하기도 했다. 여기

비례 배열 형식

에 기둥 상부의 장식 조각까지 고려하면 기둥을 통한 장식의 종류는 다양해진다. 기둥이 건물의 이미지를 만들어낸다고 해도 과언이 아닐 정도다.

브라만테의 다른 작품을 살펴보자. 그는 바티칸에 있는 성 베드로 대성당St. Peter's Basilica의 초기 개축 계획안을 만들었다. 물론 브라만테 이후로 다양한 예술가들의 손을 거치고 난 뒤 공사가 시작되었기 때문에 현재의 건물에서 그의 계획안을 온전히 찾아볼 수는 없다. 하지만 초기의 생각과 완공된 건물 사이에 공통점은 존재한다. 바로 중앙집중형 공간의 추구다. 평면의 기본 형태는 정사각형의 기하학을 따랐고 상단에 원형의 돔을 배치해 모든 공간이 중앙으로 집중되는 교회를 계획했다.

미켈란젤로를 만나볼 차례다. 미켈란젤로는 회화, 조각, 건축에 모두 능한 예술가였다. 「천지창조」로 유명한 그가 남긴 놀라운 작품

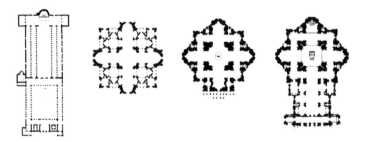

구 성 베드로 성당 브라만테의 성 베드로 성당 미켈란젤로의 성 베드로 성당 마데르나의 성 베드로 성당
4세기 1506년 1545~64년 1607~12년

오늘날 바티칸에 있는 성 베드로 대성당은 여러 예술가의 손을 거친 것이다.

은 바로 초기에 브라만테가 계획했던 성 베드로 대성당이다. 미켈란
젤로가 베드로 대성당의 건축가로 결정되었을 때는 이미 브라만테
이후로 다섯 명이 넘는 예술가들의 손을 거친 상태였기 때문에 조형
어휘의 통일감이 결여된 상황이었다. 한마디로 여러 예술가의 생각
을 합쳐놓았기 때문에 조화롭지 못한 계획안이었다. 그는 설계비를
받지 않는 조건으로 가능한 모든 부분을 수정하고자 했고 브라만테
의 초기 스케치를 원형으로 삼았다. 그러나 브라만테의 평면은 작은
기둥 요소들이 많아서 공간의 일체감과 집중을 해치는 문제가 있었
기 때문에 이를 두꺼운 벽과 기둥으로 수정하면서 훨씬 간결하고 집
중되는 공간을 만들었다.

미켈란젤로는 특히 돔을 설계하는 데 큰 힘을 기울였다. 피렌체
에 있는 브루넬레스키의 돔을 오랜 시간 동안 연구하고 참고했다. 그
래서 두 돔은 비례, 형식, 건립 방식에 있어 유사성을 보인다. 성 베드
로 대성당의 돔은 돔이 시작되는 기단부의 쌍기둥과 상부의 벽기둥,
돔 표면의 구조 뼈대가 하나의 선형적 흐름으로 연결되기 때문에 수
직성이 강조된 효과가 있었다.

현재 베드로 대성당의 모습을 보면 성당 저층부의 수평성은 미
켈란젤로의 계획안이 보여주는 수직성과는 대별되는 느낌이다. 저
층부의 입구와 회랑이 미켈란젤로 이후 다음 시대의 건축가에 의해
계획되었기 때문이다. 이에 관해서는 바로크 시대에서 다루도록 하
겠다.

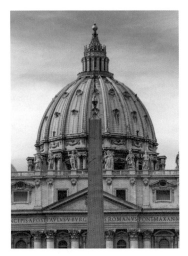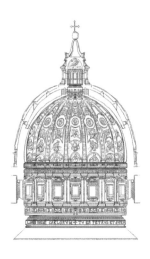

바티칸의 성 베드로 대성당 외관과 돔 단면.

'수도'라는 뜻을 가진 로마의 캄피돌리오 광장Piazza del Campidoglio 역시 미켈란젤로의 작품으로 사후에 완공되었다. 이 광장은 고대 로마유적이 있는 포로 로마노 지역을 활성화하기 위해 계획되었다. 이곳에서는 원근법을 극복하는 설계(올라갈수록 너비를 넓게 하면 원근법에 의해 한 개의 소실점으로 모아져야 할 계단이 평행을 이룸), 타원의 형상을 가진 광장과 비대칭적인 건물 배치 등을 통해 고전주의의 원칙과 틀을 벗어나는 모습을 발견할 수 있다. 이와 같은 모습은 르네상스 시대가 지속되면서 형식의 파격과 변주를 즐겼던 예술가들로 인해 나타나게 되는데 이는 뒤에서 살펴볼 예정이다.

　　로마의 르네상스는 브라만테와 미켈란젤로로 대표되는 예술가

들과 교황의 노력 덕분에 고대 로마의 폐허 속에서도 다시 한번 강
렬하고 찬란한 순간을 맞이했다. 특히 로마의 르네상스는 로마제국
시대의 고전주의 전통을 계승하려는 모습을 보였고 이를 더욱 발전
시켰다.

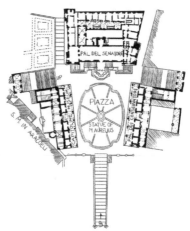

미켈란젤로의 캄피돌리오 광장의 모습과 광장 평면도.

STORY

베네치아의
청년

로마 이야기가 끝나고 난 뒤 사람들의 표정 속에 더 이상은 이야기를 못 듣겠다는 인상이 역력했다. 모두가 허기에 지쳐 있었기 때문이다. 그들은 장소를 옮겨 늦은 저녁식사를 시작했다. 저마다 옆 사람과 대화를 나누며 식사를 즐겼다. 모임 동안 나온 여섯 개의 이야기가 대화의 주요 주제가 되었지만, 다른 화두를 던지며 이야기를 이어나가기도 했다.

저마다 즐거운 표정과 촛불로 붉게 물든 방안의 모습은 모임의 고조된 분위기를 말해주는 듯했다. 이때 알베르티가 잔을 들고 일어섰다. 그는 이야기를 잘 경청해준 것에 대한 감사와 모임의 놀라운 가치에 대해 말했다. 그리고 다음 순서로 베네치아의 이야기를 듣는 건 어떤지 사람들에게 물었다. 피렌체와 로마를 거쳐 이젠 베네치아로 향하자는 것이었다.

모두의 시선은 콧수염을 매만지고 있던 한 청년에게로 향했다. 그는 앞서 이야기를 풀어놓았던 사람들만큼 베네치아는 대단하지 않

다면서 그저 변방에 불과한 곳이라는 겸손한 이야기를 늘어놓았다.

응접실에 다시 모인 이들은 베네치아에서 온 산미켈리에게 주목했다. 모닥불이 이따금씩 날카로운 소리를 내며 타들어갔다. 밤도 깊어갔다.

르네상스의 확산,
베네치아

영원할 것 같았던 로마의 르네상스도 얼마 지나지 않아 어려움에 봉착했다. 1526년 독일과 스페인이 침략한 것이다. 그들은 로마가 일군 예술품들을 약탈했다. 이를 '로마 대약탈'이라 부른다. 이 사건은 자연스럽게 예술가들의 활동을 위축시켰고 안정적인 작품 활동을 위한 다른 지역으로의 이주를 야기했다. 대표적인 이주도시는 바로 베네치아 공화국이었다. 앞에서 언급한 것처럼 베네치아는 이탈리아 도시국가들 중 정치적·종교적으로 가장 독립성이 보장된 곳이었을 뿐만 아니라, 무엇보다 이탈리아에서 가장 안전한 장소였기 때문이다.

베네치아는 바다에 인접해 다양한 문화를 가지고 있어서 모든 사람들에게 열려 있는 도시였다. 해양 중개무역을 통해 발전한 지역이었기 때문에 다양한 문화와 예술이 공존하는 것은 이 지역만의 개성이었다. 따라서 로마 대약탈 이후 로마에서 이주한 예술가들에게 많은 기회가 주어졌는데 대표적인 사람이 자코포 산소비노Jacopo Sansovino였다. 로마와 피렌체에서 조각과 건축을 배운 그는 브라만테

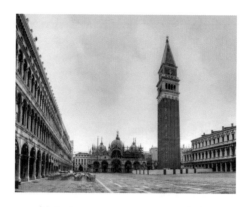

베네치아의 산 마르코 광장 외관(위쪽)과 광장 배치도.

의 공방에서 일하기도 했다. 이후 독립적으로 활동을 했지만 특별한 두각을 나타내지 못하고 있다가 로마 대약탈 이후 베네치아로 근거지를 옮겼다.

베네치아의 총독은 산소비노에게 로마 고전주의에 기반을 둔 르네상스 양식의 건축물을 설계해달라고 요청했다. 베네치아는 고대에서부터 르네상스에 이르기까지 오랜 역사를 지켜왔던 그들의 도시에 걸맞은 위상을 가진 건물이 필요했기 때문이다.

당시 베네치아의 중심지였던 산 마르코 광장Piazza San Marco에는 고딕 양식 건물로 총독의 집무실로 사용된 두칼레 궁전이 있었고, 광장에 인접한 대성당은 로마네스크와 비잔틴 양식이 결합된 다분히 중세적인 모습을 하고 있었다. 베네치아의 지배세력에게 중세의 것은 탈피해야 하는 헌 옷과도 같았다. 이런 필요가 새로움에 대한 갈망으로 이어졌다.

총독은 집무실과 대성당으로 대변되는 과거의 유산과 마주보는 곳에 새로운 양식의 건물을 세우기로 계획했다. 베네치아의 상징과도 같은 산 마르코 광장을 가운데 두고 이전 시대와 새로운 시대가 만나는 곳을 만들고자 한 것이다. 그곳은 새로운 시대를 선언하고 과거로부터의 탈피를 선언하기에 최적화된 장소였다.

이런 베네치아의 과도기적 상황을 이끌어나간 건축가가 바로 산소비노였다. 그는 산 마르코 광장을 둘러싸고 있는 도서관과 로제타를 계획했고 이후에도 수도원, 교회 등 도시를 대표하는 건물들

을 건축했다.

산소비노가 설계한 산 마르코 도서관을 살펴보자. 수평적인 긴 건물에는 고전주의 산물인 기둥들이 반원의 벽기둥 형태로 자리를 잡았고 1층과 2층의 기둥 스타일에 변화를 주었다. 2층의 경우 이오 니아식 기둥 뒤로 아치를 지탱하고 있는 작은 기둥을 통해 기둥 크기 와 비례의 다양성을, 아치의 중간과 층을 구분하는 영역의 조각 장식 을 통해 베네치아의 지역적 특성을 보여주고 있다. 이 모든 요소들은 길게 뻗어나가는 수평성을 띠는데, 이는 광장 너머로 보이는 고딕의 수직성과 반대되는 개념을 보여주는 듯하다.

산소비노는 수직과 수평의 대조를 초월적 수직성과 일상적 수 평성의 차이에서 기인하는 것이라고 봤다. 다시 말해 르네상스의 가 치는 인간의 한계를 인정하고 받아들이는 수평적 미학으로 볼 수 있 는 것이다.

산소비노와 함께 베네치아 지역의 대표 건축가는 안드레아 팔 라디오Andrea Palladio다. 그는 자신의 작품들을 통해 르네상스의 고전 주의를 체계화한 뒤 양식의 보편성을 일구었다. 『건축 4서I quattro Libri dell'architettura』라는 책을 통해 그의 생각을 엿볼 수 있다. 이 책은 르네 상스 건축에 어떻게 접근하는지, 또 어떻게 구현할 수 있는지에 대한 원칙들을 정리한 것이다. 팔라디오의 대표작은 빌라 로톤다Villa Rotorda 다. 시골의 대형 주택이라고 보면 되는데 이 건물은 르네상스가 지나 간 이후에도 가장 많이 회자되고 답습되었다. 그리스-로마 고전주의

안드레아 팔라디오. 빌라 로톤다. 1591년. 베네치아. 화면 오른쪽 평면도를 통해 그 기능성을 확인할 수 있다.

를 표방한 르네상스 건축, 즉 르네상스 고전주의 건축양식이 추구하는 질서들(기하학, 비례, 중심성, 대칭)과 팔라디오가 추구하는 기능성이 적절히 조화된 합리적인 평면을 보이기 때문이다.

　　베네치아의 일 레덴토레 성당Church of the Redeemer에서도 그의 면모를 확인할 수 있다. 전면에는 다양한 고전주의 요소들이 그 비례와 형식을 달리해서 설계되어 있다. 독특하게도 큰 입구 안에 작은 입구가 하나 더 있는 구조를 보이고 있다. 이를 위해 다른 비례를 갖는 기둥이 활용되었고 기둥의 장식도 코린트 양식(작은 기둥)과 콤포짓 양식(큰 기둥)으로 달리했다. 형식에 있어서는 사각 벽기둥과 원형 벽기둥을 동시에 보여주고 있다. 페디먼트의 경우도 독특한데, 한 개의 페디먼트만 있는 것이 아니라 크기가 다르거나 분절된 페디먼트가 양쪽에 붙어 있다. 이 입면 하나만으로도 팔라디오가 다양한 요소들의 조화를 위해 비례, 배열, 형식에 변주를 준 것을 알 수 있다.

　　다시 산소비노의 작품이 있는 산 마르코 광장으로 가보자. 광장
의 중간에 위치한 종탑 밑에 산소비노가 설계한 로제타가 위치해 있
다. 높은 종탑에 비해 규모가 2층밖에 되지 않는 작은 건물이다. 주로
귀족들의 모임 장소로 사용되었다. 이곳에서 우리가 지금까지 알아
본 르네상스 고전주의의 요소들을 생각해보자. 무엇이 떠오르는가?
조화의 아름다움을 만들기 위해 어떤 요소들의 비례와 형식, 배열에
변화를 주었는지 살펴보자. 단순한 구성을 넘어선 조화를 향한 변주
가 눈에 들어온다면 르네상스 시대의 건축이 우리에게 한 발짝 더 가
까이 다가온 것이다.

베네치아에 위치한 안드레아 팔라디오의 일 레덴토레, 1576–80년.

양식의
지루함

줄리오는 모임이 끝나자마자 숙소로 돌아가 깊은 잠에 빠져들었다. 오랜 시간 대화하고 이야기에 집중한 탓이었다. 잠에서 깨어보니 이미 하루의 절반이 지나가 있었고 대부분은 떠난 뒤였다. 식당에 내려와 뒤늦은 끼니를 챙기려고 하는데 테이블에서 독특한 복식을 갖춘 한 사람이 먼저 식사를 하고 있었다. 그와 눈이 마주친 줄리오는 마주한 자리에 앉았다.

둘은 가볍게 인사를 나눴다. 줄리오는 테이블 위에 올려져 있는 다양한 음식들을 훑어보면서 눈으로 먼저 음미했다. 그러던 찰나, 맞은편에 있던 사람이 퉁명스럽게 이야기를 건넸다.

"그런데 말이죠. 어제의 그 대화와 이야기들이 재미있던가요? 저는 지루해 죽는 줄 알았어요. 그래서 연신 와인만 마셔댔지요. 새로운 것은 하나도 없고 그저 고전만 이야기하는 것도 그렇고. 몇몇 분들이 논쟁하는 것을 지켜보면서 왜 그러는 건지 이해가 안

되더군요. 조화롭고… 균형을 맞추고… 그게 뭐 대단한 거라고 그

렇게 난리들을 치는지….”

줄리오는 그의 갑작스러운 이야기에 당황하면서도 왜 그런 생

각을 하게 되었는지 물었다. 그는 오랜 시간 이탈리아의 전역을 여행

하면서 많은 것을 깨달았다고 했다. 그는 기존의 틀에 갇혀 한 발자

국도 나갈 수 없는 양식의 지루함이 문제라고 말했다. 정해진 원칙

이 사람의 사고를 단순하게 만든다고 생각한 것이다. 그것은 르네상

스 시대의 미학에 대해 반기를 드는 이야기였다. 시대의 작은 균열이

보이기 시작하는 순간이었다. 이 균열은 아무도 모르게 소수의 사람

에 의해 시작되었다.

찾아온
매너리즘

원래 습관적 모방, 반복 등의 부정적 의미를 갖는 매너리즘이라는 말은 르네상스 시대에는 다른 의미로 사용되었다. 매너리즘의 어원이 되는 'manner'는 양식의 뜻을 가진 이탈리아어 'maniera'에서 나온 단어다. 영어로는 '매너리즘', 이탈리아어로는 '마니에리스모'로 표현하며 양식주의라고 해석할 수 있다.

양식주의는 무엇일까? 지금까지 우리가 살펴본 양식과 무엇이 다른 것일까? 여기에는 숨겨진 의미가 하나 있다. 매너리즘이 의미하는 양식은 사회적으로 보편성을 인정받고 체계화된 기성의 양식이 아닌 한 예술가에 의해 독립적인 개성이 드러나는 개인의 양식을 뜻한다. 따라서 매너리즘 예술가들의 작품을 들여다보면 정해진 양식이 아닌 파격적이거나 탈피적 특징을 갖는다는 것을 알 수 있다. 양식주의는 고전주의의 가치인 기하학, 비례, 형식으로 완성된 조화를 의도적으로 깨는 반反고전주의적 성향을 보였고 결과적으로 르네상스의 고전주의 해체에도 영향을 미쳤다. 이러한 경향은 로마 대약탈

이후 가속화되다가 한 세기가 지날 때까지 지속되었다. 왜 이런 파격
과 일탈의 양식이 생긴 것일까?

　이 현상을 두고 두 가지 해석이 가능하다. 다음 양식으로 옮겨
가는 과도기라는 긍정적 해석과 르네상스 고전주의가 몰락하는 쇠
퇴기라는 부정적 해석, 두 가지 해석 모두 타당한 시각이다. 결과적
으로 르네상스 고전주의에 이어 '바로크'라는 양식이 대두되었기 때
문이다. 이러한 변화를 이끈 원동력은 무엇일까? 당시 사회가 어떻
게 변화했기에 양식적 과도기 또는 르네상스의 몰락을 불러왔는지
살펴보자.

　로마 대약탈 이후 이탈리아 사람들은 심리적 불안감을 가지고
있었다. 이탈리아는 다른 국가와 같은 강력한 왕권체제가 없었기 때
문에 타국의 침략에 대응해 사람들을 안전하게 보호해줄 수 없었기
때문이다. 이런 상황에서 종교개혁의 물결이 전 유럽을 휩쓸었다. 로
마의 교황청이 주도하는 교회에 대한 불신, 불합리한 교리 체계, 비
도덕적 성직자들이 발단이 되어 종교개혁이 일어난 것이다. 1517년
마틴 루터Martin Luther가 발표한 교회의 타락상이 담긴 95개조의 반박
문을 시작으로 1537년 칼뱅의 개혁안까지 유럽사회에서의 종교개
혁은 확산되었다. 그리스도교가 가톨릭과 개신교로 나뉜 시기가 바
로 이때다.

　가톨릭과 개신교의 갈등은 반종교개혁과 종교개혁으로 맹렬히
부딪혔다. 종교의 차이 때문에 발생한 전쟁과 갈등이 유럽사회를 혼

란에 빠뜨렸다. 가장 큰 타격을 입은 곳은 교황청이 있는 로마와 이를 포함한 이탈리아였다. 전쟁과 종교개혁을 통해 유럽사회를 하나의 신념으로 통합했던 과거의 영광이 강력하게 거부당하는 문화 현상을 경험하게 된 것이다.

종교개혁은 기존의 교회가 추구하던 모든 양식을 거부하면서 출발했다. 교회의 그림과 조각 등 성상들이 파괴되었다. 이 폭력적 현상의 이면에는 다음과 같은 사고의 전환이 있다. 이전 시대까지 미술은 '글을 모르는 사람에게 그림은 곧 책'이라는 명제로부터 그 발전의 정당성과 존재의 가치를 가져왔다. 그러나 종교개혁을 일으킨 세력들은 사람들이 곧 글을 익히게 될 것이므로 교회에서 그림은 불필요한 요소라는 주장을 펼쳤다. 예배당 안에 걸린 종교화와 성인의 조각상이 파괴되고 예배 형식도 부정하는 등 기존 교회, 즉 가톨릭적인 모든 요소의 부정이 이루어졌다. 이는 반종교개혁을 주장하는 가톨릭을 자극했고 갈등이 심화되는 원인을 제공했다.

또 다른 사회상은 지정학적 세계관의 변화다. 당시 르네상스를 주도한 이탈리아의 발전 요소는 지중해를 중심으로 한 유럽과 아프리카 북부, 동방을 엮는 무역에 있었다. 이 때문에 유럽과 세계의 중심이 될 수 있었다. 그러나 항해술이 발달하면서 스페인, 포르투갈 등 대서양에 인접한 국가들은 신대륙을 발견했고 네덜란드는 동인도와 무역을 시작했다. 즉 지중해 중심의 해상무역이 대서양 권역에서 인도양 권역까지 확장되면서 이탈리아는 발전 동력을 잃어버리게 되었

다. 이런 변화상은 이탈리아 사람들에게 국가의 존망에 대한 불안감과 경제 발전의 불확실성을 야기시켰다. 한마디로 이탈리아가 세계의 중심이라는 의식이 붕괴되기 시작한 것이다.

　이런 시대상과 매너리즘은 어떤 관계일까? 앞서 이야기한 종교의 분리 및 세계관 확장의 본질은 이탈리아 사람들의 불안감이나 사회의 불안정성보다 상대주의적 관점의 확산에 있었다. 다시 말해 절대적 진리와 객관적 사실로 여겨졌던 사고의 틀이 깨지는 순간이 온 것이다. 더불어 르네상스 시대의 진리로 여겼던 조화의 원칙들을 의심하기 시작했고 개인의 취향에 의해 변주되기 시작됐다. 예를 들어 고전주의 미학에서 순수 기하학에 근거한 원을 그대로 그리지 않고 지름이 일정하지 않은 타원을 사용하거나 페디먼트가 삼각형에서 곡면이 있는 요소로 변화하는 등 양식적인 원형을 파괴하기 시작했다. 미켈란젤로가 설계한 캄피톨리오 광장의 타원과 팔라디오가 설계한 일 레덴토레의 분리된 페디먼트도 매너리즘의 예라고 볼 수 있다. 현재의 관점에서 생각해보면 대수롭지 않은 일이지만 타원은 르네상스 고전주의의 규칙과 규범에는 존재하지 않는 형태였다.

　이러한 매너리즘 현상은 만토바 지역의 줄리오 로마노Giulio Romano의 작품인 테 팔라초Palazzo del Te에서도 볼 수 있다. 팔라초는 '고급 주택'을 의미한다. 이 작품에서는 줄리오 로마노가 조화의 규칙과 구성 방식을 의도적으로 탈피하는 모습을 발견할 수 있다. 내부와 외부에 있는 테 팔라초의 기둥을 보자. 내부 기둥은 고전주의의 기둥이

만토바에 위치한 줄리오 로마노의 테 팔라초 외관. 내부로 들어가면 기존과는 다른 모양의 페디
먼트를 볼 수 있다.

아니라 거친 재질이 그대로 드러난 모습을 보이고, 기둥 위의 수평으
로 뻗어나가는 대들보는 기둥과 기둥 사이에서 분절되어 있다. 페디
먼트의 경우 출입구에 있는 아치의 구조적 요소인 홍예석(아치의 가장
상단에 끼워 넣는 마지막 돌)이 장식으로 활용되면서 페디먼트 삼각형 내
부와 외부를 관통하는 낯선 조형을 보여주고 있다. 아치 양옆에 있는
페디먼트도 삼각형의 틀을 깨고 다른 조형 요소와 결합된 모습이다.

　회화의 영역에서는 불안감과 불확실성의 표현이 더욱 두드러졌
다. 파르미자니노Parmigianino의 「목이 긴 성모Madonna with the Long Neck」를 보
자. 이상적인 비례와는 거리가 먼, 긴 목을 가진 낯선 마돈나에게 아
기는 불안정한 자세로 안겨 있다. 화폭의 왼쪽에 치우쳐 있는 천사들

파르미자니노의 「목이 긴 성모」, 1534-40년, 피렌체 우피치 미술관 소장.

로 인해 그림의 구도는 균형을 잃었다. 그리고 이 모든 불편한 상황을 관조하는 듯한 무표정의 마돈나가 극적인 대비를 이루면서 불안감을 더욱 가중시키고 있다. 이 그림의 경우 작가가 그림을 다 끝마치지 못하고 세상을 떠나면서 미완성으로 남기는 했지만 소재와 구도 및 표현에서 매너리즘의 징후를 발견할 수 있다.

규칙의 변화와 변주는 이탈리아에 만연해 있던 불안감과 불확실성을 표현한 것이었다. 더불어 기존의 가치관에 대한 부정적 표현이라고 해석할 수 있다. 이러한 표현들이 예술가 개인의 역량에 의해 다르게 적용되었기 때문에 매너리즘은 보편적 양식으로 체계화되지는 못했다. 르네상스 고전주의를 출발한 시대의 가치는 매너리즘을 거쳐 새로운 시대의 발현을 기대하고 있었다.

STORY

**독일에서 온
예술가**

줄리오는 새로운 이야기에 눈이 번쩍 뜨였다. 매너리즘에 대한 이야기는 신선한 충격이었다. 식사를 입으로 하는지 코로 하는지도 모르고 이야기에 빠져 있었다. 식당에 들어와 실내 곳곳을 둘러보고 있는 낯선 사람이 있는지도 모를 정도였다. 그 사람은 이따금씩 작은 감탄사를 내뱉으며 주변을 둘러봤다. 천천히 바닥과 벽, 천장으로 시선을 옮겨가며 내부를 자세하게 살폈다. 테이블 위와 벽에 걸려 있는 장식품부터 그림과 가구까지. 마치 이 방의 모든 것을 머리에 담으려는 사람처럼 보였다. 모임에는 참석하지 않은 사람이라 줄리오는 경계의 눈길을 보내고 있었다.

갑자기 줄리오가 식사하는 테이블 옆에 다가와 앉더니 나이프와 포크를 이리저리 살피고 심지어 테이블 위에 놓여 있는 접시를 뒤집어가며 접시 위에 그려진 그림과 문양을 자세히 들여다보고 장인의 이름을 확인하기도 했다.

그는 독일에서 온 예술가였다. 이탈리아를 여행하던 중 메디치

가의 별장에 잠시 들러 견학을 하고 있던 것이었다. 그는 접시를 내려놓으며 자신을 소개했다. 이탈리아 예술에 대한 찬사와 그 경이로운 수준에 대해서도 차분하게 이야기했다. 그리고 자신의 이야기를 시작했다. 알프스 너머의 이야기였다.

알프스 너머의
르네상스

이탈리아가 르네상스 시대를 보내고 있는 동안, 그리고 이러한 전통에 반하는 매너리즘이 탄생하던 시기, 알프스 너머의 유럽 국가들은 이탈리아와는 다른 관심사를 가지고 있었다. 이들은 이탈리아의 도시국가들과 달리 절대왕정을 통해 보다 넓은 지역을 통합하는 국가를 세우던 시기였고 여전히 중세적 전통을 유지하고 있었다. 그래서인지 예술에 있어서도 고딕 양식을 유지하고 있었다. 그러던 중 종교개혁을 통해 알프스 너머의 유럽사회 역시 중세를 완전히 마감하게 되었고 동시에 이탈리아의 르네상스를 받아들일 수 있는 전기가 마련되었다.

르네상스는 다양한 경로를 통해 알프스 너머로 이식되었다. 이탈리아의 예술가들이 초빙되어 직접 르네상스를 이식하는 경우도 있었고, 타국의 예술가들이 이탈리아에 견학을 와서 르네상스의 전통을 배워가기도 했다. 가장 소극적인 방법으로는 책이나 도안집을 통해 이탈리아의 르네상스가 전파되었다. 로마 대약탈 같은 전쟁을 통

해 르네상스 문화의 이식이 이루어지기도 했다.

프랑스는 고딕이라는 오랜 역사와 전통이 깃든 양식의 발원지였기 때문에 르네상스를 받아들이는 데 오랜 과도기를 거쳤다. 그래서 제한적이고 협소한 차원에서의 르네상스 유입이 있었는데, 르네상스 고전주의가 갖는 다양한 의미는 가려지고 장식에만 집중하게 되었다. 이탈리아의 매너리즘에서 봤던 고전주의의 변주를 뛰어넘는 장식의 변형이 이뤄졌다. 결과적으로 프랑스의 초기 르네상스는 기존의 고딕과 변형된 이탈리아의 르네상스가 결합된 모습을 보였다.

파리의 생 에티엔 뒤몽Saint-Etienne du Mont 성당의 모습을 보면 고딕과 르네상스가 결합된 모습을 확인할 수 있다. 입구가 있는 정면부에는 르네상스의 흔적을 발견할 수 있다. 페디먼트, 기둥, 원형 아치 등 일부 변형이 있긴 하지만 고전주의의 전통에서 기인했음을 알 수 있다. 성당의 측면을 보면 고딕의 전통과 르네상스의 전통이 혼재되어 있음을 알 수 있다. 원형 아치와 뾰족한 아치가 혼재되어 있고 플라잉 버트리스라는 고딕의 가장 강력한 전통도 볼 수 있다. 이러한 건물이 건립된 데는 르네상스를 피상적인 장식으로 받아들였다는 배경이 있다. 물론 생 에티엔 뒤몽 성당이 르네상스로 넘어가는 과도기의 건물이라는 점에서는 예술사적 가치가 있지만 당시의 고딕 장인 혹은 르네상스의 예술가들이 봤을 때는 미간을 찌푸릴 수밖에 없는 우스꽝스러운 건물이진 않았을까?

프랑스의 초기 르네상스는 지나친 양식의 혼용과 장식성으로

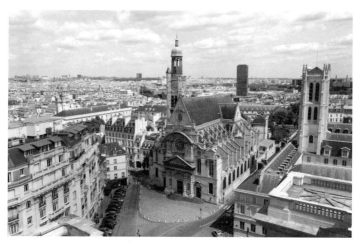

파리의 생 에티엔 뒤몽 성당, 1517–60년. 고딕의 전통이 결합된 프랑스의 초기 르네상스 모습을 발견할 수 있다.

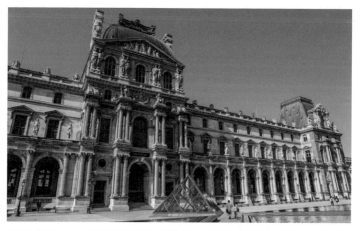

피에르 레스코Pierre Lescot의 파리 구 루브르 궁전. 1546–78년. 프랑스만의 르네상스 고전주의가 확립되었음을 보여주는 건물. 층의 높이가 점점 줄어들면서 건물의 안정성과 권위를 드러내는 조화의 방식, 벽기둥을 활용한 장식성의 추구, 원형아치와 페디먼트의 사용, 고전주의의 원칙이 드러난다.

인해 르네상스 자체의 의미가 퇴색되었다는 평가가 많다. 이후 양식의 혼용이 사라지고 고전주의의 어휘가 명확해지면서 프랑스만의 르네상스 고전주의가 확립되었다. 구 루브르Vieux Louvre 궁전에서 그 모습을 확인할 수 있다.

독일은 프랑스와 달리 르네상스를 받아들이기 어려운 상황에 있었다. 독일의 16세기는 종교개혁과 전쟁 등으로 안정되지 않은 시기였다. 더욱이 종교개혁이 발생한 지역이었기 때문에 가톨릭의 주요 거점 국가인 이탈리아에서 유입된 르네상스에 대한 반감이 있었고, 과시적인 새로운 건축물 건립 자체에 관심이 없었다. 종교 개혁 운동의 일환으로 가톨릭 교회와 성상을 파괴하는 일이 빈번하게 일어났던 독일에서 건축물 건립, 특히 교회 건립은 시대상황과 맞지 않은 일이었다. 이 때문에 일부 공공기관의 건물에서만 르네상스의 흔적을 발견할 수 있다. 대표적인 건물로는 쾰른 시청Cologne City Hall, 아우크스부르크 시청Augsburg City Hall이 있다. 하지만 가톨릭의 세력이 강한 독일 남부 지역에서는 르네상스 양식과 매너리즘이 유입되어 독자적인 독일의 매너리즘이 발생하기도 했다.

영국의 경우 이니고 존스Inigo Jones라는 건축가를 통해 르네상스 고전주의가 이식되었다. 그는 그리니치의 궁전, 찰스 1세가 처형당한 장소인 런던의 뱅큇홀Banquet hall을 설계하면서 영국을 대표하는 르네상스 작가가 되었다.

알프스 너머의 르네상스는 짧은 시간 동안 유럽의 전역에 전파

퀼른 시청사 모습. 기존 고딕 양식의 건물에 르네상스 양식의 발코니가 추가됐다.

되었고 바로 사라졌다. 그 시간 동안 대부분의 유럽에서는 르네상스 고전주의의 재해석이나 지역성이 결합된 양식으로 발전하지 못했고 과도기의 모습을 보이거나 이탈리아의 작품들을 모사하는 수준에 그쳤다. 왜냐하면 프랑스, 독일, 영국에서는 정치적·종교적 갈등이 새로운 양식의 도입과 발전을 막고 있었고, 이미 당시의 이탈리아에서는 르네상스가 마감하고 바로크 양식이 꿈틀대고 있었기 때문이다. 그래서 알프스 너머의 일부 지역에서는 중세시대에서 르네상스를 거치지 않고 바로 바로크를 받아들이기도 했다.

집으로
돌아가는 길

줄리오는 자신이 살고 있는 도시로 돌아갈 채비를 했다. 며칠간의 짧은 피렌체행이었지만 느끼는 바가 많았다. 실체를 보지 않은 채 말로 전해들은 다른 도시의 모습들과 타국의 모습, 그 도시들을 채우고 있는 문화와 예술의 모습에서 그곳에서 살아가고 있는 사람의 모습을 떠올렸다. 그가 바라보는 세상이 조금 더 명확해졌음을 느꼈다.

그는 이야기를 통해 만난 수많은 예술가들과 그들이 만들어낸 작품 속 공간을 거니는 상상을 했다. 미켈란젤로가 작업하고 있던 바티칸의 시스티나 예배당에서, 라파엘로가 그리고 있던 아테네 학당의 벽화 앞에서, 피렌체의 두오모를 설계하고 있는 부르넬레스키의 옆에 서서 줄리오는 그들이 그림을 그리는 모습과 작품을 지켜보고 있었다. 르네상스 시대를 살아가는 예술가들의 모습에서 그는 시대의 흔적을 느낄 수 있었다. 집으로 되돌아가는 발걸음이 점점 더 가벼워졌다.

이 시대의
미술

르네상스 미술은 어떻게 봐야 할까? 우리는 앞서 르네상스 시대의 시대상, 미학 그리고 건축을 살펴봤다. 미술의 영역 또한 비슷한 양상으로 흘러갔다. 르네상스는 소재, 기법 등에서 중세와는 대비되는 모습을 보였는데 회화와 조각을 통해 이 시대의 미술을 살펴보자.

르네상스 미술을 보기 위해 가볼 도시와 미술관은 너무 많다. 르네상스 시대에는 많은 예술가가 지역을 옮겨 다니며 재능을 펼쳤기 때문이다. 하지만 꼭 가야만 하는 미술관을 생각해본다면 두 개로 좁혀지게 된다. 르네상스의 출발지인 피렌체의 우피치 미술관Galleria degli Uffizi과 황금기를 이끌었던 로마의 바티칸 박물관Musei Vaticani이다. 규모에 있어서는 바티칸이 우피치 미술관을 압도한다. 그림과 조각뿐만 아니라 거대한 벽화들도 남아 있고 건물 자체가 하나의 예술품이기 때문이다. 피렌체의 우피치는 세계 최초의 미술관일 뿐만 아니라 르네상스 거장들의 작품이 많이 소장되어 있기 때문에 꼭 가봐야 하는 곳이다.

피렌체 우피치 미술관

먼저 피렌체의 우피치 미술관으로 가보자. 백 미터가 넘는 긴 중정과
회랑을 끼고 있는 이 미술관은 르네상스의 숨결을 가장 잘 느낄 수
있는 공간이다. 르네상스 시대에 설립되었기 때문에 보다 몰입해서
당대의 거장들을 만나볼 수 있다. 르네상스 시대를 여는 초기 작가
인 지오토Giotto di Bondone에서부터 보티첼리, 미켈란젤로, 라파엘로, 레
오나르도 다 빈치에 이르기까지 그 이름만 들어도 알 만한 예술가들
의 작품이 소장되어 있다.

여기서는 보티첼리의 작품 중 가장 유명한 「비너스의 탄생」을
볼 수 있다. 소재에 있어서 고전인 그리스 신화를 모티브로 제작된
이 작품은 르네상스의 특징을 잘 표상하는 작품이다. 바람을 부르
는 신과 조개패 위에 선 비너스의 모습, 그녀를 맞이하는 계절의 여
신까지. 신화 속 이야기를 생생한 그림으로 재탄생시킨 시대의 역작
중 하나다.

그리고 이 미술관에는 라파엘로의 「자화상」, 「레오 10세의 초상
The Portrait of Pope Leo X with two Cardinals」이 소장되어 있다. 이 두 그림에서 주
목해야 하는 것은 더 이상 그림의 대상이 이상화되어 있지 않다는 점
이다. 특히 교회의 그림에 더 두드러지게 나타난다. 당시 교황이라는
최고 권력자의 모습이 자연스럽고 사실적으로 묘사되어 있는데, 이
점에서 르네상스 회화의 면모를 확인할 수 있다.

그리고 보티첼리의 「봄La Primavera」, 프란체스카Piero della Francesca의

「우즈비노 공과 우즈비노 부인의 초상Portraits of the Duke and Duchess of Urbino」, 다 빈치의 「수태고지Annunciation」, 미켈란젤로의 「레다와 백조Leda and the Swan」, 「톤도 도니Tóndo Doni」 등의 작품을 감상할 수 있다. 또한 매너리

보티첼리의 「비너스의 탄생」, 1484-1486년, 우피치 미술관 소장.

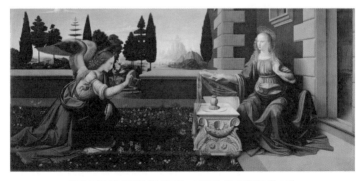

레오나르도 다 빈치의 「수태고지」, 1472년, 우피치 미술관 소장.

즘 미술로 언급되었던 파르미자니노의 「목이 긴 성모」도 만나볼 수
있다.

로마 바티칸 박물관

다음으로 가볼 곳은 로마의 바티칸 박물관이다. 바티칸 전체가 르네
상스를 대표하는 회화, 조각, 건축들로 둘러싸여 있어 어디를 보더
라도 큰 감동이 전해질 것이다. 성 베드로 성당 옆에 위치한 시스티
나Sistine Chapel 성당에는 미켈란젤로의 시스티나 천장화가 있다. 우리에
게도 익숙한 천지창조의 장면이 있는 곳이다. 성경 속 인물들과 이야
기가 복잡하게 뒤섞여있는 방대한 내용의 작품이다. 하지만 복잡함
속에서도 나름의 균형과 조화가 갖춰진 모습은 미켈란젤로가 얼마나
대단한 예술가인지를 증명해준다.

미켈란젤로는 회화와 건축보다 조각에 더 재능을 보였는데, 그
의 역작인 조각상 「피에타Pietà」는 바티칸의 베드로 성당에서 감상할
수 있다. 피에타는 '동정' 혹은 '불쌍히 여김'을 뜻하는 이탈리아어에
서 따온 제목으로, 예수 사후 깊은 슬픔에 빠진 성모의 모습과 예수의
죽음을 감동적으로 묘사하고 있는 작품이다. 섬세한 인물 묘사와 옷
의 주름까지 모든 것이 완벽하게 조화를 이룬 작품이다. 바티칸에서
는 라파엘로의 「아테네 학당」, 다 빈치의 「광야의 성 히에로니무스St.
Jerome in the Wilderness」 등의 작품들을 만나볼 수 있다.

미켈란젤로의 시스티나 성당 천장화. 1534-41년.

미켈란젤로의 「피에타」. 1498-99년. 성 베드로 대성당 소장.

밀라노

피렌체와 로마에서 다양한 르네상스 예술가들의 작품을 감상했으니 이제 밀라노로 향해보자. 비록 밀라노는 피렌체나 로마와 비교할 때 르네상스 시대의 놀라운 성취를 이야기하기엔 부족함이 있기는 하지만 레오나르도 다 빈치의 명화를 보기 위해서라도 꼭 가볼 만한 가치가 있는 도시다.

레오나르도 다 빈치는 미술가이자 과학자, 음악가 그리고 건축가였다. 알베르티와 같이 르네상스 시대의 가장 대표적인 인물이었다. 밀라노에는 그가 한 수도원의 식당에 벽화로 남긴 그의 대표작인 「최후의 만찬Ultima Cena, The Last Supper」이 남아 있다.

「최후의 만찬」에 담긴 내용은 이러하다. 예수가 수난을 당하기 전 그의 제자들과 가진 마지막 식사 장면을 묘사한 것으로 그저 식사 장면이 아니라 예수가 이야기한 예언, 즉 제자들 중 한 명이 자신을 배반할 것이라는 이야기를 하자 제자들이 놀라며 다양한 반응을 보이는 순간을 포착한 것이다. 짧은 성경 구절에서 다 빈치는 제자들의 반응을 통해 다양한 인간 군상의 모습을 묘사했다. 제자들이 모두 자신은 아니라는 듯 예수에게 반문하거나 부정하는 모습, 혹은 토론하는 모습들로 그림 한 장에 역동적으로 담겨 있다.

이 그림에서 다시 주목해볼 부분은 그림이 있는 공간이다. 수도사들이 식사하는 식당에 왜 이 그림을 걸어놓았을까? 물론 식사라는 공통적인 주제를 가지고 있긴 하지만 핵심은 예수가 던진 예언과 제

자들의 반응일 것이다. 식당에 앉아 식사를 하는 수사들은 성경을 통해 예수의 예언이 누구를 지목한 것이고 실제로 누가 배신했는지를 알고 있다. 하지만 어느 누구 하나 배신하지 않을 것이라는 과장된 몸짓과 표정의 제자들을 보면서 수사들은 자신의 신앙에 질문을 던지게 됐을 것이다. 신앙이라는 본질적인 문제를 식사를 할 때마다 마주하게 되는 것이다. 이는 성경을 공부하고 신앙을 키워나가는 수사들에게 큰 영향을 미쳤을 것이다.

다음으로 살펴볼 것은 그림의 배경이다. 그림의 배경에는 원근법이 적용된 창이 뚫려 있는 공간이 있다. 식당에서 이 그림을 보게 되면 그림 너머의 공간이 실제의 공간과 통합되면서 보다 넓은 공간감을 느끼게 되는 것이다. 마사초의 「성 삼위일체」처럼 평면의 그림을 통해 3차원의 공간을 느끼게 되는 것이다. 이를 통해 수도원의 식

레오나르도 다 빈치, 「최후의 만찬」, 산타마리아 델레 그라치에 성당, 밀라노, 1495-98년.

당은 보다 넓은 공간감을 갖게 되었다.

이후 레오나르도 다 빈치는 「최후의 만찬」과 더불어 명작으로 손꼽히는 「모나리자Mona Lisa」를 1502년에 제작했다. 「모나리자」는 현재 프랑스 파리의 루브르 박물관에 소장되어 있다.

독일

독일에는 이탈리아의 르네상스가 유입되기 이전에도 스스로 탐구를 통해 르네상스의 본질을 연구한 예술가가 있었다. 바로 알브레히트 뒤러Albrecht Dürer다. 그는 회화에 큰 재능을 보였다. 몇 차례의 이탈리아 여행을 통해 원근법과 인체 비례 등 르네상스 회화의 본질을 체득했다. 뒤러만의 특징 중 하나는 중세적 종교화의 전통을 스스로 탈피한 데 있다. 그동안 회화에서 그림의 소재는 주로 종교적 인물과 이야기였지만 르네상스 시대에 이르러서는 그 소재가 왕의 초상이나 자연의 풍경으로 확장됐다.

뒤러는 특히 자화상과 자연을 관찰하고 그린 회화 작품을 많이 남겼다. 실제로 그는 자화상을 최초로 남긴 예술가이기도 했다. 「모피코트를 입은 자화상」은 스물 여덟의 뒤러 자신을 그린 그림이다. 당시 예수의 그림에서나 볼 법한 인물의 정면을 그린 파격을 볼 수 있다. 자화상 속의 뒤러는 자신감이 넘쳐나는 눈빛과 당당한 자세를 취하고 있다. 그림의 양쪽에는 글이 쓰여 있는데 왼편에는 그림이 완성된 시점인 'AD 1500년'이, 오른쪽에는 라틴어로 '나 알브레히트

뒤러는 스물 여덟의 나이에 지워지지 않는 물감으로 내 모습을 그렸다'는 문장이 적혀 있다. 이는 그가 가진 자신감을 의도적으로 표출한 것임을 알 수 있다. 그림을 그리는 주체인 예술가의 자화상은 르네상스의 핵심적인 가치 중 하나인 주체의 발견을 의미했다.

　　뒤러는 이상화된 이미지로 포장하지 않고 상황에 맞는 실제적인 표정과 역동적인 자세를 표현한 것으로도 유명하다. 그의 작품 「뒤러의 어머니」를 보자. 사람들이 흔히 어머니에게 떠올리는 온화하고 인자한 이상적인 모습을 그리는 대신, 삶의 굴곡과 고통과 무상함이 느껴지는 모습의 파격적인 그림을 선보였다. 이 그림에서는 오랜 세월

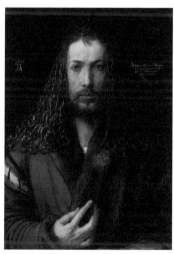
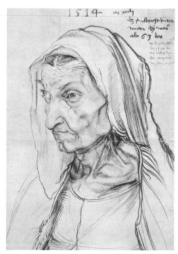

알브레히트 뒤러의 「모피코트를 입은 자화상」, 1500년. 뮌헨 알테 피나코테크 미술관.　알브레히트 뒤러의 「뒤러의 어머니」, 1514년.

의 흔적을 지닌 한 인간만이 보일 뿐, 어머니라는 관념적 대상이 보이
지 않는다는 점에서 인간의 본질에 다가섰다고 볼 수 있다.

르네상스
정리

예술가들이 그들의 이름을 찾은 시대. 인간의 가치를 발견한 시대. 유럽에게는 세계의 범위가 확장된 시대. 고전주의가 다시 중흥한 시대. 과학의 발견이 이뤄진 시대. 종교가 개혁된 시대. 예술의 소재와 기법이 발전한 시대. 르네상스를 설명할 수 있는 여구들은 너무나 많다. '하나의 시대로 정의 할 수 없는 시대'만이 르네상스를 온전히 설명할 수 있는 유일한 말인지도 모른다. 수많은 요소와 상대적 관점이 공존했던 역사의 첫 시기가 바로 르네상스 시대다. 그래서 서양 역사의 시대 구분을 고대, 중세, 근세, 근대, 현대의 단계로 나누어 본다면 르네상스는 근세의 문을 연 시대라고 할 수 있다.

근세의 시작은 중세를 벗어나는 데 영향을 준 우연한 사건과 필연적 사건들, 특정한 사회 환경이 결합하면서 이루어졌다. 다시 말해 흑사병 창궐, 화약의 개발, 종교의 도덕적 퇴행, 항해술의 발전, 고전주의의 회복, 과학의 발견, 종교의 개혁 등이 동시다발적 또는 순차적으로 일어나면서 사회구조의 변화를 야기했다. 구조의 변화는 정치와 국가의 변화, 즉 지배세력의 변화를 의미했고 문화와 예술사조의 변화를 동반했다.

특히 알프스산맥과 지중해라는 지정학적인 경계는 이탈리아와 나머지 유럽사회를 유리시켰고, 독립적으로 이탈리아의 르네상스가 발현하는 데 영향을 주었다. 고대 로마의 유산을 가진 이탈리아에서는 중세의 고딕을 대체하는 르네상스 고전주의로의 전환은 예정되어 있던 수순과도 같았으며, 이는 급속도로 발전하는 모습을 보였다.

수많은 도시와 예술가, 조력가들이 향유했던 문화와 예술에 소외되어 있던 보통 사람들까지 이 시대를 함께 살아갔다. 르네상스 시대의 예술에 담긴 의미는 그 시대를 살아간 예술가들의 작품과 그 안에 담긴 의미를 통해 시대를 대변하는 가치를 찾는 데 있다. 르네상스 시대는 서양 역사 최초로 주체적 인간에 대한 관심이 생긴 전환의 시대임을 기억하자.

로마네스크-고딕-르네상스

역사는 반복된다는 말이 있다. 흔하게 상식처럼 사용하는 이 명제는 실제로는 수많은 역사가, 철학자들이 제시하는 논리적 근거와 조건에 따라 다르게 해석할 수 있다. 여기서는 수많은 이론을 배제하고 '반복'이라는 단어에 주목해보자. 우리는 여기서 두 가지 가능성을 떠올려 볼 수 있다.

첫 번째는 방향성이 없는 완벽한 반복이다. 시간의 흐름 속에서 역사가 같은 궤도 안에서 반복적으로 진행된다는 관점이다. 불교의 윤회사상과 같은 동양적 사고와 유사하다. 두 번째는 방향성을 가진 반복이라는 것이다. 역사의 진보와 발전이 선형적 흐름위에 있다고 하는 서양적 사고에 기반하고 있다. 예를 들어 생각해보자. 여기 두 개의 사물이 있다. 반지와 스프링이다. 반지는 완벽하게 같은 원 궤도를 무수히 도는 측면에서 역사관으로 비유한다면 첫 번째 개념이라고 볼 수 있다. 스프링은 같은 궤도는 아니지만 반복적 흐름의 유사성이 있다는 점에서는 서양의 역사관과 유사하다고 비유해 볼 수 있다. 스프링은 3차원의 좌표 점 중 X, Y 좌표는 같지만 Z좌표는 다른 점에서 직선적인 방향성의 존재를 읽을 수 있다.

우리가 살펴보고 있는 서양 예술의 흐름을 두 번째 관점에 근거한 역사의 반복으로 생각해본다면, 철학자 헤겔의 변증법에서 실마리를 풀어갈 수 있다. 변증법의 원리는 정반합으로, 우리는 이 구조를 통해 역사의 반복을 설명할 수 있다. 정반합을 쉽게 정리해보자. '정'이 가진 모순점을 극복하면서 '반'이 나오고 두 개의 모순을 동시에 극복하는 '합'이 형성된다. 그리고 '합'은 다시 '정'의 위계에서 '반'과 '합'의 과정을 반복한다는 것이다. 그리고 이 반복

의 과정은 역사의 진보를 담보하고 있다고 봤다.

그동안 우리가 살펴본 로마네스크, 고딕, 르네상스로 이어지는 역사의 흐름을 정반합의 역사관에 대입해보자. 지금까지 역사에 대한 관점, 변증법을 언급한 이유가 여기에 있다.

고대의 고전주의와 비잔틴 문화에 기반을 둔 로마네스크(정正, These)의 경향이 초월적 종교성을 추구하는 고딕(반反, Antithese)으로 변화하고, 다시 종교적 초월성이 상쇄되면서 로마네스크의 기반이 된 고전주의와 결합이 이뤄진 르네상스(합合, Synthese)로 변화했다. 실제로 예술형식에서도 우리는 정반합의 원리를 발견하게 된다. 장식의 경향에서 원리와 원칙을 강조하고 경직된 모습을 보인 로마네스크를 정으로 본다면 새로운 비례의 원칙으로 자연의 미를 묘사하고 자유로움을 추구했던 고딕 시대는 반으로 볼 수 있고, 르네상스에서는 다시 고전주의의 엄격함과 자유가 결합된 합으로 귀결되는 것이다. 그리고 다시 형식의 파괴가 이루어진 매너리즘까지 고려해본다면 양식의 변화상은 구체적 형태는 다르지만 순환의 구조를 보여주고 있다. 이를 통해 천 년의 중세시대와 근세의 시작, 그리고 예술사조의 흐름에서 나타난 세 개의 양식이 연결되고 구조화되는 것이다. 그래서 정반합의 구조는 역사를 이해하는 합리적인 틀이 된다.

그러면 앞으로의 시대는 어떻게 전개될까? 역사의 반복이 어떤 사건과 사고로 전개될지, 우리의 상상과 현실로 드러나는 실제는 어떻게 다르고 또 일치할지 확인해보자.

CHAPTER 4

바로크

욕망이 화려하게 수를 놓다

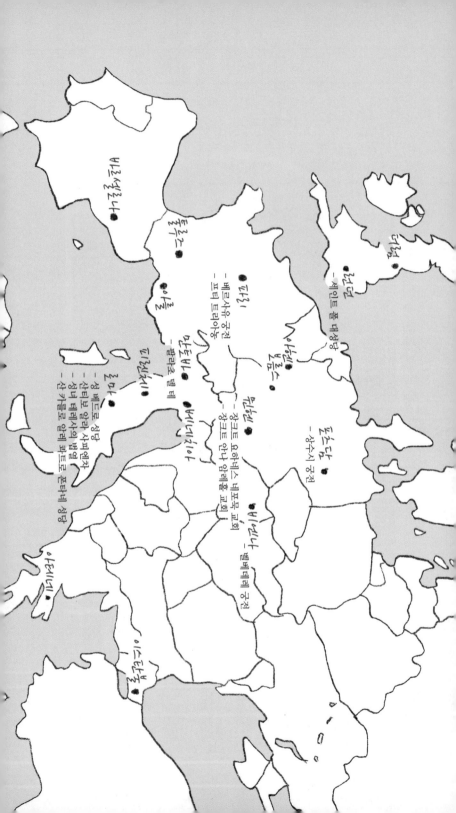

비트셀리오나

트로이즈

이올로

다탄
— 베르사유 궁전
— 코티 트라이아농

아테네
샤르티
— 샹제보 알파 서파엔자
— 성내 테레사의 별당
— 산 카를로 알레 콰트로 폰타네 성당

발터증 별레

안트베르펜

베니지아

비엔나
— 샹크트 요하네스 네포묵 교회
— 샹크트 안나 암 레흘 교회

타란

아미앵
보름스

제인텔

데인텔
— 제인플 대성당

로스타
— 샹수시 궁전

비엔나
— 벨베데레 궁전

이스탄불

STORY

**장작 위의
여인**

마을에서 가장 넓은 장소인 교회 앞 광장에는 굵은 장작더미가 쌓여 있었다. 짙은 어둠이 깔리기 시작하자, 마을 사람들은 익숙하다는 듯 장작 주변에 둘러섰다. 아이들은 엄마의 품속에서 머리만 삐쭉 내민 채 장작더미를 응시했다.

한 행렬이 사람들을 가르고 등장했다. 사제 복장을 한 사람과 칼과 창을 들고 있는 군인들이 한 여인을 호송해왔다. 그녀는 삭발한 듯 짧은 머리에 겨우 옷을 걸친 모습이었다. 초췌한 얼굴과 몸 곳곳에 난 상처에서 그간의 고초를 느낄 수 있었다. 그녀는 아무런 말도, 저항도 없이 천천히 장작 위로 걸어 올라갔다. 발을 내디딜 때마다 쓰러질 듯한 걸음이었다. 높게 세워 놓은 나무에 결박당한 채 그녀는 체념과 두려움에 찬 눈빛으로 허공을 응시하고 있었다. 이윽고 장작에 불이 붙었다.

장작이 타는 소리와 불길이 자신의 자리를 찾아가듯 빠르게 번져갔고 이에 여인의 비명소리가 합쳐졌다. 몇몇 사람들은 타들어가

298

는 그녀의 모습을 차마 보지 못했지만, 대다수는 여인의 죽음을 즐기는 듯했다. 그중 그녀를 바라보지 못하고 고개만 떨구던 한 사제가 있었다. 프란치스코였다. 그는 교황청 소속으로 그녀의 재판 과정을 지켜봐야 했다. 교황청이 내린 죄목은 그녀가 마법을 사용해서 사람들을 유혹했다는 것이었다. 하지만 그녀는 단지 부유한 과부에 불과했다. 프란치스코는 이 사실을 알고 있었지만, 판결 내용을 뒤집을 수 없었다.

화형식이 끝나자 사람들은 아무 일도 없었다는 듯 각자의 집으로 돌아갔고, 아직 타지 못한 장작과 불씨가 재들과 함께 광장에 남았다. 호송을 담당했던 한 병사가 남은 불씨에 물을 끼얹었다. 날카로운 소리와 함께 불은 사그라들었고, 일어나는 흰 연기만이 광장을 감쌌다. 적막과 어둠이 광장을 감싸자 부엉이 한 마리가 교회 첨탑에 날아와 앉았다. 부엉이의 부릅뜬 두 눈만이 광장에 남아 있었다.

마녀사냥

한 시대의 생성과 소멸은 계속 반복되었고, 그 기간도 점점 짧아졌다. 이를 명쾌하게 설명할 수 있는 원인이나 사후 영향들을 파악하는 것이 어려워졌다. 이를 이해하기 위해서는 편견 없이 시대를 관찰하려는 노력과 관점의 다양화가 이루어져야 한다. 르네상스가 다른 유럽 도시로 확산해가는 동안 발상지였던 이탈리아에서는 이미 새로운 시대가 약동하고 있었다. 르네상스 말기의 복잡한 사회상황에 의해 급속도로 변화하는 시대를 맞이한 것이다.

우리는 17세기가 열리기 바로 직전의 이탈리아를 통해 시대를 관찰할 것이다. 그곳에는 우리가 흥미롭게 생각해볼 수 있는 요소들이 가득 차 있다. 쉬운 이해를 위해 시대를 간략하게 정의해보자. 이 시대는 크게 '세계의 이원화'라는 한 가지 관점으로 파악할 수 있다. 엄밀히 말하면 서유럽의 이원화다. 이전의 사회, 즉 중세시대와 르네상스 시대를 거친 천 년의 시간 동안 유럽은 끊임없이 변화해왔다. 가장 강력한 결속력으로 작용했던 그리스도교의 영향으로 유럽은 하

나의 사회처럼 통합되어 있었다. 그러나 그 공고한 단결력을 자랑했던 그리스도교가 종교개혁의 영향으로 이원화되면서, 사회와 시대상 또한 변하게 되었다. 이 변화의 과정을 들여다보자.

이원화는 당시 유럽사회의 권력구조에도 나타난다. 전통적인 권력의 두 축인 교황과 왕의 대립이 시작된 것이다. 당시 주요 국가의 상황을 통해 대립 양상을 살펴보자. 스페인은 무적함대로 대변되는 강력한 군사력과 경제력으로 유럽사회의 절대강자로 군림하고 있었다. 스페인 지역뿐만 아니라 이탈리아와 독일 대부분의 지역을 실질적으로 장악한 상태였다. 무엇보다도 이탈리아에 있는 교황청까지 손에 넣게 되면서 유럽 내에서 정치적, 종교적으로 그 영향력이 가장 큰 나라였다.

프랑스와 영국은 왕권이 교황의 영향력을 벗어나게 되면서 절대왕정의 시기를 맞이했다. 프랑스의 경우 가톨릭과 신교를 동시에 인정하면서 사회의 권력이 군주에게 수렴하는 일원화된 구조를 만들었다. 하지만 처음부터 순탄했던 것은 아니었는데, 신교를 공인했던 프랑스의 앙리 4세는 끊임없이 가톨릭 세력의 위협에 시달리다 결국 암살을 당하기도 했다. 프랑스에서 나름의 평화가 이뤄진 것은 한 세기가 지나서였다. 이처럼 두 세계가 공존의 시대를 맞이하기까지는 오랜 시간이 걸렸고, 가톨릭과 신교의 갈등은 사회문제로 확산되었다. 영국의 경우 헨리 8세 때부터 시작된 교황과의 갈등은 결국 국교였던 가톨릭을 부정하게 만들었고, 이후 가톨릭과 신교를 통합한 그

들만의 국교회를 창립하면서 왕권강화를 이루었다.

스페인의 통치하에 있던 독일(당시 신성로마제국)은 영국, 프랑스, 덴마크, 스페인, 교황청 등 주변의 다양한 세력 주체의 이해관계가 결합되고 로마 가톨릭과 신교 간의 갈등이 폭발한 '30년 전쟁'의 전쟁터로 사용되면서 왕권강화의 기회가 없었다. 따라서 스페인 왕과 교황의 힘이 절대적인 약소국에 머물러 있었다. 이탈리아는 중앙집중의 위계구조를 갖는 교황청이 도시국가로 흩어져 있던 중소 권력과 밀접한 관계를 형성하고 있었다. 교황의 힘은 여전히 유효했는데, 이는 무엇보다 당시 유럽사회의 가장 강력한 국가였던 스페인 왕에게 복속된 상태였기 때문에 가능했다. 따라서 교황과 왕권이 발달한 국가와의 갈등은 그 이면에 숨겨진 지배자 스페인과의 갈등으로 이해할 수 있다.

르네상스 시대까지 유럽사회를 지배했던 세력은 왕권 세력과 교황 중심의 교회였고, 두 세력은 서로를 인정하고 공존해왔다. 하지만 두 세력 사이의 균형이 깨지기 시작하자 각 국가마다 변화된 관계는 다른 양상을 띠었다. 여기서 주목해야 하는 것은 왜 균형이 깨지기 시작했는가다. 이 변화는 종교개혁으로 인해 기존의 교회와 교황의 세력 기반이 붕괴되면서 일어났다. 종교개혁을 시작으로 로마의 교황을 부정하는 세력이 생겼고, 이를 계기로 유럽 전역을 하나의 세계관으로 통합하며 절대 권력으로 자리했던 그리스도교가 분열되기 시작했다.

　분열의 여파는 더욱 커졌다. 사람들의 믿음이 사라지는 만큼 교회가 겪는 어려움은 더욱 심해졌다. 정기적으로 들어오던 헌금도 줄었고, 그들이 판매하던 면죄부도 더 이상 팔리지 않았다. 수도원과 교회는 자금난에 휩싸였다. 기존의 신도들이 신교로 이탈하면서 교회 운영에 차질이 생긴 것이다.

　믿음의 회복과 자금난 타개를 위해 교황청이 생각한 대책은 종교재판과 마녀사냥이었다. 종교재판의 경우 로마 교황청에 속한 성직자들이 교황의 권위를 부정하거나 교황청의 정책에 반하는 내용을 설교에 넣으면 이들을 종교재판에 회부해 파면하고 처벌했다. 이는 가톨릭을 이탈하는 사람들이 변절 후에 겪게 될 현실적 어려움과 고난에 대한 공포심을 조장하는 데 유용한 방법이었다.

　교회 자금난을 위해 저지른 가장 끔찍한 만행은 마녀사냥이었다. 당시 마녀로 선고받아 화형을 당한 사람이 30만 명 정도인데, 실제로 이들의 죄목은 확실치 않다. 일부 자료에 의하면 이들의 공통점은 과부였고 재산이 많았다는 것이다. 과부였기에 옹호해줄 사람이 많지 않다는 점, 재산이 교황청으로 몰수된다는 점은 마녀사냥이 만연할 수밖에 없던 이유였다. 중세시대에 흑사병이 창궐하자 유대인과 거지, 한센병 환자가 발병 원인으로 지목돼 학살당했던 것처럼 마녀사냥의 면면은 사회 소외계층에 대한 불합리하고 폭력적인 만행과 많은 유사성을 보였다.

　시대에 억울한 죽음이 많았다는 것은 참으로 안타까운 일이다.

사실 이 시기에 이르면서 정치가 안정화되고 문명화된 도시가 많아졌다. 이와 함께 국가 간의 전쟁도 군대를 통해 이뤄지면서 일반인들의 피해는 비교적 적은 편이었다. 사람들이 더 이상 전쟁의 무차별한 참상을 겪지 않아도 되는 시대였다. 이런 시대였음에도 마녀로 몰리고 화형을 당한 이들이 수십만 명에 이르렀다는 점은, 숨겨진 아픔에 대해 곱씹어볼 필요를 느끼게 한다.

대주교의
심판

무거운 마음으로 그녀의 죽음을 지켜본 프란치스코는 교구로 돌아가기 위해 길을 나섰다. 어두운 숲속을 걸어가면서도 그의 머릿속엔 온통 떠오르는 생각들로 가득했다. 불현듯 몇 년 전 교황청에서 서기관으로 일했을 당시의 일들이 떠올랐다.

교황과 대주교들이 모인 바티칸의 깊숙한 방, 비대한 몸집과 탐욕스러운 얼굴을 가진 대주교들의 모습은 청빈한 구도자와는 거리가 멀어 보였다. 이들은 모두 한 테이블에 함께 앉아 있었다. 맞은편에는 남자 한 명이 앉아 있었다. 그는 프랑스의 대주교로, 신교의 사상을 받아들였다는 이유로 교황청의 재판에 회부되었다. 프란치스코는 이 재판과정을 기록했다.

재판에 회부된 주교는 결연했다. 교황의 물음에 정확한 논리로 주장을 펼쳤다. 오히려 교황청의 비도덕적인 정책들과 사제들의 타락을 강도 높게 비판했다. 오랜 시간 동안 쌓여온 전통의 허무함과 부질없음을 이야기했다. 결국 그는 대주교의 자리를 박탈당했다. 한

동안 주교들의 파문이 계속됐다. 프란치스코는 이렇게 이탈하는 사제들을 전혀 이해할 수 없었다. 교회와 교황에 대한 문제의식이 없었기 때문이다.

프란치스코의 발걸음이 갑자기 느려지다가 이내 멈춰 섰다. 그의 얼굴은 사색이 되어 있었다. 무엇이 정의인지 판단해보지도 않은 채 시간을 흘려보냈다는 것을 깨닫자 가슴 깊은 곳이 묵직해져 왔다.

가톨릭과
신교

이 시대를 이해하는 데 있어 중요한 것은 종교개혁으로 분열된 그리스도교의 두 조류인 가톨릭과 신교의 대립양상이다. 종교개혁은 가톨릭의 사제였던 마틴 루터가 교황청의 면죄부 판매에 대한 95개의 반박문을 게시하면서 촉발되었다. 이어서 오랜 시간 사회의 지배층 역할을 했던 사제들의 비도덕적인 행태와 교회의 잘못된 관행들, 규모 확장에만 몰두하는 세속적인 모습에 대한 개혁이 일어났다. 이 개혁의 내용은 무엇이었을까? 그리고 새로 탄생한 교회는 어떤 모습이었을까? 종교개혁의 결과로 분화된 그리스도교의 두 세력, 가톨릭과 신교를 비교해보자. 바로 그 지점에서 종교개혁의 구체적인 내용까지 확인해볼 수 있다.

먼저 용어를 정리하는 것이 중요하다. 종교개혁 이후 그리스도교는 로마 교황청을 근간으로 하는 로마 가톨릭과, 종교개혁 주동세력이자 '반항자'라는 뜻을 가진 프로테스탄트Protestant로 분화되었다. 한국에서는 각각 천주교와 개신교를 의미한다. 정확하게는 로마 가

안톤 폰 베르너의 「보름스 회의의 루터」, 1877년. 신성로마제국 황제 카를 5세가 보름스에서 루터를 소환해 그의 종교적 견해를 묻는 장면을 그리고 있다.

톨릭과 프로테스탄트로 구분해야 하지만, 편의를 위해 가톨릭과 신교로 부르기로 하자. 구교와 신교로 구분하기도 하는데, 구교라는 단어에서 전달되는 부정적 선입견을 피하기 위해 가톨릭과 신교로 구분해서 부르기로 하겠다.

　가톨릭과 신교의 차이는 무엇일까? 사실 상대적 가치 차이다. 종교개혁은 가톨릭의 타락에 의해 촉발되고 활발하게 전개되었기 때문에, 가톨릭이 가진 전통과 역사를 부정하고 배척해야만 하는 구조적 상황에 처해 있었다. 개혁의 당사자인 신교의 입장에서는 필연적인 일이었다. 물론 가톨릭과 신교가 공통으로 추구하는 신앙의 가치도 존재한다. 예수 그리스도에 의한 구원관, 삼위일체의 신앙, 천국과 지옥의 존재에 대한 믿음 등 그리스도교 바탕에 깔려있는 신학적 관

점은 공유하고 있다. 그렇다면 둘의 차이점은 무엇일까?

　　첫 번째는 예수 그리스도의 유일성 문제다. 가톨릭은 건축과 조각, 회화를 통해 예수 그리스도뿐만 아니라 성모 마리아와 다른 성인들도 신앙의 대상으로 만들었다. 신교는 이런 다양한 성상을 가지는 일을 우상숭배라고 생각했다. 그래서 종교개혁 당시 교회의 성상과 그림들을 부수는 성상 파괴 운동을 전개했다. 신교의 입장에서 신앙은 조각이나 그림과 같은 미적인 것을 통해 깨닫는 것이 아니라 성경을 읽음으로서 깨닫는다는 생각이 있었기 때문이다. 그래서 예수 그리스도와 십자가, 성경만이 교회가 추구해야 하는 절대적인 가치라고 봤다. 이러한 차이 때문에 가톨릭과 신교가 추구하는 교회 건축양식도 달라졌다. 신교의 교회에서는 모든 조각상들과 회화를 배제하고 순수한 십자가만을 남겨두는 간소화된 건축양식을 추구했다. 반면 가톨릭은 신교와의 대척점을 명확하게 하는 것이 가톨릭의 위상과 권위를 살리는 길이라고 생각했기에 신교가 부정했던 가톨릭 전통의 화려함을 통해 성상들을 더욱 강조하는 건축양식을 발전시켰다.

　　두 번째는 가톨릭이 옹호했던 천동설을 신교에서는 부정했다는 것이다. 가톨릭은 오랜 역사와 전통으로 인해 새롭게 발견된 진실을 인정하지 않는 경직성을 지니고 있었다. 신교는 이미 갈릴레이와 코페르니쿠스의 증명을 통해 과학적 진실이 밝혀졌음에도 종교적 전통 때문에 이를 외면하는 가톨릭을 비판했다. 신교는 신앙과 믿음의 대

상으로서의 예수를 강조하면서도 이성적, 합리적, 과학적 사실은 그대로 받아들이는 근대적 사고를 추구했다.

세 번째는 교황제도의 부정이다. 교황제도는 가톨릭에만 있는 독특한 권력 체계이며 교황은 이 체계의 정점에 서 있는 사람이다. 신교는 가톨릭의 상징적인 존재인 교황을 또 다른 살아있는 우상으로 인식했다. 가톨릭의 면죄부 판매에 대해 루터가 쓴 95개의 반박문을 살펴보면 가톨릭의 교황이 당시 어떤 역할을 했는지 알 수 있다. 이 문서에는 '지상에서의 죄와 죽은 사람의 죄까지 면죄부를 통해 교황의 권한으로 사해준다'는 내용이 나오는데, 루터는 이를 철저히 교황의 능력과 권한을 넘어서는 오류라고 지적하고 있다. 또한 신학과 교리에 있어서 최우선의 권위는 성서에 있는 것이지, 교황에게 있는 것이 아니라는 점을 강력하게 주장한다.

이런 차이를 주장하고 개혁을 시도했던 신교의 상황을 조금 더 들여다보자. 흥미로운 사실은 개혁이 진행되던 중에 주도세력이 예상하지 못했던 한계점이 드러났다는 것이다. 가톨릭과 교황제도의 불합리성을 지적하고 신앙의 근본으로 되돌아가자고 주장했던 종교개혁은 주도자들의 의지와는 다른 방향으로 전개되기 시작했다. 루터의 사상에 동조했던 일부 사람들이 종교개혁을 물리적인 폭력으로 성취하려는 움직임이 생겨난 것이다. 폭력이 동반된 개혁 운동의 전개는 가톨릭도 맞대응을 할 수밖에 없게끔 만들었다. 이들은 각각 결사단을 조직해 서로의 주장을 폭압적으로 행사했다.

루터 자신도 개혁 운동의 폭력적 전개와 이를 지원한 권력 및 군사 계급과의 결탁이 불가피하다는 것을 알았고, 이 점이 종교개혁이 가진 현실적 한계임을 인정했다. 초기 순수했던 종교개혁의 의지는 변질되어 버렸다. 또한 종교개혁을 지원한 지배계급의 수탈에 대해 항쟁을 벌이는 농민들을 폭력적으로 진압하는 것이 정당화되었고, 심지어 반유대주의를 옹호하는 글을 남기는 등 개혁의 순수성은 유지되지 못했다. 하지만 이런 한계를 극복한 신교는 이후 유럽사회에서 급속도로 성장했고, 독일과 네덜란드 등의 북유럽 지역에서는 신교가 가톨릭의 규모를 넘어서기도 했다.

우리는 종교개혁이 촉발된 원인, 그로 인해 분열된 가톨릭과 신교의 차이점, 개혁 주체가 맞닥뜨린 현실적 한계까지 살펴봤다. 새로운 시대를 맞이한 가톨릭과 신교는 현재까지 공고한 체제를 유지하고 있다.

STORY

**연회의
초상화**

한 시간이면 올 거리를 세 시간 만에 도착한 프란치스코는 교구에
오자마자 바로 잠을 청했다. 이튿날 이 지역의 실세인 영주의 저택
에서 열리는 파티에 참석해야 하기 때문이었다. 고통스러운 상념의
시간 뒤에 그는 다시 가톨릭의 한 교구를 담당하는 주교로 되돌아
왔다. 마녀의 화형식과 귀족들의 파티가 동시에 펼쳐지는 잔인무도
한 시대였다.

　　지방의 귀족들은 파티를 자주 열었다. 왕의 권력에 대항하기보
다 그들이 가진 권리와 부에 만족하면서 편안한 삶을 영위했다. 불
꽃놀이, 생일파티, 결혼식과 연회가 매일같이 열렸다. 화려하게 치
장한 귀부인들과 음악, 건물 내부의 장식들이 파티를 더욱 호화롭
게 만들었다.

　　이른 아침, 프란치스코는 서둘러 채비를 하고 남프랑스의 넓게
펼쳐진 평온한 들판과 낮은 언덕을 가로질러 영주의 저택에 도착했
다. 건물 입구에 펼쳐진 정원에는 각 지역에서 몰려온 귀족들이 모여

있었다. 귀부인들은 과한 장신구와 힘껏 부풀려진 치마를 입고는 부자연스러운 몸짓으로 편안하다는 듯 연기하고 있었다.

연회가 시작되자 프란치스코는 참석한 사람들의 축복을 기원하는 기도를 하고, 귀족들과 대화를 나눈 뒤 저택의 곳곳을 둘러봤다. 로비와 이어지는 화려한 계단, 복도로 이어지는 장식들은 그를 자연스럽게 위층으로 향하게 했다. 그는 화려한 세공과 조각들을 보면서 바티칸을 떠올렸다. 바티칸의 화려함이 이곳 저택에서도 보였기 때문이다.

복도에는 다양한 크기의 그림들이 걸려 있었다. 그는 거대한 크기의 초상화 앞에 멈춰 섰다. 왕의 초상화였다. 당당한 자태와 살짝 드러낸 다리는 잘 발달된 근육 때문에 더 눈길을 끌었다. 왕의 힘과 권위를 상징하듯 강렬하게 표현되어 있었다. 프란치스코는 왕의 초상화를 오랫동안 응시했다. 왕의 거대한 초상 앞에 그의 초상을 올려다보는 주교의 모습이 낯설어 보이지 않았다.

절대 권력의
시대

유럽의 주요 국가에서는 가톨릭의 세력이 약화되고 왕권이 강해졌다. 특히 스페인과 프랑스, 영국은 르네상스 이후 알프스 이남의 이탈리아와 달리 봉건제의 해체와 국가의 통합을 외쳤던 권력자들이 자리를 잡아가면서 유럽사회의 정세를 확연하게 변화시켰다.

앞서 언급한 것처럼 스페인, 프랑스, 영국에서는 강력한 왕권이 탄생했다. 우리에게 익숙한 영국의 헨리 8세와 엘리자베스 1세, 프랑스의 루이 14세, 스페인의 펠리페 2세 등이 절대왕정을 대표하는 군주들이다. 특히 태양왕으로도 불렸던 루이 14세의 '짐은 곧 국가다'라는 선언적 명제는 절대왕정의 의미를 짐작게 한다.

르네상스 시대에서도 언급한 것처럼 시대를 이해하는 쉬운 방법 중 하나는 그 시대의 지배세력이 누구인지를 파악해보는 것이다. 이들의 행보를 따라가보면 이들에 의해 재편된 정치, 사회, 경제, 문화, 예술 전반의 모습이 눈에 들어오기 때문이다. 당시에도 여전히 사회는 소수에 의해 지배당하고 있었다.

먼저 절대왕정이 정치와 사회의 주도권을 쟁취하는 과정에서 경쟁했던 세력과의 관계 변화에 주목해보자. 이들의 역학관계가 이 시대를 정확하게 말해주는 하나의 지표와도 같기 때문이다. 살펴봐야 할 세력은 3개로 교회, 귀족인 봉건 영주, 상업 가문 정도로 정리할 수 있다.

교회는 중세시대부터 유럽사회를 하나로 통합할 수 있었던 유일한 주체세력이었고, 귀족은 봉건제로 세력을 확보한 지방 영주들을 의미했다. 상업가문은 르네상스를 이끈 세력이었다. 따라서 이들은 각각 종교, 정치 권력, 경제를 대변하는 주요세력이었다. 각각의 주체들이 서로 영향을 주고받으면서 흥망성쇠를 거듭하다 결국 절대왕정으로 수렴되는 시대를 맞이한 것이다.

첫 번째로 교회와 절대왕정의 관계 형성에 대해 알아보자. 이는 절대왕정의 대표적 사례인 영국과 프랑스를 보면 이해하기 쉽다. 이들은 왕권 강화에 가장 중요한 전제 조건이 바로 교회와의 관계설정이라고 생각했다. 왜냐하면 교황은 강력한 종교적 권위와 권력을 가진 동시에 당시 강국이었던 스페인과 밀접한 관계에 있었다. 교황이 마음만 먹으면 영국과 프랑스의 군주를 압박할 수 있었다.

이를 잘 이해하기 위해 실제 사례를 들자면 영국의 헨리 8세가 있다. 그는 교회의 압박을 견디고 군주의 권위를 내세운 대표적인 왕으로, 강력한 군주가 되려는 열망이 가득한 사람이었다. 이혼과 재혼 문제로 촉발된 헨리 8세와 교황의 대립은 결국 가톨릭에서 영

국의 왕을 수장으로 하는 국교회를 설립하도록 만든다. 왕권이 주도하는 독특한 종교개혁이 일어난 것이다. 가톨릭 신자에 대한 종교재판과 처벌이 이뤄졌고 교회의 재산도 국가로 몰수되었다. 이후 왕권이 교체될 때마다 국교의 변화가 동반되었고, 이로 인해 야기된 혼란스러운 사회상이 지속되었다. 이는 엘리자베스 1세에 와서 안정기를 되찾았다. 결국 영국에서는 왕권과 교권과의 경쟁에서 왕권이 승리한 것이다.

프랑스의 경우 앙리 4세 시기에 가톨릭을 국교로 삼고 신교를 공인해 주었지만, 루이 14세가 신교를 인정하지 않는다는 칙령을 발표하면서 신교에 대한 박해가 이루어졌다. 루이 14세는 자신의 왕권을 강화하고 집중하는 데 가톨릭이 더 유리할 것이라고 판단했다. 가톨릭의 불합리성을 비판하며 저항했던 신교의 정신과, 모든 권력이 한 사람에게 집중되는 절대왕정의 정치체제는 근본적으로 맞지 않았던 것이다.

따라서 절대왕정이 성립되었던 영국과 프랑스 모두 교회를 완벽하게 군주의 권력 밑으로 복속시킨 뒤, 절대왕정을 안정화하고 돕는 보조적 요소로 종교를 활용했음을 알 수 있다.

두 번째로 살펴볼 것은 상업가문과 절대왕정의 관계다. 이탈리아의 르네상스를 지배했던 상업가문들은 유럽 전역에 무역 거점을 확보하고 있었기 때문에 경제적 영향력이 컸다. 이들은 이탈리아의 도시 국가 단위로는 막강한 경제력을 통해 권력을 장악했지만 알프

스 너머의 절대 군주들에게는 역부족이었다. 따라서 상업가문들은 절대왕정의 군주와 '국가의 경제발전'이라는 공동의 목표를 설정했고, 이들은 서로 필요로 하는 것을 주고받는 관계가 되었다. 상업가문의 늘어나는 부는 충분한 세금으로 군주에게 돌아갔고, 군주의 강력한 군사력은 이들의 재산권을 보호해주는 상생 관계가 형성된 것이다. 상업가문이 더 이상 정치권력을 획득하려는 노력을 하지 않으면서 왕권과의 협력관계는 더욱 공고해졌다.

세 번째는 지방의 봉건 영주, 즉 귀족들과의 관계다. 이들은 왕권세력에게 필요악과 같은 존재였다. 귀족들의 힘과 동의는 중앙집권적인 구조를 만들기 위해 필요한 것이었지만, 동시에 왕권을 위협할 수 있는 잠재적 불안 요소이기도 했다. 그래서 이들이 왕권에 대항하는 세력을 만들지 못하도록 정치적 권력과 직무를 부여하지 않는 방법을 써서 원천봉쇄했다. 또한 왕은 귀족들이 정치에 관심을 두지 못하도록 경제적 지원과 여흥 거리들을 풍족하게 제공했다. 루이 14세의 경우 지방의 영주들을 수도 근처의 베르사유에 모아놓고 지속적으로 파티와 연회를 개최했다. 이는 영주들을 가까이서 관찰하면서 수도 바깥에서 왕권을 저해하는 행동을 차단하려는 절대 군주의 치밀함을 보여주는 대목이다.

주목해볼 것은 권력을 상실한 귀족들이 그들의 결핍을 극복 또는 해소해나가는 '색다른 방식'이다. 그들은 귀족문화라는 새로운 문화를 창출했다. 정치적 직무에서 벗어났던 귀족들은 그들만의 일상

적인 놀이문화를 만들었다. 연회, 결혼식, 생일파티, 불꽃놀이 등의
특별한 축제를 일상으로 가져온 것이다. 이 문화는 귀족들만의 예
절, 복식, 취향 형성에 영향을 주었고 이들은 이를 우아함 혹은 세련
미로 포장했다. 16~17세기 유럽을 배경으로 하는 영화를 생각해보
면 귀족들의 독특한 복식이 떠오른다. 귀부인들의 과도하게 큰 치마
나 귀족 남성들의 가발 등이 이 시기의 독특한 귀족문화에 의해 생
성된 결과물이다.

교회와 상업가문, 귀족은 절대왕정의 탄생과 존립에 밀접하게
연결되어 있었다. 군주를 포함한 네 개의 세력 주체들이 어떤 식으로
이합집산을 반복하며 사회 변화를 주도해나갔는지 살펴보면 이 시대
를 정확하게 이해할 수 있다. 결과적으로 교회, 정치, 경제 세력 모두
한 명의 군주에게 귀속되면서 절대왕정이 성립되었다. 왕이 곧 국가
였던 절대왕정의 시대, 무한한 권력과 욕망이 소용돌이치던 그 시대
의 이야기를 계속 들어보자.

어린
수사들

하늘이 빨간 노을로 번질 무렵, 프란치스코가 교구의 사제관으로 돌아왔다. 그가 오자 어린 수사들이 모여들었다. 외부 일정으로 오랫동안 그를 보지 못한 탓이었다. 수사들은 프란치스코가 해주는 이야기를 항상 기다렸다. 성경강독보다도 그가 해주는 이야기에 더 관심이 많았다. 프란치스코가 경험한 바티칸과 교황에 대해서, 그리고 성지순례를 통해 얻은 수많은 깨달음과 지혜를 이야기로 들을 수 있었기 때문이다.

프란치스코는 정신적으로나 육체적으로나 매우 고단했음에도 불구하고 이들을 모아 앉히고는 이야기를 시작했다. 그는 며칠간 자신이 목도한 불편한 진실의 조각들은 덮어두기로 했다. 대신 어린 수사들에게 도움이 될 만한, 그들의 종교적 신념과 일치하는 예술에 관해 이야기하기로 마음먹었다. 어린 수사들의 맑은 눈망울을 바라보며 교회 바깥에서 벌어진 갈등과 혼란을 전하는 것이 내키지 않았기 때문이다.

그는 로마와 프랑스에서 다양한 경험을 해본 데다 현 시대가 추구하는 종교적, 세속적 예술에 대해 잘 알고 있었다. 그가 입을 열자 사제들이 집중하기 시작했다.

"음, 오늘은 이 시대에 대한 이야기를 할까 합니다. 이 시대에는 두 개의 세계가 공존하고 있습니다. 종교의 세계와 세속의 세계지요. 하지만 우리는 이 두 세계를 관통하는 하나의 흐름을 발견할 수 있습니다. 바로 이 시대의 미학입니다."

욕망의
건축

르네상스를 거쳐 17세기에 이르자 유럽사회는 재편된 그리스도교의 질서, 즉 가톨릭과 신교의 세계를 맞이했다. 더불어 종교의 세계를 압도했던 절대왕정의 질서가 성립되었다. 여기서 가톨릭과 절대왕정, 두 문화 사이에 공통점이 발견되는데 바로 바로크baroque양식이다. 바로크라는 단어는 포르투갈어 barocco, 스페인어 barrueco를 어원으로 하며 그 의미는 '비뚤어진 진주'로 알려져 있다. 무엇이 더 정확한 것인지는 부차적인 문제로 미뤄도 좋다. 단어가 함축하고 있는 부정적 의미와 관점에 대한 해석이 더 중요하기 때문이다.

바로크의 부정적 의미는 후대 학자들에 의해 처음 정의되었다. 이후 19세기에 이르러서야 몇몇 역사학자들이 바로크를 르네상스와 구분되는 독립적이고 창조적인 예술양식으로 정의하면서, 서양예술사의 의미 있는 주류 흐름 중 하나로 받아들여졌다.

먼저 가톨릭의 바로크 양식이 어떻게 탄생했는지 알아보자. 이는 신교의 종교개혁과 가톨릭의 반종교개혁이 극렬하게 부딪치는 시

점에서부터 시작한다. 당시 종교개혁의 주체인 신교에서는 합리적이고 이성적인 세계관을 바탕으로 교회의 성상과 종교화를 부정하고 있었고, 가톨릭에서는 이에 대응하는 문화 예술 정책을 펼쳤다. 종교적 열망을 극대화하기 위해 교회나 조각상, 제단 등의 제작에서 기존의 전통을 유지하거나 극단의 초월적 상태를 보여줄 수 있는 형식을 추구했다. 즉 화려한 장식성이 강조된 작품들이 제작되기 시작한 것이다. 교회에 들어가면 마주하게 되는 내부 장식의 화려함과 생동감을 통해 보는 사람으로 하여금 종교적 감동과 울림을 경험하게 하는 것이다. 이를 위해 르네상스 후반 매너리즘에서 보여준 것과 유사한 기하학과 자유곡선, 장식성이 극대화되었다. 이 과정이 로마의 가톨릭에서 전개된 바로크 양식의 시작이었다.

로마 가톨릭의 불안감에서 출발한 바로크는 동시대 또 다른 권력의 축인 절대왕정에게도 매력적으로 다가왔다. 새로운 시대에 맞게 새로운 양식을 창조하는 것은 어려운 일이다. 이뿐만 아니라 종교적 희열을 표현하기 위한 과한 장식은 종교성을 배제하면 군주의 절대성과 권위를 드러내기에 효과적이었기 때문이다.

이와 같이 시대적 맥락에 의해 바로크는 로마 가톨릭과 절대왕정을 대표하는 양식이 되었다. 일단 우리가 우선적으로 알아봐야 할 것은 바로크 양식의 미학적 관점이다. 사실 바로크 양식은 르네상스 양식을 의미하는 르네상스 고전주의처럼 바로크 고전주의로 명명될 수 있다. 바로크 양식도 그리스-로마 고전주의의 핵심인 기둥

양식이나 페디먼트, 기본적인 비례와 형식을 근간으로 창출된 것이기 때문이다. 우리는 이미 로마네스크와 르네상스를 거쳐오면서 고전주의에 대해 충분히 알아봤기 때문에 고전주의는 더 이상 언급하지 않도록 하겠다.

바로크 양식의 특징을 살펴보도록 하자. 결론부터 이야기하면 바로크의 특징은 욕망과 비정형성, 두 단어로 함축할 수 있다. 욕망과 비정형 모두 특정한 사조나 형태적 특징을 이르는 말이 아닌 보통명사다. 따라서 특정한 시대적 상황과 맥락에 의해 다양한 해석이 가능하므로, 능동적으로 그 의미를 해석해보길 권한다.

먼저 욕망은 무엇을 의미할까? 먼저 주요세력의 욕망을 살펴보자. 로마 가톨릭의 종교적 열망과 이를 선전하기 위한 욕망, 절대왕정의 독보적 권위를 표현하기 위한 욕망, 상업가문 또는 귀족들의 축적된 부를 표출하기 위한 욕망 등이 있었을 것이다. 바로 이러한 욕망들이 바로크의 미학적 특징으로 발현되었다.

그렇다면 비정형은 무엇일까? 비정형은 말 그대로 정형에 반하는 특징을 갖고 있다. 정형은 르네상스 고전주의의 합리적 조화의 미학, 기하학에서 도출된 형태라고 할 수 있다. 반면 비정형은 형태가 일정하지 않거나 너무 복잡하기 때문에 규칙이 드러나지 않는 것을 의미한다. 그래서 비정형은 고전주의 기둥이 갖는 안정성과 상징성들을 그대로 받아들이지 않고, 배열과 구성의 다양성을 넘어 형태적 실험을 극단적으로 실현해 선보인다. 비정형이 바로크의 주요

로마에 있는 프란체스코 보로미니의 산티보 알라 사피엔차 성당. 1642-60년.

특징이라는 것은 '비뚤어진 진주'라는 바로크의 뜻만 봐도 알 수 있다. 욕망과 비정형을 통합해서 생각해보면, 바로크는 사회의 지배세력이 추구한 시대적 욕망이 비정형의 형태 미학으로 표현된 것이라고 할 수 있다.

　욕망은 눈에 보이지 않는 비물질적인 특징이고, 비정형은 가시적인 형태로 드러나는 게 특징이다. 상반된 개념이기 때문에 이해하기 어려울 수 있으므로, 실제 사례를 통해 바로크의 특징인 욕망과 비정형의 미학을 알아보자. 르네상스 시대에는 사각형과 원이 회화, 조각, 건축의 구도를 잡는 데 사용되었지만 바로크 시대에는 사각형, 원, 타원, 동심원 등 보다 다양한 기하학 형태들이 겹쳐진 복합적인 작도를 통해 비정형의 미학을 찾았다. 산티보 알라 사피엔차Sant'Ivo alla Sapienza 성당의 경우 자세히 관찰하면, 규칙이 없는 게 아니라 복잡한 형태를 통해 규칙성을 탈피하게 되었다는 점을 발견할 수 있다. 다시

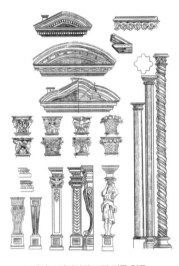

과리노 과리니의 고딕 기둥 연구.

말해 바로크 양식의 복잡한 형태나 조각에도, 눈에 잘 띄지는 않지만 나름의 규칙이 존재하고 있다는 것이다.

다른 사례는 기둥에서 찾아볼 수 있다. 고전주의 기둥들은 고전주의가 언급될 때마다 설명했기 때문에, 각각의 기둥양식들을 떠올릴 수 있을 것이다. 만약 그렇지 않다면 책의 앞부분을 확인하고 돌아오자. 바로크 시대의 기둥이 어떻게 변화되었는지는 과리노 과리니Guarino Guarini의 고딕 기둥을 보면 확연히 그 차이를 알 수 있다. 기존의 기둥이 나선형, 회오리형 등의 역동성이 강조된 모습으로 변화했다. 기둥은 더 이상 고전주의의 틀 안에서의 변형이 아닌, 완전히 다른 조형성을 갖는 요소로 변모했다.

독일의 장크트 요하네스 네포묵Sankt Johannes Nepomuk 교회의 모습을 보면, 어느 한 곳 단순하고 정적인 요소가 없다. 천장, 벽면, 기둥, 조각상 등 모든 요소가 현란함을 내뿜고 있다. 동시에 전체 공간은 장중함과 풍요로움, 활력이 넘치는 모습을 지니고 있다. 기하학에 기반을 둔 형식의 변주와 기둥의 변화가 통합적으로 드러난 것이

독일 뮌헨에 위치한 아잠Asam 형제의 장크트 요하네스 네포묵 교회, 1733-46년.

다. 이 모습이야말로 바로크가 추구한 욕망과 비정형의 공간이라고 말할 수 있다.

　정리해보면, 바로크 고전주의는 사회를 지배하는 두 세력인 가톨릭과 절대왕정의 권위와 욕망을 상징하고 대변하는 양식이다. 이를 통해 바로크 양식의 특징을 비정형성, 장중함, 생동감, 장식성으로 정리할 수 있다. 이제 바로크 양식을 최초로 발전시킨 예술가들과 그들의 무대가 된 도시로 향해보자.

STORY

바로크의
두 예술가

프란치스코의 바로크 이야기는 호기심 많은 수사들에게 더 많은 궁금증을 일으켰다. 특히 로마는 바로크 양식이 탄생한 도시였고, 가톨릭을 대표하는 교황청이 있었기 때문에 수사들에게는 선망의 도시였다.

"주교님은 로마 출신 아니십니까? 로마 이야기를 더 듣고 싶어요. 그곳에는 사람보다 더 사람 같고, 자연보다 더 자연 같은 조각들이 넘쳐난다면서요? 로마에 가게 된다면 무엇을 봐야 할까요?"

한 수사가 질문을 던졌다. 그들의 관심은 온통 로마로 향해 있었다. 프란치스코는 로마에 가면 꼭 봐야 하는 이 시대의 조각과 건축에 대해 이야기하기 시작했다. 그는 오랜 역사가 숨 쉬고 있는 로마의 모습을 세세히 그려내었다.

"모든 시대를 막론하고 한 시대를 풍미한 천재들과 그들 간의 경쟁은 문화와 예술이 발전하고 새로운 전기를 마련하는 데 큰 역할을 했습니다. 르네상스 시대가 대표적이지요. 우리가 이야기해볼 바로크는 앞으로 이 두 예술가에 의해 흥미로운 역사가 됩니다."

늦은 밤, 적막이 가득한 교회 건물 사이의 사제관 식당에는 프란치스코와 수사들의 그림자만이 아른거렸다. 그들은 이미 남쪽의 알프스 산맥을 넘어 로마로 향하고 있었다.

로마의
바로크

바로크 양식을 만나기 위해서는 바로크가 태어난 그 시대의 로마로 가야 한다. 로마는 로마제국 시대, 르네상스 시대에 이어 다시 예술사의 중심 도시로 주목을 받게 되었다. 바로크 시대를 탄생시키기 위해 재편되어 가는 문화·예술의 모습을, 이전 시대에서 보여주었던 놀라운 성취의 결과물들 사이에서 발견하게 될 것이다.

바로크 시대의 모습을 확인하기 위한 가장 효과적인 방법은 당대를 이끌었던 예술가들의 작품을 확인해보는 것이다. 르네상스 시대의 예술가들이 보여주었던 화려한 면모들처럼, 바로크 시대에서도 뛰어난 예술적 성취를 보여준 천재들이 있었다. 그들은 바로 잔 로렌초 베르니니Gian Lorenzo Bernin와 프란체스코 보로미니Francesco Borromini였다.

먼저 베르니니에 대해 알아보자. 베르니니는 로마 바로크의 선두에 있는 인물이었다. 나폴리에서 태어나 로마에 정착한 뒤 조각을 통해 그의 예술적 재능을 먼저 드러냈다. 그는 뛰어난 조각 실력으로 교황의 신임을 얻었고, 교황이 일곱 번 바뀌는 동안에도 바티칸을 대

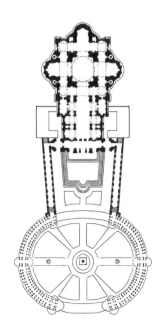

로마에 위치한 베르니니의 성 베드로 성당 광장 평면도(왼쪽)와 위에서 내려다 본 모습.

표하는 예술가의 자리를 유지했다. 그의 대표적인 작품은 성 베드로 성당 앞의 타원형 광장과 열주, 베드로 성당의 닫집, 조각상 「성녀 테레사의 법열」 등이 있다.

그의 작품인 성 베드로 광장과 열주에는 숨겨진 이야기가 있다. 베드로 성당 전면부의 현재 모습은 수평성이 강조된 단조로운 모습이다. 하지만 베르니니가 설계에 참여했을 당시만 해도 전면부 양쪽에 높은 탑을 세우려는 계획이 있었다. 성 베드로 종탑Campanile 계획안

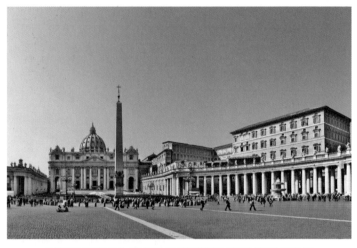

성 베드로 광장의 모습. 대성당을 지나면 타원형의 광장과 열주가 나타난다.

에서 확인할 수 있는데, 교회의 정면성과 수직성을 강조하기 위해 두 개의 종탑을 계획했다. 하지만 짓는 과정에서 구조적 문제에 따른 안 정성이 우려되면서 건설작업이 중단되었고 이 계획에서 베르니니는 배제되었다. 역사학자들은 교황의 교체와 함께 정치적 이유가 작용 했을 거라는 추측을 내놓기도 했다. 어쨌든 베르니니는 다른 작가에 의해 완성된 전면부에 큰 불만을 가지고 있었고 이를 교회 앞 광장과 열주 설계에서 보완하는 작업을 진행하게 된다. 베르니니의 계획안 을 살펴보면 그 의도를 알 수 있다.

그는 광장에서 정사각형과 원을 배제한 채로 계획을 진행시켰 다. 성당 전면부에 접하고 있는 사다리꼴의 광장은 원근법을 역행하

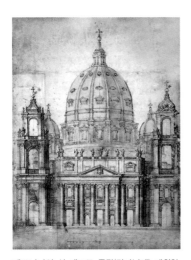

베르니니의 성 베드로 종탑(캄파닐레) 계획안.
1636-46년.

는 구도로 계획했다. 이는 사람들이 광장에 진입했을 때 성당이 실제 거리보다 가깝게 느끼는 착시효과를 일으켰다. 원근법에 의한 거리감이 상실되는 것이다. 타원형 광장은 두 가지 측면에서 의미가 있다. 첫 번째는 보다 많은 사람이 성당을 가까이에서 바라볼 수 있게 되었다는 점, 두 번째는 베드로 성당의 수평적 단조로움을 타원을 통해 상쇄시키는 효과를 가져왔다는 점이다.

　　이런 배치와 구도는 베르니니의 치밀한 계획성을 보여주는 대목이며, 동시에 그의 또 다른 의도를 함축하고 있다. 베드로 성당과 광장에는 베드로 성당은 무대, 광장은 객석으로 보이게끔 만드는 구조가 숨어 있다. 이는 '장경주의'라는 바로크 고전주의만의 대표적 기법이다. 장경주의는 회화, 조각, 건축 등 다양한 예술형식을 무대장치의 요소로 본다. 이를 이용해 극적 장면, 예를 들어 성경 속 인물과 이야기의 한 장면 등을 연출하는 것이 주요 특징이다. 실제로 베르니니는 장면연출에 관심이 많았고, 희곡을 40여 편이나 남긴 작가기도 했다.

베르니니가 조각한 「성 테레사의 법열」(왼쪽)과 성 베드로 성당 내 닫집(오른쪽).

그의 장면연출이 극적으로 표현된 것은 건축보다 조각이었다. 베르니니는 미켈란젤로처럼 조각에서 그의 천재성을 더욱 발휘했다. 그의 작품 「성 테레사의 법열Ecstasy of Saint Teresa」을 보자. 이 조각상에서 그는 성녀 테레사의 표정, 옷의 주름, 테레사가 앉아 있는 바위표면과 하늘에서 쏟아져내리는 빛의 표현까지 극적이면서도 환상적인 장면을 연출해냈다. 특히 조각상의 양쪽에 기둥을 배치함으로써 테레사가 마치 무대 위에 있는 배우처럼 연출되어 있는데, 여기서 우리는 베르니니가 추구한 장경주의의 면모를 발견할 수 있다.

베드로 성당에는 그가 계획한 닫집도 있다. 닫집은 설교자가 사용하는 제단 형태의 공간에 얹는 지붕으로, 캐노피를 생각하면 이해

하기 쉽다. 실내 공간임에도 닫집을 계획한 이유 또한 장경주의에 따라 하나의 무대 공간을 형성하려는 것이었다. 세부적으로 살펴보면 청동으로 제작된 화려한 조각과 회오리 모양의 기둥, 유려한 곡선형을 이루는 지붕 등 건축과 조각이 동시에 보이는데 이는 바로크 양식의 대표적인 건축물이자 조각 작품으로 자리 잡았다.

로마에서 제일 크고 유명한 분수인 트레비 분수는 다른 조각가에 의해 완성되었지만, 조각의 원안은 베르니니의 손길에서 나왔다. 그는 로마에 트리토네 분수, 델레 아피 분수, 콰트로 피우미 분수 등 다양한 분수 조각을 남겼다.

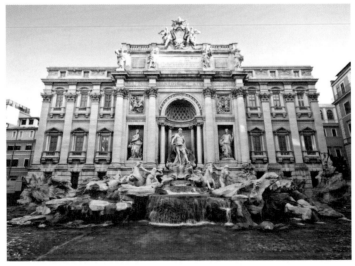

로마에 위치한 베르니니의 트레비Trevi 분수. 해신 넵투누스가 한가운데 자리하고 있다. 동전을 던져 넣으면 로마에 다시 온다는 전설로 유명하다. 1732–37년.

그는 '예술작품의 가치는 자연의 실제 모습의 묘사가 아니라 이상적 아름다움을 제시하는 데 있다'는 말을 남겼다. 그의 말처럼 그의 작품이 보여주는 다양한 면모에서 우리는 바로크 양식의 예술적 가치를 확인할 수 있다.

베르니니는 앞서 확인한 것처럼 건축 작품보다 조각에서 두각을 나타낸 편이었고, 건축 계획은 대부분 보조 건축가의 도움을 받았다. 가장 대표적인 보조 건축가가 바로 보로미니였는데, 그는 건축에 큰 재능을 보였던 인물이었다. 베르니니가 설계한 작품들 중 특히 규모가 큰 작품의 경우에는 보로미니가 공사를 진행했다. 성 베드로 성당 앞의 광장과 열주, 베드로 성당 내의 닫집 건축 과정도 보로미니가 도왔다.

보로미니의 경우 베르니니의 많은 작품에 참여했지만 저작권은 베르니니에게 돌아갔고, 실제로 급여나 사회적 지위에서도 보로미니는 그에게 상대가 되지 않았다. 또한 베르니니에게는 지속적으로 국가적 계획을 맡기는 교황과 같은 후견인이 있었지만, 보로미니는 재능이 있었음에도 그에게 큰 규모의 일을 맡겨줄 당대의 지도층 인사들이 없었기에 주목받지 못했다.

그럼에도 불구하고 보로미니를 베르니니와 함께 로마의 바로크 시대를 이끌었던 예술가로 이야기하는 데는 이유가 있다. 물론 그들은 사회적 지위와 성취도 면에서 차이가 있었지만, 추구하는 미학의 세계는 서로 대척점에 서 있었기 때문이다.

베르니니는 비정형의 바로크 양식을 추구하면서도 나름의 규칙이 있었다. 그는 극단적 장식성이나 화려함에 매몰되기보다는 장중함과 무게감이 느껴지는 작업을 진행했다. 성 베드로 성당 광장을 보면 그가 고전주의에 기반을 둔 장중한 아름다움을 추구했음을 알 수 있다. 베르니니는 그 스스로 '맹목적으로 규칙을 따르지 않지만 그렇다고 규칙을 깨뜨리면서 작업하지는 않는다'고 이야기했다. 반면 보로미니에 대해서는 '너무 빨리 규칙을 깬다'고 비판했다. 이들이 추구하는 미학적 세계의 차이가 바로 여기에 있다. 다시 말해 베르니니는 규칙이 어느 정도 지켜지는 장중한 아름다움을 추구했다면, 보로미니는 규칙에서 자유로운 아름다움을 추구했다는 것이다.

보로미니는 어떤 작품을 남겼을까? 그의 대표작품으로는 로마의 산 카를로 알레 콰트로 폰타네San Carlo alle Quattro Fontane 성당이 있다. 그는 비정형의 기하학을 건물 내외부와 평면에까지 적용시켰다. 타원의 형상을 한 평면과 물결의 흐름이 보이는 외관, 타원형으로 낸 창은 그의 비정형의 미학을 그대로 보여준다. 특히 물결처럼 보이는 자유 곡선으로 건물의 전면을 형상화한 것은 보로미니의 독특한 시각이 투영되었다고 볼 수 있다. 그의 작품 중 로마의 나보나 광장에 있는 산타녜세Sant'Agnese 성당에서도 그의 비정형성이 부각된 건축양식을 확인할 수 있다.

베르니니와 보로미니는 로마의 바로크 시대를 이끌었던 양대 산맥이었다. 그들은 후대 예술가들에게 많은 영감을 주었고, 바로

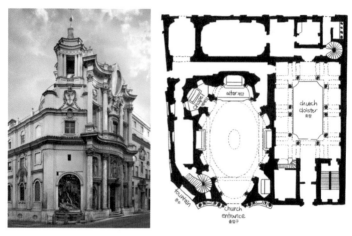

보로미니의 첫 번째 개인작인 산 카를로 알레 콰트로 폰타네 성당 외관(왼쪽)과 평면도.
1599-1677년.

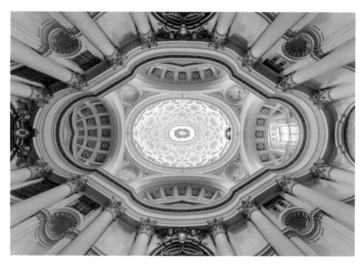

산 카를로 알레 콰트로 폰타네 성당 내부 천장 모습.

크 양식 전파에도 영향을 미쳤다. 실제로 베르니니의 바로크는 고전주의가 주는 권위와 상징성, 장중함을 가지고 있었기 때문에 프랑스 절대왕정의 건축양식과 밀접한 연관관계가 있었다. 반면 보로미니의 화려하고 비정형적인 바로크는 독일 지역의 바로크에 영향을 주었다.

어린 수사의
질문

프란치스코의 이야기가 로마에서 마무리되었다. 그는 경청하고 있는 수사들의 눈빛을 살폈다. 그들의 눈빛에서 이야기를 더 듣고 싶어 하는 열망이 그대로 보였다. 프란치스코는 어떤 이야기를 해줘야 할지 고민하고 있었다. 그때 어린 수사가 그의 눈에 들어왔다. 그 수사는 이야기에 흥미가 없다는 듯 무표정으로 일관했다. 다른 수사들과는 대조되는 반응이었다.

프란치스코는 짧은 시간 동안 그 수사와 처음 만났을 때를 기억해냈다. 몇 해 전 파리 근교의 궁전에서 처음 봤던 아이였다. 궁전에 소속된 정원사의 자녀였던 그는 부모의 독실한 신앙에 의해 프란치스코의 교구로 보내졌다. 그는 이미 로마 바로크의 화려함과 장중함을 프랑스의 궁전을 통해 경험했을 것이다. 로마에 가보지 않은 어린 수사에게는 로마의 바로크와 프랑스의 그것이 다르지 않았을 것이다.

입을 꾹 다물고 있던 수사가 입을 열었다. 모든 수사가 그를 주

목했다.

"주교님, 로마 바로크 이야기 재미있게 들었습니다. 그런데 다른 지역에도 이미 그 정도의 예술적 성취는 있지 않을까요? 이미 대중적인 가치가 아닌가 싶어서요. 뭐가 다른가요? 다른 나라에도 그 정도는 다 있지 않나요?"

프란치스코는 순간적으로 눈빛이 흔들렸지만 침착함을 잃지 않고 입을 열었다. 수사들이 다시 고개를 돌려 그를 주목했다. 그러자 테이블 위에 놓여 있던 촛불들이 흔들렸다.

바로크의
확산

바로크는 로마에서 출발해 프랑스, 독일, 영국, 스페인, 오스트리아 등 서유럽과 중부유럽의 주요 나라들에게까지 확산되었다. 특히 가톨릭 문화권과 절대왕정이 성립된 국가에서 바로크 양식의 확산이 적극적으로 이루어졌다. 사실 바로크는 유럽 전체를 포괄하는 양식이라 보기 어려운 점들도 존재한다. 이러한 한계를 인정하더라도 바로크 양식이 예술사적으로 의미가 있는 것은 창조적인 양식의 가치뿐만 아니라 시대의 이름과 양식의 이름이 동일한 마지막 시대이기 때문이다. 서유럽을 한 개의 문화권으로 생각해볼 때, 국가와 지역의 경계를 넘어서 시대와 양식이 통합된 마지막 지점이 바로크인 것이다. 이후는 하나의 양식이나 시대로 유럽사회를 통합할 수 없을 정도로 다양성이 강해졌고 사회 모습도 빠르게 변화했다.

먼저 프랑스로 가보자. 이미 알고 있듯이 프랑스는 절대왕정을 중심으로 사회가 재편되었다. 따라서 프랑스의 바로크는 절대왕정을 상징하는 건축과 예술을 위한 도구로 활용되었다.

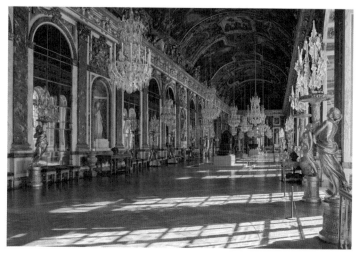

쥘 망사르Jules Hardouin Mansart와 샤를 르브룅Charles Le Brun가 지은 베르사유 궁전의 거울의 방. 1678–84년.

우리에게 익숙한 베르사유Versailles 궁전과 루브르 궁전 등이 당대의 산물이다. 파리 근교에 위치한 베르사유 궁전은 절대왕정의 궁전으로서의 위엄과 장중함뿐만 아니라 세밀하고 화려한 장식성까지 가지고 있다. 이는 바로크 양식의 또 다른 정수를 보여준다. 프랑스에서는 다양한 공공시설도 건립했는데, 이는 절대왕정을 보조하는 차원에서 국가의 공공성이 중요한 사안이었음을 알 수 있는 대목이다. 예를 들어 교육시설, 병원, 극장, 도서관, 박물관, 성 등 사회구성원을 위한 시설 건축이 다양하게 이루어졌다. 바로크의 출발지 로마에서 로마 가톨릭 교회와 귀족들의 저택 위주로 바로크 양식이 사용되었

던 것과 비교해보면 확연하게 그 차이를 알 수 있다.

바로크 양식의 확산 이후 프랑스에서는 귀족들이 바로크 양식을 뛰어넘는 극단적인 화려함과 비정형적인 형태를 선호하기 시작했다. 따라서 이를 추구하는 양식이 형성되었는데, 프랑스 지역과 독일 일부 지역 등 제한된 지역에서만 통용된 하나의 양식으로 발전했다. 바로 로코코Rococo 양식이다. 로코코는 조개무늬 장식을 뜻하는 프랑스어 '로카유rocaille'를 어원으로 한다. 어원에서 알 수 있듯이 로코코 양식은 장중한 화려함을 넘어 복잡하고, 심지어 퇴폐적이기까지 한 아름다움을 추구했다. 그리고 이를 잘 드러내기 위해 실내장식과 조

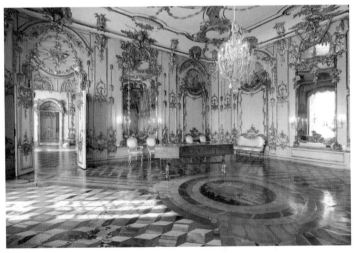

벤체슬라우스 폰 크노벨스도르프Georg Wenzeslaus von Knobelsdorff가 지은 상수시 궁전의 내부 모습. 크노벨스도르프, 포츠담, 1763–69년.

각에 더욱 치중했다. 우리는 로코코 양식을 베르사유 궁전의 프티 트리아농Petit Trianon과 독일의 상수시Sanssouci 궁전에서 확인해볼 수 있다.

　　이제 바다 건너 영국으로 향해보자. 17세기 영국은 헨리 8세부터 엘리자베스 1세에 이르기까지 권력의 집중이 잘 이뤄진 절대왕정 토대 위에서 바로크를 맞이하게 된다. 하지만 청교도혁명이 일어나고, 뒤이어 공화정이 성립되면서 절대왕정의 시대는 막을 내리고 있는 상황이었다. 왕정을 지지하는 왕당파와 공화정을 지지하는 의회파의 대립, 가톨릭과 신교의 갈등 등 사회 전반이 안정되지 않은 시기였기 때문에 예술양식에 대한 관심도가 떨어진 시대였다. 이후 공화정이 막을 내리고 왕정복고가 이뤄졌지만, 찰스 2세가 왕이 된 이후에도 의회의 힘은 강화되고 왕의 힘은 최소화된 입헌군주제로 접어들었다. 이 와중에 일어난 런던의 대화재1666는 건축양식이 영국 사회에서 화두가 될 수 있도록 만들었다. 닷새간 지속된 화재로 런던 시내의 90여 개의 교회와 1만 3천여 채의 집이 전소되었기 때문이다.

　　이후 도시의 재건 사업이 활발하게 이루어졌고 영국에도 드디어 바로크 시대가 도래했다. 이를 이끌었던 대표적인 인물은 크리스토퍼 렌Christopher Wren이었다. 그는 원래 천문학자이자 수학자였지만 건축에서도 재능을 발휘해 대화재 이후 다양한 교회의 설계책임자로 활동했다.

　　그는 런던에서 가장 쟁점이 되었던 세인트 폴 대성당St Paul' Cathedral

런던에 위치한 크리스토퍼 렌의 세인트 폴 대성당. 1675–1710년.

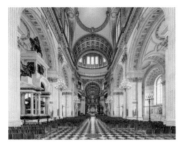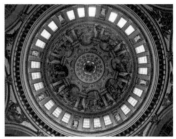

세인트 폴 대성당의 내부 모습. 크고 화려한 돔이 특징이다.

재건에도 참여했다. 이 성당에서 영국만의 바로크 양식을 발견할 수 있는데, 흥미로운 점은 영국의 바로크는 로마나 프랑스와는 조금 다른 양상으로 전개되었다는 것이다. 왜냐하면 당시 영국 사회의 지배 세력은 다양하게 분화되어 있었기 때문이다. 따라서 영국의 바로크는 각각의 요구 조건에 맞게 설계한, 합의를 이룬 양식을 선보였다.

영국의 사회세력은 세 개로 분화되었는데 모두 그리스도교에 기반을 둔 가톨릭과 신교, 국교회 세력이었다. 어떻게 세 집단으로 사회가 분화되었는지 알기 위해서는 영국에서 일어난 종교개혁의 과정을 살펴봐야 한다. 영국의 종교개혁은 간단하게 두 단계로 이루어졌다고 볼 수 있다. 첫 번째 단계는 국교였던 가톨릭을 버리고 가톨릭과 신교의 교리를 적절히 합친 국교회의 설립이었다. 국교회가 설립된 이유는 기존 가톨릭의 교리체계에 대한 불만족이 아니라 교황청과 왕의 갈등이었기 때문에, 독립적인 국교회를 설립하면서도 종교의식의 전통은 가톨릭을 그대로 계승하는 특징을 지니게 되었다.

그래서 국교회와 가톨릭은 가톨릭과 신교와의 관계보다 비교적 연관성이 깊다. 그 다음 영국의 청교도를 통해 신교가 대두된 것이 두 번째 개혁이다. 이후 왕정복고와 함께 가톨릭도 부활하면서 영국에는 그리스도교의 영역에서 세 개로 나뉜 권력이 공존하는 복잡한 사회가 들어서게 되었다.

세 권력의 주체가 어떻게 합의를 했을까? 여기서 한 가지 의문이 들 수도 있다. 왜 이러한 합의가 필요했을까? 그 이유는 정치에 있었다. 앞서 살펴봤듯이 세인트 폴 대성당의 재건이 논의되던 17세기 후반 영국은 입헌군주제와 의회민주주의가 동시에 성립되었던 시기였다. 왕이 절대권력을 함부로 휘두르지 못했고 모든 정치적 결정과 사회적 합의는 다양한 구성원들이 속한 의회를 통해 이루어지기 시작한 시대였다. 영국에서는 의사결정에 있어서 토론과 합의가 중요한 사회적 가치였던 것이다.

어떻게 합의를 이루었는지 세인트 폴 대성당의 재건 과정에서 확인해보자. 기본적으로 세인트 폴 대성당은 영국의 국교회 소속의 건물이었다. 하지만 앞서 말한 것처럼 국교회의 전통이 가톨릭의 전통과 흡사했기 때문에 성당을 설계할 때 바로크 양식을 차용할 수밖에 없는 상황이었다. 또한 국교회는 신교의 개혁성도 지니고 있었기 때문에 신교가 추구하는 가치도 담아야 한다는 과제도 남아 있었다.

건축가인 크리스토퍼 렌은 이런 다양하고 복합적인 요구사항에 대해 적절한 방법을 제시했다. 성당의 전면은 로마 바로크 양식의 대

표 건물인 보로미니의 산타네세 성당, 베르니니가 계획한 성 베드로 성당 종탑(캄파닐레)을 차용했다. 두 개의 탑을 활용한 입구와 수직성을 강조한다는 점에서 형식이 유사하다는 것을 알 수 있다. 그리고 동측과 서측에서 보이는 타원창과 회오리 모양의 장식은 일부이긴 하지만 가톨릭의 바로크 양식을 확인할 수 있는 요소들이다.

정면에서 두 개 층으로 이루어진 코린트식 기둥과 복합식 기둥, 상부의 페디먼트를 통해 고전주의 전통을 강력하게 따르고 있음을 알 수 있다. 또한 내부의 화려하지 않은 장식과 구조적 합리성 등이 동시에 충족되면서 신교가 추구하는 절제된 건축을 보여준다. 건축가 크리스토퍼 렌이 모든 사회 구성원이 만족할 만한 영국만의 바로크 고전주의 양식을 탄생시킨 것이다.

바로크가 확산된 다음 지역은 중부 유럽이다. 현재로 본다면 독일, 오스트리아, 체코 등지다. 바로크 양식이 확산될 즈음 이 지역은 작은 공화국의 형태로 지방 분권이 이루어지고 있었기 때문에, 지방의 고유성과 독자성이 결합되는 그들만의 독특한 바로크 양식이 등장했다. 주로 로마의 바로크에서 영향을 많이 받았으며, 특히 베르니니의 장경주의와 보로미니의 비정형 기법이 이 지역의 바로크에 지대한 영향을 끼쳤다.

오스트리아의 벨베데레Belvedere 궁전은 베르사유 궁전을 모델로 요한 루카스 폰 힐데브란트Johann Lukas von Hildebrandt가 새롭고 역동적인 궁전의 모습을 실현시킨 건축물이다. 지붕의 높낮이, 각층의 높이에

변주를 주고 다양한 비례를 갖는 창문을 형성했다. 거대한 곡선형 페디먼트로 통합되는 출입구의 모습에서 조화와 균형이 보이는 고전의 장중함보다는 새롭고 다양한 요소가 통합되어 있음을 알 수 있다.

절대왕정이 없었던 독일에서는 고전주의에 기반을 둔 공예의 장식성이 두드러졌다. 때문에 건축, 조각, 회화가 결합되어 나타나는 종합적인 아름다움보다는 부분적 아름다움에 집중하는 경향을 보였다. 독일 요한 미하엘 피셔Johann Michael Fischer의 성 안나 임 레헬St. Anna im Lehel 성당을 보면 앞서 말했던 것과 같이 화려한 세공과 장식성이 확연하게 눈에 들어온다.

정리해보면 프랑스는 절대왕정을 중심으로 장중함이 돋보이는 바로크 양식이 발전했고, 영국의 경우는 다양한 세력의 주체들을 공통적으로 만족시킬 수 있는 복합적인 바로크가 탄생했음을 알 수 있

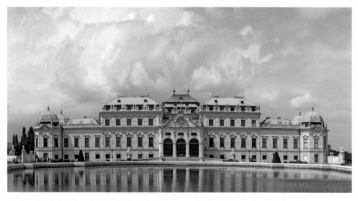

루카스 폰 힐데브란트가 지은 벨베데레 궁전. 오스트리아 빈 남동쪽에 위치해 있다. 1720–24년.

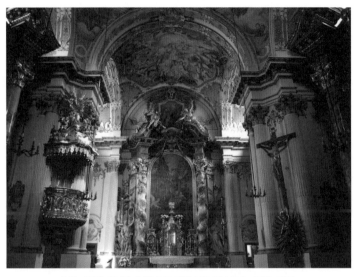

요한 미하엘 피셔의 성 안나 임 레헬 성당 내부 모습. 1727–37년.

다. 중부 유럽의 바로크는 지역의 고유성이 결합된 화려한 공예 장식이 특징으로 나타났다.

바로크 양식의 확산은 18세기를 넘어가면서 갑자기 수그러드는데, 그 이유는 명확하지 않다. 다양한 사건과 사고를 통해 시대의 변화상 정도만 확인할 수 있을 뿐이다. 이를테면 절대왕정의 몰락, 시민혁명을 통한 시민사회의 출현, 산업혁명, 전 세계로 확장된 교역의 시대 등 유럽사회는 다양한 가치관이 치열하게 부딪치는 시대를 맞이하게 된다.

보내야 할
편지

수사들에게 밤이 늦도록 이야기를 하던 프란치스코가 이야기를 서
둘러 끝내더니 자리를 정리했다. 교황청에 보낼 서신을 기일 내에 맞
추려면 내일 아침에는 부쳐야 했기 때문이다. 수사들은 아쉬움 속에
각자의 숙소로 돌아갔고 프란치스코도 자신의 숙소이자 집무실인 방
으로 올라갔다.

그는 의자에 털썩 주저앉아 옷을 풀어 헤치곤 깊은 한숨을 내쉬
었다. 그의 얼굴에서 수사들을 대할 때의 생기와 밝음은 사라진 채
짙은 피로감만이 남아 있었다. 며칠 동안 세상의 겉과 속을 들여다보
며 선과 악, 옳고 그름이라는 이분법적 개념은 무뎌졌다. 그는 혼란
스러운 나날들을 보냈다.

그는 옷을 갈아입고 책상 앞에 앉았다. 그가 작성해야 하는 서
신은 마녀재판과 화형 집행 경과를 보고하는 문서였다. 책상 위에는
교황청 보고용 종이 한 장이 놓여 있었다. 그는 펜을 집어 들고는 펜
촉을 잉크에 충분히 담근 뒤 왼손으로 종이를 가볍게 고정시켰다. 시

선은 깨끗한 종이 위에 한참 동안 머물렀다. 그는 한 글자도 써내려가지 못했다. 무엇을 써야 하는가. 무엇이 진실인가. 무엇을 보고해야 하는 것인가.

프란치스코의 눈에 맺힌 눈물이 종이 위에 글씨 대신 떨어졌다. 펜을 놓지 않은 채로 연신 흐르는 눈물을 닦으며 마음을 진정시키려고 노력했다. 눈물이 멈춘 뒤 테이블 위에는 여전히 얼룩진 종이가 놓여 있었고 프란치스코의 오른손에는 펜이 들려 있었다. 그의 두 눈이 얼룩진 종이 위를 응시한 지 몇 시간이 흘렀다. 새벽 미사를 알리는 종이 울리자 그의 충혈된 두 눈이 떨리기 시작했다. 떨리는 속도만큼 그의 손도 빠르게 움직이기 시작했다.

이 시대의
미술

바로크 시대의 미술은 바로크가 탄생한 도시 로마에서 그 진가를 확인할 수 있다. 르네상스에 이어 다시 로마로 향해보자. 이곳에서 우리는 보르게세 미술관과 바르베르니 궁전에 있는 로마 국립 고전 회화관을 둘러볼 것이다.

보르게세 미술관

바티칸 미술관 다음으로 르네상스 시대와 바로크 시대의 예술작품이 많이 소장된 곳은 보르게세 미술관Galleria Borghese이다. 이곳에서는 바로크 시대의 대표 예술가인 베르니니의 조각과 카라바조Michelangelo da Caravaggio, 루벤스Peter Paul Rubens 등의 회화 작품을 볼 수 있다.

　　보르게세 미술관에서 먼저 눈에 띄는 것은 베르니니의 조각 작품들이다. 「아폴론과 다프네」, 「플루토와 프로세르피나」 등의 수많은 명작을 이 미술관에서 소장하고 있다. 모든 작품들이 대리석으로 만들어졌다는 것이 믿기지 않을 만큼 섬세하며 마치 살아 있는 것처럼

베르니니가 조각한 「아폴론과 다프네」, 로마 보르게세 미술관 소장, 1622-25년.

보인다. 그리스-로마 신화를 모티브로 제작된 대부분의 작품들은 주인공들의 모습을 실재처럼 생생하고 활력 있게 묘사해 놓았다.

먼저 미술관에 들어가자마자 만나게 되는 「아폴론과 다프네」를 살펴보자. 이 조각상을 이해하기 위해서는 그리스 로마 신화의 이야기를 봐야 한다. 태양의 신 아폴론은 큐피트가 쏜 사랑의 화살을 맞자마자 처음으로 본 다프네에게 사랑의 감정을 느꼈다. 하지만 다프네는 큐피트로부터 사랑을 거절하는 화살을 맞았기 때문에 아폴론을 보자마자 피해버렸다. 아폴론에게 잡히지 않기 위해 다프네는 온 힘을 다해 도망을 갔고, 급박한 상황에 처하자 강의 신에게 자신을 다른 모습으로 바꿔달라고 애원한다. 강의 신은 다프네의 부탁을 들어주겠다며 그녀를 월계수로 변신시켜 주었다. 월계수로 변한 다프네를 포기할 수 없었던 아폴론은 안타까운 마음에 월계수를 꺾어 관을 만들어 쓰고 다녔다. 아폴론의 입장에서는 안타까운 실연의 장면인 것이다. 이때부터 월계수는 아폴론의 상징으로 자리 잡게 되었다. 베르니니는 이 이야기에서 가장 핵심이

되는 장면을 조각했는데, 가장 급박하고 간절함이 표출되는 상황에 주목했다. 조각상은 쫓아오는 아폴론과, 다급하게 도망가면서도 한쪽은 월계수로 변하는 다프네의 모습을 생동감 있게 묘사한다. 안타까운 구애의 모습과 월계수로 변해가는 다프네의 비극적 상황을 역동적으로 표현한 것이다.

이처럼 보르게세 미술관에 있는 베르니니의 조각상은 신화 이야기가 모티브인 것들이 많다. 미술관에 가기 전 신화를 먼저 읽고 간다면 의미 있는 감상시간이 될 것이다.

이제 살펴볼 것은 루벤스의 작품이다. 루벤스는 플랑드르Flandre 출신의 예술가로 젊은 시절 로마에서 다양한 르네상스 작품을 연구하면서 자신의 화풍을 확립시켰다. 플랑드르는 현재의 북부 벨기에 지역, 즉 벨기에와 네덜란드 사이에 위치한 지역으로 위대한 화가가 많이 배출된 곳이다. 이 때문에 예술사적으로 의미가 있는 지역으로 알려져 있으며 대표적인 화가는 얀 반 에이크Jan van Eyck, 피테르 브뢰헬Pieter Bruegel 등이 있다.

루벤스는 자신의 작품에서 인물과 상황을 생기발랄하게 묘사하는 능력이 있었다. 이 미술관에 소장된 루벤스의 작품은 「수산나의 목욕」이다. 구약성서에 나오는 이야기로, 바빌론에 살고 있는 수산나가 혼자 목욕을 하고 있는데 두 노인이 겁탈을 시도하다가 실패하는 모습을 그린 작품이다. 흠칫 놀라는 수산나와 음욕에 가득 찬 두 노인의 대조되는 표정, 자세를 생동감 있게 표현했다.

루벤스의 「수산나의 목욕Susanna and the elders(수산나와 장로들)」, 1607년.

카라바조의 「골리앗의 머리를 들고 있는 다윗」(왼쪽)과 「병든 바쿠스Bacchino malato」(오른쪽). 1610년.

베르니니의 조각과 루벤스의 회화에서 발견할 수 있는 공통적인 특징은 인물의 동적 묘사에 주력했다는 것이다. 그들은 특정 상황에 처한 인물의 순간을 생동감 있게 표현하려고 했다. 이것이 바로크의 회화와 조각에서 두드러지는 특징이다.

루벤스의 작품과 더불어 보르게세 미술관에서 찾아볼 수 있는 명작은 카라바조의 작품들이다. 그는 빛과 어둠을 활용해 극적 효과를 잘 표현해냈고, 종교화의 무거운 주제를 현실적으로 묘사하는 데 능숙했다. 이곳에서 우리는 카라바조의 작품 「병든 바쿠스il Bacchino malato」, 「과일 바구니를 든 소년Fanciullo con canestro di frutta」, 「골리앗의 머리를 들고 있는 다윗David con la testa di Golia」을 만날 수 있다.

「골리앗의 머리를 들고 있는 다윗」은 카라바조가 남긴 마지막

작품으로 알려져 있다. 그는 천재적인 그림 실력 뒤에 어두운 내면을 지니고 있었는데, 때때로 그 성격은 폭력적인 모습으로 나타났다. 사람들과의 다툼이 끊이지 않았고, 심지어 살인을 저지르기도 했다. 종교화를 그리던 중에도 그의 범죄 행위는 끊이지 않았다.

이런 그의 이중성 때문에 많은 평론가는 그의 마지막 작품「골리앗의 머리를 들고 있는 다윗」에 나오는 두 명의 인물이 모두 카라바조 자신이라는 해석을 내놓기도 했다. 어린 시절의 모습은 다윗으로, 폭력성과 천재성이 뒤섞여 자기모순에 빠진 채 살았던 말년의 모습은 골리앗으로 표현했다는 것이다. 카라바조가 다윗의 칼을 이용해 현재 모습과 닮아 있는 골리앗의 목을 베었다는 점에서 그의 자기 파괴적인 내면이 보이는 듯하다. 카라바조가 투영된 듯한 작품들을 보고 있으면, 이 작품을 바라보는 우리도 어느 순간 자신의 내밀한 어두움과 마주하게 될지도 모른다.

로마 국립 고전 회화관

카라바조의 다른 대표작은 로마의 바르베르니 궁전에 위치한 로마 국립 고전 회화관Galleria Nazionale d'Arte Antica에서 볼 수 있다. 이곳에는「홀로페르네스의 목을 베는 유디트Giuditta che taglia la testa a Oloferne」가 보관되어 있는데, 성경 속 유디트라는 인물의 이야기를 묘사한 작품이다. 유디트가 살고 있는 지역에 홀로페르네스가 점령군으로 오게 되었는데, 유디트가 홀로페르네스의 목을 베어 죽이면서 마을을 지켜냈다는

로마 국립 고전 회화관에 소장된 카라바조의 「홀로페르네스의 목을 베는 유디트」1598-99년.

이야기를 모티프로 그린 것이다. 그림 속 여성은 주체적이고 강인한 모습인데, 당시의 시대상황을 고려해보면 매우 혁신적인 주제였다.

같은 소재의 그림을 그린 당대의 거장이 있었는데, 바로크 시대 여성화가의 선구자 역할을 했던 아르테미시아 젠틸레스키Artemisia Gentileschi다. 그녀는 로마에서 카라바조의 「홀로페르네스의 목을 베는 유디트」를 본 뒤 영감을 받아 같은 제목의 그림을 제작하게 된다. 그녀의 작품을 보면 카라바조의 그림이 오히려 소극적으로 보일 정도인데, 그만큼 인물의 묘사와 표현에서 역동성과 적극성이 엿보인다.

피렌체 우피치 미술관에 소장된 젠틸레스키의 「홀로페르네스의 목을 베는 유디트」, 1620년.

젠틸레스키의 유디트는 자세와 표정에서 살해를 하려는 의지가 적극적으로 표현되어 있고, 남성이 흘리는 피 등 상황 묘사 자체가 극적으로 이루어진다. 카라바조의 유디트가 펜싱을 하고 있다면 젠틸레스키의 유디트는 마치 검투사를 보는 것 같은 느낌을 준다.

그녀의 화풍은 카라바조의 영향을 받아 빛과 어둠의 대비가 심한 그림이 주를 이룬다. 주제는 주로 역사와 종교를 다루긴 했지만 구체적 장면은 강인하고 자기 주도적인 여성의 모습을 묘사하는 것이 대부분이었다. 그림의 주인공으로 주체적인 여성의 모습을 그리거나 남성을 잔인하게 살해하는 것을 자주 묘사하기도 했는데 어린 시절 그녀가 겪었던 남성에 의한 상처가 내면화되면서 작품세계에도 반영되었다는 평가를 받고 있다. 카라바조와 젠틸레스키는 화풍에 있어서도 유사하지만, 그들이 가졌던 내면의 고민과 아픔들이 작품으로 표현됐다는 것 또한 큰 유사점이 아닐까 생각해보게 된다.

로마 국립 고전 회화관은 엘리자베타 시라니Elisabetta Sirani가 그린 「터번을 쓴 여인Femme au turban」도 소장하고 있다. 이는 '스탕달 신드롬'으로 유명한 귀도 레니Guido Reni의 「베아트리체 첸치의 초상Presunto ritratto di Beatrice」의 모사작이다. 스탕달 신드롬은 뛰어난 예술작품을 보았을 때 순간적으로 느끼는 황홀경과 분열 증상을 이르는 말로, 프랑스의 작가 스탕달이 「베아트리체 첸치의 초상」을 본 후 경험한 감정에서 기원한 것이다.

엘리자베타 시라니가 그린 베아트리체 첸치. 로마 국립 고전 회화관 소장. 1662년.

바로크
정리

르네상스 시대를 지나면서 유럽의 정치와 종교는 큰 변화를 맞이했다. 절대왕정과 종교개혁으로 인해 그리스도교는 가톨릭과 신교로 나뉘었다. 종교개혁에 의해 촉발된 바로크 양식은, 가톨릭의 전통을 부정하는 신교에 대응해 전통을 더욱 강화하는 방향으로 문화가 전개되면서 탄생했다. 특히 가톨릭 교회 건축과 조각에서 그 특징이 두드러졌다. 순수 기하학의 형태인 원과 정사각형 대신 타원과 자유 곡선으로 이루어진 비정형의 양식이 발생한 것이다.

가톨릭의 본산인 교황청이 위치한 로마는 이 비정형의 양식을 발전시키기에 최적의 장소였다. 르네상스 고전주의를 기반으로 비정형성을 특징으로 하는 매너리즘이 유행했던 곳이기 때문이다. 바로크 양식은 장중하고, 화려하면서 활력이 넘치는 건축과 조각으로 실현되었다. 양식이 발전하는 과정의 중심에 있던 인물은 베르니니와 보로미니였고, 이들이 추구했던 장경주의와 파격적인 비정형성은 로마의 바로크 양식이 다른 유럽 지역으로 확산해나가는 데 중요한 역할을 담당했다.

로마의 바로크 양식은 절대왕정이 수립된 국가와 가톨릭의 세

력이 신교보다 우위에 있는 지역으로 전파되었다. 프랑스와 같은 절대왕정 국가가 로마의 바로크를 받아들였는데, 이들의 입장에서는 새로운 양식을 만들기도 어려웠을 뿐만 아니라 바로크 양식에서 종교성을 배제하면 군주의 절대성과 권위를 드러내기에 적합했기 때문이다. 프랑스에서는 바로크의 장중한 아름다움이 보다 극단으로 전개된, 퇴폐적 아름다움을 추구하는 로코코라는 양식이 탄생하기도 했다. 독일에서는 화려하고 파격적인 비정형성이 극대화된 바로크가 성립되었다. 영국의 경우, 다양한 세력 주체들의 합의를 통해 절충적인 영국만의 바로크를 확립했다. 이후 유럽의 바로크는 18세기를 넘어가면서 갑자기 사라지게 되었다.

예술사에서 바로크는 중요한 분기점으로 남아 있다. 왜냐하면 바로크는 시대와 양식의 이름이 동일한 마지막 시대였기 때문이다. 즉 17세기 서유럽사회를 바로크 시대, 바로크 양식이 유행한 시대라고 말할 수 있는 것이다. 이후의 예술사는 하나의 양식으로 정의할 수 없는 다양성의 시대로 돌입했다.

신고전주의와 반동들

혁명의 불꽃이 전 세계로 튀다

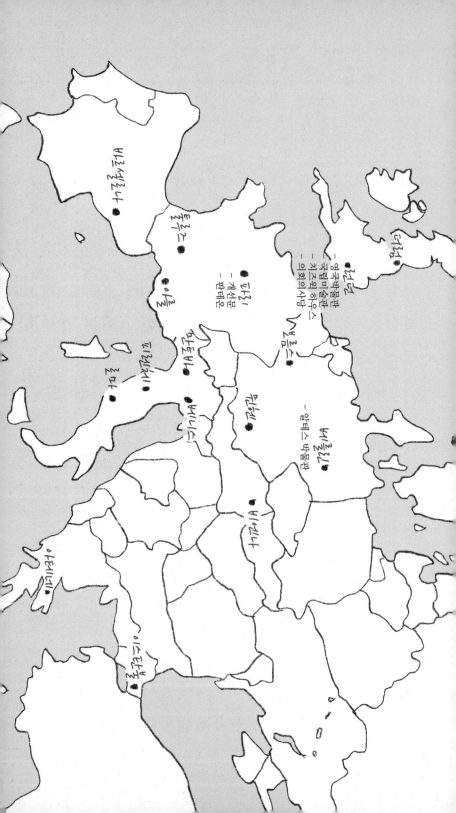

아브로라A

룬스트

아이들

룬드르스

룬스트
— 영국박물관
— 국립미술관
— 치즈의 하우스
— 의회의사당

다이치

룬드란
— 개선문
— 판테온

뎌르나스타

룬아

샤드

마들르리테

베게스

엔드라
— 알베스 박물관

베이란나

아마트리에

후르스타이A

STORY

항구의
아침

찬 바람이 불었다. 안개가 채 가시지 않은 이른 아침이었지만 항구는 사람들과 가득 쌓인 상자들로 북새통을 이루고 있었다. 며칠 뒤면 선착장 창고에 있던 모든 물건이 배로 옮겨지고 본국으로의 출항이 이루어질 것이다. 창고에는 면직물, 차, 각종 향신료들이 가득 차 있었다. 이번 본국행은 급하게 결정된 것이라 평소보다 일이 더 많았다. 물론 물건을 나르거나 배를 깨끗하게 청소하는 일들은 모두 이곳 뱅갈의 노동자들 몫이었다. 항구 곳곳에는 현지인들로 구성된 군인들이 서 있었는데, 손에 쥔 총과 서구화된 복식은 흰색 옷을 가볍게 걸친 노동자들의 모습과 대비되었다.

정박된 배 위는 출항을 준비하는 선원들로 분주했다. 돛을 손보거나 갑판을 살피며 보수를 하고 있었다. 나무가 상한 곳은 나무 조각을 덧대거나 얇은 철판으로 감싸 고정을 했다. 배의 가장 높은 갑판에서는 이들을 감독하는 선장과 나란히 서서 이야기를 나누고 있는 한 사람이 보였다. 워렌 헤이스팅스, 그는 이번 선단의 회사 책임

자였다. 청년 시절부터 영국 동인도 회사의 직원으로 들어와 무수히 많은 항해를 해왔고, 인도에 설치된 영국 상관에서 현지인들과의 거래를 담당했다.

워렌은 앞으로의 항로가 될 남쪽의 하늘을 바라보고 있었다. 영국까지는 1년이 넘는 긴 여정이 될 것이다. 아무런 사고 없이 본국까지 무사히 모든 선원과 물건이 도착하기를 간절히 바랐다. 선수에서는 배 바깥으로 매달려 있는 몇몇 선원들이 배의 이름을 새로 새기고 있었다. 레드 드래곤Red Dragon, 처음으로 동인도 지역을 개척했던 영국함선과 같은, 그 영광스러운 이름을 다시 새기고 있었다. 그들의 아버지의 아버지가 왔던 길을 되돌아 인도양을 지나고 아프리카 대륙의 끝을 찍고 다시 북쪽으로 향하는 여정이 바로 며칠 앞으로 다가온 것이다.

세계로,
세계로

바로크 시대를 지나오면서, 혹은 바로크가 진행되고 있던 유럽의 18세기에는 다른 양상의 사회가 나타나고 있었다. 각 국가마다 정치, 사회, 문화 전반에 변화가 생기기 시작했다. 다시 말해 17세기 유럽이 바로크 시대라는 통합된 사조에 속해 있었다면, 18세기에는 각 국가가 다양성의 시대를 맞이하게 된 것이다. 그렇다면 어떤 변화들이 각 나라에서 이루어졌는지 18세기 유럽의 상황을 살펴보자.

먼저 스페인에 대해 알아보자. 스페인은 해양세력을 기반으로 자국을 넘어 이탈리아와 독일 지역, 심지어 북부 아프리카까지 통치했다. 신대륙 발견에 힘을 쏟느라 왕실 내부의 갈등은 잦아졌고, 이로 인해 스페인은 유럽사회에서의 영향력이 떨어지게 되었다. 로마 가톨릭의 교황에 대한 지배력 또한 낮아졌다.

영국은 왕권이 약화되고 의회의 힘이 강해진 상태였다. 입헌군주제와 의회민주주의가 양립하는 상황에서 한층 안정적인 국가로 발전하기 시작했다. 특히 엘리자베스 1세가 승인한 영국 동인도 회사

가 18세기에 들어오면서 한동안 네덜란드에 밀렸던 경쟁력을 회복
했다. 또한 사업지역을 동인도에서 인도 지역으로 옮기면서 안정적
인 부를 창출했던 시기였다.

프랑스는 어떤 상황이었을까? 절대왕정의 대명사였던 루이 14세
의 시대가 지나고 전제왕권의 힘을 과시하는 후대 군주들에 의해 불
안정한 시대가 지속되었다. 옆 나라 영국에서는 이미 의회에 의해 합
리적 의사결정 구조가 자리 잡고, 왕의 권한이 축소되면서 안정된 정
치와 정책이 펼쳐졌다. 프랑스 사람들 입장에서는 불만이 가득할 수
밖에 없었다. 독일과 이탈리아는 스페인의 영향력을 벗어난 뒤 통합
된 국가가 세워지던 초창기였다.

각 나라마다 복잡한 정치 상황에 처해 있었다. 왕과 의회의 대
립, 여전히 진행 중인 가톨릭과 신교의 갈등, 국가 간의 전쟁, 절대왕
정의 몰락 등 국가 안팎으로 갈등과 분열이 많았다. 그럼에도 불구하
고 하나의 새로운 흐름이 공통적으로 나타났다. 모든 국가의 시선이
유럽대륙을 넘어 신대륙과 동인도 지역으로 향한 것이다. 이 시기는
유럽 역사에서 해상 무역로 확대와 식민지 건설의 전조가 함께 이뤄
지던 시기였다. 흐름을 살펴보기 위해 식민지 건설을 적극적으로 주
도했던 영국의 세계 진출과, 이를 통해 변화된 모습을 확인해보자.

영국의 도전은 17세기에 들어오면서 시작되었다. 당시 엘리자
베스 1세에게 설립 인가를 받은 영국 동인도 회사는 영국을 20세기
초까지 전 세계를 이끄는 강대국으로 만들어 준 원동력이었다. 먼저

영국
프랑스
포르투갈
스페인
러시아(소련)
오스만 제국(터키)
덴마크
네덜란드

1754

영국
프랑스
포르투갈
스페인
러시아(소련)
오스만 제국(터키)
덴마크
네덜란드
미국

1822

18–19세기 세계 식민지 지도.

동인도 회사에 대해 알아보자. 동인도는 인도의 동쪽(지금의 인도네시아) 일대를 의미한다. 동인도 회사는 동인도에서의 무역을 위해 설립된, 영리를 목적으로 하는 기업이었다.

　당시 네덜란드 동인도 회사가 풍부한 자금과 강력한 해상 군대를 토대로 동인도 일대의 무역권을 장악하고 있었는데, 이를 견제하기 위해 만든 것이 영국의 동인도 회사였다.

동인도 회사 설립 과정의 특징은 국가가 아닌 사기업 주도로 해상 무역로 개척과 교역이 이루어졌다는 점이다. 그 이유는 다음과 같이 정리할 수 있다. 일단 국가 입장에서는 미지의 지역에 무역로를 개척, 확보하는 데 선뜻 투자하기 어려운 부분이 있었다. 국가의 재원을 이윤이 보장되지 않는 사업에 쏟아붓기는 힘들었고, 무역의 영역은 기본적으로 기업의 몫이었기 때문이다. 하지만 영국 정부는 국가를 대신해 새로운 지역을 개척하는 기업을 장려하기 위한 정책들을 내놓았다. 투자 대신 동인도 회사에 현지 외교와 무역을 독점할 수 있는 권한을 부여하기도 했다.

당시 동인도 회사의 주요 수입 품목은 동인도에서 자라나는 향신료들이었다. 가장 일반적인 것은 후추였고 특수작물은 육두구 nutmeg, 肉豆蔲와 정향이었다. 유럽에서 이 향신료들을 사용하는 목적은 음식의 맛을 위해서라기보다는 음식물의 부패를 막거나 약재로 활용하는 데 있었다. 특히 육두구의 경우 금과 교환가치가 성립할 만큼 귀한 향신료였다. 육두구는 천연두를 예방, 치료한다고 알려지면서 가격이 폭등하게 되었다.

가장 부가가치가 높았던 육두구 교역은 사실상 네덜란드 동인도 회사가 거의 독점하고 있었고, 이 시장에 진입하기 위해 영국 동인도 회사는 부단히 노력했다. 하지만 네덜란드의 경제력과 해군에 밀려 영국은 동인도에서 철수할 수밖에 없었고, 차선으로 선택한 것이 바로 인도 진출이었다.

18세기 중반 인도의 동부와 서부 해안선에는 유럽의 주요국가들(프랑스, 스페인, 포르투갈, 덴마크, 영국, 네덜란드)에서 설치한 상관이 있었다. 이들은 인도와의 교역보다는 동인도와의 교역을 위한 전진 기지 역할을 하고 있었다. 하지만 동인도 대신 인도와의 교역을 확대한 영국이 다른 나라의 상관을 배척하고 주도권을 잡게 된다. 이런 일련의 과정은 동인도 회사가 영국의 왕과 의회의 재가를 받은 뒤 이루어졌고, 이후에는 교역을 넘어 인도 토지에 대한 지배권을 행사하는 '식민화' 정책으로 이어졌다.

인도에서 영국의 세력이 확장되고 있던 시기에는 이미 전 세계에 걸쳐 그들의 식민지가 건설되고 있었다. 미국, 캐나다, 호주, 뉴질랜드 등이 영국에 의해 개척되고 식민지화되었다. 현재 영국 연방국가로 남아 있는 60여 개 국가들의 식민지 역사가 시작된 때도 바로이 시기다. 영국뿐만 아니라 다른 유럽 국가도 식민지 확장에 열을 올렸다. 포르투갈은 브라질, 스페인은 아르헨티나와 페루 등지의 남아메리카 지역, 네덜란드는 동인도 지역, 프랑스는 북아메리카 지역 등 많은 국가를 식민지로 만들었다.

그렇다면 전 세계로 영토를 확장하던 유럽 국가들의 목적은 무엇이었을까? 왜 그들은 오랜 항해라는 위험을 감수하면서까지 세계로 무역 지역을 확대하고 식민지정책을 펼쳤을까? 여러 이유가 있겠지만 무엇보다도 경제적 이익이 제일 컸다.

다시 영국과 인도의 이야기로 돌아와보자. 영국이 동인도 회사

를 설립하고 인도네시아와 인도로 진출한 이유는 이곳에서 수입하는 향신료와 차 때문만은 아니었다. 본질적인 목적은 영국 산업의 큰 축인 양모제품을 더 많이 수출하기 위해서였다. 일차적으로 동인도에서의 무역은 네덜란드에 주도권을 내주었고, 차선책이었던 인도에서는 기후에도 적합하지 않았을 뿐만 아니라 면제품을 선호하는 인도 사람들의 취향과 맞지 않아 교역이 잘 이루어지지 않았다. 오히려 인도의 면제품이 영국에 유입되면서 유럽 내에 폭발적인 인기를 불러일으켜 향신료와 함께 주요 수입품목이 되었다.

　문제는 수출에서 발생했다. 앞서 언급한 것처럼 양모는 더 이

「클라이브 경이 세금징수권을 인도 무굴황제로부터 양도 받는 장면Shah 'Alam conveying the grant of the Diwani to Lord Clive」, 벤자민 웨스트Benjamin West, 영국 도서관 소장, 1765년.

상 교환가치가 성립되지 않았기 때문에 영국에서는 면제품과 향신료를 사기 위해 당시 전 세계에서 화폐처럼 통용되던 금을 지불했다. 지속적인 금 지출은 영국 입장에서 국가 경제에 부담으로 작용할 수밖에 없었다.

이에 대해 먼저 대안으로 제시된 정책은, 보다 저렴한 목화를 구입해 인도가 아닌 자국에서 제품을 생산하는 것이었다. 영국에서 생산된 면제품은 주변 유럽 국가로 수출되면서 큰 경제적 이익을 가져왔다. 그런데 연쇄적으로 문제가 발생했다. 영국의 기술 발달로 인해 면제품의 생산성이 향상되면서 수요를 웃도는 공급이 이루어졌고, 예상치 못한 가격 하락 문제에 봉착하게 된 것이다. 영국 내 많은 기업이 위기에 처했고 국가 경제에도 악영향을 주었다.

영국에서는 문제의 해결방안을 인도를 본격적으로 식민지화하는 데서 찾았다. 영국은 인도에서의 면제품 생산을 전면규제하고 원자재의 대부분을 영국으로 수출하는 강제 정책을 펼쳤다. 영국에서 생산한 면제품이 다시 인도로 수출되는 불공정한 무역의 행태까지 벌어지게 되었다. 자체적인 면제품 생산이 중단되면서 인도 사람들은 어쩔 수 없이 영국에서 수입된 제품을 사야만 했다. 즉 인구가 많은 인도를 영국 면제품을 판매하는 거대한 시장으로 활용한 것이다. 이는 인도의 면제품 산업을 파괴했고, 인도를 영국에서 생산할 제품의 원자재를 공급하는 '농장'으로 전락시켰다. 인도의 국가경쟁력은 하락할 수밖에 없었고, 인도인 대부분은 면제품의 원자재를 생산하

는 목화농장의 농노가 되었다.

　살펴본 것처럼 식민지 정책은 유럽 지역의 진보하는 생산기술과 이에 따른 생산물량의 증대, 이어지는 가격 하락, 원가 절감과 수익률에 밀접한 영향을 끼치는 저렴한 원자재 조달까지 모든 문제를 한꺼번에 해결해줄 수 있었다. 유럽 국가들이 찾았던 그들의 새로운 시장은 바로 바다 건너 멀리 인도에, 중국에, 아메리카에, 아프리카에 있었던 것이다.

　영국의 식민지화 전략은 이후 일본이 조선을 식민지화하는 과정에 교과서처럼 활용되었다는 것이 일반적인 시각이다. 조선을 식민지화하는 데 앞장섰던 동양척식주식회사는 영국의 동인도 회사와 같은 역할을 했다. 토지와 자원을 수탈하고 대부분의 농지를 회사가 소유하면서 농민들을 소작농으로 전락시켰고, 동시에 불합리한 계약 조건으로 식민지 국가의 국민들에게 희생을 강요했다.

　18세기 유럽의 정세는 무역로 확보와 무역 독점을 차지하기 위한 전 세계적인 해상무역전쟁의 시대였다. 이는 차츰 식민지 전쟁으로 옮겨가게 되었고, 이 전쟁에서 승리한 나라는 영국이었다. 인도가 식민지화된 이후 유럽은 '팍스 브리타니아Pax Britannia', 즉 영국에 의한 세계 평화로 포장된 지배와 수탈의 시대를 맞이했다.

바닷길을
오갔던 사람

레드 드래곤호와 다섯 척의 범선은 인도를 떠나 영국으로 향하는 항로로 접어들었다. 먼 바다로의 항해는 안전과는 거리가 먼 일이므로 최대한 바다와 하늘을 잘 살피면서 가는 길밖에는 별 도리가 없었다. 거친 파도와 폭풍우를 피하는 일, 음식이 상하지 않게 하는 일과 전염병이 돌지 않게 하는 일 역시 긴 항해를 하는 배라면 중요하게 신경 써야 할 요소였다.

워렌은 출항 뒤로는 할 일이 없었다. 항로를 결정하고 선원들을 통솔하는 일은 선장의 몫이었다. 그에게 남은 일이라고는 적재된 물건들의 품목과 수량을 문서로 정리하는 일과 런던에 도착하면 제출할 몇 개의 서류를 작성하는 일이었다. 때문에 출항과 동시에 워렌은 자신만의 시간을 더 많이 보낼 수 있었다.

선실 책장에 꽂혀 있는 책들은 시간을 보내기에 좋은 수단이었다. 그는 요즘 애덤 스미스의 『국부론』을 읽고 있었다. 동인도 회사의 인도 독점 무역에 대해 강력하게 비판하는 사람이 쓴 책이라 꺼려졌

지만 내용은 흥미로웠다. 하지만 '보이지 않는 손이 시장의 균형을 자연스럽게 맞추는 역할을 할 것'이라는 그의 이야기는 인도의 상황과는 동떨어진, 지나치게 이상적인 세계라는 생각을 했다.

의회가 동인도 회사에 보내는 불만 섞인 시선, 높은 관세, 독점 때문에 생겨난 밀수 등은 동인도 회사의 앞날을 낙관할 수 없는 현실적인 요인이었다. 지난 시절 동인도와 인도에서 네덜란드, 프랑스, 포르투갈, 스페인과의 치열한 경쟁을 통해 얻은 부와 영광은 누구의 희생으로 가능했는가. 워렌의 입장에서는 억울한 마음이 들기도 했다. 1년이 넘는 시간 동안 폭풍우, 전염병과 싸우고 때로는 목숨을 잃어가면서 바닷길을 오갔던 사람은 누구란 말인가. 의회는 무엇을 했기에 이렇게 회사에 압력을 가하는 것인지, 워렌의 머리는 이런 본국의 정치 상황과 동인도 회사의 복잡한 문제들로 가득했다. 차라리 왕이 모든 것을 결정했다면 회사가 이런 어려움에 처하진 않았을 거라는 생각이 들기도 했다. 그는 책을 읽으면서 깊은 한숨을 연거푸 내쉬었다.

주도권 싸움과
시민

18세기 유럽에서 단연 돋보이는 국가는 영국과 프랑스, 두 나라다. 당시 영국은 앞서 말했듯이 전 세계적인 식민지 정책과 해상 무역의 우위를 점하는 나라였을 뿐만 아니라, 의회민주주의를 꽃피운 나라라는 기념비적 성격도 가지고 있었다. 마찬가지로 프랑스 또한 절대왕정을 뒤엎는 시민혁명이 일어난 나라이기도 했다. 영국의 근대적 정치체제와 프랑스의 시민혁명은 다른 유럽 국가의 정치체제 진보에 큰 영향을 주었다.

프랑스에서는 시민혁명이라는 상징적 사건이 있었고 영국에서는 그보다 온건한 방법으로 자유주의 체제가 성립되었다. 근대 정치의 출발점이었던 이 시대를 이해하기 위해 프랑스와 영국, 두 나라의 정치상황을 살펴보도록 하자.

프랑스의 시민혁명은 '폭압적인 전제 군주에 대항한 시민사회의 저항'이라고 볼 수 있다. 여기서 중요한 것은 '시민'이다. 군중, 백성, 국민이 아닌 시민이다. 당시 시민의 개념이란 현대사회에서 통용

되는 것처럼 사회 구성원 전체를 이르는 말이 아니었다. 부를 축적한 평민계급으로 그 의미가 제한되었기 때문에 당시의 시민혁명은 불특정 다수의 모든 사람이 아닌 특정 계급의 소수가 주도했다. 그렇다면 시민혁명이 어떤 과정을 거쳐 이루어졌는지 살펴보자.

프랑스의 시민혁명은 세 가지 사회적 요인과 하나의 사상에 기반을 두고 발생했다. 물론 더 많은 요인들이 작용했지만, 크게 네 가지 사실을 통해 시민혁명 과정을 살펴보자.

부르주아 계급 등장

첫 번째는 상업의 발전에 따른 부르주아 계급의 등장이다. 부르주아는 성을 뜻하는 프랑스어 Bourg에서 왔다. 부가 있는 사람은 성안에서 산다는 의미로 해석할 수 있으며, 이들은 사회 중산층을 의미한다. 앞서 살펴본 영국 동인도 회사처럼 18세기 프랑스도 동인도 회사를 설립하면서 무역로 확대에 힘썼고, 상업을 중시하는 사회 분위기가 형성되었다. 이를 통해 부를 축적한 부르주아 계급이 생겨났다. 여기에는 사업가뿐만 아니라 의사, 변호사 등 전문직에 종사하는 지식인들이 포함되어 있었다. 충분한 부와 지적 능력을 갖춘 부르주아들은 사회 구성원으로서 자신들의 목소리가 사회에 반영되길 바랐다.

신분제의 한계와 부조리

그들의 열망이 이루어지기에는 시민혁명의 두 번째 원인으로 꼽는

신분제의 한계가 문제였다. 당시 프랑스는 전체 인구의 2퍼센트에 해당하는 왕족, 고위 성직자, 귀족이 지배하고 있는 사회였다. 이들에게 주어진 부와 권력은 절대적인 반면 평민에게는 세금을 과도하게 부과하는 부조리함 등이 만연해 있었다. 대부분 평민계급이었던 부르주아들은 불평등, 불합리한 권력구조와 세금정책에 불만을 가질 수밖에 없었다.

루이 16세의 전횡

이어 세 번째 요인이 등장한다. 이는 군주, 즉 당시의 루이 16세의 전횡이었다. 당시 프랑스는 해외 진출을 무리하게 시도하느라 막대한 자금과 군사력을 쏟아부어 재정이 바닥이었다. 심지어 옆 나라인 영국의 식민지 확장을 막기 위해 영국과 대립하고 있던 미국의 독립을 돕는 등 국가 재정에 맞지 않는 정치를 펼쳤고, 부족한 세금은 평민에게 걷어들이는 악순환이 이어졌다.

루소의 자연주의

언급된 세 가지 요인과 함께 주목해 볼 것은 혁명에 영향을 끼쳤던 사상적 기반이다. 프랑스의 소설가인 장 자크 루소Jean Jacques Rousseau는 인간의 본성은 자연 상태에서 그 선함을 찾을 수 있다고 주장하며 '자연으로 돌아가라'고 말했다. 또한 자연 상태에서의 모든 사람은 평등하며 자유를 추구할 권리가 있고, 인간의 존엄성을 중시해야 한다는

'인간 회복'을 이야기했다. 그리고 그의 저서인 『사회계약론』을 통해 자연 상태에서 인간의 기본적인 권리 보장을 국가차원으로 확장하자는 이론을 주장했다. 그의 이론은 프랑스 시민에게 큰 영향을 주었고 절대왕정에 맞서는 시민혁명을 촉발시켰다. 이는 루이 16세와 왕비 마리 앙투아네트가 처형을 당하고 절대왕정이 무너지게 되는 역사적 사건의 계기가 된다.

　하지만 그렇다고 해서 프랑스의 역사가 바로 민주주의 체제로 들어선 것은 아니었다. 이후 나폴레옹 시대, 왕정복고 시대, 심지어 사회주의 체제 등 다양한 정치체제의 부침과 몇 차례의 시민혁명이 더 이뤄지고 나서야 자유주의 체제가 들어서게 되었다. 다만 프랑스 시민혁명에서 주목할 점은 소수에게 특권이 돌아가는 지배 질서를 시민의 힘으로 끌어내리면서 유럽의 민주주의 역사를 새롭게 썼다는 것이다.

　프랑스와 달리 영국은 비교적 순조롭게 자유주의 체제가 완성되었는데, 짧게 그 내용을 살펴보자. 청교도혁명 이후 다시 이뤄진 왕정복고와 전제 정치는 의회와 시민들로 하여금 강력한 반발을 일으켰으나 명예혁명을 통해 영국은 폭력과 피가 아닌 합의로써 자유주의 체제를 이뤘다. 결과적으로 군주의 지위와 권한을 헌법으로 규정하는 입헌군주제와 실질적으로 의회가 통치하는 것에 기반을 둔 의회민주주의가 양립하는, 이원화된 정치구조가 형성되었다. 그렇다고 해서 바로 노예제도가 폐지되거나 여성에게 참정권이 부여된 것

커리어 앤 이브스Currier and Ives의 「보스턴 차 사건The Destruction of Tea at Boston Harbor」 삽화.

은 아니었다. 비교적 안정된 정치체제를 구축하면서 영국은 다른 유럽 국가보다 세계를 상대로 식민지화 정책을 펼칠 만한 여력을 갖게 되었다.

영국이 통치하는 범위가 전 세계로 확장되면서 정치체제가 가진 한계점을 보이기도 했다. 대표적으로 미국의 독립을 촉발시켰던 보스턴 차 사건과, 인도에서의 독점적 무역권과 관련한 의원들의 부패 문제에서 영국의 정치와 식민지 정책의 단점이 드러났다.

먼저 보스턴 차 사건을 알아보자. 사건의 발단은 인도에서 영국으로 수입된 차가 미국으로 다시 역수출되면서 생겨난 이중관세에

있었다. 차를 독점 판매하는 영국 때문에 미국의 상인들은 이에 대한 세금 부담이 계속 커졌고, 이 때문에 미국 내에서는 밀수 차를 판매하려는 소규모 상인들이 늘어났다. 이 문제를 해결하기 위해 영국 의회에서는 관세를 낮추었지만, 이로 인해 기존의 밀수 차의 가격 경쟁력이 낮아졌다. 의회에 대한 소상인들의 반발은 점점 거세졌고, 밀수업자를 비롯한 소상인들이 영국에서 온 선박에 실린 차를 바다로 내던지는 사태까지 발생하게 된다.

사실 문제의 본질은 차와 관세, 소상인들이 아니라 정치적, 제도적 문제에 있었다. 당시 영국 의회에는 미국에서 살아가고 있는 영국인들과 그 지역 사람들의 의견을 대변해줄 의원이 할당되어 있지 않았다. 따라서 미국에서 발생한 문제에 대한 해결방안이 현지의 실정과 맞지 않는 경우가 많았다. 게다가 의회에 의원도 없는데 세금을 부담해야 하는 것은 합리적이지 못하다는 인식이 미국 내에서 퍼져나가기 시작했다. 이는 결국 미국의 독립을 촉발하는 촉매제 역할을 했다. 이후 1776년 발표된 독립선언을 기점으로 독립운동은 가속화되었고 1783년에 미국은 영국과 프랑스로부터 완전한 독립을 인정받는다.

영국 의회의 한계점이 드러난 또 다른 사례는 인도에서 발생했다. 영국인들의 부정 축재가 문제였다. 영국인들은 인도와의 무역을 통해 발생한 이윤을 착복하고, 이 자금을 기반으로 귀국 후에도 호화로운 삶을 유지하고자 했다. 실제로 인도에 거주하는 동인도 회사

사람들의 삶이 영국의 왕 못지않았다고 한다. 유혹을 뿌리치기 어려웠던 그들은 본국의 의원들에게 로비를 하는 등 자신의 불법성을 무마하기 위해 온갖 방법을 동원했다. 심지어 인도에서 돌아온 동인도 회사 직원이 영국 의회에도 진출하면서 동인도 회사와 의회 간의 유착관계는 심화되었고 인도에서는 상습적으로 불법행위가 일어났다.

이에 정부는 규제를 강화할 필요가 있다고 판단, 인도 지역의 총독을 국왕이 임명한 최고회의에서 결정해 동인도 회사의 전횡을 줄이고자 했다. 하지만 여기에서도 근원적 문제가 해결되지 않아 만연한 불법을 바로잡을 수 없었다. 그 문제는 바로 무역 독점으로, 동인도 회사 이외에 경쟁할 수 있는 기업이 없는 한 부패 척결은 어려웠다. 결국 19세기 중반에서야 동인도 회사는 해체 수순을 밟게 되고, 의회와의 유착 관계도 풀리게 된다.

프랑스와 영국은 시민혁명과 명예혁명을 통해 근대적 정치구조 성립 기반이 마련되어 있었다. 프랑스의 경우 시민사회의 등장을 통해 절대왕정과 맞서는 민주주의의 새로운 장을 열었다. 이후 다양한 정치체제를 거쳐 19세기 말에 자유민주주의가 정착하는 형태를 갖추게 된다. 이 시대의 영국은 왕과 의회로 권력과 권한이 분할되면서 합리적인 정치체제를 만들고자 노력했다. 하지만 국내 정치의 성숙과 발전을 위해 노력해온 것과는 무관하게, 확장된 식민지 사회에서 발생한 문제들로 영국의 정치체제가 가진 한계를 보여주었다.

폭풍 후의
대화

이틀 전 선단은 드디어 인도대륙을 벗어나 아프리카로 향하는 인도 양의 중심으로 진입했다. 적막과 고요 속에서 태양의 일출과 일몰이 반복되었다. 벼락과 천둥이 뒤섞여 어느 한 곳 붙잡지 않으면 가만히 있을 수 없는 괴로운 시간이 지나기도 했다. 그 대자연의 한가운데 워렌이 있었다. 긴 항해를 여러 번 경험했지만 모두 매번 새롭고, 여 전히 고통스러운 순간들이었다.

폭풍이 에워싼 밤이 지나가고 난 뒤 워렌은 갑판 위로 나왔다. 그의 시선에 먼 바다를 바라보고 있는 선장이 들어왔다. 폭풍이 지난 다음날이면 선장이나 선원들은 녹초가 되어 있었다. 그들이 사력을 다해 배를 지켰기 때문에 오늘의 평온이 존재했다. 선장의 깊게 팬 눈 과 거친 피부, 아직 채 마르지 않은 머리와 옷에서 지난밤의 사투를 짐작할 수 있었다. 폭풍이 지나고 나면 흩어졌던 배들이 본진을 찾아 올 때까지 기다려야 했다. 그때 워렌이 선장에게 다가가 말을 건넸다.

워렌은 간단한 안부만 전했을 뿐인데 선장은 그의 어린 시절과

관심사에 대한 이야기를 하나둘씩 꺼내기 시작했다. 선장은 신문물에 대한 호기심으로 고단했던 선원생활을 거쳐 선장까지 올라왔으며, 동인도 회사의 일원이 되었다고 했다. 이제 나이 때문인지 이렇게 긴 항해는 힘들다는 이야기도 털어놓았다. 그러면서 그가 요즘 관심을 갖고 있는 새로운 기계장치인 증기기관에 대해 설명하기 시작했다. 증기기관이 배에도 사용이 된다면 하나의 큰 혁신이 이뤄지는 거라며 격앙된 목소리로 이야기했다. 동인도 회사의 배는 바람을 이용한 범선으로 자연환경과 기상 조건에 영향을 많이 받기 때문에, 바다 위에 있는 시간만큼 위험요소에 노출되는 빈도가 높다고 지적했다. 만약 증기기관, 증기선이 실제로 사용된다면 바람은 생각할 필요가 없기 때문에 더 빨리 목적지에 도착할 것이고, 선원들의 안전도 보장될 거라며 목소리를 높였다.

"그건 혁명 그 자체예요."

워렌은 증기기관이 무엇인지, 그것이 배에 이용될 수 있는지 가늠이 되지 않았다. 요즘 본국에서 새롭게 개발한 기계로 인해 모직물의 생산이 훨씬 수월해졌다는 이야기를 들었지만 구체적으로 알지는 못했다. 하지만 워렌은 혁명의 시대가 다가오고 있다는 것을 직감적으로 느꼈다.

산업혁명

바로크 이후가 다양성의 시대로 접어들게 된 이유는 정치가 아닌 산업에서도 찾을 수 있다. 바로 산업혁명이다. 산업혁명의 시작점을 정확하게 찾는 것은 사실상 불가능하다. 또한 산업혁명은 '혁명'이라는 단어에서 풍기는 급진적 변화와는 다른 양상을 보였다. 제임스 와트 James Watt가 증기기관을 발명하고 있던 그 순간에도 여전히 가축이 없으면 밭을 일구거나 물건을 만드는 일은 상상도 할 수 없었다. 그래서 유럽사회와 그 외의 다른 서구사회, 혹은 식민지 사회까지 지역적 범위를 확장해서 산업혁명의 단서를 공통적으로 발견하는 데는 반세기가 넘는 시간의 간극을 살펴봐야 한다.

'혁명'이라는 단어에 대해 생각해보면 한순간에 뒤바뀐 사회를 떠올리기 쉽다. 하지만 그 단어가 붙기 전까지는 의식하지 못한 변화가 천천히 이루어졌을 것이라고 짐작해야 한다. 끓는점까지 도달하는 과정에서의 물은 미동조차 하지 않지만 실제로는 뜨거운 열기로 가득하다. 이처럼 혁명이라는 급진적인 단어에서도 곱씹어보고 살펴

제임스 엑포드 로더James Eckford Lauder의「제임스 와트와 증기기관: 19세기의 여명James Watt and the Steam Engine: the Dawn of the Nineteenth Century」, 영국 에딘버러 스코틀랜드 국립미술관 소장, 1855년.

봐야 할 전개 과정과 그 이면의 이야기들이 있다.

영국의 산업혁명도 몇 가지 원인과 사회적 배경이 존재한다. 이를 알아보고, 유럽뿐만 아니라 전 세계적으로 영향을 미친 산업혁명의 의미에 대해 생각해보자.

산업혁명의 첫 번째 요인은 영국의 정치적 안정이다. 왕과 의회가 권력을 양분하고 세력의 균형이 이뤄진 뒤 사회 구성원들은 모두 경제 성장에 그들의 힘을 집중시켰다. 특히 영국은 동인도 회사를 비롯한 전 세계에 펼쳐진 식민지를 통해 부를 축적했고, 왕과 의회는 식민지를 확보하는 데 지원을 아끼지 않았다. 지속적으로 변화하는 경제상황, 기술 발전에 대응하는 새로운 전략 수립에 있어 정치적 안

정은 큰 기반이 되었다.

두 번째는 식민지 정책이다. 앞서 말했듯이 값싼 원료를 식민지에서 수입해 영국에서 생산된 물건을 비싸게 수출하는 무역 구조는 영국 기업체들의 '저비용 대량생산' 추구와 맞물려 생산성 향상이라는 과제를 끊임없이 부여했다. 이 때문에 물건을 생산하는 기업의 입장에서는 이에 대한 연구를 지속, 발전시킬 수 있었다.

세 번째는 풍부한 지하자원이다. 특히 석탄과 철이 풍부했는데, 이 자원은 증기기관을 통해 동력을 개발하는 단계에서 반드시 필요했기 때문에 증기기관차와 증기선 개발에도 영향을 끼쳤다.

네 번째는 충분한 노동력의 확보다. 당시 인클로저Enclosure 운동에 의해 농민들은 그들의 농지를 정리하고 대농장으로 흡수될 상황에 처해 있었다. 인클로저 운동이란 농업생산성 향상을 목적으로 대지주에 의한 대농장 경영을 위해 소규모의 농지를 합병시키는 정책이다. 이 때문에 농지를 처분할 수밖에 없었던 농민들은 농촌을 떠나 도시로 이주하기 시작했다. 이들은 자연스럽게 공장에 들어가 노동자가 되었다.

이러한 사회적 요소들을 바탕으로 영국의 산업혁명은 발생할 수 있었다. 산업혁명의 최초의 징후는 우리가 알고 있듯이 증기기관의 발명이었다. 이 기관은 물을 뽑아내는 양수기, 실을 뽑아내는 방적기, 옷감을 짜는 역직기, 증기기관차, 증기선으로 발전했다. 혁명을 통해 확연하게 달라진 산업시설과 기계들은 이후로도 계속 발전

되었다.

우리는 산업혁명 이후 두 세기 동안의 변화가 수천 년의 인류문명 변화보다 빠르고 급진적이었다는 사실을 알고 있다. 산업혁명을 통해 변화한 사회의 모습은 크게 두 가지로 나누어 볼 수 있다. 첫 번째는 도시의 경관이고 두 번째는 사람들의 일상이다. 즉 세상 전체의 모습이 달라졌다는 말과 같다.

도시 경관의 변화는 산업혁명을 통해 도시의 모습이 전반적으로 달라졌음을 말한다. 증기를 내뿜으며 달리는 기차, 노와 바람이 없이도 움직이는 증기선, 대량생산을 위해 만들어진 큰 공장들, 거대한 굴뚝과 연기들, 밤에도 밝은 빛을 내뿜는 건물의 모습들. 이런 도시의 경관을 처음 접했을 당대 사람들의 충격은 아주 컸을 것이다.

도시의 모습에 따라 사람의 삶 또한 달라지는 것은 당연한 전개다. 도시에 밀집한 공장의 노동자로 살아가는 삶은 기존 농민으로서의 삶과는 달랐다. 당시는 노동법이 존재하지 않는, 따라서 노동시간이 정확하게 규정되지 않았던 시대였다. 어린아이부터 노인까지 오랜 시간 공장에서 일해야 했고, 전구의 발명이 밤에도 일을 하게 만드는 모순을 불러일으켰다. 산업의 발전으로 건물이 들어서고 인구가 늘어나면서 도시는 팽창했고, 다양한 공산품이 쏟아져 나왔지만 대다수인 일반 노동자들의 삶은 피폐했다. 변화된 사회상의 명과 암이 분명하게 드러났다.

산업혁명은 문명사적으로 대단한 혁신임에는 틀림없다. 더 많

「철 가공소Eisenwalzwerk」, 아돌프 멘젤Adolph Menzel, 베를린 국립 미술관, 1875년.

이, 더 빨리 생산이 가능한 공장제 기계공업이 발생했다는 측면에서
그 의미를 찾을 수 있다. 현재 우리가 누리는 고도의 문명세계의 토
대가 되었다. 일하는 공간, 생산의 방식, 업무의 절차뿐만 아니라 우
리 일상 또한 변화해왔다. 하지만 그럼에도 불구하고 노동자들의 비
참한 삶, 식민지의 수탈을 통해 이뤄낸 성취라는 점에서 과연 그것이
진정한 '성취'인지 생각해 볼 문제다.

고상한
취미

인도를 떠나온 지 벌써 6개월이 되었다. 아프리카 대륙의 끝인 희망봉을 지나 이어진 해안선을 따라 북상해 가면 이번 여정이 마무리된다. 날마다 비슷한 풍경을 반복해서 보면서도 매번 새로운 느낌이었다. 특히 새벽에 갑판에 나와 바라본 짙은 안개, 늦은 밤 쏟아질 듯 찬란한 별들의 모습, 해질녘 붉게 물든 하늘과 바다는 워렌에게 깊은 감동을 주었다. 이따금씩 해무에 갇혀 뻗은 손도 보이지 않을 때면 큰 상선 갑판 위에 서 있어도 홀로 부유하고 있는 느낌을 받는 것이다. 이것은 워렌에게 해야 할 일들과 인도사람들에게 폭압적으로 대했던 현실에서의 죄책감, 심리적 압박감을 잊게 만들어주는 시간이었다.

인도를 통해 축적한 회사의 부는 본국을 더욱 부강하게 만들었다. 동인도 회사의 배가 인도를 오가는 횟수만큼 돈은 늘어났고, 귀족들의 부에서 국가의 경제까지 뒤흔들 정도로 그 규모는 확장되었다. 몇 년 전 워렌이 런던에서 마주한 회사 대주주들의 모습은 무척 인상 깊었다. 그는 런던에 갈 때마다 회사의 이윤을 배당받는 주주들의

저택에 초대되곤 했는데, 그날도 그중 하나였다. 그들의 저택은 흡사 그리스나 로마의 신전처럼 중후한 멋을 내고 있는 대저택이었다. 새소리로 가득 찬, 우거진 숲과 같은 거대한 정원은 그리스와 터키에서 수집한 오래된 조각상과 기둥들로 꾸며져 있었다.

워렌은 한 조각상 앞에서 고전에 조예가 깊은 대주주 한 명과 대화를 나누게 되었다. 그는 머리와 한쪽 팔이 없는 아프로디테를 바라보며 그리스 조각의 아름다움에 대해 이야기하기 시작했다. 그리스의 고전주의가 훨씬 무게감 있고 중후한 멋이 있다든지, 르네상스의 고전은 너무 많이 변질된 것이라든지, 양식의 차이점에 대해 자신의 견해를 진지하게 이야기했다. 덧붙여 몇 달 뒤에 도착할 새로운 그리스 조각상이 기대된다며 웃음을 지어보였다.

"자네가 열심히 해줘야 앞으로 더 멋진 조각상들을 볼 수 있단 말이지. 그나저나 인도에도 조각상이 많다던데, 혹시 가지고 온 것은 없나?"

워렌은 순간 자신의 고생이 이들의 고상한 취미를 위한 것은 아닌가 하는 생각 때문에 굳어버린 표정을 감출 수가 없었다. 워렌은 상황을 대충 얼버무리고 급하게 자리를 피했다.

양식 전쟁

많은 사건이 이 시대를 가득 메우고 있지만 그중 가장 흥미로운 세 이야기를 들여다봤다. 세계로의 확장, 시민혁명과 산업혁명까지. 이 시대를 규정할 수 있는 사건들이다. 이제 이 시대를 살았던 사람들의 생각을 알아보자. 어떠한 사고가 이들을 지배했을까? 이들의 세계관과 이상은 어떤 모습이었을까?

결론부터 이야기하면 산업혁명과 시민혁명을 거쳐 온 사람들에게 공통적으로 생겨난 인식은 합리주의적 사고였다. 이러한 결론에 도달하기까지 인과 관계가 성립될 수 있는 몇 가지 시대상황을 추론해보자. 프랑스가 시민혁명 당시 날을 세웠던 부분은 절대왕정의 불합리하고 불평등한 지배 구조였다. 그렇다면 생산성 향상을 위한 고효율의 기계 발전이 이루어졌던 시대라면 어떨까? 또 식민지가 단순히 영토의 확장을 넘어 경제적 관점에서 고려됐던 시대라면, 이성적 합리주의는 시대의 가치관이 될 수밖에 없는 필연성을 갖는다.

이런 가치관은 앞으로 살펴볼 예술의 영역에서도 드러난다. 먼

저 어떠한 양식과 사조가 전개될지 예측해보자. 앞서 우리는 예술 사조의 탄생에서 예측 가능한, 순환하는 경향이 있음을 발견했다. 대략적인 경향으로 정리해본다면 정형과 비정형, 소박함과 화려함, 비장식성과 장식성, 일상성과 초월성 등 두 극단을 번걸아가며 절충되는 양식의 변화를 예측할 수 있다.

이런 양식의 메커니즘을 이 시대에 적용해보자. 18세기의 가치관이라고 정의한 이성적 합리주의는 절대왕정과 가톨릭의 바로크 양식과는 공존할 수 없는 가치다. 왜냐하면 바로크 양식에는 합리주의와 반대되는 초월성과 절대성이 내포되어 있기 때문이다.

그렇다면 어떤 양식이 이 시대를 대변할 수 있을까? 구체적인 답을 내리기보다 어떤 경향을 갖고 있을지 먼저 생각해보자. 일단 바로크 양식과 대별되는 특징들을 나열해보자. 정형, 비장식성, 일상성, 합리주의, 이성주의와 같은 가치들을 대체로 수렴하는 양식이지 않을까? 결과적으로 어떤 양식이 탄생했을까? 양식의 역사를 통틀어 합리적 조화미와 이성적 세계관을 보여준 양식은 그리스-로마의 고전주의였다. 이를 기반으로 새로운 시대에 맞게 해석된 신고전

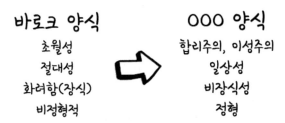

주의가 탄생했다. 비정형의 바로크, 비합리적이었던 절대왕정의 시대에 반해 정형의 고전주의 양식, 합리적인 시민사회와 자유주의 체제의 등장은 역사와 양식의 순환구조가 아직은 유효한 시대임을 보여준다.

　　영국의 경우 국가체제의 안정과 함께 신고전주의가 가장 빨리, 폭넓게 정착했다. 왕 또는 귀족세력과 시민사회가 적절한 수평을 맞출 수 있도록 제도가 변화했기 때문에, 즉 입헌군주제와 의회민주주의가 있었기 때문에 가능했다. 영국에서는 당시 조지 1~4세의 통치 시대로, 조지안 시대의 이름에서 차용해 신고전주의를 '조지안 양식'으로 부르기도 했다. 왕실, 귀족, 부르주아들의 저택뿐만 아니라 정부기관과 박물관, 미술관 등 수많은 공공시설들이 신고전주의 양식으로 지어졌다. 사실 고전주의 양식은 우리에게 무척 익숙하다. 고전주의라는 말만 들어도 이제는 어떤 건물의 모습일지 상상이 될 것이다. 18세기에서 19세기 초반 영국의 신고전주의 건물은 영국 박물관, 런던 국립 미술관, 치즈윅 하우스Chiswick House 등이 있다.

　　프랑스에서는 시민혁명 이후 권력을 차지한 나폴레옹에 의해

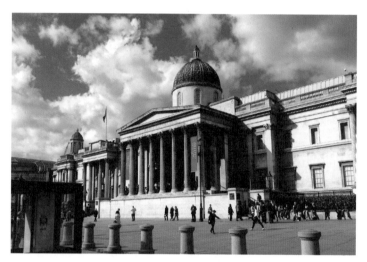

윌리엄 윌킨스William Wilkins가 지은 런던 국립 미술관The National Gallery, 1838년.

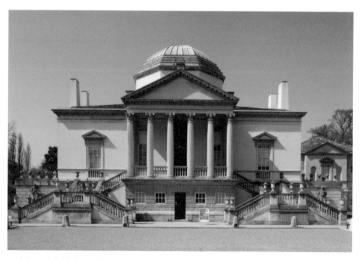

르네상스 시대 빌라 로톤다에서 영감을 받은 벌링턴 백작 리처드 보일Richard Boyle이 설계한 치즈윅
하우스, 1729년.

사회가 안정을 되찾게 되는데, 당시 지배세력이 추구한 가치 또한 신고전주의에 있었다. 전 시대의 절대왕정을 상징하는 바로크와 로코코를 계승하는 것은 이들이 내세운 혁명의 정당성을 저해하는 일이었기 때문이다. 바로크 양식을 배제하면서 지배세력의 권위를 품격 있게 표현할 수 있는 조건이 갖춰진 건축양식이 바로 신고전주의였다. 당시의 대표 건축물은 개선문과 판테온이 있다.

혁명 이후만큼 혁명의 전조가 보이던 이전 시대에서도 눈여겨볼 것들이 존재한다. 특히 클로드 니콜라 르두Claude Nicolas Ledoux와 에티엔느 루이 불레Etienne Louis Boul-lée 두 건축가의 작품에서 혁명기 건축의 모습을 확인할 수 있다. 그들은 신고전주의에 기반을 두었으나 사실 그들이 집중했던 것은 고전주의의 전통이 아닌 변화된 시대에 제안할 건축양식이었다. 불레의 경우 실제로 남아 있는 작품이 없는 건축가로, 남긴 계획안을 통해서만 그가 추구한 건축양식을 만날 수 있다. 그의 대표작은 뉴턴을 기리는 기념비와 메트로폴리타나 대성당Catedral Metropolitana 계획으로 압도적인 스케일과 기하학적 형태의 기념비성을 보여준다.

르두는 불레와 달리 실제 건축물을 많이 남겼다. 대표적으로 40여 개의 파리 성문 징수소가 있다. 징수소 계획안을 보면 건축 요소를 다양한 유형으로 분류해 같은 기능을 갖고 있으나 그 형태는 각기 다르게 나타나도록 건물을 설계했다. 르두는 철저히 합리주의, 이성주의에 기반한 사고를 가지고 있었다. 기하 형태의 경우 정육면체,

직육면체, 원통형 등으로 분류했고 개별 요소의 경우 볼트, 기둥, 아
치 등으로 분류했다. 양식은 그리스 신전, 그리스식 십자형 등의 고
전 양식들을 차용해 대략 세 가지 정도로 나누어 설계했다. 예를 들
어 라빌레트 징수소Rotonde de la Villette를 보면 평면적으로는 그리스식 십
자형을 띠고 있으나 상부에는 원통형의 양감을 주고, 고전주의의 세
부 요소를 적용시켜 놓은 건물임을 알 수 있다.

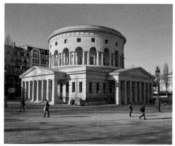

불레가 계획한 메트로폴리타나 대성당(왼쪽)과 르두가 지은 라빌레트 징수소(오른쪽).

파리의 랜드마크인 개선문(왼쪽)과 미라보, 볼테르, 루소, 위고, 졸라의 묘가 있는 파리 팡테온
Panthéon(오른쪽).

영국으로부터 독립한 미국에서도 신고전주의가 주요양식으로 자리 잡았다. 특히 워싱턴에 위치한 의회의사당의 경우 루브르 궁전의 열주와 판테온의 돔, 런던의 세인트 폴 대성당의 돔, 그리고 로마의 성 베드로 대성당의 돔이 차용된 신고전주의 양식의 대표 건물이다.

흥미로운 사실은 영국과 프랑스를 비롯한 유럽 국가와 미국을 대표하는 주요건물들이 신고전주의 양식으로 지어졌음에도 불구하고 이 시대를 신고전주의 시대라고 부르지 못한다는 것이다. 왜냐하면 다양한 양식의 건물들이 동시다발적으로 도시에 들어섰기 때문이다. 물론 국가적으로 대표성을 띠는 건물에 신고전주의 양식이 사용되기는 했다. 하지만 시대는 급변하고 있었고 가치가 획일화되는 사회가 더 이상 아니었다. 설계 의뢰인의 취향에 따라 고전주의뿐 아니라 다른 양식을 활용할 수 있는 자유가 주어졌다.

양식 전쟁

양식 전쟁은 어떻게 양식의 다양성이 사회에 드러났는지 알아보기 위해 양식 변화의 역사를 살펴보는 데서 시작한다. 이를 위해 첫 번째로 해야 하는 질문은 신고전주의에 대한 반동으로 나타난 양식은 무엇인가다.

우리가 그동안 살펴본 로마네스크와 르네상스는 기본적으로 고전주의에 기반하고 있기 때문에, 신고전주의와는 완벽히 다른 양식

으로 볼 수 없다고 가정해보자. 딱 하나 머리에 남아 있는 양식이 있
을 것이다. 신고전주의 반동으로 나타난 이 시대의 또 다른 대표양식
은 고딕을 차용한 고딕 복고 양식이었다. 사람들은 신고전주의뿐만
아니라 고딕 복고 양식의 건물도 의뢰할 수 있었다. 대표적인 건물은
화재 이후 재건된 영국의 의회의사당이 있다.

　　당시 영국의 건축가 그룹은 크게 고전주의자와 고딕주의자로
나뉘었다. 물론 당시 바로크 양식도 존재하고 있었지만 신고전주의
와 고딕 복고 양식의 영향력에는 미치지 못했다. 각 그룹이 생각하고
있는 이상적인 건축미학은 너무 상이해서, 만날 수 없는 평행선과 같
았다. 한마디로 양식 전쟁이 펼쳐진 시대였다.

　　치열한 양식전쟁이 일어났던 모습은 영국의 의회의사당 건물에
서 찾아볼 수 있다. 의회의사당은 화재로 소실된 이후 재건 계획이
세워져 있었고 이를 총괄하는 건축가는 고전주의자인 찰스 배리Charles
Barry였다. 그는 고전주의를 원형으로 한 건물만을 설계할 수 있는 건
축가였다. 그래서 고전주의 양식으로 계획된 설계안을 의회에 제출
했고 승인만을 기다리던 상황이었다. 그런데 당시 영국 군주인 빅토
리아 여왕과 의회에서 반대의 목소리가 나오기 시작했다. 영국을 대
표하는 의회의 건물과 어울릴 만한 양식은 오랜 역사와 전통이 있는
고딕 양식이라는 거였다. 이 때문에 결국 찰스 배리는 그의 계획안을
고딕 양식으로 수정하게 되는데, 어거스터스 퓨진Augustus Pugin이라는
고딕 건축가의 도움을 받아 현재의 의회의사당을 완성하게 되었다.

당시 역사적 상황을 고려해보면 설계안을 변경하게 된 진짜 이유가 눈에 들어오게 된다. 이 이야기는 하나의 가정이지만 꽤 개연성 있는 주장이다. 미국의 독립 이후 워싱턴에 짓고 있던 의회의사당은 신고전주의 양식으로, 19세기 초반 당시에는 아직 완공이 되지 않은 상황이었다. 이때 런던 의회의사당에 화재가 발생하면서 재건 계획이 세워졌는데, 설계안으로 신고전주의 양식이 채택된 것이다.

영국의 입장에서는 의회의사당이라는 국가적인 건물이 동시대에 같은 양식으로 지어진 미국의 의회의사당과 비교되는 상황을 만들고 싶지 않았을 것이다. 왜냐하면 미국이 독립을 하긴 했지만 한때

런던 템스 강변에 위치한 영국 의회의사당. 웨스트민스터 궁전이 화재로 소실되고 난 뒤 그 자리에 지어졌다.

는 영국의 식민지였고, 대부분의 미국 문화는 영국에 기반을 둔 것
이라는 우월감을 가지고 있었기 때문이다. 그래서 영국에서는 미국
이 따라올 수 없는 영국만의 가치를 만들기 위해 고딕 복고 양식으
로 변경된 설계안을 발표한 것으로 추정된다. 영국의 고딕은 고딕 시
대가 본격적으로 시작된 11세기부터 이어져 내려온, 오랜 전통과 역
사의 가치를 지닌 양식이었다. 영국은 이후에도 미국에 대해 '전통
이 없는 나라'라는 비판과 함께 보이지 않는 문화적, 역사적 우월성
을 자주 언급했다.

　　지금까지 신고전주의와 고딕 복고 양식이 어떻게 유럽사회에
자리매김했는지를 살펴봤다. 여전히 건축은 사회의 지배계층에게는
그들의 권위와 정체성을 보여주는 매개체이자 그들의 시대정신을 표
현하는 하나의 통치 수단으로 존재했음을 알 수 있다.

　　시대를 대표하는 양식이 신고전주의로 발현되었지만 바로 고딕
복고 양식이 대응하면서 하나의 양식으로 정의할 수 없는 시대를 맞
이하게 되었다. 따라서 19세기는 신고전주의, 고딕 복고 양식, 바로
크 양식 등 다양한 양식이 공존하는 시대가 되었다. 그래서 더 이상
양식의 이름은 시대를 대변하지 못했고, 이 시대는 포괄적인 분류체
계에 의해 근대로 통칭되었다.

STORY

초상화의
주인공

배에 속도가 붙었다. 강한 바람은 아니었지만 북쪽으로 부는 순풍이 배를 힘껏 유럽대륙으로 밀어올려 주었다. 워렌은 오랜만에 시원한 바람을 맞으며 햇빛을 즐기고 있었다. 그때 같은 배에 타고 있던 한 사람이 다가왔다. 식당에서 마주친 적은 있었지만 이야기를 나눠 보진 않은 사람이었는데, 볼 때마다 항상 구석에 앉아서 뭔가를 그리고 적는 데 열중하는 모습이었다. 그는 자신을 화가라고 소개했다. 동인도 회사의 배를 타고 여행을 하며 그림을 그리는 화가였다. 이번에 그린 몇 개의 작품을 들고 본국으로 돌아가는 길이라고 했다.

"초상화 하나 그려드릴까요?"

그는 뜬금없이 워렌에게 초상화를 그려주겠다는 제안을 했다. 워렌은 초상화는 신분이 높은 사람이나 그리는 거 아니냐면서 손사래를 쳤지만, 요즘에는 일반인들도 초상화 제작을 한다고 그는 덧붙

였다. 배에서 할 일도 없으니 그림을 그려주겠다는 것이었다. 그는 파도가 높은 날엔 어차피 작업을 못하기 때문에 시간이 조금 소요될 거라고 했다. 본국에 도착하기 전까지 밑그림을 다 그리고 채색은 도착한 뒤 완성해서 주겠다는 약속도 했다.

그들은 햇빛이 잘 드는 선실에 들어가 책장과 테이블이 있는 곳에서 위치를 잡았다. 워렌은 본국에 도착하면 입으려고 가져온 깨끗한 옷으로 갈아입고 그 자리에 섰다. 어색한 상황이었지만, 시선은 차분하게 반대편에 있는 문의 위쪽으로 두고 오른손은 허리춤을 짚은 당당한 자세를 취했다. 그러고는 언젠가 보았던 누군가의 초상화처럼 테이블 위에 있는 지구본 위에 왼손을 올렸다. 화가의 눈이 워렌의 모습과 이젤 위의 화폭을 수없이 오가고 나니 밑그림이 그려졌다. 그동안 워렌은 움직이지도 못한 채 오랜 시간 서있어야 했다.

워렌은 자신과 같은 사람도 초상화의 주인공이 될 수 있다는 사실이 조금은 어색하고 놀라웠지만 무엇보다도 즐거웠다. 파도가 잔잔하고 해가 좋은 날이 며칠간 계속되었다.

취향의
발견

다양성의 사회에 접어들면서 생긴 시대의 가치는 '취향'이었다. 취향이란 무엇일까? 개개인이 가진 삶의 태도와 가치관, 사회를 구성하고 있는 환경에 의해 형성된 경향, 혹은 안목이라고 볼 수 있다. 취향의 대상은 눈에 보이는 모든 것에 적용될 수 있다. 보이는 건물, 조각, 회화, 옷, 공예 등이 해당된다. 이전과 비교해보면 그 차이는 크다. 바로크 시대까지만 하더라도 그 시대의 지배세력에 의해 정의된 하나의 취향만이 있었기 때문이다.

신고전주의와 고딕 복고 양식, 무역로 확장으로 유입된 새로운 문화와 문물들, 산업혁명으로 인해 변화한 농촌과 도시, 지배계급을 전복시킨 시민사회의 등장까지 많은 사건이 있었다. 이후 다양성의 가치가 존중되기 시작한 시대를 맞이하면서 개인이 가진 취향이 서서히 발현되기 시작했다.

취향이 어떻게 발현되었는지 그 과정을 살펴보자. 이 시대에는 누구보다 먼저 귀족계급과 무역을 통해 부를 획득한 재력가들이 그

들의 취향을 드러내기 시작했다. 그들은 신고전주의 양식이나 고딕 복고 양식, 바로크 양식 등을 접목시켜 자신의 저택을 거침없이 지어나갔다.

개인의 취향은 건축양식의 세분화에 영향을 주었다. 예를 들면 고전주의 전통에 관심이 있는 사람들이 이를 학문적으로 연구하기 시작했는데, 그들의 첫 번째 질문은 정통성 있는 고전주의가 무엇인가였다. 그리스 시대, 로마 시대, 르네상스 시대의 고전주의의 공통점과 차이점을 고고학적 발견을 통해 증명하기 시작한 것이다. 덕분에 자연스럽게 취향은 세밀화, 세분화될 수 있었다. 다른 양식에서도 이와 같은 유사한 과정이 전개되었다.

건축에서의 취향은 앞서 언급했듯이 충분한 부를 축적한 사람에게만 허용되었다. 건축 분야 자체가 비용과 인력, 기간 등 일반 사람들이 감당하기에는 한계가 있었기 때문이다. 따라서 건축의 취향은 사회의 지배세력에서만 발견된다는 한계점을 드러냈다. 하지만 그럼에도 불구하고 이전 시대와 비교해볼 때, 상공업의 발전으로 인해 부의 축적은 일반사람들에게도 충분히 가능한 일이 되었다. 다양한 취향이 공존하는 시대가 되었다는 측면에서 사회가 보다 진보했음을 알 수 있다.

취향은 건축뿐만 아니라 회화에서도 드러났다. 먼저 당시 사회에서 보편적으로 인식되었던 회화의 위상을 살펴보자. 신교의 세력 확장, 절대왕정과 가톨릭의 쇠퇴는 예술 영역에 큰 타격을 입혔고 예

술가들의 권위와 위상이 흔들리게 된 주요 원인이었다. 예술가들의
가장 큰 고객은 교회와 왕실이었는데 이들이 점점 힘을 잃어가면서
예술가들 또한 침체기를 겪게 된 것이다. 물론 초상화의 경우는 지
속적으로 제작되었지만, 역사화 및 종교화의 제작이 줄어들었고 르
네상스 시대와 바로크 시대에서 나타난 국가적 규모의 작업은 점차
사라졌다. 이 시기부터 회화에 있어서 묘사할 대상과 소재가 달라지
기 시작했는데, 풍경화나 삶에 교훈을 줄 수 있는 내용을 담은 그림

윌리엄 호가스William Hogarth의 연작그림 「탕아의 인생역정–정신병원In The Madhouse」, 런던 존 손 경 박
물관 소장, 1735년.

들이 제작되었다. 후자의 경우는 신교를 다니는 사람들에게 대응하기 위한 일종의 전략이었다. 신교의 경우 성상과 종교화를 부정했기 때문에 회화와 조각예술에 대해서도 부정적 견해가 있었다. 이를 극복하기 위해 그림에서 삶의 교훈, 예를 들어 술과 향락의 위험성이나 도박의 위험성을 경고하는 모습을 묘사함으로써 예술적 의미를 명확하게 전달하려는 태도를 보여주었다. 일종의 교훈화가 제작되기 시작한 것이다. 윌리엄 호가스의 「베들럼의 탕아」를 보면 탕아가 미치광이가 되거나 가진 것을 모두 잃고 죽어가는 비극적 결말을 묘사하고 있는데, 이와 같은 작품은 사회에 계몽적인 메시지를 전달하는 역할을 했다.

풍경화에 있어서는 영국의 두 대표적인 화가가 시대를 이끌어 가고 있었다. 윌리엄 터너Joseph Mallord William Turner와 존 컨스터블John Constable이다. 그들은 낭만주의 풍경화에 뛰어난 화가들이었는데, 컨스터블의 섬세한 표현성과 터너의 즉흥적이고도 선 굵은 묘사는 표현 방법의 극적인 차이를 보여준다. 이들 모두 이후 시대의 예술가에게 깊은 영감을 준 작가들로, 이들에 대해서는 이 시대의 미술에서 다시 다뤄보기로 하자.

소재에 있어서 초상화, 풍경화, 교훈화가 이 시대의 회화를 구성하고 있었다면 화풍은 고전주의를 그대로 따르고 있었다. 고전주의는 대상을 정밀하게 묘사하고 적합한 비율과 비례를 찾아 표현하는 이상적인 아름다움을 추구하는 화풍이다. 당시의 대표적인 고전주의

앵그르의 「오이디푸스와 스핑크스Oedipus and the Sphinx」, 미국 월터스 미술관The Walters Art Museum 소장, 1864년.

자는 장 오귀스트 도미니크 앵그르Jean Auguste Dominique Ingres였는데, 즉흥성과 무질서함을 극도로 경시하는 태도를 보였다. 고전주의가 주류화풍이었던 당시 이에 대응하는 새로운 사조가 등장하는데, 그 양상 또한 건축과 유사한 흐름을 보인다. 신고전주의 건축양식에 대응해서 고딕 복고 양식이 등장했듯이, 고전주의 화풍에 대응하는 즉흥성과 동적인 아름다움이 강조된 낭만주의 사조가 등장했다. 낭만주의는 단어에서도 느껴지듯이 선명하고 자세한 묘사보다는 색채를 중요시했다. 또한 대상의 격정적인 순간과 그 모습에 대한 작가의 상상력

외젠 들라크루아의 「민중을 이끄는 자유의 여신La Liberté guidant le peuple」, 루브르 박물관. 1830년.

이 드러나는 사조였다. 순간의 역동성이 그림의 모든 요소들을 압도하는 강렬함을 가지도록 작품을 구성했다. 대표적인 작가는 들라크루아Eugène Delacroix가 있는데, 프랑스혁명의 모습을 묘사한 「민중을 이끄는 자유의 여신」이 대표작품이다.

회화 영역에서도 시대에 맞게 대중이 그들의 취향대로 작품을 선택해서 소비할 수 있게 되었다. 이는 예술가들의 실험과 노력을 통해 다양한 종류의 그림을 결과로 내놓았기 때문이다.

18세기가 지나고 19세기를 맞이하면서 다양성이 공존할 수 있

는 사회기반이 형성되었고 개인의 취향이 존중받을 수 있는 시대가 찾아왔다. 예술의 영역에서도 다루는 양식과 소재, 화풍이 확장되는 시대를 맞이했다. 물론 이 취향이 모든 사회 구성원에게 돌아가지 못했다는 한계가 있으나 이를 극복해가는 과정이라는 측면에서 인식할 필요가 있다. 그래서 예술이 지배계급만을 위한 것이 아니라 모두를 위한 예술이 될 가능성을 보여주는 시대였다.

돌아온
런던

워렌과 선장이 갑판에 나란히 섰다. 얼마 지나지 않아 수평선 너머에서 희미하게 땅의 흔적이 보이기 시작했다. 긴 여정의 끝이 다가온 것이다. 새 한 마리 없던 망망대해를 지나 육지에 다다르니 배 위로 갈매기가 어지럽게 날아다녔다. 런던으로 들어가는 템스 강 하구에 도착하자 워렌뿐만 아니라 모든 선원들이 갑판 위에 올라섰다. 그들은 강을 거슬러 올라가는 동안 주변을 꼼꼼히 살폈다. 누군가에겐 되돌아가고 싶은 집이기 때문에, 누군가에겐 처음 와보는 영국의 모습이기 때문일 것이다.

얼마간 고즈넉한 시골 풍경이 이어졌다. 드디어 멀리 런던의 관문과도 같은 런던탑이 보이고, 탑을 지나오니 선착장에 도착했다. 선착장은 런던브리지가 보이는 곳에 있었다. 선착장 너머에는 런던 대화재 이후로 재건한 세인트 폴 대성당의 돔이 높게 솟아 있었다. 런던의 돔을 처음 본 사람들은 저마다 탄성을 내질렀다. 선원들의 모습에선 오랜 여정의 고단함을 찾아볼 수 없었다. 배가 돛을 내리자 사

람들이 재빠르게 뛰어내렸다.

워렌도 다른 사람들처럼 그간 밟아보지 못했던 런던 땅에 그의 발을 내디뎠다. 런던의 공기를 깊게 들이마시고 내뱉기를 수차례 반복했다. 뒤를 돌아 배를 보니 아직 갑판 위에 서있는 선장이 보였다. 워렌이 선장에게 간단히 목례를 하자 그가 손을 흔들었다.

워렌은 이제 자신의 일이 본격적으로 시작되리라는 것을 알고 있었다. 물건의 하역과 판매, 이사회에 제출할 실적 보고서와 항해 경과 보고서를 준비해야 한다. 다행히도 이번 여정은 전염병이나 배의 큰 파손 없이 무사히 끝났기 때문에 항해 보고서는 짧게 끝날 것이다. 그리고 본격적인 일과 더불어 매일 이어질 파티와 모임들로 꽤 오랜 시간 바빠질 것이다.

하지만 무엇보다 가장 가슴 뛰는 일은 초상화의 완성이었다. 워렌은 자신의 모습이 어떻게 그려졌을지 상상하며 화가와의 만남을 기대하고 있었다.

이 시대의
미술

신고전주의와 다른 반동들이 이루어진 가장 극적인 장소는 영국의 런던이다. 정치적 안정과 경제적 풍요로움을 기반으로 다양한 예술 사조와 예술가들이 등장했고, 특히 작품뿐만 아니라 고대사회의 유물들이 영국으로 유입되던 시기이기도 했다. 이 시대의 미술을 확인하기 위해 가볼 곳은 영국 박물관British Museum과 런던 국립 미술관London National Gallery이다.

영국 박물관 중앙 출입구 상단부의 모습.

영국 박물관

영국 박물관British Museum을 흔히 대영박물관으로 소개하는 경우가 있는데 잘못된 표기다. 대영은 Great Briton, 즉 제국주의 시대의 대영제국을 의미하기 때문이다. 영국은 대영제국을 위대한 역사라고 생각할지 모르지만 식민지배와 수탈을 당한 입장에서는 폭압적인 권력집단에 지나지 않을 것이다. 또한 소장품의 대다수가 식민지 수탈을 통해 확보된 것이기 때문에 소장품 반환 논쟁도 끊이지 않고 있다.

여러 논쟁을 가지고 있긴 하지만 영국 박물관은 세계에서 가장 많은 유물이 소장된 곳으로, 세계사적 의미가 있는 다양한 작품들을 만나볼 수 있는 공간이다. 또한 이곳은 신고전주의 양식으로 설계되었기 때문에 건물 자체가 시대성을 간직하고 있기도 하다. 건물의 기둥과 페디먼트의 조각들을 유심히 살펴본 뒤 박물관으로 들어가보자.

기둥은 양머리 장식으로 유명한 이오니아 양식으로 구성되어 있다. 페디먼트에는 다양한 인물 조각을 볼 수 있는데 이는 인류 문

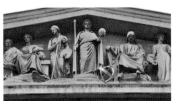

영국 박물관의 페디먼트.

명의 진보 과정을 순서대로 묘사한 것이다. 왼쪽부터 살펴보면 바위
에서 무지한 인류가 탄생하고 지식의 등불을 들고 있는 깨달음의 천
사를 만나면서 문명의 발전이 시작된다. 이에 순차적으로 기본적인
기술인 토지 경작과 동물 길들이는 방법을 배우게 된다. 이후 건축,
조각, 미술, 과학, 기하학, 연극, 음악, 시 등 여덟 가지 분야에서 인류
의 문명이 발전하게 되는 모습을 조각으로 나타냈다. 가장 가운데는
과학을 상징하는 조각품이 있는데, 그의 왼손에는 지구본이 들려 있
다. 각 분야를 상징하는 인물에는 그 분야와 연관 있는 물건들이 함
께 묘사되고 있어 이해하기 쉽다. 가장 마지막에는 모든 인류의 지
식을 학습한 교육받은 인간이 조각되어 있는데, 이는 그들의 지식을
바탕으로 세상을 지배할 수 있는 능력이 갖추어졌음을 상징하고 있
다. 이 페디먼트가 박물관 앞에 자리하고 있는 것은 이곳에서 문명의
진보 과정을 모두 설명할 수 있는 유물을 전시하고 있기 때문이다.

파르테논 신전 서측(위)과 동측(아래) 페디먼트.

파르테논 신전 동쪽의 페디먼트. 왼쪽부터 디오니소스, 데메테르, 페르세보네, 헤베(위), 헤스니티아, 디오네, 아프로디테(아래) 조각. 기원전 5세기.

박물관에서 살펴볼 작품은 당대의 작품은 아니지만 19세기 초반에 그리스 지역에서 반입된 파르테논 신전의 고대조각들이다. '엘긴 마블Elgin Mables'로 유명한데 이는 당시 엘긴 경에 의해 영국에 유입되었기 때문이다. 이러한 고대의 유물들은 고전주의의 연구와 신고전주의 탄생에 직접적으로 영향을 주었다. 가장 유명한 것은 파르테논 신전의 동쪽 페디먼트 조각들이다. 동쪽 페디먼트는 아테네 여신의 탄생을 다루고 있는데, 가운데 위치하고 있던 제우스의 머리에서 아테네가 탄생하는 장면을 묘사한 조각은 소실된 상태다. 이곳에서는 양쪽 끝의 조각들만 만나볼 수 있다. 이 조각들은 모두 그리스 신화에 등장하는 신들로 박물관에서 볼 수 있는 조각은 태양신 헬리오스와 말, 포도주의 신 디오니소스, 사랑의 신 아프로디테, 달의 신 셀렌과 말 등이 있다. 엘긴 마블은 식민지 유물 본국 반환에 대한 논란이 있을 때마다 항상 등장하는데, 영국은 여전히 유물 반환에 대해 부정적인 입장을 취하고 있다.

런던 국립 미술관

다음으로 가볼 곳은 런던의 트래펄가 광장에 위치한 런던 국립 미술관The National Gallery이다. 트래펄가 광장과 이 미술관은 신고전주의 양식으로 설계되었으며 19세기 초반에 계획되었다. 이 광장은 1805년 스페인의 서남부에 위치한 트래펄가 해협에서 벌어진 영국과 스페인-프랑스 연합 함대 간의 전투에서 승리한 영국해군을 기념하기

위해 조성된 곳이다. 당시 전투를 승리로 이끈 넬슨제독의 조각이 광장 중심에 세워져 있으며, 그 광장에 국립 미술관이 위치해 있다.

런던 국립 미술관에서는 12세기부터 19세기까지의 유럽 명화들을 소장하고 있다. 소장 작품 중 18~19세기 것으로는 영국의 대표화가인 윌리엄 터너와 존 컨스터블의 작품이 있다. 특히 윌리엄 터너의 「전함 테메레르Fighting Temeraire」, 「비, 증기, 속도-그레이트 웨스턴 철도Rain, Steam, and Speed-The Great Western Railway」와 같은 작품들을 직접 만나볼 수 있다.

먼저 「전함 테메레르」를 살펴보자. 그림은 트래펄가 해전에서

윌리엄 터너의 「전함 테메레르」. 런던 국립 미술관 소장. 1838–39년.

윌리엄 터너의 「비, 증기, 속도—그레이트 웨스턴 철도」, 런던 국립 미술관 소장, 1844년.

승리를 이끈 전함 테메레르가 증기선을 따라 선박 해체장으로 이동하는 모습을 묘사하고 있다. 해질녘의 빛의 효과와 구름, 증기선이 뿜어내는 연기와 함께 시대의 영광을 간직한 오래된 전함의 모습이 아련하게 펼쳐진다. 변화하는 시대상에 대한 명확한 주제의식과, 자연의 변화를 강렬하고 극적으로 담고 있는 표현법이 놀랍도록 잘 구현된 작품이다. 「비와 증기와 속도—그레이트 웨스턴 철도」에서도 시대의 새로운 경관이 된 기차와 증기가 빗속에서 만들어내는 역동적인 장면을 그리고 있다. 이러한 표현법은 이후 인상주의와 추상화의 등장에 큰 영향을 주었다. 실제로 터너는 그림에서 보이는 화풍만큼이

나 빠른 속도로 스케치를 하고 채색하는 데 능숙했다고 한다.

그리고 이곳에서는 존 컨스터블의 「건초마차The Hay Wain」 같은 영국의 전통적인 낭만주의 풍경화도 만나볼 수 있다. 컨스터블은 터너와 달리 오랜 시간 대상을 관찰하고 빛의 효과와 색을 세밀하게 다뤘다. 그러나 정밀묘사보다는 부분의 변화 하나하나를 살리는 화풍을 완성하려 노력했다고 보는 것이 맞다. 실제로 컨스터블의 풍경화는 이후 대륙의 예술가들, 특히 밀레Jean Fran?ois Millet로 대표되는 프랑스의 바르비종Barbizon파에 큰 영향을 주었다.

사실 윌리엄 터너와 존 컨스터블은 당시 예술가들에게 끼친 영향력에 비해 저평가된 부분이 있다. 왜냐하면 영국이라는 나라 자체가 르네상스 시대부터 18세기에 이르기까지 유럽을 대표하는 예술가들을 배출하지 못했던, 어떻게 보면 예술 분야에선 비주류였기 때문이다. 물론 그럴만한 이유가 있기는 했다. 헨리 8세의 종교개혁 이후로 예술가들의 역할이 축소되었고, 작품 활동을 할 수 있는 여건이 조성되지 않았을 뿐만 아니라 심지어 작품 의뢰까지 외국 작가들에게 했기 때문이다. 영국 예술에 있어 이 암흑의 시대는 후대 예술가들이 성장하는 데 걸림돌이 되었다. 그럼에도 불구하고 여기서 언급한 윌리엄 터너와 존 컨스터블은 후대 예술가에게 많은 영향을 끼친 유럽을 대표하는 작가들이라고 볼 수 있다.

런던 국립 미술관에서 둘의 작품을 감상한다는 것은 조금 특별한 의미를 지닌다. 같은 시대에 살았음에도 당시 사회의 모습을 대비

되는 소재와 화풍으로 그려낸 터너와 컨스터블의 작품을 함께 감상
할 수 있기 때문이다.

존 컨스터블의 「곡물 밭The Cornfield」. 런던 국립 미술관 소장. 1826년.

신고전주의와
반동들 정리

18세기 유럽은 다양한 변화를 겪었다. 많은 나라가 유럽을 벗어나 동인도 무역에 열을 올렸고 동인도뿐만 아니라 인도, 아메리카 대륙까지 그들의 영역을 확장했던 시기였다. 동시에 유럽에서는 시민혁명과 산업혁명이 일어나면서 본격적으로 근대의 시작을 알렸다.

시민혁명을 통해 절대왕정으로 이어졌던 봉건적 세계관이 그 끝을 보이기 시작했고, 부르주아라는 새로운 계급층이 탄생했다. 따라서 왕과 귀족, 성직자가 아닌 세력이 시대의 변화를 주도하는 모습을 볼 수 있게 되었다. 또 하나의 사건인 산업혁명은 자본과의 결합을 통한 공장제 대량생산 산업의 기틀 마련 및 식민지 확보에 큰 영향을 주었다.

이런 시대적 변화에 깔려있던 세계관은 합리주의적, 이성주의적 사고였다. 바로크 시대 절대왕정과 가톨릭이 추구한 절대적, 초월적 가치의 비이성적이고 불합리한 인식구조는 그 한계점이 드러나면서 자연스럽게 합리주의적 세계관이 탄생하도록 만들었다.

이성주의적 세계관을 대변하면서 동시에 바로크의 맹목적 화려함에 대응할 수 있었던 건축양식은 합리적 조화를 중요시한 그리스,

로마의 고전주의였다. 이를 통해 탄생하게 된 것이 신고전주의였고, 시대의 변화가 빨랐던 만큼 신고전주의의 등장과 함께 고딕 양식을 추구하는 고딕 복고 양식도 나타났다. 사회 변화에 따른 건축양식의 다원화가 이루어진 시대가 되었다. 지배세력에 의해 건축은 여전히 그들의 통치 수단의 하나로 활용되었다. 하지만 상공업의 발달로 부의 축적에 따라 다양한 계층이 생겨나고, 그에 따라 사회구성원들도 취향을 갖게 되면서 아름다움에 대한 자신의 욕구를 예술전반에 걸쳐 드러내는 것이 가능해졌다.

이렇듯 다양한 양식이 공존하는 사회가 되면서, 유럽은 더 이상 양식의 명칭에 따른 시대구분이 무의미해지는 시대를 맞이했다.

새로운 양식들

사람이 예술 중심에 오게 된다면

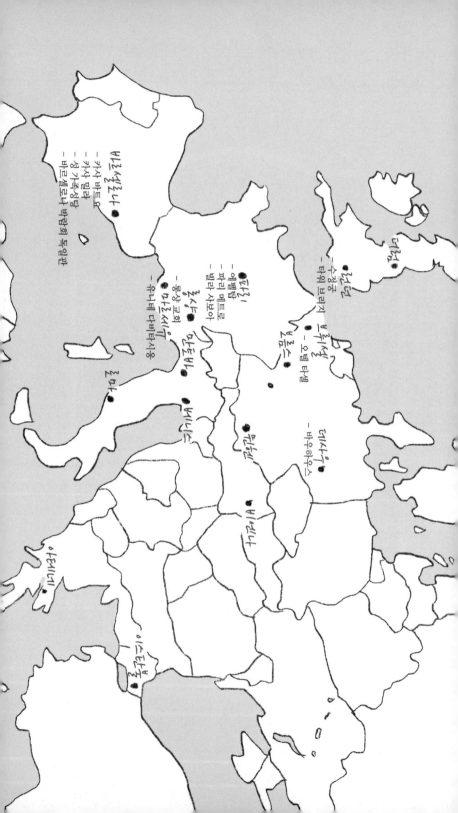

알렉산드리아
— 카사 바토
— 카사 김파
— 성 가호성
— 바르셀로나 박물원회 동운회

수정궁
— 타워 브리지

데리딘

블랙풀
— 콜라 메트로
— 포티 메트르
— 얼라 사브타

베이징
— 오벨 타웰

수츠호

용산 교류회
— 마르세유

마르세유

크네베 다비타시옹

마르세유

아테니

데사우
— 바우하우스

누기멘A

이스탄불A

STORY

늙은 교수의
고집

햇살이 잘 드는 강의실. 열어 놓은 창문으로 바람이 들어왔다. 아침에 내린 비 때문인지 진한 흙냄새가 바람에 묻어 있었다. 수업시간이 다 됐는데도 학생들이 많지 않았다. 열 명이 채 안 되는 인원이었다. 사실 이 수업을 담당하는 교수는 학생들에게 인기가 없는 편이었다. 항상 전통을 강조하면서 새로운 것에 대해서는 경계와 비판의 목소리를 높였기 때문이다. 물론 그렇다고 해서 사회 변화 자체를 부정하는 것은 아니었다.

하지만 젊은 학생들에게는 시대의 변화를 받아들이지 못하고, 과거를 손에 쥐고 놓지 못하는 고집쟁이 늙은이로 비쳤을 것이 뻔했다. 러셀도 학생들의 이런 시선을 잘 알고 있었다. 하지만 자신의 세계관과 시대인식 전체를 부정할 수는 없는 노릇이었다. 현대 미술사학 수업을 담당하고 있는 그는 이번에는 19세기 중반부터 지금까지의 역사를 다루는 수업을 맡았다. 오늘은 이번 학기의 첫 수업시간이었다.

정시가 되자 수업이 바로 시작되었다. 그나마 듣고 있던 학생들의 눈빛에서 첫 수업의 설렘보다 따분함이 느껴졌지만 그는 전혀 신경 쓰지 않았다. 그의 눈빛은 이미 19세기 후반으로 되돌아가고 있는 듯했다. 러셀이 입을 열었다.

"이번 학기에는 근 백여 년의 시간을 되돌아볼까 합니다. 사회는 무수히 많은 변화를 겪어왔고 그중에는 인간성을 상실한 폭압적인 상황도 존재했습니다. 그 상황이 바로 우리가 이번에 볼 내용입니다. 그 지점에서 우리는 예술의 가치를 찾아볼 수 있을 겁니다."

진화하는
시대

19세기 후반 유럽사회는 각 국가의 형식적인 틀이 완성돼가는 시기였다. 다시 말해 영토의 범위, 정치체제 등의 국가의 외연이 갖춰지고 있었다. 영국, 프랑스, 독일, 이탈리아, 스페인 등에서 이루어진 국가의 통일 과정 및 정치체제의 구축은 다원화된 세력들 간의 대립과 봉건 체제의 몰락, 사고의 다양성 등에 의해 해결하기 어려운 과제였다.

먼저 유럽 전반의 시대적 특성을 이해하기 위해 각 국가의 특징적인 정치 상황과 체제의 구축 과정, 여러 사건들을 개별적으로 살펴볼 것이다. 일단 그 전에 넓은 관점에서 시대를 단순화해보자. 이 과정을 통해 시대를 정리해보면 시대에 대한 이해가 더 명확해질 것이다.

시대상의 변화에 가장 큰 영향을 준 것은 반세기 전에 일어난 시민혁명과 산업혁명에 있었다. 두 혁명이 유럽사회에 어떤 영향을 끼쳤는지 알아보는 것은 이 시대를 이해하기 위한 중요한 과정이다. 먼저 시민혁명 이후 유럽사회는 어떤 방향으로 흘러갔는지 알아보자.

시민혁명의 발원지인 프랑스에서는 시민혁명 이후 1세기 동안 나폴레옹 시대, 공화정, 왕정복고, 사회주의를 거치고 나서야 공화정이 들어서고 자유주의 체제가 확립되었다. 그 기간 동안 몇 차례의 시민혁명이 더 일어났다. 단기간 동안 다양한 정치체제를 통해 급격한 변화를 겪은 것이다. 이는 사회의 불합리적인 측면이나 구조적인 모순이 발견될 때마다 새로운 개혁이 일어날 수 있는 진보성과 유연성이 사회 전반에 깔려 있었기 때문에 가능했다. 그래서 프랑스에서는 보다 자발적이고 적극적인 시민의식이 발현되었다.

이렇듯 한 국가에게 있어 시민혁명은 합리적인 정치체제 구축의 촉매제 역할을 했으며 민족주의라는 새로운 가치가 발현하는 계기가 되기도 했다. 독립된 국가체제를 확립하는 데 있어 민족주의는 가장 효과적인 구호 중 하나였기 때문이다. 독일과 이탈리아도 분열된 국가 상황을 통합할 때 민족주의가 큰 작용을 했다. 이는 국민적 집결과 정치의 통합을 이끌어낸 결정적인 근원이었다. 여기서 민족주의라는 단어를 잘 살펴야 한다. 유럽사회에서는 순혈주의에 입각한 민족주의보다, 동일한 언어와 문화권을 아우르는 의미의 민족주의가 확립되었다. 왜냐하면 서유럽을 크게 둘로 나누자면 게르만족과 라틴족으로 구분할 수 있는데, 그 구분이 모호한 데다 이미 통합된 상황이어서 혈통에 따른 구분은 큰 의미가 없었다. 결과적으로 같은 문화권을 중심으로 한 민족주의가 구심점이 되면서 국가의 영토, 정치체제, 언어, 문화가 확립된 근대 국가의 개념이 생겨났다.

　이후 각국에서 통합을 성취한 민족주의는 정치적, 경제적 이유로 유럽의 대부분의 국가가 제국주의의 시대를 맞이하는 데 영향을 끼쳤다. 제국주의의 핵심은 우월한 민족이 열성인 민족을 통치할 수 있다는 민족우월주의에 있었다. 제국주의는 전 세계로 확장된 무역 지역과 기존 식민지 정책과 맞물리면서 전 세계가 영토 확장의 전쟁에 빠져들도록 만들었다. 특히 아직 봉건적 사회 구조 혹은 그 이전 단계인 부족국가의 형태를 가진 아시아와 아프리카, 남아메리카 등지는 제국주의의 희생양이 될 수밖에 없는 상황이었다. 16세기부터 신대륙의 발견과 무역로 확대, 식민지 정책 수립 등의 과정을 거친

디에고 리베라Diego Rivera의 「인간, 우주의 지배자Man, Controller of the Universe」 중 일부분, 멕시코시티 팔라시오 데 벨라 스 아르 테스 갤러리 소장, 1934년. 안경을 쓴 소비에트 연방의 혁명가 트로츠키 Leon Trotsky와 두루마리를 들고 있는 마르크스Karl Marx가 보인다.

유럽사회가 제국주의와 연결되면서 보다 체계적인 국가로서의 모습을 갖추게 되었다.

산업혁명은 유럽사회에 어떤 영향을 끼쳤을까? 혁명은 영국에서 시작된 이후 백 년 동안 유럽전역으로 그 영향이 확산되었다. 공장제 산업을 통해 이전과는 비교할 수 없는 막대한 경제적 가치를 얻게 되면서 산업화는 모든 국가의 정치가와 자본가들에게 가장 큰 관심거리였다. 그러나 산업화 과정에서 자본가들은 그들만의 이익 집단을 이루어 경제적 이윤에만 집착했고, 이 때문에 상대적으로 노동자들이 소외되는 현상이 나타났다. 노동자를 돈을 벌기 위한 '기계'로 인식하기 시작한 것이다. 게다가 당시에는 노동자들의 권익 보호를 위한 법적 질서가 없었기 때문에 노동시간을 강요받거나 불합리한 임금 조건 등의 부조리들이 빈번하게 발생했다. 이로 인해 노동자들은 그들을 고용한 자본가, 즉 부르주아 계급과 분쟁을 벌이게 되는데 이를 '프롤레타리아의 투쟁' '프롤레타리아 혁명'이라고 부른다. 여기서 프롤레타리아Proletariat라는 단어는 당시 영국에서 저술활동을 하고 있던 마르크스와 엥겔스가 「공산당 선언Manifest der Kommunistischen Partei」에서 제시한 개념으로, 재산이 없는 무산자를 의미하는 라틴어 프롤레타리우스Proletarius에 기원을 두고 있다.

이후 부당한 노동 행위와 차별 등에 항거하는 프롤레타리아 투쟁이 유럽 각지에서 일어났다. 영국은 이 투쟁을 통해 정치체제의 전복보다는 분쟁 요소 개선을 위한 지속적인 입법 활동과 개혁으로 사

회적 합의를 이루었다. 실제로 선거권 확대 운동, 공장법, 노동조합법을 시작으로 의료보험, 실직보험제도 정책과 노동자들의 권익을 대변하는 정당 성립 등이 이루어졌다. 영국과 달리 급격한 정치체제의 변화와 산업화를 겪은 대륙의 국가들, 특히 프랑스는 적극적인 정치 참여를 해왔던 시민사회의 전통이 산업화로 인한 노동자들의 소외 문제에도 나타났다. 짧은 기간이지만 5개월간 사회주의 체제가 성립하기도 했다. 이후 공화정이 확립되면서 노동조합을 합법화시키고 노동운동을 인정해 주었다. 사회가 안정화되기 시작했다. 사회 안정의 배후에는 자국 노동자들의 인권을 지키느라 발생한 경제적 손실을 식민지 국가의 국민에게 전가하는 모순적인 상황이 있었다. 이는 제국주의의 폐해가 더욱 심각해지는 부작용을 낳기도 했다.

　19세기 후반에도 유럽은 시민혁명과 산업혁명의 영향력 아래서 사회 변화를 이루었다. 시민혁명의 영향으로 성립된 민족주의는 통합국가 성취에 윤활유 역할을 했지만, 제국주의라는 패권적 정책으로 연결되었다는 문제점이 있었다. 산업혁명을 통해 효율성만이 강조된 경제 시스템은 부르주아와 프롤레타리아 간의 갈등을 만들었고, 이는 사회주의의 탄생과 연결되었다. 러시아 같은 국가에서는 사회주의 체제가 존속하기도 했지만, 대다수의 유럽 국가는 자유주의 체제 안에서 프롤레타리아가 제기한 불평등 문제를 해결하기 위해 노력했다.

화구통 속의
그림들

강의실로 향하는 러셀 교수의 모습이 보였다. 지난 수업과는 달리 오늘은 화구통을 하나 멘 채 수업에 가고 있었다. 본격적인 수업이 시작되는 날이기 때문에 화구통에는 수업자료로 활용할 사진이 들어 있었다. 광장을 가로질러 강의실로 가는 동안 러셀은 동료 교수나 제자들과 마주칠 때마다 짧은 인사만 나누고 강의실로 향했다. 수업 시간이 임박해오고 있었다. 바람에 밀려온 낙엽이 그의 발에 밟히면서 가을의 소리를 냈고, 그의 발걸음은 더욱 빨라졌다.

그는 강의실에 도착하자마자 화구통에서 그림을 두 장 꺼내 칠판에 나란히 붙여 두었다. 쉽게 알 수 있는 유명한 사진이었다. 그는 출석부를 펼쳐 아직 도착하지 않은 학생의 이름 옆에 작은 표시를 해두었다. 수강하는 학생이 적어 이름과 얼굴을 다 외워두었기 때문에 가능한 일이었다. 학생들이 다 오지 않았지만 수업시간이 되자마자 그는 바로 수업을 시작했다.

"오늘은 이 두 장의 사진을 보면서 이야기를 나눌까 합니다. 극단적으로 대비가 되는 사진들이지요. 현재까지도 존재하는 가치의 충돌을 대변하는 사진임을 알 수 있습니다. 오늘 수업에서 나는 충돌 이후 무엇이 세상을 더 점유했는가, 무엇이 더 아름다운가, 무엇이 더 자신의 취향인가를 물어보려는 게 아닙니다. 무엇이 더 인간다움과 닮았는지를 묻고자 합니다. 세상을 효율과 경제성, 개인의 취향 등으로 단순화해서는 안 됩니다. 제가 아는 한 그렇습니다. 사회가 맹렬히 하나의 방향으로 변화하는 가운데, 무엇이 더 중요한 가치인지 지속적으로 문제를 제기한 존 러스킨과 윌리엄 모리스에게 주목해야 하는 이유가 바로 여기에 있습니다."

가치의
충돌

고삐 없는 말처럼 발전을 계속해오던 산업화 시대에, 노동자들의 투쟁만큼이나 간절하게 산업화를 반대했던 일련의 사람들이 있었다. 이들이 마주한 시대의 모습을 확인해보자.

산업화가 가속되면서 어떻게 사회를 변화시켰고 어떤 문제를 야기했는지, 만국박람회가 열린 1851년 런던 하이드파크Hyde Park에 건설한 수정궁을 보면 알 수 있다. 이는 당시의 기술력과 재료를 활용한 획기적인 설계로, 철과 유리를 주재료로 사용한 조립식 건물이었다. 건설 기간은 9개월밖에 걸리지 않았으며 원하는 만큼 더 크고 높게 짓는 것 또한 가능했다. 당시 이 건물을 설계한 사람은 조셉 팩스턴Joseph Paxton이라는 정원사였다. 그는 정원사로 일하면서 지었던 온실의 설계 개념과 구조를 수정궁에 적용시켰다. 온실 건물이 갖춰야 하는 조건은 풍부한 채광과 큰 공간이었는데, 이는 박람회장처럼 사람이 많이 운집하는 임시 구조물에 적합했고 철과 유리는 그 기능을 최적으로 충족시킬 수 있는 재료였다. 이뿐만 아니라 수정궁은 영국

팩스턴이 설계한 세계 최초의 철골 건축물인 수정궁Crystal Palace, 1851년.

의 새로운 기술력을 과시하려는 상징적 의미도 담고 있었다.

　　하지만 수정궁은 격렬한 논란의 중심에 놓여 있었다. 새로운 건
축양식을 부정하는 사람들과 새로운 가치를 옹호하는 사람들이 논쟁
을 벌이기 시작한 것이다. 기존의 고전주의 혹은 고딕 양식만이 시대
에 통용될 수 있다고 생각했던 사람들에게, 전통 양식의 특징을 전혀
느낄 수 없는 수정궁은 받아들이기 어려운 건축물이었다. 그래서 박
람회가 끝난 이후 수정궁은 기존 건축양식을 옹호하는 기득권 세력
에 의해 런던 시내에서 런던 남부인 시드넘 힐Sydenham Hill로 옮겨졌다.
기존의 전통을 지키려는 사람들이 그들의 지적 권력을 이용해 수정

루이 아그Louis Haghe가 그린 「박람회를 개회하는 빅토리아 여왕The State Opening of The Great Exhibition in 1851」.

궁을 런던이라는 도시의 오랜 전통으로부터 분리해버린 것이다. 수
정궁은 옮겨지는 과정도 간단했다. 볼트와 너트를 풀고 해체해서 옮
긴 뒤 다시 조립하기만 하면 됐다.

　　이런 논쟁이 있기는 했지만 수정궁의 출현 이후로 도시에 철과
유리로 이뤄진 건물들이 늘어날 것이라는 예측이 나오기도 했다. 하
지만 놀랍게도 이와 반대로 철과 유리의 사용량은 일시적으로 감소
했다. 왜냐하면 대량생산된 철과 유리의 사용을 경계하는 반대주의
자들이 계속 문제를 제기했기 때문이다.

　　비판을 했던 대표적인 인물은 비평가인 존 러스킨John Ruskin과 그

의 제자 윌리엄 모리스William Morris였다. 그들은 산업화와 대량생산에 의해 변화된 효율적 생산구조인 '분업화'와 생산품의 일률적이고도 단순한 디자인을 극도로 경계하고 비판했다. 그들이 가진 비판의식은 크게 두 가지로 나누어 설명할 수 있다.

노동의 가치 변질

그들은 산업화에 의해 노동의 가치가 변질됐다고 주장했다. 예를 들어 생산의 전 과정, 즉 재료 준비부터 마지막 세공까지 장인 한 사람이 진행하는 것이 본질적인 가치를 지니는 노동이라고 봤다. 따라서 이 연속성이 장인의 즐거움과 만족감으로 연결되고 그 결과로 아

윌리엄 모리스의 「딸기 도둑Strawberry Thief」, 빅토리아 앨버트 박물관Victoria and Albert Museum 소장, 1883년.

름다움이 성취된다고 여겼다. 노동자들이 제품 생산 과정 속의 일부분으로 존재하는 것은 근본적으로 노동의 가치를 훼손한다고 생각했다.

미학적 아름다움의 한계

두 번째 비판의식은 미학적 태도에 있었다. 존 러스킨은 모든 아름다움은 의도적이든 우연이든 자연의 형태를 닮아야 한다고 생각했다. 따라서 그가 생각한 가장 아름다운 양식은 자연과 가장 가까운 선형을 지닌 고딕 양식이었다. 반면에 대량생산된 직선적인 제품과 건물의 모습은 추하다고 여겼다. 존 러스킨은 이 비판의식을 토대로 고딕

조지 에드먼드 스트리트George Edmund Street에 의해서 지어진 런던 왕립재판소Royal Courts of Justice, 고딕 복고 운동은 19세기 후반에도 지속되었다. 1882년.

복고 운동과 예술 수공예 운동을 펼쳤고 이를 통해 사회에 일종의 경고장을 날렸다. 또한 이러한 움직임은 이후 유럽 전 지역에 걸쳐 유행하게 되는 아르누보Art Nouveau로 연결되면서 확산되기도 했다. 아르누보에 대해서는 이후에 이어지는 내용에서 확인해보자.

　　이런 일련의 비판에도 불구하고 시대가 추구하는 가치에 의해 철과 유리 사용의 증가 추세는 막을 수 없었다. 대공간의 구조와 채광 기능이 필요한 시장, 역사, 온실, 사무실 설계에 있어 철과 유리는 대체 불가능한 유용한 재료였다. 또한 같은 시기에 엘리베이터, 전기 등, 환풍기, 난방기 등이 개발되면서 새로운 건축의 가능성을 발견하려는 사람들이 생겨났다. 이들은 전문 건설업자들과 결합해 도시의 전경을 바꾸기 시작했다. 이는 영국뿐만 아니라 유럽대륙에서 미국까지 동시다발적으로 일어났다.

　　사실 존 러스킨의 비판은 현재 우리 시대에서도 유효하다. 왜냐하면 노동의 가치는 임금이라는 경제적 교환가치로 치환된 지 오래고, 생산 공정의 한 부분을 담당하는 분업화는 더욱 공고해졌기 때문이다. 심지어 공장 노동자가 많지 않은 시대임에도 점점 더 분화되어가는 노동의 모습을 보면, 존 러스킨이 생각하는 이상적인 노동과 아름다움은 더 이상 존재하지 않는 것인지도 모른다.

STORY

**노을 진
도시**

수업을 마치고 자신의 연구실에 돌아온 러셀은 책상 위에 화구통과 수업교재를 던져두고 책장 앞에 있는 널찍한 일인용 소파에 앉았다. 그는 잠시 눈을 감고 목을 뒤로 젖혀 긴장을 풀었다. 몸을 움직일 때마다 소파의 가죽과 러셀의 옷이 마찰되면서 이상한 소리가 났지만 적막한 연구실에서는 그런 소음도 반가웠다. 살짝 뜬 눈으로 바라본 창밖엔 해질녘 모습이 비쳤다. 해가 빨리지는 요즘엔 오후 네 시만 되어도 땅거미가 지고 하늘은 붉어졌다.

 눈을 다시 감자, 그의 머리에는 붉은 하늘로 가득 찬 템스 강이 떠올랐다. 언제인지 기억은 나지 않지만 자주 뛰어 놀던 템스 강변에서 만났던 한 화가를 떠올렸다. 그는 세인트 폴 근처 강둑에서 해가 질 때의 템스 강과 의회의사당을 그리고 있었다. 같이 놀고 있던 아이들은 이 화가의 작업을 그의 등 뒤에서 구경하곤 했다. 그는 빠른 속도로 스케치와 채색을 했다. 높게 솟은 빅벤이 붉은 하늘에 휩싸여 마치 불이 붙은 것 같은 강렬함을 내뿜고 있었다. 그의 기억 속에

서 터너의 그림 이후로, 이렇게 강한 표현력을 보인 그림은 없었다.

　　해질녘 창밖을 바라볼 때면 태양으로 사라져 버릴 듯 빨갛게 익어버린 템스 강과 런던의 인상과 이를 화폭에 옮기던 그의 모습이 떠오르곤 했다. 그의 기억 속에 런던이라는 도시의 인상은 그렇게 존재했다.

도시의
인상

새로운 재료의 사용과 함께 시작된 이 시대의 양식은 도시의 모습을 변화시켰다. 역사가 살아 숨 쉬는 유럽의 도시들은 당시 어떤 모습이 었을까? 당시 도시들의 공통적인 요소를 찾자면 재료가 모두 석조였다는 점이다. 일부 목조를 사용하기도 했으나 성, 궁전, 박물관, 미술관 등의 도시의 기념비적인 건물들은 다 석조 건물이었다. 이들의 모습을 그대로 남겨두고 도시 곳곳에 새로운 물성의 건축물이 들어서기 시작했다. 산업혁명이 이뤄지면서 생긴 도시의 공장, 기차, 가로등 불빛과 더불어 철과 유리로 이뤄진 건물, 다양한 벽돌 건물이 생기기 시작했다. 기존에도 벽돌은 존재했지만 이제는 대량생산이 가능해진 데다 색도 다양해졌다. 이런 재료들이 로마네스크, 고딕, 르네상스, 바로크, 신고전주의 양식의 전통을 가진 건물들로 가득 찬 도시에 새로운 물성으로 등장한 것이다.

새로운 재료는 철도 역사, 시장, 공장, 창고, 다리, 육교의 모습으로 도시에서 공존하기 시작했다. 대표적인 두 도시를 통해 당시의 모

습이 어떠했는지를 들여다보자.

첫 번째 도시는 19세기 후반의 파리다. 당시 도시 경관에 충격을 주었던 대표적 건물은 에펠탑이다. 에펠탑은 1889년에 완공되었는데, 2012년까지 서유럽에서 가장 높은 구조물이었다고 하니 그 규모를 상상해볼 수 있을 것이다. 3백 미터가 넘는 압도적 스케일의 에펠탑은 파리 박람회의 상징물로 기획, 설계되었다. 런던의 수정궁이 영국 만국박람회의 상징 건물이었던 것처럼, 에펠탑은 프랑스의 국력과 기술력을 과시하기 위한 상징적인 건물이었다. 에펠탑 설계자인 귀스타브 에펠Gustave Eiffel은 에펠탑을 짓기 20여 년 전부터 다양한 철제 다리 계획을 세웠으며, 미국의 독립 백주년을 기념하는 자유의 여신상을 제작할 정도로 대규모 구조물 설계의 전문가였다. 당시의 파리를 상상해보자. 20미터 높이 정도의 건물들로 가득 찬 도시에,

파리 만국 전람회를 위해 귀스타프 에펠이 지은 에펠탑. 1889년.

그에 열다섯 배가 넘는 스케일의 철제 구조물 등장은 기존 건물과 확연하게 대비되었을 것이다. 당시 에펠탑의 모습은 상상 그 이상으로 충격적이었으며 기념할 만한 도시경관의 변화였다.

　런던의 수정궁처럼 파리 사람들의 반대 또한 극심했다. 흉물 같다는 비판이 대부분이었다. 에펠탑과 관련한 재밌는 일화가 하나 있다. 프랑스의 대표적인 소설가 모파상도 에펠탑 건립에 반대한 사람 중 하나였는데, 건립 이후 모파상이 에펠탑에 있는 모습이 자주 포착된 것이다. 이를 의아하게 생각한 사람들이 그 이유를 묻자 모파상은 파리에서 유일하게 에펠탑이 보이지 않는 곳이 에펠탑이라는

도개교와 현수교를 결합한 구조의 타워 브리지. 엔지니어 존 울프 배리John Wolfe Barry와 건축가 호레이스 존스Horace Jones의 협동 작업으로 알려져 있다. 1894년.

재미있는 대답을 했다고 한다. 그만큼 당시 에펠탑은 도시의 생소한 경관이었고, 사람들에게 나름의 아름다움이 발견되기까지는 시간이 걸렸다.

이제 동시대의 런던으로 향해보자. 런던의 경관을 변화시킨 주요 건물은 1894년 건립된 타워 브리지Tower Bridge다. 당시 런던은 빅토리아 여왕이 이끄는 '해가 지지 않는 나라', 대영제국의 시대를 보내고 있었다. 런던 동쪽의 템스 강변에는 바다에서 들어오는 배를 위한 부두가 조성되어 있어 다양한 크기의 선박들이 가득 차 있었다. 물자와 사람이 많이 모이는 곳이라 자연스레 인구가 늘어났고 도심지의 팽창이 일어나기 시작했다. 물자 수송과 사람들의 통행을 위해 교량 건설이 시급한 상황이었다. 이를테면 런던의 강북과 강남을 연결하는 다리가 필요했던 것이다. 다리의 위치는 영국 역사에서 가장 중요한 장소 중 하나인 런던탑 바로 옆이었다. 런던탑은 영국 역사의 시작으로 여겨지는 윌리엄 왕이 세운 궁전으로 런던의 관문과도 같은 상징적인 건물이다.

역사적인 장소와 부둣가 주변이라는 점, 강 건너의 지역을 서로 연결하면서 사람들의 통행까지 고려해야 한다는 복합적인 상황에 의해 도개 현수교라는 독특한 구조의 다리가 계획되었다. 사진에서 볼 수 있듯이 타워 브리지에는 두 개의 탑이 있고 탑과 양 끝 지점은 현수교로 된 모습을 볼 수 있다. 다리의 중심부는 선박의 이동을 고려해 도개교 구조로 이루어졌다. 실제로 건립 이후 첫 달에

만 6백 번 넘게 도개가 이루어졌다. 보행자들은 타워 상층부에 연결된 또 다른 다리로 건너가면 됐다. 역사적인 장소와 어울리게 하려는 취지에서 런던탑과 유사한 건축양식인 로마네스크-고딕 복합 양식, 영국에서는 빅토리안 고딕이라고 부르는 양식으로 설계했다. 로마네스크와 고딕 양식의 특징을 고려해보면 왜 복합 양식으로 부르는지 이해될 것이다.

이뿐만 아니라 타워브리지는 위치상 배를 타고 런던에 오는 사람에게는 첫 관문과도 같았다. 이전에는 런던탑이었지만, 그 규모와 위치에 있어 사람들이 인지하기가 더 쉬웠다. 특히 웅장한 두 타워와 현수들, 배가 지나갈 때 도개되는 신기한 모습은 역사와 기술이 잘 발달된 나라라는 인상을 주기에 적절했다.

두 도시를 대표하는 거대 건축물을 통해 명확하게 두 도시가 대별되는 지점을 찾을 수 있다. 파리에서는 에펠탑처럼 고전적인 도시 경관과는 다른 초월적 스케일의 철제 구조물로 경관의 낯섦과 대비를 강조했다. 이에 비해 런던의 타워 브리지는 규모와 재료, 건축 양식에 있어서 기존의 도시 공간과 조화를 이루려는 태도를 보였다. 이 같은 차이점은 현재의 파리와 런던의 모습에서도 찾아볼 수 있다.

현재 파리는 철저하게 구도심과 신도심을 분리하고 있다. 루브르 박물관과 개선문을 잇는 도시의 가장 강력한 축의 연장선상에 라데팡스La Defense라는 신도시를 계획했고, 이를 통해 현대의 고층건물을 도시 한쪽으로 집중하면서 구도심과 신도심의 극렬한 대비를 보

이는 도시계획이 이루어졌다. 파리의 도시계획에서 우리는 구도심을 철저하게 보존하려는 태도를 엿볼 수 있다.

이에 반해 런던의 경우 신도심과 구도심의 명확한 구분보다는 보존해야 하는 역사적 건물과 새로운 현대적 건물이 같이 공존하는 모습을 보인다. 물론 도심 활성화와 같은 정치적, 경제적 요인이 작용했지만 과거와 현재 그리고 미래가 공존하는 도시의 모습이라고 할 수 있다. 파리와 런던의 도시경관을 통해 도시의 역사가 어떻게 쌓여가는지 확인할 수 있다. 무엇이 옳고 그른 가치인지는 누구도 판단할 수 없다. 두 도시의 모습은 마주한 시대적 환경과 상황, 당대를 살아

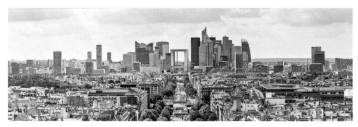

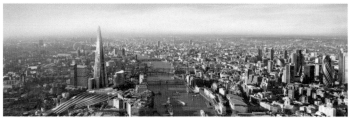

신 개선문을 중심으로 고층 건물이 밀집되어 있는 파리(위). 도시의 과거와 현재가 혼재된 모습을 보여주는 런던(아래).

간 사람들에 의해 이뤄진 복합적인 산물이기 때문이다.

　　유럽의 대표적인 두 도시에서는 에펠탑과 타워 브리지라는 대표적인 건축물 계획을 통해 도시계획의 차이점을 확인할 수 있다. 이 두 건축물은 이후 도시경관의 변화에도 중요한 역할을 했다.

대비되는
두 사진

며칠 뒤 러셀은 자신의 연구실에서 수업 준비를 하고 있었다. 창밖으로 갑자기 굵은 빗방울이 떨어지기 시작하는 게 보였다. 그는 커피를 마시기 위해 뜨거운 물과 윌리엄 모리슨 풍의 그림이 새겨진 커피 잔을 준비했다. 환기를 위해 창문을 살짝 열자 비에 젖어 짙어진 땅의 향기가 연구실로 스며들어 왔다. 커피 향과 시원한 공기가 공간에 묘한 분위기를 만들어냈다.

러셀은 커피 잔을 들고 창밖을 보다가 고개를 돌려 벽을 바라봤다. 벽에는 두 장의 사진이 나란히 붙어 있었다. 다음 수업의 사진자료였다. 마치 총과 칼의 전투처럼 극명하게 대립하는 모습을 보여주고 있었다. 물론 승자가 있어야 하는 전쟁에서는 총의 일방적인 승리로 끝났지만, 사람들이 지키려는 시대의 가치는 일순간에 꺾이지 않는 법이었다. 두 도시의 모습에서 드러나는 극단적인 대비에서 그는 전쟁터에서의 물러설 수 없는 긴장 같은 것을 느꼈다. 러셀은 사진 속 장소들을 방문했었던 그때의 충격과 감흥을 아직 잊지 못했다.

시카고와
바르셀로나

런던과 파리가 시대 변화를 반영한 도시 경관을 갖춰가는 동안 미국과 스페인에서는 지역적 특색이 드러나는 작업이 시작되었다.

먼저 미국의 시카고로 가보자. 19세기 후반 미국은 넓은 영토와 풍부한 자원 확보가 이루어지면서 유럽과의 무역에 의한 경제성장 의존도가 낮아졌다. 이로써 미국은 유럽과 경쟁할 수 있는 자본과 기술을 갖추게 되었고, 이후 사회는 급속도로 발전이 이루어졌다. 이 시대의 시카고는 획기적으로 모습이 변화한 첫 번째 도시였다. 도시의 역사가 짧기도 했지만 대화재로 인해 도시 재건설이라는 과제에 당면해 있었기 때문이다. 이 시기에 마천루, 즉 고층 건물이 계획되기 시작했다. 장식성이 사라진 단순함과 금속 골조, 프랑스에서 개발된 철근 콘크리트가 특징인 건물이 세워지게 된 것이다.

시카고의 건물들은 대표적인 건축가인 루이스 설리번Louis H. Sullivan이 '형태는 기능을 따른다'고 이야기한 기능주의에 기반을 두었다. 여기서 형태와 기능은 무엇일까? 형태가 생김새, 장식, 비례, 구성

1904년 루이스 설리번이 지은 시카고의 커슨 피리 스콧 백화점Carson Pirie Scott and Company Building. 기능 주의와 장식성을 함께 충족하고 있다는 호평을 받고 있다.

등의 요소로 이루어져 있다면 기능은 건축물의 용도와 사용자의 이용성이 고려된 계획, 구조, 설비 등을 의미한다. 예를 들어 업무시설을 설계한다고 가정해보자. 충족되어야 하는 기능들은 상층부가 고려된 엘리베이터, 계단, 환기를 위한 공조시설, 채광을 위한 창문, 최대의 사무 공간을 확보할 수 있는 구조 계획과 평면 계획 등이 있을 것이다. 다시 말해 기능주의는 건축 설계에서 기능의 충족을 가장 우선시하며 형태나 장식은 부차적인 것으로 간주한다. 만약 형태나 장식이 건물의 기능성을 저해한다면 최소화 혹은 제거되어야 한다는 관점이다. 이는 건축물의 화려한 외관과 장식성으로 권위를 드러내는 시대가 아님을 선언한 것이었다. 기능주의는 미국뿐만 아니라 점

차 유럽에서도 그 목소리가 높아지고 있었고, 특히 제1차 세계대전 이후 전 세계를 아우르는 양식인 국제주의 탄생의 밑바탕이 되었다.

　미국에서 재료기술의 발전과 기능주의가 나타나는 동안 유럽에서는 영국의 존 러스킨과 윌리엄 모리스의 예술 공예 운동의 연장선상으로 볼 수 있는 아르누보 양식이 탄생했다. 아르누보는 새로운 예술을 뜻하는 프랑스어로 유려한 곡선과 나무, 풀과 같은 형태에 기초한 양식을 말한다. 아르누보의 특징은 체계화되어 있거나 권위적인 양식이 아니라는 데에 있다. 자연을 원형으로 하는 모든 양식은 아르

기마르가 디자인한 파리 메트로 입구 중 아베스Abbesses 지하철역. 몽마르트 언덕을 가려면 이용해야 하는 역이다. 1900년.

누보에 적용될 수 있었다. 그런 이유에서 각 지역마다 부르는 명칭이 달랐는데, 프랑스의 아르누보, 독일의 유겐트 양식Jugendstil, 스페인의 모데르니스모Modernismo, 이탈리아의 리버티 양식Stile Liberty이 모두 같은 범주의 양식을 의미한다.

대표적인 아르누보 작품은 벨기에 브뤼셀에 빅토르 오르타Victor Horta가 설계한 타셀 호텔과 엑토르 기마르Hector Guimard의 파리 지하철 역사 입구다. 하지만 무엇보다 아르누보가 독창적으로 드러난 건물은 스페인의 안토니 가우디Antoni Gaudí 작품이다. 당시 바르셀로나에서는 고딕 시대의 장인이 다시 살아난 것 같은 그의 놀라운 작업이 이루어지고 있었다. 그의 작품 중 가장 유명하고 현재까지도 공사가 진행 중인 사그라다 파밀리아Sagrada Familia(성 가족 성당)는 아마 익히 알고 있을 것이다. 그는 기존 고딕 성당의 계획안을 넘겨받아 설계를 진행했는데, 건물 전체를 하나의 유기체로 움직이는 것처럼 느끼도록 구성했다. 그는 본래의 계획안에서 초현실적인 조각 등 실험적인 연출을 통해 극단적인 조형미가 느껴지는 성당으로 탈바꿈시켰다. 특히 조가비, 뼈, 용암, 연골, 날개, 식물, 꽃잎과 같은 자연 형태의 구조를 자신의 건축에 대입시켰다.

카사 바트요Casa Batlló는 뼈 모양으로 디자인되어 있어 '뼈로 지은 집'으로 알려져 있고, 카사 밀라Casa Milá 또한 물결치는 파도를 형상화한 것이다. 직선은 한 군데도 없이, 곡선으로만 이루어진 실내 또한 보는 사람으로 하여금 감탄을 자아낸다. 그는 포물면, 쌍곡면, 나선면

바르셀로나에 위치한 가우디의 카사 밀라. 1912년.

바르셀로나에 위치한 안토니 가우디의 카사 바트요 내부 모습. 1877-1906년.

등 실제 건물에서 구현하기 어려운 자연에서만 발견할 수 있는 기하학적 형태를 즐겨 사용했다. 이를 구현하기 위해 부재들 하나하나 일률적이지 않은, 모두 다른 조각으로 건물을 구성했다. 보기에 불안정한 느낌이 들 수도 있으나, 실제로는 치밀하게 계산된 구조와 규칙성을 가진 건물이었다. 또한 복잡한 구조 속에서도 채광, 환기와 같은 기능적인 측면까지 고려한 부분은 그의 천재성을 보여준다.

그의 능력은 건물에 제한되지 않았다. 그는 그에게 가장 많은 일을 의뢰한 사람이기도 했던 에우세비 구엘Eusebi Guell의 이름에서 온 구엘 공원을 계획하기도 했다. 원래는 고급 주택가로 계획된 타운 하우스와 같은 곳이었고 집 사이를 잇는 공간을 정원으로 계획한 것이었는데 자금난으로 결국 미완성된 채 끝나 버렸다. 현재는 시민에게 개방된 공원으로 사용되고 있다. 비정형의 공간과 타일 조각으로 꾸며진 모자이크 작품들로 둘러싸인 공원을 걷다 보면 마치 수백 년의 역사가 있는 오래된 놀이공원이라는 생각이 들 정도로 독특함과 기괴함을 발견할 수 있는 장소다.

가우디의 건축에서 많은 감동을 받는 이유는 자연의 형상을 닮은 아르누보의 흔적과 유기적 조화가 잘 표현되었기 때문만은 아니다. 실제로 그는 보수적인 가톨릭 신자였고 사그라다 파밀리아Sagrada Familia의 건립을 일생의 숙원으로 삼을 정도로 독실했다. 그는 단순히 예술가로서의 진지한 자세를 넘어 그의 구도자적 삶과 작품을 하나로 만드는, 건축과 신앙을 일치시키는 모습을 보여주었다.

바르셀로나에 위치한 안토니 가우디의 사그라다 파밀리아(위, 1884년)와 구엘공원(아래, 1914년).

시카고의 장식성이 사라진 고층 빌딩과 유럽의 아르누보, 스페인에서 탄생한 가우디의 건축은 극명한 시대의 가치가 격하게 충돌하는 모습을 보여준다. 시카고의 건축가들이 산업화로 인해 발전한 건축 기술을 통해 효율적이고 기능적인 건물을 계획하는 동안 스페인의 가우디는 수세기 전의 선조들의 방식과 독특한 그만의 정서가 결합된 독특한 세계를 구축했다.

가우디가 루이스 설리반의 '형태는 기능을 따른다'는 명제를 들었다면 '아니다, 기능은 형태를 따른다. 혹은 따르게 만들 수 있다.'고 말하지 않았을까?

STORY

**승자 없는
전쟁**

학생들의 무거운 표정을 보니 오늘의 주제는 심각한 내용임이 틀림없었다. 가장 포악하고 심각했던 시대의 사건들, 바로 두 번에 걸쳐 일어난 세계대전에 대해 다루고 있었다. 러셀은 자신과 동시대를 살아가는 사람들이 겪었던 참혹함과 그 광기의 실체에 대해 이야기하고 있었다.

러셀은 영국인이었기 때문에 독일의 폭압적인 통치를 직접 겪은 것은 아니었지만, 독일의 공습 당시 런던에 있었던 기억들 때문에 그때의 감정들이 조금씩 되살아나곤 했다.

섬광이라 불리는 독일군 공습이 있던 날, 세인트 폴은 여전히 그 자리에 서있었지만 많은 사람이 죽거나 다쳤기 때문에 전쟁은 그에게 가장 가슴 아픈 단어가 되었다.

"누가 이겼을까요? 승자는 어디에도 없었습니다."

유럽과 전 세계를 위험 속으로 빠뜨린 두 번의 전쟁에는 승자가 없었다. 어떤 나라도 승리했다고 할 수 없었다. 그저 끝까지 살아남은 사람과 전쟁에 의해 희생된 사람, 둘 중 하나였다. 전쟁으로 인해 잃어버린 소중한 것들, 그래서 기억으로만 존재하는 것들 때문에 누구도 승자가 될 수 없다고 러셀은 생각했다. 전쟁이 끝난 이후에도 만연해 있던 광기, 불안과 공포는 다양한 방식으로 사회에 드러났다.

두 번의 전쟁과
선언들

30년이라는 짧은 기간 동안 일어난 두 번의 세계대전은 전 세계를 전쟁의 광기 속으로 몰아넣었다. 무엇보다 무기의 발달로 인해 참전했던 군인뿐만 아니라 민간인들이 큰 피해를 겪게 되었다는 점에서 문제는 더욱 심각했다. 실제로 제1차 세계대전에서는 천만 명, 제2차 세계대전에서는 5천만 명이 사망하면서 유사 이래 없었던 참극이 벌어졌다.

두 세계대전 모두 발발하게 된 원인은 복합적이다. 어지러운 국제 정치 형세, 자국의 이익만을 추구한 이기주의, 민족적 갈등 관계, 급속도로 발전한 기계문명, 대공황으로 인한 경제적 문제 등 무수히 많은 맥락들이 얽히고설켜서 전쟁으로 이어졌음을 우리는 알고 있다.

당시 사람들이 주목했던 주요 사상적 조류들을 살펴보자. 유럽의 두 나라에서 탄생한 정치와 결합된 예술선언을 보면 전쟁이 촉발되던 당시의 사회상을 알 수 있다. 이 선언들은 급변하는 정치, 경제적 상황에서 나오는 급진적인 선언들이었다. 바로 이탈리아의 미래

주의Futurism, 러시아의 구성주의Constructivism 선언이다. 이 선언들은 명확한 정치적 메시지를 내포하고 있다.

미래주의

이탈리아의 미래주의는 특히 급진적인 과격함과 폭력성을 보였다. 미래주의를 이끌었던 마리네티Filippo T. Marinetti는 사회의 변화를 위해 이탈리아의 모든 것을 바꿔야 한다고 주장했다. 과거에 머물러있는 오랜 도시를 파괴하고 도서관을 불사르자는 급진성을 보인 것이다. 유물보다 새로운 기술을 통해 생산된 제품을 찬미했다. 기계문명에 확신을 가지고 있었던 마리네티는 전쟁을 변화를 위한 극단적인 수단이라며 옹호하기도 했다. 이후 미래주의는 무솔리니Benito Mussolini가 이끄는 민족주의의 극단적인 면모를 보이는 파시즘Fascism과 밀접한 연관을 맺게 된다.

블라디미르 타틀린Vladimir Tatlin의 「제3인터내셔널 기념탑」은 60도 기울어진 스파이럴 구조물로, 공산주의 국제본부로 계획되었으나 실현되지 않았다. 1919-20년.

구성주의

러시아의 구성주의는 레닌Vladimir Ilich Lenin의 사회주의 체제를 뒷받침하는 예술을 구현하는

데 그 의미가 있었다. 정치체제 선전도구로서의 예술인 것이다. 구성
주의에서도 사회주의 체제와 고도로 발달된 기계문명을 동일시했다.
구성주의자들은 평등한 사회가 다른 어떤 서구사회보다 더 강력하
고 선진적인 문명을 가지게 될 것이라고 선언했다. 이를 위해 구성주
의를 이끈 타틀린은 에펠탑보다 백 미터가 높은, 유리와 강철로 이뤄
진 「제3인터내셔널 기념탑」을 계획했다. 미래주의와 구성주의 선언
은 정치와 결합된 급진적인 성격을 띠었으며 기계문명에 대한 맹신
이 바탕에 깔려있는 사조였다. 여기서 우리는 근대 합리주의의 극단
적인 면모를 볼 수 있다. 이러한 급진적인 생각들이 팽배한 사회에서
폭력이 용인되는 정치적 혁명과 국가 간의 전쟁은 언제 터질지 모르
는 불안요소로 여겨졌다.

　　이제 주목할 것은 위에서 언급한 다양한 전쟁의 이유와 과정이
아닌, 전쟁 이후의 시대상이다. 종전이 되었다고 해서 그대로 고통의
시대를 마감하고 전쟁 이전의 시대로 되돌아갈 수 있는 것이 아니기
때문이다. 전쟁 이후의 모습을 살펴보면 시대가 어떤 방향으로 흘러
가게 되는지 그 진면목을 파악할 수 있다.

　　전쟁에 대한 공포, 가족 구성원의 죽음, 시간의 단절, 도시의 파
괴와 같은 상황들은 전쟁을 경험한 사람들이 직면해야 했던 문제들
이었다. 이러한 문제들을 겪어나가야 하는, 불안정하고 고단한 구성
원들의 삶이 사회의 모습이었다. 이런 시대적 맥락에서 옳고 그름의
가치 판단을 뒤로한 채 전후 복구를 위한 이상적 사회와 삶에 대해 선

언하는 일들, 그에 맞춰 다양한 삶의 행태를 제안하는 움직임이 생겨났다. 이는 시대적 아픔을 겪고 있는 이들에게 당연히 필요한 일이었다. 이를테면 전쟁 이후의 문제를 해결할 가치관이 필요해진 것이다.

전쟁과 같이 비인간적인 파괴로 인한 급진적인 변화를 마주하게 되면 사람은 대비되는 두 가지 가치관을 선택하게 된다. 하나는 현실을 인정하고 극복하려는 태도와, 다른 하나는 현실을 부정하는 태도다. 극단적인 선택지지만 모두 한 시대에 함께 등장했다. 두 갈래 길 위에서 현실을 인정하고 극복하는 태도는 바우하우스Bauhaus를 통해, 부정하는 태도는 다다이즘dadaism을 통해 등장했다.

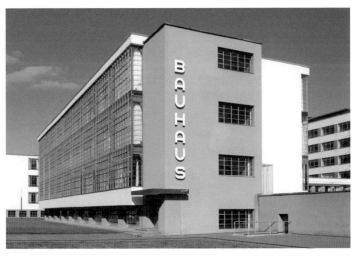

독일 데사우Dessau에 발터 그로피우스가 설립한 바우하우스. 1926년.

바우하우스와 신조형주의

먼저 바우하우스를 살펴보자. 바우하우스는 1919년 제1차 세계대전 이후 독일에서 탄생한 일종의 예술종합학교였다. 전후 독일의 파괴된 일상을 살리기 위해 예술가 집단이 모여 연구와 교육을 위해 설립한 곳이었다. 설립 목표는 실용적이고 지적인 기술 교육을 통해 교양 있는, 보다 이타적인 사회를 만드는 데 있었다. 바우하우스에서는 건축, 회화, 조각, 가구, 그릇, 조명 등의 미술의 영역부터 실생활 제품 디자인을 아우르는 전방위적인 작품의 제작과 교육이 이루어졌다. 특히 학교의 설립자인 발터 그로피우스Walter Gropius는 '모든 창조적 활동의 궁극적인 목표는 건축'이라는 말을 할 정도로 건축을 통해 종합예술을 실현할 수 있다고 믿었다. 바우하우스라는 말 자체의 의미가 '건축을 위한 집' 혹은 '집을 건축하다'라는 걸 상기해보면 바우하우스가 추구하는 가치관을 이해할 수 있을 것이다.

바우하우스 초기에는 실력과 열정 있는 예술가들의 모임 장소 같은 열기 넘치는 모습이었다. 실제로 바실리 칸딘스키Wassily Kandinsky, 폴 클레Paul Klee, 라이오넬 파이닝어Lyonel Feininger와 같은 당대의 미술가들이 교수직을 담당하고 있었다. 하지만 당시 독일은 패전에 따른 전쟁 배상금을 갚아나가고 있는 상황이었다. 전후 복구와 주변국의 압박 문제가 겹친 상황이었기에, 바우하우스는 그저 순수하게 예술을 논하기가 어려워졌다. 이로써 예술과 기술을 결합해 실용적 가치를 높이려는 시도가 일어나게 되는데, 쉽게 말해 기능성과 아름다움을

동시에 갖춘 건축이나 가구 등의 산업디자인 제품을 구상하기 시작한 것이다.

　　바우하우스에서는 예술과 산업이 결합해 '디자인'이라는 새로운 가치 체계를 만들었다. 우리는 예술가와 디자이너라는 말을 자주 혼용하곤 한다. 그러나 엄연히, 명백하게 다른 의미를 가지고 있는 단어다. 두 단어의 의미 차이를 알아보면 바우하우스를 이해할 수 있는 관점이 생기게 될 것이다. 기본적으로 예술가가 자신의 생각과 심상을 표현하는 사람이라면, 디자이너는 그가 발 딛고 있는 사회 환경이 요구하는 혹은 필요할 것으로 예상되는 제품을 만드는 사람이다. 따라서 예술가는 홀로 존재할 수 있지만 디자이너는 홀로 존재할 수 없다. 바우하우스에서는 시대의 상황을 이성적, 합리적으로 분석

당대에 큰 파격이었던 마르셀 브로이어의 바실리 의자Wassily Chair, 마르셀 브로이어, 1925년.

미스 반 데어 로에가 지은 독일관Barcelona German Pavilion, 바르셀로나에 위치. 1929년.

해서 나름의 심미성을 결합시킨 뒤 사회에 필요한 가치를 제시했다.

여전히 인기 있는 마르셀 브로이어Marcel Breuer의 의자는 바우하우스가 추구하는 미학적 가치를 대변할 수 있는 작품이다. 당시 새롭게 생산된 강철봉으로 부재와 구조가 그대로 드러나는 기계적 미학을 충족시키면서 이를 극대화하기 위해 최소한의 천을 활용, 기능성까지 보완했다. 새로운 재료와 산업의 발전, 미학과 기능의 추구는 바우하우스의 핵심이었다. 바우하우스는 현실과 예술의 경계에서 적극적이고 치열하게 교류하고 반응하면서 현실의 변화에 관여하려고 노력했다.

이후 바르셀로나 만국박람회에서 독일관으로 명성을 얻은 미스

반 데어 로에Ludwig Mies van der Rohe가 새롭게 학장이 되면서 바우하우스
는 모더니즘을 대표하는 기관으로 자리매김하게 되었다. 또한 현대
건축의 토대를 마련한 국제주의 양식 출현에도 영향을 주었다.

　　유사한 흐름으로 네덜란드에서는 데 스틸De Stijl 그룹이 결성되면
서 신조형주의가 정립되었다. 데 스틸은 양식이라는 뜻의 네덜란드
어 스틸에 기원했다. 영어로는 우리가 흔히 사용하는 스타일이라는
단어다. 이들은 같은 이름의 잡지를 발행해 그들의 생각을 구체화하
는 작업을 진행했다. 특히 1917년 창간호에서는 "작품은 집단적 사
고에서 태어나야 하며, 여러 가지 원칙을 통합하기 위해 부단히 노력
해야 한다. 이제부터 예술품은 제반예술의 종합으로서 일상생활 속

피에트 몬드리안Piet Mondrian이 그린 「빨강, 파랑, 노랑의 구성Composition with Yellow, Blue and Red」. 취리히 쿤
스트 하우스 소장. 몬드리안은 신조형주의와 데 스틸의 대표적 작가다. 그는 신조형주의의 원칙
에 따라 격자그림을 그린 것으로 유명하다. 1930년.

에 등장해야 한다."고 선언했는데, 이는 바우하우스와 같은 맥락의 이야기다. 이후 이들이 발전시킨 신조형주의는 조형의 원리를 구체적으로 제시하는 역할을 했다.

다다이즘

한편 바우하우스와는 정반대로 현실을 인식했던 일련의 예술가 그룹이 있었다. 제1차 세계대전이 발발하자 전쟁을 피해 중립국이었던 스위스 취리히에 많은 예술가가 모여들었다. 이들은 극단적인 전쟁까지 이르게 만든 기존 사회의 모든 가치들을 배척했다. 팽배해 있던 합리주의적이고 이성주의적인 가치관, 제국주의로 변질된 정치체제, 기존의 예술, 전통, 관습 등 현실을 부정하는 태도를 보였다. 다다이즘dadaism으로 불리는 이 사조는 모든 범주에서 무정부주의적인 성격을 띠었다.

'다다dada'라는 말은 어린아이의 장난감 목마를 뜻하는 프랑스어로 이 사조의 가치관과는 전혀 관련이 없는, 우연하게 찾은 단어다. 취리히의 모임에서 한 예술가가 사전에서 우연히 다다를 발견하면서 다다이즘으로 이름을 정하게 되었다. 기존의 규칙이나 체계를 부정하는 태도를 가장 쉽게 보여줄 수 있는 방식 중 하나는 바로 우연이다. 이러한 측면에서 우연히 찾은 '다다'는 그들이 현실을 대하는 태도에 적합한 이름이었다.

우연의 효과는 시각미술과 행위예술을 통해 부각되었다. 다다

이즘의 창립 멤버 중 한 명인 아르프Hans Arp는 찢어놓은 종잇조각을 떨어뜨려 그 자리에 조각들을 그대로 붙인 뒤 '우연의 법칙'을 통해 미술작품을 완성했다. 이와 같이 길에서 발견한 쓰레기, 일상에서 쉽게 발견할 수 있는 물건으로 3차원 콜라주를 만드는 기법이 등장했다. 다다이즘을 대표하는 작품으로는 뉴욕에서 활동했던 마르셀 뒤샹Marcel Duchamp의 「샘Fontaine」이 있다. 대량생산된 일상적 물건 중 변기를 떼어다 원래의 기능을 소거하고 예술작품으로 미술관에 전시한 것이다. 기존 미술이 가진 통념을 뒤집고 부정하면서 새로운 예술의 개념을 보여주었다. 이는 이후 레디메이드ready-made, 즉 기성품을 활용

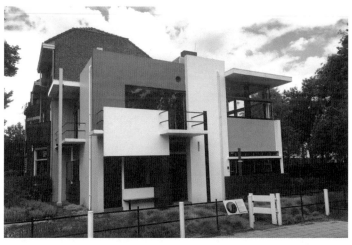

게리트 리트벨트Gerrit Thomas Rietveld의「슈뢰더 하우스Rietveld Schroderhuis」. 네덜란드 위트레흐트에 위치한 이 건물은 신조형주의의 원칙이 3차원의 공간에 적용된 예다. 평면들의 조합으로 3차원이 구성된 작품이라고 할 수 있다. 1924년.

한 미술 작품과 개념미술이 등장하는 데 영향을 주었다.

　다다이즘은 「다다이즘 선언」과 잡지 《다다》를 통해 그들의 생각과 작품을 알리기도 했다. 이들의 비관습적, 반예술적, 실험적인 태도와 작품들은 이후 개념미술, 추상미술, 초현실주의 팝아트로 연결되었다.

　미래주의, 구조주의, 바우하우스와 신조형주의, 다다이즘 모두기존의 것을 벗어나는 새로움을 추구했다는 측면에서 모더니즘의 시작과 맞물려 있다. 이는 두 번의 세계대전이 유럽을 지나가는 동안생긴 사조의 흐름이다. 미래주의와 구조주의는 급진적인 정치 사상과 결합하면서 체제의 선전도구로 활용되는 측면을 보였다. 바우하

레디메이드라는 새로운 개념을 제시한 마르셀 뒤샹의 「샘」. 파리 퐁피두 센터Centre Pompidou 소장. 1917년.

우스는 철저히 현실을 기반으로 예술과 산업의 결합을 통해 실용주의적 예술 영역을 구축하면서 '디자인'이라는 새로운 경향을 창조했다. 이와는 달리 다다이즘은 기존의 관습, 체제를 부정하며 현실과는 유리된 반예술주의적인 경향성을 보여주었다. 전쟁의 잔혹함과 파괴성이 사람들의 의식과 예술에 다양한 변화를 불러일으킨 것이다. 대별되는 두 갈래 길에서 가치에 대한 판단이나 선택은 그저 개인의 몫이었다.

마지막
수업

12월이 되기도 전에 교정에 크리스마스 트리가 설치되면서 학내에
는 연말 분위기가 점점 고조되고 있었다. 이곳의 겨울은 춥고 어두웠
지만 크리스마스와 새해는 이들에게 축제였다. 3주간의 연휴를 보내
고 나면 바로 새로운 학기가 시작될 것이다. 학생들의 모습은 짧은 연
휴에 대한 아쉬움보다는 기념일을 맞이한다는 설렘이 더 커보였다.
어느덧 러셀의 강의는 마지막 시간이 되었다.

　강의실에는 학기 첫 수업보다 많은 학생이 들어차 있었다. 수업
을 신청하지 않은 청강생들이 꾸준히 늘어나면서 제법 수업 분위기
가 조성되었다. 러셀은 정시가 되면 어김없이 바로 수업을 시작했다.
그는 지난 한 학기 동안 자신이 풀어낸 이야기들을 반추했다. 급격한
사회변화, 산업화에 따른 문제들, 정치의 혼란, 제국주의, 신구가치의
충돌, 도시의 변화, 두 번의 전쟁, 다양한 선언들.

　여전히 완벽하게 정의하거나 가치 판단을 할 수 없는 것들뿐
이다. 현재 진행형인 문제들이고 시대적 상황의 변화에 따라 해석

은 계속해서 달라질 것이었다. 유일하게 할 수 있는 일, 혹은 해야만 하는 일은 현재의 모습을 직시하고 시대의 변화를 이해하려는 태도를 갖는 것, 하나의 생각에 매몰되지 않고 사고의 유연성을 갖는 데 있었다.

러셀은 이어서 세계적인 보편성을 가진 한 양식의 가능성에 대해 이야기하기 시작했다. 강의의 마지막 주제였다. 학생들의 눈빛이 그의 시선을 따라 움직였다.

보편성의
발견

우리는 흔히 장식이 배제된 단색의 제품 혹은 회색 콘크리트로 이뤄진 단순한 건물을 보고 '모던하다'라는 표현을 쉽게 사용한다. 단어하나로 사물의 특징을 표현하는 것이다. 하지만 원래 모던이라는 단어는 특정한 형태를 의미하는 것이 아니었다. 모던은 과거 체계의 정형성을 탈피하는 태도나 현재와 가까운 시대를 이르는 말이었다. 예를 들어 고딕 양식과 르네상스 양식을 비교할 때 르네상스 시대에 살고 있는 사람들은 르네상스 양식을 '모던하다'라고 말할 수 있는 것이다. 르네상스 양식은 고딕이라는 과거의 정형성을 탈피한 현시대의 양식이기 때문이다. 하지만 모던은 모더니즘이라는 특정양식을 이르는 고유명사로 변화하는 과정을 겪었다. 이제 살펴볼 것이 바로그 모더니즘 건축의 면모들이다.

두 차례의 전쟁 이후 유럽사회에는 다양한 선결과제들이 남아있었다. 분야를 막론하고 가장 급선무였던 문제는 두 가지로 압축할수 있는데, 하나는 전쟁 이후 파괴된 도시의 재건이었고 다른 하나는

산업 및 경제의 발전이었다. 전쟁의 포화를 그대로 받아 파괴된 도시가 많았던 독일과 네덜란드에서는 도시 재건 문제가 우선이었고, 상대적으로 피해가 크지 않았던 프랑스와 영국 등은 몰려드는 사람들로 인해 도시 확장 계획과 신도시 개발 과제가 남아 있었다. 어떻게 보면 국가와 지역마다 다른 문제였지만, 시민들에게 쾌적한 도시공간을 제시한다는 측면에서는 본질적으로 같은 일이었다. 산업과 경제의 발전은 국가경쟁력이 걸려있는 중요한 사안이었고, 이를 위해서는 전후 도시 재건과 도심지 팽창을 효과적으로 해결해야 했다. 이는 서로 연결될 수밖에 없는 구조였다.

당시 유럽의 대도시는 전쟁으로 파괴된 도시, 인구 고밀도의 도시 난립, 이로 인해 최소한의 공간도 확보되지 않은 좁은 공간에서 살아가는 피폐한 하층민의 모습 등의 문제들을 갖고 있다. 이는 사회 전체가 공유하는 문제의식이었고, 건축가들은 이 문제를 해결하기 위해 합리적이고 효율적인 도시 재건 방법을 모색하기 시작했다. 한편 공장에서는 새로운 재료, 구조, 설비, 가구, 생활용품들이 쏟아져 나오면서 새로운 건축양식의 출현에 영향을 주었다.

이로 인해 보편적 다수의 사람을 위한 건축과 도시계획이 주목받기 시작한다. 여기서 주목할 것은 '어떻게'다. 어떻게, 무엇으로 보편적 다수의 사람을 위한 건축을 할 것인가? 이 방법론을 새로운 시각으로 주도한 것은 1928년에 창설된 근대건축국제회의의Congres Internationaux d'Architecture Moderne였다. 이후 CIAM은 국제주의 건축으로 불

스위스 라 사라La Sarraz에 설립된, 근대 건축가의 국제적 연계 및 통합을 목적으로 한 근대건축국 제회의Congrès Internationaux d'Architecture Moderne.

리는 하나의 건축 경향을 선언한 협의기구로 자리 잡게 된다.

CIAM을 주도한 인물은 르 코르뷔지에Le Corbusier, 지그프리트 기 디온Sigfried Giedion, 바우하우스 설립자 발터 그로피우스 등이었다. 이 회 의에는 건축가뿐만 아니라 정치인, 예술가, 비평가, 자본가들도 모여 있었다. 새로운 시대의 건축을 시작하기 위해서는 사회 전반의 영향 력 있는 구성원들의 합의와 논의가 필요했기 때문이다. CIAM에서 는 시대의 건축은 합리성과 표준화를 따르는 양식을 추구하면서, 전 통보다는 현시대가 주로 반영되어야 한다고 주장했다. 그들은 총 10 회에 걸쳐 회의를 진행했는데, 안건을 보면 이들이 무엇을 고민했는 지를 알 수 있다. 저소득층 주택건설계획, 주택단지계획의 합리적 방

법, 기능적 도시 건설, 주거와 여가의 조화 등 사람들의 거주 공간과 거주성, 도시 담론에 대해 토론했다.

CIAM에서 가장 비중이 있었던 사람은 단연 르 코르뷔지에였다. 그는 새로운 주거 형태와 새로운 도시의 모습에 대해 계속해서 제안했다. 첫 번째 회의에서 그는 새로운 건축 기술인 철과 콘크리트 구조를 통해 새로운 건축양식을 구축할 수 있다고 주장했다. '이 건축 방식을 인정해야만 구시대의 전통과 단절하고 새로운 도시를 만들 수 있다'며 새로운 건축 기술에 대한 인정을 촉구한 것이다.

새로운 건축기술은 르 코르뷔지에가 제안한 돔이노Dom-ino시스템에서 확인할 수 있다. 12개의 기둥과 3개의 판, 독립적으로 연결된 계단으로 구성된 돔이노 구조는 건축의 표준화와 합리성을 돕는 개념이었다. 기존의 하중을 담당하던 벽은 기둥으로 대체되었고, 층을 구성하는 슬라브는 제거된 벽을 통해 다양한 가능성을 내포하는 공간이 되었다. 모두 철과 콘크리트의 사용으로 가능하게 된 것들이다.

르 코르뷔지에(왼쪽)의 모습과 그가 설계한 돔이노 시스템(오른쪽).

이어서 그는 주택 계획을 통해 근대 건축의 5원칙을 제안했다. 그가 설계한 빌라 사보아Villa Savoye를 통해 세부 내용들을 확인할 수 있다.

첫 번째는 필로티pilotis다. 기둥식 구조를 통해 건물을 지상으로부터 분리할 수 있게 되었다. 당시의 의도는 최대한 지상 층의 좋지 않은 환경들, 쓰레기나 오염물질로부터 거주 공간을 분리하는 데 목적이 있었다. 현재는 주변 환경과의 연계성이나 개방성을 위해, 혹은 주차나 진입동선 등의 기능적 측면에 활용하고 있다. 두 번째는 자유로운 평면이다. 앞서 언급한 것처럼 돔이노 시스템에 의해 벽이 사라지면서 자유롭게 공간을 구획할 수 있는 가능성이 열렸다. 그래서 기존의 일률적인 공간 구획을 벗어나 다양한 공간을 순차적으로 경험하는 '건축적 산책'이라는 개념을 제시하기도 했다. 세 번째는 자유로운 입면이다. 이 또한 돔이노 시스템에 의해 외벽이 구조 역할에서 벗어나게 되면서 창문의 위치와 폭을 건축가의 의도대로 구성할 수 있게 되었다. 네 번째는 입면과 연관된 수평창으로, 원래 존재할 수 없는 형식이었으나 기둥식 구조를 통해 실현될 수 있었다. 다섯 번째는 옥상정원이다. 지상 층을 필로티로 비우면서 부족한 공간

르 코르비지에가 제안한 근대 건축의 5원칙.

파리 푸아시Poissy에 위치한 빌라 사보아. 근대 건축 5원칙이 가장 적절하게 적용된 주택으로 그의 대표작으로 꼽힌다. 1931년.

을 옥상에서 활용할 수 있도록 계획한 것이었고, 필로티가 계획된 이유와 마찬가지로 지상 층의 환경이 좋지 않았기 때문에 옥상에 정원을 두게끔 한 것이다.

지금까지 살펴본 르 코르뷔지에의 돔이노 시스템과 근대 건축의 5원칙이 너무 상식적인 내용 같다는 의문이 들 수도 있다. 이는 그가 제안한 건축양식으로 지어진 세계에 우리가 살고 있기 때문일 것이다. 그리고 그 보편과 상식이 그를 현대 건축의 아버지라고 부르는 이유이기도 하다.

이제 그가 제안한 도시계획을 살펴보자. 그는 1925년 파리의 북

서쪽에 위치한 구도심을 철거하고 60층의 고층 건물과 넓은 도로, 녹지를 포함하는 파리 부아쟁 계획le Plan Voisin de Paris을 발표했다. 당시 이 지역은 센Seine 강의 오폐수로 인해 위생적으로 좋지 않았고 이로 인해 발생하는 질병 문제가 심각했다. 때문에 밀도가 높은 고층건물을 세우고 나머지 공간은 녹지와 도로로 활용함으로써 기존의 도시가 처해있던 환경 문제를 해결하려 한 것이다. 결론적으로 부아쟁 계획은 받아들여지지 않았지만, 이후 3백만 명을 위한 도시 계획인 『빛나는 도시La Ville radieuse』의 원형으로 남게 되었다.

　　르 코르뷔지에의 도시계획은 획기적이었지만 유럽사회에서는 실현되지 못했다. 일부 단지가 조성되기는 했지만 기본적으로 '저소

「부아쟁 계획」, 르 코르뷔지에, 1925년.

득층을 위한 주거 공간'이라는 이미지 때문에 도시 안에서 슬럼slum화 되는 등 쾌적한 공동체 공간으로 성장하지 못했다. 하지만 그의 생각 은 한국을 포함한 아시아의 많은 나라에서 대중적인 아파트 문화로 자리 잡게 되었다. 유럽이 아닌 아시아에서 그의 꿈이 이뤄지는 아이 러니가 발생한 것이다.

지금까지 언급한 르 코르뷔지에를 상상해보면 철저하고 냉정한 합리주의자의 모습이 떠오른다. 심지어 그는 "집은 살기 위한 기계" 라고 말했을 정도로 건물과 도시를 대하는 데 있어 합리성과 기능성 을 강조했다. 또한 산업의 발전단계에 따라 제시되는 새로운 공법과 재료의 사용도 중요하게 생각했다.

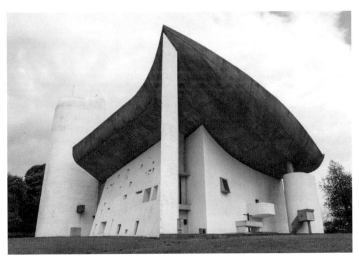

프랑스 롱샹에 르 코르비지에가 지은 롱샹 노트르담 성당Chapelle Notre-Dame-du-Haut de Ronchamp, 1954년.

반면 그는 또 다른 면모인 예술가적 기질을 보이기도 했다. 20세기 최고 걸작으로 꼽는 롱샹 노트르담 성당을 보면 기존 계획에서 그가 강조했던 합리나 이성과는 거리가 멀어 보인다. 롱샹 성당에서는 정형화되지 않은 과감한 곡면과 사선, 육중한 콘크리트 면이 건물의 가벼움과 무거운 느낌을 동시에 보여주면서 균형미를 이루고 있다. 불규칙해 보이는 이 건물은 눈에 띄지는 않지만 무수히 많은 기준선을 교차시켜 나름의 규칙을 만든 것으로 그의 원칙을 잘 반영하고 있다. 또한 색유리와 개구부를 통해 만들어낸 건물 내부 공간의 절묘한 채광은 이 공간을 직접 본 사람에게 모두 감동을 준다. 그는 건축은 인간에게 감동을 주는 '감동기계Machine Mouvoir' 라는 말을 남기기도 했는데, 그가 내린 다양한 정의는 건축을 통해 직접 드러나 있다.

이 시대의 보편성을 이끌었던 또 다른 건축가는 바로 미스 반데어 로에였다. 바우하우스의 학장을 지내기도 했던 그는 제2차 세계대전이 발발하자 미국으로 건너가 시카고에서 활동했다. 그는 철과 유리라는 재료의 가능성을 극대화시켜 Glass Skyscraper, 즉 유리 커튼월 고층빌딩을 미국에서 실현했다. 그의 대표적인 커튼월 건물은 뉴욕의 시그램 빌딩으로 전 세계의 유리 고층 건물의 모범이 되었다. 우리나라의 삼일빌딩이 이 건물의 설계안을 차용하기도 했다.

그리고 그의 주택에서는 주요한 공간 개념인 '유니버셜 스페이스universal space'를 확인할 수 있다. 폐쇄성이 있어야 하는 기능적 공간인 화장실, 주방, 창고를 모아 하나의 코어core를 형성한 뒤, 나머지 공

미스 반 데어 로에가 지은 뉴욕의 시그램빌딩(왼쪽)과 이를 차용해 김중업이 지은 서울의 삼일빌딩(오른쪽).

미스 반 데어 로에가 이야기한 유니버셜 스페이스를 확인할 수 있다. 중심부의 기능적인 공간을 제외하고 모두 열려 있는 공간으로 계획되었다.

간은 어떠한 목적으로도 사용할 수 있도록 확장성과 융통성이 있는 구성을 제안했다. 다시 말해 사용하는 사람에 의해 그 공간의 성격이 규정되는 것이다. 그래서 미스는 넓은 공간을 채우기보다는 최소한의 가구만을 배치한 채 나머지는 사용하는 사람의 취향과 자율에 맡겼다. 이는 한국의 전통 건축에서도 비슷하게 드러나는데, 마당의 개념이나 전통적인 방의 개념에서 그 유사성을 발견할 수 있다. 전통 가옥의 방을 생각해보면 쉽게 이해된다. 책상을 펴면 서재가, 밥상을 펴면 식당이, 침구를 펴면 침실이 되는 구조의 방은 하나의 유니버설 스페이스로 볼 수 있다. 'Less is more', 적은 것은 더 많다 혹은 적은 것이 더 낫다는 의미로 해석될 수 있는 이 문장은 미스가 즐겨 사용했던 말로 그의 건축철학을 잘 드러낸다.

르 코르뷔지에와 미스 반 데어 로에를 통해 알아본 국제주의 양식에는 몇 가지 미학적 공통점이 있다. 첫 번째는 순수한 볼륨이다. 원, 삼각형, 사각형과 같은 순수한 기하학에 바탕을 둔 양감이 그들의 건축에 들어가 있다. 두 번째는 질서정연한 규칙성이다. 이 규칙은 기둥이 단위가 되는 구조를 통해 드러난다. 세 번째는 장식의 배제다. 장식은 순수한 볼륨의 아름다움을 깨뜨리는 부가적인 것으로 봤고, 구시대의 산물이라는 의식도 있었다. 이러한 특징은 앞서 살펴본 바우하우스와 신조형주의와 유사성을 띤다. 국제주의 건축양식이 전통과는 단절된 새로움을 추구하는 20세기 초 모더니즘과 같은 맥락을 지니고 있었다는 것이다. 따라서 국제주의 건축은 '모더니즘 건

<center>순수한 볼륨 규칙성 장식의 배제</center>

<center>국제주의 양식의 미학적 특징.</center>

축'으로도 불릴 수 있게 된다.

이 시대에는 르 코르뷔지에, 미스 반 데어 로에뿐만 아니라 프랑스의 오귀스트 페레Auguste Perret, 독일의 발터 그로피우스Walter Adolph Georg Gropius, 네덜란드의 게리트 리트벨트Gerrit Thomas Rietveld, 핀란드의 알바 알토Alvar Aalto 등 많은 건축가가 있었다. 제2차 세계대전이 발발하자 미국으로 건너간 건축가들은 그들이 발견한 보편성을 연구하고 현실에 적용하는 작업을 전개했다.

CIAM은 1959년을 마지막으로 해산하게 되고, 이후 건축가들이 개별적으로 그룹을 만들면서 그들만의 새로운 시각이 담긴 담론을 생산하고 선언하는 다원성의 시대로 접어들게 된다. 하지만 현재까지도 국제주의 건축은 시대를 지배하는 절대적인 패러다임으로 남아있다. 르 코르뷔지에의 콘크리트, 미스 반 데어 로에의 철과 유리 건물을 생각해보면 우리의 도시 공간과 삶의 모습은 그들이 제시한 모습에서 크게 벗어나지 못하고 있다. 여전히 우리는 모더니즘이 유

효한 세계에 살고 있다.

　이후의 시대는 전 세계로 담론의 범위가 확장된 동시성의 시대로, 역사적 판단을 내리기에는 이르고 풀어내야 할 담론들이 너무나 방대하다. 그래서 우리의 시대여행은 여기에 잠시 쉼표를 찍을 수밖에 없다.

STORY

다원성의
시대

보편성의 발견을 마지막으로 러셀은 학기의 마지막 수업을 끝냈다.
이제 의례적인 질의응답과 앞으로 제출해야 할 과제물에 대한 공지
를 하는 시간이었다. 학생들의 질문이 줄을 이었다.

"교수님께서는 학기 초 전통의 중요성에 대한 이야기를 많이 하
셨는데요. 마치 존 러스킨의 제자인 것처럼요. 오늘 마지막 강의
주제였던 보편적이고 합리적인 건축, 기계처럼 생산되는 건축에
대해 어떻게 생각하시는지 궁금합니다."

러셀이 대답했다.

"시대적 상황을 들여다봐야 합니다. 어쨌든 우리는 두 번의 세계
대전을 겪었고, 도시 파괴에 따른 신속한 복구와 재건, 급속도로
팽창하는 인구를 수용하기 위한 도시 건설은 대중들의 삶과 직결

된 문제였습니다. 최대한의 효과와 기능성, 나름의 미학적 가치가 지켜졌던 국제주의 건축양식을 부정할 이유가 없습니다. 대안이 없었기 때문이지요. 예를 들어 다시 60년 전으로 돌아가 대량생산이냐 수공예냐와는 본질적으로 다른 문제입니다. 이전에는 두 가치관 사이에서 선택을 해도 되는 상황이었다는 점을 이야기하고 싶어요. 하지만 지금은 다시 여러 관점의 건축양식이 나올 수 있는 시대인거죠. 건축은 시대의 산물이라는 점에서 불가항력적인 면모가 있다고 생각해요."

또 다른 학생의 질문이 이어졌다.

"그동안의 수업 잘 들었습니다. 저는 청강생입니다. 교수님 생각으로는 앞으로 어떤 건축양식이 탄생할 거라 보십니까? 앞으로 건축은 어떤 방향으로 나아갈까요?"
"간단하게 답을 내릴 수 있습니다만 제가 역으로 질문을 한번 해보죠. 앞으로의 시대는 어떻게 흘러갈까요? 오늘의 우리가 50년 뒤에도 존재할 수 있을까요? 국제 정세는 어떨까요? 전쟁은 다시 일어나지 않을까요? 대공황은 다시 안 올까요? 앞으로 어떤 시대가 우리에게 다가올지 우리는 알지 못합니다. 그러면 답은 자명하죠. 건축의 미래도 알 수 없다는 것. 물론 이 시대의 경향과 반대되는 또 다른 경향이 나타나고 변화할 것입니다. 하지만 무

엇이라고 특정할 수는 없으며 그저 시대와 함께 흘러갈 뿐이라고 생각합니다."

러셀이 답했다.

"음, 그건 너무 무책임한 이야기 아닌가요? 역사를 들여다보고 현재를 직시하며 미래를 내다보는 것이 아카데미의 일 아닌가요? 저는 모더니즘 이후가 어떻게 나타날 것인지 고민해봐야 한다고 생각해요."

그의 답을 들은 학생이 말했다.

"모더니즘의 이후라…포스트 모더니즘이라고 이름 붙일 수 있겠네요. 하지만 아직은 어떤 판단도 내릴 수 없을 것 같습니다. 조금 더 자세한 예측을 원한다면 두 가지는 확실히 이야기할 수 있어요. 물론 이것도 원론적인 이야기일 수 있겠지만, 첫 번째는 사람의 삶을 담은 건축은 영원히 존재할 것입니다. 어떠한 양식을 막론하고 건축은 사람을 위한 것이기 때문이지요. 두 번째는 과정이 어찌 되었든 모든 사람의 수만큼 다양한 양식이 존재하는 시대가 올 것이라는 생각입니다. 이건 그저 형이상학적인 이야기가 아닙니다. 개개인의 취향과 감성이 반영된, 개인만의 건축이 존재하

는 다원성의 시대로 나아가지 않을까요? 질문은 여기까지 받죠."

대답을 마친 러셀은 이어서 과제에 대해 공지했다. 그는 원래 준비했던 게 아닌, 순간 떠오른 주제를 과제로 내야겠다고 생각했다. 그는 칠판에 '건축의 미래를 예측해보시오. 그리고 그 건축이 생겨나게 된, 개연성 있는 시대적 상황을 최대한 자세히 서술하시오.' 라고 적었다. 학생들의 눈빛은 흔들렸고, 청강생들은 웃음을 지었다. 러셀은 빠르게 강의실을 빠져나갔다.

이 시대의
미술

미술의 영역에도 모더니즘의 흐름이 나타나면서, 추구하는 소재와 표현방법이 달라지기 시작했다. 가장 대표적인 이유 중 하나는 발전한 사진 기술이 풍경과 인물의 선명하고 자세한 묘사를 특징으로 하는 기존 회화의 역할을 대체한 것이다. 그래서 예술가들은 묘사를 뛰어넘는 새로운 가치 창출이라는 과제를 안고 있었다.

이 시대적 과제를 가장 충실하고 폭넓게 수행한 도시는 프랑스의 파리였다. 유럽과 미국 등 수많은 예술가가 파리에서 작품 활동하는 것을 일생의 꿈으로 생각할 정도로, 파리는 문화와 예술의 중심이었다. 그래서 다양한 사조의 출현이 파리에서 잇달아 탄생했다. 파리를 중심으로 탄생한 대표적인 사조가 바로 19세기 인상주의와 20세기 입체주의다. 자연스럽게 새로운 사조의 성취를 확인할 수 있는 다양한 규모의 미술관과 갤러리가 생겨났고, 현재까지 그 수는 3천여 개에 이른다. 미술은 파리 사람들의 삶과 맞닿아 있는 하나의 생활문화였다.

여기서는 네 곳의 파리 미술관을 둘러볼 것이다. 마르모탄 모네 미술관, 오르세 미술관, 오랑주리 미술관, 마지막으로 피카소 미술관이다.

마르모탄 모네 미술관

먼저 파리의 마르모탄 모네 미술관Musée Marmottan Monet에 가서 인상주의의 시초가 된 모네의 「인상, 해돋이Impression, Sunrise」를 감상해보자. 먼저 인상주의가 출현하게 된 배경을 알아볼 필요가 있다. 간략하게 이야

클로드 모네의 「인상, 해돋이」, 1872년.

기하면 인상주의는 두 가지 예술사조의 결합을 통해 생겨났다. 19세기 초반에는 낭만주의 그림이 주를 이뤘는데, 이전 시대에서도 언급했던 것처럼 낭만주의는 선명하고 자세한 묘사보다는 색채를 중요시하고 대상의 격정적인 순간의 모습과 상상력을 드러내는 사조였다. 이에 대응해서 탄생한 것이 사실주의였다. 여기서 '사실'은 정밀묘사를 의미하는 것이 아니라 현실을 가감 없이 그린다는 의미였다. 이를테면 미술의 주제는 이제 시민의 평범한 일상이나, 하루가 다르게 개발되는 도시의 모습이 되어야 한다는 생각이었다. 인상주의에서는 두 흐름이 통합을 이뤘다. 도시 시민의 실제적인 삶의 모습을 주제로 하면서, 화풍은 순간의 모습을 포착해 과감하게 묘사하고 색상이 돋보이도록 한 것이다. 그래서 인상주의 작품을 볼 때는 소재와 표현방법, 이 두 요소를 동시에 고려하면서 관람해야 한다.

인상주의의 시작은 모네가 남긴 「인상, 해돋이」라는 작품을 통해 이루어졌다. 인상주의라는 사조가 정의되기도 전, 모네는 노르망디 지역의 르아브르 항구의 일출 모습을 화폭에 담아 「인상, 해돋이」라는 제목으로 전시회에 출품하게 된다. 전시회에서 이 작품을 본 미술 비평 기자는 밑그림만 그린 그림, 만들다 만 벽지가 더 낫다는 혹평과 함께 '인상이 있다'는 느낌은 알겠다는 조롱조의 기사를 썼다. 이를 통해 당시 모네와 함께 전시를 했던 작가들을 인상주의자로 통칭하면서 인상주의가 시작되었다. 「인상, 해돋이」는 그저 해가 뜨는 자연경관을 격정적으로 그린 풍경화가 아니라 당시의 항구 모습과

낚시하는 어부들의 일상이 동시에 담겨 있는 그림이었고, 이는 인상
주의의 소재를 잘 보여주고 있는 작품이다.

오르세 미술관

두 번째로 이 시대의 미술을 확인하기 위해 가볼 곳은 오르세 미술
관Musee d'Orsay이다. 낭만주의와 사실주의의 통합을 이루려고 했던 마
네Edouard Manet를 시작으로 인상주의로 분류되는 작가들의 작품부터
후기 인상파로 분류되는 작품까지 한 공간에서 볼 수 있는 미술관

에두아르 마네의 「풀밭 위의 점심 식사Le Déjeuner sur l'herbe」, 1863년.

「자화상」, 빈센트 반 고흐, 오르세 미술관, 파리, 프랑스, 1889년.

남부의 밤 풍경을 무척 사랑했다는 고흐의 「아를의 별이 빛나는 밤」. 제작연도는 19세기 경으로 추정.

이다. 기차역을 개조해 만든 미술관인 만큼 큰 공간에, 앞서 언급한 대가들의 작품이 전시되어 있다. 오귀스트 르누아르Auguste Renoir의 「물랭 드 라 갈래트의 무도회Bal du Moulin de la Galette, Montmartre」, 모네의 「생 라자르 역La gare Saint-Lazare」, 에드가르 드가Edgar Degas의 「발레 수업La Classe de danse」, 폴 세잔Paul Cezanne의 「생 빅투아르 산La Montagne Sainte Victoire」, 폴 고갱Paul Gauguin의 「타히티의 여인들Femmes de Tahiti ou Sur la plage」, 빈센트 반 고흐Vincent van Gogh의 「자화상Autoportrait」 「아를의 반 고흐의 방Das Schlafzimmer in Arles」 「아를의 별이 빛나는 밤La nuit étoilée, Arles」 등을 소장하고 있다. 마치 르네상스 시대 피렌체와 로마의 미술관처럼 오르세 미술관에서는 인상주의 거장들의 작품을 감상할 수 있다.

이들 중 특히 고흐의 작품은 보자마자 느껴지는 표현의 강렬함 때문에 눈을 떼기가 어려울 정도다. 과감한 붓 터치와 색채 선택이 돋

보이는 고흐의 작품은 사실 대상의 묘사라기보다 작가인 고흐의 심리 상태가 드러나 있는 것처럼 보인다. 그는 규범에서 벗어나 화폭에 자유롭게 대상을 표현했다. 사물을 왜곡하거나 원근감을 무시하고, 때로는 명암 표현도 하지 않는 등 고흐만이 가능한 표현을 구사했다. 그는 겨우 10여 년이라는 짧은 기간 동안만 활동했고, 말년에는 정신 이상으로 오랜 시간 괴로워하다 자살로 생을 마감했다. 고흐의 작품에서 드러나는 모습은 그의 인생과 닮은 것처럼 느껴져 보는 것만으로도 울림과 감동을 전해준다.

오랑주리 미술관

다음으로 가볼 곳은 오랑주리 미술관Orangerie Museum이다. 이곳은 인상주의 작품, 특히 모네의 「수련Les Nymphéas」 연작이 소장되어 있다. 길이를 합치면 백 미터를 넘는다고 하니, 규모 면에 있어서는 타의 추종을 불허하는 작품이라고 할 수 있겠다. 모네는 특히 빛의 효과에 몰두한 작가였고, 사물에 대한 오랜 관찰을 통해 묘사하고자 하는 대상 그 자체를 넘어서는 감동과 영감을 불러일으키는 작업을 했다.

　오랑주리의 「수련」 연작 앞에 서면 물위에 떠있는 연꽃, 하늘과 구름, 물위에 비친 하늘, 바람에 흔들리는 나무와 그 모습이 비치는 연못, 모든 요소들을 관통하는 빛의 효과까지 눈에 담을 수 있다. 모네가 그려낸 세계의 모습을 오랫동안 눈앞에 두고 확인해보자.

클로드 모네의 「수련」 연작 부분 모습. 1914년.

피카소 미술관

다음으로 향할 곳은 피카소 미술관Museu Picasso이다. 파블로 피카소Pablo Ruiz y Picasso는 앞서 언급했듯이 입체주의를 주도한 작가였다. 입체주의는 후기 인상주의 화가 세잔의 원근법과 사물을 바라보는 방식에 대한 질문에서 출발했다. 무엇이 사물이 가진 형태의 본질을 잘 표현하는 것인지 고민했던 입체주의 작가들은 묘사하고자 하는 대상을 다양한 시점으로 바라보고 이에 따라 파편화된 평면을 중첩시켜 화폭에 담았다. 마치 다양한 시간과 공간의 중첩이 이루어진 듯한 그림을 그렸다. 여기서 중요한 것은 파편화된 평면들을 조합한 표현방법에

있다. 단순한 나열을 통해 조합한 것이 아니라, 최소한의 입체를 드러내기 위해 기하학적 형태로 치환된 파편들의 관계를 표현한 것이 입체주의 그림의 특징이다.

피카소의 입체주의를 알린 최초의 작품 「아비뇽의 처녀들Les Demoiselles d'Avignon」을 보면, 다각도에서 바라본 여인의 얼굴이 재조합되어 있다. 이집트 벽화처럼 상반신이 정면을 향하고 있고, 하반신은 측면의 모습을 묘사하면서 인체의 특징을 가장 잘 보여주는 시점으로 환원해 표현한 것이다. 그의 입체파 실험은 당시 유럽의 수많은 예술가들에게 영향을 주었고 미래주의, 구조주의, 신조형주의 등 다

피카소의「아비뇽의 처녀들」. 뉴욕 현대 미술관 소장. 1907년.

양한 사조의 탄생을 이끌었다. 앞서 살펴본 국제주의를 이끈 르 코르뷔지에에게도 큰 영향을 주었는데 그는 입체주의의 특징을 바탕으로 순수한 기하학적 요소와 이를 통해 실현된 규격화된 기계적 미학 기능성을 강조하는 순수주의Purism를 주창했다. 이뿐만 아니라 초기 입체주의를 지나 분석적 입체주의로 불리는 후기에는, 기하학적 표현이 묘사하는 대상을 전혀 인지하지 못하게 되는 추상성을 띠면서 추상미술의 탄생에도 영향을 주었다. 입체주의는 20세기의 수많은 예술사조와 표현방법의 탄생에 가장 큰 영향을 준 대표적인 예술사조라고 볼 수 있다.

피카소 미술관에서는 한국전쟁을 모티브로 삼은 「한국에서의 학살Massacre en Corée」과 「도라 마르의 초상Portrait de Dora Maar」, 「기타를 든 남자Homme à la guitare」 등 다양한 작품을 만나볼 수 있다.

피카소의 「기타를 든 남자」, 1911년. 대상 묘사가 기하학 형태에 집중되면서 점차 추상적으로 변하게 된다.

피카소가 「한국에서의 학살」. 1951년. 스페인 내전의 참상을 그린 「게르니카Guernica」와 더불어 피카소의 대표적인 반전화로 알려져 있다.

이후의 20세기 미술

파리에 모인 예술가들은 인상주의와 입체주의를 근간으로 새로운 시대를 담는 미술 형식의 탐구와, 두 번의 세계대전을 통해 파괴된 인간성, 사회에 만연한 폭력적 억압들을 미술의 영역에도 드러내기 시작했다. 미술사학자 한스 제들마이어Hans Sedlmayr는 20세기 초반 형성된 예술가들과 사조의 경향을 네 개로 구분해 설명했다. 이는 모더니즘이 어떠한 방식과 주제성을 통해 과거를 극복했는지를 밝히는 것이기도 하다. 그가 분류한 네 가지 예술 경향은 다음과 같다. 첫 번째는 형태와 색채로 미술의 요소를 정의하고 두 요소의 순수성에 기반을 둔 예술, 두 번째는 기하학과 기술적 구성을 추구한 예술이었다. 세 번째는 전쟁 이후 인간의 극단적인 파괴성과 광기가 드러난 초현

실적인 예술, 네 번째는 인간의 극단적 합리주의 및 이기주의 극복을 위한 서구문명 부정과 원시성과 근원성을 추구하는 예술이었다.

20세기 모더니즘을 위의 네 가지 경우로 쉽게 단정할 수는 없지만 우리에게 당시의 미술을 인식하는 데 도움이 될 것이다. 또한 이를 뒷받침하는 근거를 바탕으로 현재까지 이어지는 미술이 모더니즘 시대의 다양한 예술적 실험과 사유에 뿌리를 두고 진화했음을 발견할 수 있다.

파리 시내를 걷다 보면 쉽게 볼 수 있는 미술관에서 모더니즘 시대의 다양한 작품들을 발견할 때마다 그들이 사유한 시대와 예술에 대해 생각해보자. 그러다 보면 시대의 간극을 뛰어넘는 놀라운 통찰과 영감을 얻게 될 것이다.

움베르토 보초니Umberto Boccioni의 「공간 속에서 연속성의 특수한 형태Forme uniche della continuità nello spazio」, 뉴욕 현대미술관 소장, 1913년. 필리포 토마소 마리네티Filippo Tommaso Marinetti가 주창한 미래주의를 실현한 작품으로 입체주의에 속도와 운동감을 추가했다.

새로운 양식들
정리

시민혁명과 산업혁명의 기치가 유럽을 장악하면서 새로운 변화가 나타났고, 이는 민족주의와 사회주의라는 이데올로기를 낳았다. 유럽 사회에서 국가의 자주와 독립, 통합을 이루려 했던 시민의 힘은 민족주의로 옮겨갔다. 이후 민족주의는 자민족의 우월성을 주장하며 이를 폭력적으로 세계에 드러낸 제국주의로 변질되는 일련의 과정을 맞이했다. 자본에 결속된 산업혁명은 노동자들의 삶을 소외시키면서 프롤레타리아 혁명을 촉발시켰고, 이는 노동자의 인권 보장을 추구하는 사회주의의 탄생으로까지 이어졌다.

가치의 대립 구조가 지속되면서 이는 정치와 경제의 영역뿐만 아니라 예술의 영역에도 발생했다. 대량생산을 기반으로 효율과 합리를 앞세운 제품과 건축물은 노동의 가치와 예술혼을 중시하는 예술 공예 운동, 고딕 복고 운동, 아르누보와의 대립했다. 사회는 경제성과 효율성을 우선하는 분위기로 변화했고 도시의 경관은 점점 철과 유리, 대량생산된 벽돌로 지은 건물들로 채워졌다.

두 번의 세계대전은 시대의 변화를 더욱 재촉했다. 다양한 선언들과 실험은 시대가 가진 갈등과 분열의 모습을 방증하는 것이었

다. 기존의 체제를 완벽하게 부정하며 사회 전복을 내세운 다다이즘
이 발생하기도 했고, 전후의 과제들을 현실로 받아들이고 극복하려
는 모습을 보였던 바우하우스가 설립되기도 했다. 기존의 전통과 관
습을 벗어나려고 했다는 측면에서는 둘 다 모더니즘과 맥락을 같이
했다.

　전쟁 이후의 도시 복구 사업과 인구 집중으로 인한 새로운 도시
건설은 대부분의 유럽 국가가 직면한 선결과제였다. 이를 계기로 합
리성에 기반을 둔 구조와 재료를 통해 사람들에게 시대에 적합한 일
상을 부여하려는 국제주의 건축양식이 발생했다. 이 양식은 현재까
지도 우리의 삶과 공간에 밀접한 연결 고리를 가지고 있으며, 시대의
보편적인 건축양식으로 존재하고 있다.

바로크 양식-신고전주의와 반동들-새로운 양식들

첫 번째 중간 정리에서 살펴본 역사의 반복과 동시성은 바로크 시대에서도 이어진다. 바로크 시대가 보여준 절대왕정, 가톨릭의 장중함과 초월적인 화려함은 이전 르네상스 시대의 인본주의, 합리성, 조화미에 대한 반작용으로 볼 수 있다. 이후 신고전주의의 정합한 형식들은 바로크 시대의 비정형, 화려함의 반작용으로 전개되었다. 이는 양식의 경향이 정반합의 변증법을 따르고 있다는 것을 보여준다.

하지만 이후로는 이전의 순환하는 연결체계를 확인할 수 없을 만큼 복잡하고 다양한 동시성의 시대를 맞이하게 된다. 이전 사회에 비해 시대상이 빠르게 변화한 데다 양식의 다양성이 존중되면서 한마디로 정의하거나 설명할 수 없게 되었다. 물론 이러한 움직임은 바로크 시대부터 그 징후를 보였다. 바로크 시대부터 사회는 조금씩 중심성이 사라진 다원성 구조로 접어들기 시작했다. 절대왕정이 성립되면서 왕권과 교권이 대립하기 시작했고 종교개혁을 통해 가톨릭과 신교가 대립했다. 세력마다 생각하는 이상적인 사회상과 가치관이 서로 부딪히기 시작한 것이다. 이후 유럽사회를 넘어 또 다른 신세계를 찾아 나선 국가들은 그들의 지평을 세계로 확장했고, 이는 보다 다양한 세계관과 가치관이 확립될 것임을 의미했다.

18세기 후반 동시다발적으로 전개된 시민혁명과 산업혁명은 현재까지도 우리 삶에 영향을 주고 있다. 시민혁명은 시민이 국가와 정치의 주체가 되는 사회, 산업혁명은 기계화와 대량생산의 산업 체제를 패러다임으로 제시한다. 이는 정치, 산업, 문화, 예술 등 모든 분야에 있어서 사회와 일상적 삶의

모습을 뒤바꾼 사건이었다.

이 두 혁명으로 인해 역사를 바라보는 관점에도 변화가 생겼다. 과거가 그저 완결된 사건으로 끝나는 역사가 아니라 현재와 미래를 통해 그 의미가 지속적으로 드러나고 재생산된다는 역사관이 생겨난 것이다. 사실 단적으로 생각해보면 고딕 시대는 완결된 역사로 볼 수 있는데, 이는 현재의 우리 삶과는 거리가 있기 때문이다. 물론 유럽의 경우 사람들이 마주하는 도시와 건물의 모습을 통해 그 영향을 받고 있지만 실제 삶에서는 고딕 시대의 패러다임과 사고의식을 따르고 있지 않다. 이러한 점에서 고딕의 역사는 현재와 연결성을 갖기 어려워 보인다.

그러나 2백년 전의 산업혁명과 시민혁명의 역사는 아직 현재의 역사와 긴밀하게 연결되어 있으며, 시대의 평가는 지속적으로 재생산되고 있다. 그 역사 사이에 민족주의와 제국주의, 사회주의의 시대가 성립하면서 다양한 역사적 사건이 발생해왔고 전통과 새로운 가치의 충돌을 겪어왔다. 두 번의 세계대전은 전통과의 완벽한 단절을 이루는 계기가 되었고, 이후 유럽사회뿐만 아니라 대다수의 문명세계는 보편적인 가치로 자리매김한 모더니즘의 시대로 들어서게 되었다.

지도에 담긴
마지막 이야기

교회로 돌아온
클라우스

교회의 다급한 종소리를 듣고 집에 도착한 마을 사람들은 분주히 움직이기 시작했다. 어린 시절부터 무수히 많이 겪어온 일이었다. 어린 아이들은 겁을 먹었지만 그들의 부모는 지금 무엇을 해야 하는지 알고 있었다. 간단한 음식과 밤을 지낼 옷가지를 챙겨 바로 집을 나섰다. 남겨진 물건에 대한 포기가 빠른 만큼 그들이 살 수 있는 확률은 높아졌다. 가축은 그들의 삶 자체와도 같은 것이었지만 바로 고삐를 풀어주었다. 운이 좋다면 나중에 숲에서 다시 데려올 수도 있을 것이다. 지금은 흔적을 남기지 않고 마을에서 빨리 벗어나는 것이 중요했다. 이를 대비해 평소에 찾아두었던 은신처로 마을 사람들이 하나둘씩 모여들었다. 숲속 깊은 곳에 위치한, 덤불로 가려진 동굴이었다.

클라우스도 사제들과 함께 교회를 벗어나 숲속 동굴로 몸을 피했다. 건장한 사제 두 명은 마을이 잘 보이는 곳에서 상황을 살폈다. 침략자들의 정체와 동향을 알기 위해서였다. 그들이 누구인지, 어디서 왔는지, 어떤 복식을 하고 있는지를 빠르게 가늠해야 했다.

땅이 울리는 소리가 점점 가까워졌다. 한차례 땅의 진동이 동굴을 지나갔고 이후 점점 잦아들었다. 그들이 마을에 도착한 것이다. 그러나 그들은 집에 불을 지르거나 약탈을 하지 않았다. 이상한 일이었다. 사람들이 사라진 텅 빈 마을의 모습을 이상하게 느낀 그들은 마을의 가장 큰 건물인 교회로 향했다. 백 명이 조금 넘는 무리는 특정한 종족이나 부대원처럼 보이지는 않았다. 생김새나 복식이 다양했기 때문이다. 수염이 덥수룩하게 난, 우두머리로 보이는 사내가 계속 마을 사람들의 흔적을 찾아봤지만 마을은 완벽하게 비어있었다. 주민들이 어디로 갔는지 그 흔적을 쉽게 찾을 수 없었다. 그들은 며칠간 마을에 머물며 야영을 했다. 주민들의 집을 들어가지도 않았고 교회 예배당만을 이용했다.

이들의 모습을 보고받은 클라우스는 직접 침입자들의 모습을 확인하기 위해 마을이 잘 보이는 언덕위에 자리를 잡았다. 다행히도 그들의 모습은 약탈자의 모습이 아니었다. 교회 앞에 모여 예배를 드리는 모습이 포착된 것이다. 보통의 침입자들은 예배를 드리는 그리스도교인이 아니었다.

그들이 위험한 존재가 아니라는 확신을 갖게 된 클라우스가 마을에 모습을 드러내자 무리의 수장은 그에게 예의를 갖추었다. 그는 옆 마을에 침입한 야만인들을 몰아내고 확인차 이 마을에 들렀는데 사람들이 사라지고 아무도 없어 잠시 마을에 머물면서 진상을 확인하고 있었다고 말했다.

마을 사람들이 돌아오자 큰 잔치가 열린 것처럼 모두가 기뻐했다. 다행히도 이번에는 침략자들이 아니었다. 그들의 기쁨 뒤에는 안도와 감사가 뒤섞여 있었다.

쉬제의
일기

어제 꾼 꿈은 너무 생생했다.

꿈속에서 나는 다시 그곳으로 돌아가 있었다. 하늘의 파란색과 보기만 해도 침이 바싹 마를 것만 같은 모래만이 존재하는 곳이었다. 한동안 그곳은 꿈에 나오지 않았는데 요즘은 빈번하게 등장한다.

십자군 원정 당시에는 가지 못했던 예루살렘의 모습이 꿈속에서는 지평선 너머에 펼쳐져 있었다. 하루면 당도할 거리처럼 보였다. 이상하게 꿈속에서는 계속 걸어도 예루살렘과의 거리가 좁혀지지 않았다. 마치 신기루를 쫓아가는 것처럼. 꿈속에서도 예루살렘은 나에게 허락되지 않는 장소인 것이다. 절망을 느꼈다. 다시 예루살렘으로 순례를 떠나고 싶지만 이제는 여력이 없음을 내 자신이 너무나 잘 알고 있었기에 서글펐다.

한동안 꿈에는 흑사병이 나돌던 그 시절 사제관에서 식량을 챙겨 떠나던 어린 수사들의 모습이 아른거렸다. 눈도 마주치지 못하고 떠나가던 어린 소년들의 모습이었다.

꿈의 마지막은 끔찍하게도 그들의 검게 변한 주검이 물위에 떠
있는 모습이었다. 지독한 악몽이었다. 꿈을 꾼 날이면 그들을 붙잡지
않은 자기 자신을 자책했다. 그래서 몸서리치는 두려움과 깊은 고독
이 찾아오곤 했다.

하지만 이미 흘러가버린 일이다.

어젯밤 꿈의 나는 젊음으로 가득 차 있었다.

연못의 깊은 곳이 심연이라면 꿈속의 깊은 곳은 뭐라 불러야 하
나. 생각나지 않는 단어를 생각해본다.

꿈속 깊은 곳, 사막 한가운데를 걷고 있는 나에게 나는 말을 건
다. 꿈속에선 모든 것이 엉켜서 나는 다른 존재가 되고 내가 한 말을
내 귀로 다시 듣는다. 나는 나에게 이 걸음의 끝이 무엇이냐고 묻는
다. 그러면 나는 이 걸음의 끝은 예루살렘에 있다고 말한다. 하지만
나에게 말을 건 또 다른 나는 이 걸음은 끝이 없다고 말한다. 나는 이
길을 걸을 수 있을까? 꿈속에서 생각했다.

꿈에서 깬 새벽 나는 급하게 꿈의 내용을 기억하려 침대 옆 탁
자에 놓인 종이에 이 내용을 적어두었다. 하루 종일 이 꿈을 생각하
며 나에게 질문했다.

나는 끝이 없는 이 걸음을 계속 걸을 수 있을까?

모임을 마친
줄리오

지난밤 르네상스를 대표하는 예술가들로 뜨겁게 타올랐던 별장의 응접실의 모습은 온데간데없이 사라지고 방 안 가득히 놓인 의자와 소파, 곳곳에 놓여 있는 와인 잔들만이 당시의 상황을 짐작게 했다. 예술가들과 지식인들이 떠난 그 자리는 별장을 관리하는 인부들이 정리하고 있었다. 새로운 손님을 맞이하는 준비가 다시 시작된 것이다. 별장 입구에서부터 응접실과 식당, 머무른 숙소와 심지어 유리창에 묻어난 작은 얼룩까지 모든 것은 이곳의 규칙대로 정리되고 있었다.

2층에 마련된 서재에는 메디치와 그를 보좌하는 수행 비서들이 모여 앉아 어제 진행된 모임에 대해 이야기를 나누고 있었다. 일종의 품평회를 하고 있는 것이다. 모임에 대한 평가와 다음 모임을 어떻게 진행할지 이야기하는 자리였다.

수행비서 중 한 명은 메디치가 지원하는 고대유적 발굴을 담당하는 사람이었다. 그는 그리스어와 고대 문헌 연구의 전문가이기도 했는데, 줄리오가 이번에 가져온 건물 표지석의 필사본을 이야기

하면서 앞으로의 모임에서 고대 유적지에 대한 연구가 더 많이 다뤄
졌으면 좋겠다는 의견을 제시했다. 로마제국 시대의 화려했던 문명
을 주목하는 것은 이 시대의 가치를 부각시키는 데 중요한 요소였
기 때문이다.

로마제국 시대의 유적들이 최근 계속 발굴되면서 당시 어떻게
도시가 건설되었는지 알 수 있게 되었다. 당시 황제의 치적이 새겨진
표지석 등의 발견을 통해 로마 시대에 개통된 길들을 따라 지어진 건
물에서도 주요한 발견들이 이뤄졌다. 많은 지표가 생겨났기 때문에
의미 있는 논의와 연구가 필요한 시점이었다. 메디치가가 갖고 있는
로마 시대 유적에 대한 관심과 이에 대한 전폭적인 지원을 알리기 위
해서라도 필요한 주제 선정이라며 강조했다.

메디치는 의자에 기대 앉아 등받이에 목을 기대고 천장을 바라
보면서 집사들의 이야기에 집중했다. 잠시 동안의 침묵을 깨고 메디
치가 입을 열었다.

"이번에는 너무 주제가 다양했던 것 같기는 해요. 모든 지역의
주요한 예술가들의 성취를 아우르다 보니 한 분야에서의 깊이를 다
루지 못한 것은 아닌가 싶군요. 그럼 좋습니다. 다음 모임엔 고대시대
의 유적과 유물에 대해 이야기하는 시간을 갖기로 하죠."

메디치가 다음 모임의 성격을 결정하자 비서들은 발 빠르게 참
석자들을 선정했다. 줄리오도 다시 명단에 포함되었고 줄리오의 추
천을 통해 몇몇 고고학자들을 더 초대하기로 했다. 그렇다고 다른 분

야의 전문가들이 아예 참석하지 않는 것은 아니었다. 여전히 문학가, 미술가, 건축가들도 초대 명단에 포함되었다. 그들은 바로 다음 모임의 참석자들에게 보낼 초대장을 준비했다. 한 명은 정중하고 격식 있는 초대의 글을 작성하고 있었고 다 작성된 글은 메디치에게 건네져 그의 사인이 수기되었다. 참석자마다 각기 다른 초대의 글이 작성되었다. 그간의 학문적 예술적 성취에 찬사를 보내는 글과 안부를 묻는 내용이었다. 수행 비서들에게는 이미 참석자들에 대한 정보가 머리에 있는 듯했다. 그리고 완성된 편지는 다른 비서에게 건네져 질감이 좋은 봉투에 담겨졌다. 빨간색 왁스를 녹여 봉투 접착부에 적당량을 부은 뒤 메디치 가문의 인장으로 힘껏 눌러 밀봉했다. 책상 위는 초대장인 담긴 봉투로 채워지기 시작했고 서재는 왁스 녹는 냄새로 가득했다. 편지는 메디치 가문의 각 거점 도시로 문서를 배달하는 사람에 의해 신속하게 전달될 것이다. 방금 전에 별장을 떠난 줄리오가 자신의 발굴현장인 베로나에 도착하기 전에 이 초대장이 먼저 그의 책상 위에 올려져 있을 것이었다.

주교 프란치스코의
편지

1601년 5월 31일

교황의 궁전

바티칸

친애하는 교황 성하 및 대주교 여러분께

이 편지는 지난 한 달여간 진행된 마녀재판에 대한 경과보고입니다. 지난 1601년 5월 20일 미망인 엘린이 마술을 사용해서 마을 사람을 현혹하는 이교도임이 밝혀져 재판에 회부되었습니다. 재판을 맡은 사람은 파리 대교구에 파견 나와 있는 교황청 소속 안드레아 대주교로, 그동안 많은 재판 경험이 있는 분이었습니다.

재판관은 엘린에게 그녀의 잘못된 이교적인 행동에 대해 자백을 권유했으나 지속적으로 거부하는 모습을 보였습니다. 몇 차례의 재판이 진행되는 동안 결국 그녀는 스스로 마녀임을 밝혔고 이에 재

판관은 그녀에게 화형을 선고하며 그녀의 모든 재산을 교황청으로 몰수하도록 했습니다. 몰수한 재산으로 그녀를 체포, 구금, 재판하는 과정에서 발생한 비용과 화형을 준비하기 위한 비용을 포함한 인건비 등을 청구하였고 나머지 재산은 교황청의 재산으로 환수되었습니다.

일주일 후 지역 성당 앞 광장에서 그녀를 비롯한 다른 지역에서 재판을 받고 이송된 일곱 명의 마녀 화형식이 진행되었고, 순조롭게 이교도들의 심판을 마무리했습니다. 지역 주민들은 이교도의 화형을 지켜보았기 때문에 이교도의 확산은 당분간 줄어들 것으로 판단됩니다. 이 모든 과정에 주 예수 그리스도와 교황 성하가 함께하셨음을 알 수 있었습니다.

지금까지는 교황청에 소속된 주교로서 해야 하는 보고였다면 이제는 그리스도를 믿고 따르는 부족한 한 개인으로 돌아가 이야기를 전하려고 합니다.

사실 엘린을 비롯한 부녀자들에게서 이들이 마녀임을 알 수 있는 증거를 찾아볼 수 없었습니다. 재판의 과정은 수많은 억측과 가정으로 가득 찬 심각한 오류를 보여주었습니다. 마녀라고 지목된 그녀가 자백을 했던 이유는 재판 동안 진행된 참혹한 고문의 결과였습니다. 채찍질을 시작으로 그녀를 공중에 매단 뒤 떨어뜨리거나 뼈를 부수고 심지어 손이나 발을 잘라내기도 했습니다. 인간이 저지른 온갖 잔인한 행동을 그리스도의 이름으로 한 것입니다. 이처럼 지옥과 같

은 순간을 경험한 그녀는 자백을 하지 않을 수 없었습니다. 어떤 사람
이 그 자리에 가더라도 자신을 마녀라고 할 수밖에 없었을 것입니다.
그녀의 마지막 모습 때문에 저는 너무 괴로움을 느낍니다.

　　교황 성하 및 대주교 여러분,
　　더 이상 이 참혹한 과오를 거듭하지 말기를 간곡히 부탁드립니
다. 우리는 지금 명백하게 대낮에 눈을 뜨고 과오를 범하는 것과 마찬
가지입니다. 우리는 이 잘못된 실수를 바로잡을 수 있습니다. 하루빨
리 수많은 지역에서 자행되는 마녀재판을 멈춰 주시길 바랍니다. 이
제서야 어린 시절 수많은 사제들이 그들의 지위와 목숨을 걸고 교황
청의 정책에 반기를 들었던 이유를 깨닫게 되었습니다. 이 관행이 바
로잡히지 않는다면 제 편지는 오늘이 마지막이 될 것입니다.

　　　　　　　　　　　　　　　　　　　모든 희망을 그리스도와 함께,
　　　　　　　　　　　　　　　　　　　프란치스코 주교

워렌의
초상화

지난 몇 주일간 워렌은 바쁜 시간을 보냈다. 회사에서 처리해야 할 일들을 마무리하고 가족들과 친구들과 즐거운 한때를 보냈다. 가끔씩 회사 주주들의 집에 초대되어 몇 시간씩 항해 과정 중에 있었던 일들을 재미나게 풀어내야 하는 곤욕이 있긴 했지만 런던에 있다는 자체만으로 즐거운 기억이었다.

사실 워렌은 이날을 가장 기다렸다. 자신의 초상화를 받기로 한 그날이었다. 세인트 폴과 멀지 않은 곳에 그의 작업실이 있었다. 세인트 폴의 돔을 지나 더 동쪽으로 갔다. 작은 건물들이 모여 있는 곳이었다. 그 화가는 블랙독이라는 술집이 있는 건물 4층에 작업실이 있다고 했다. 조금 더 걸어가자 검정색 개가 그려져 있는 간판과 꽃바구니가 걸려 있는 가게가 보였다. 제대로 찾아온 것이다. 마침 밖에 나와 있던 화가와 만난 워렌은 서로 반갑게 인사를 했다. 그들은 바로 계단을 올라 작업실로 향했다. 오래된 건물이라 발을 내디딜 때마다 나무가 삐걱거리는 소리가 났다. 작업실 앞에 도착하자 문에는 윌리

「제임스 랑카스터 초상」 영국의 첫 번째 동인도 항해를 이끈 사령관이다. 이후 동인도 회사를
설립하고 1601년 레드 드래곤 호와 세 척의 배를 이끌고 동인도와의 무역을 위한 첫 걸음을 내
디뎠다. 잉글랜드 그리니치에 위치한 국립 해양 박물관 소장. 1596년.

엄 호레이스라는 명패가 붙어 있었다. 그의 이름이었다.

"올라오느라 고생하셨어요. 윌리엄 호레이스의 작업실을 소개합니다."

작업실에는 수많은 이젤과 그리다 만 그림들이 가득했다. 그리고 아직 풀지 않은 것 같은 큰 가방이 벽에 기대 서있었고 초가 방의 곳곳에 있는 걸 보니 밤중에도 작업을 많이 하는 것 같았다. 한쪽 끝에는 겨우 누울 만한 공간에 작은 침대가 있었다. 창가에 세워져 있는 이젤이 큰 천으로 덮인 걸 보니 워렌의 초상화가 그곳에 있는 듯했다. 그의 작업실은 진한 물감의 향기가 배어 있었다.

테이블에 앉은 그들은 그간의 안부와 이런저런 런던의 뉴스를 소재로 대화를 이어 갔다. 조지 3세가 그의 윗대 왕들보다 국내정치에 참여도가 높다든지, 아메리카 대륙에 조금 심상치 않은 분위기가 감지된다든지 하는 이야기가 오고 갔다. 이야기를 하는 중에도 워렌의 시선이 계속 창가의 이젤로 향하자 윌리엄은 이윽고 창가로 다가가 천막을 벗겨냈다. 워렌의 초상화가 나타났다. 밝은 두 눈과 멋지게 난 수염, 품위 있고 당당한 자세 등 모든 것이 완벽한 모습이었다. 어둠속에서 워렌을 통해 밝음이 드러나는 모습이었다. 워렌은 뚫어지게 그림을 보며 자신의 모습을 관찰했다.

"모든 것이 완벽해요. 정말로."

워렌은 연신 감탄했다. 한 사람의 초상화가 완성되는 과정을 처음 겪어본 워렌의 입장에서는 놀랄 만한 일이었다. 윌리엄은 몇 달

후에는 인도가 아닌 아메리카로 간다고 했다. 새로운 곳에 가서 다시 작품을 그릴 것이라고 했다. 그는 어떤 선장이나 선원보다 용기가 있는 사람이었다.

세인트 폴의 종소리가 나기 시작했다. 일요일 오후가 되면 요란한 종소리가 30분이나 이어지는데, 바로 그 종소리였다. 오늘따라 그 종소리가 시끄럽게 들리지 않았다.

러셀에게 온
과제물

예술사학과

에릭 블레어

두 번의 세계대전 이후의 시대에 사는 동안 사회는 다양한 사고가 표현의 자유와 함께 진보해왔다. 하지만 어느새 우리의 시대 속에 다시 나타날 수 있는 극단의 시대를 가정했다. 극단적인 사회주의가 팽배한 전체주의 사회를 상상했다. 모든 것이 통제되고 결정되는 시대. 불확실성과 다원성이 종말한 뒤 오직 하나의 길만이 남겨진 시대는 어떤 모습일까? 나는 모든 문명이 그 발전상을 확인한 뒤 다시 역사의 퇴보가 이루어진다면 어떤 시대의 가치가 존재할 것인지에 주목했다.

〈중략〉

이 이야기는 르포작가인 조지 오웰George Orwell과의 만남에서 착안했다. 그는 다양한 사회고발과 제국주의의 뒷모습 등 현실에 대해

글을 써왔는데 이번에는 미래의 시대에 대해 글을 쓰고 있었다. 런던의 한 선술집에서 우연히 만난 그에게서 30년 후 미래의 모습을 엿보았다. 『1984』, 여기, 미래의 시대에 주목해보자.

정치

현 시대는 전체주의 국가들만이 남았다. 세계는 오세아니아와 유라시아, 동아시아로 이루어져 있다. 오세아니아는 전체주의가 가장 극단적으로 발전한 곳이었다. 이 국가는 빅 브라더라고 하는 최고 정치 지도자에 의해 장악되어 있었고, 이를 떠받치고 있는 4개의 주요 정부 부서에 의해 유지되고 있다. 각각 법과 질서, 경제, 전쟁, 교육 및 예술을 담당하는 기관이다.

경제

사회주의를 표방한다. 모든 물자의 생산과 배급은 평등하게 개인에게 돌아가며 차별은 없다. 당의 권한으로 개인의 직장, 직급 등이 결정되어 통보된다. 개인에게는 사유재산을 획득할 기회와 권한이 주어지지 않는다.

사회

사회는 절대적인 감시체제로 운영된다. 개인의 사생활은 일거수일투족 당에 보고된다. 이를 위해 텔레스크린, 마이크로폰, 헬리콥터, 사

상경찰이 보이지 않게 사회와 개인의 삶 속에 숨겨져 있다. 통제와 감시는 사회를 불확실성과 불안으로부터 해방시키는 역할을 한다. 모든 것이 통제된 사회, 즉 이상적인 파놉티콘이 현실에 펼쳐진 것이다.

사회에는 증오의 대상이 한 명 존재한다. 지속적인 반복 학습을 통해 증오의 대상을 교육한다. 그 증오의 대상이 존재함으로 인해 국민의 결속력은 더욱 강화된다.

역사

역사는 현재의 정치체제와 사회구조에 맞춰 다시 쓰였다. 모든 역사는 현재로 귀결되기 위한 과정과 전제들로만 존재한다. 현재를 지배하는 자들에 의해 과거와 미래가 바뀌는 것이다.

개인의 기록도 통제된다. 이 또한 역사의 기록이 될 수 있기 때문에 일기뿐만 아니라 모든 글의 표현이 금지되었다. 조작되고 만들어진 역사의 시대다.

예술

예술은 오직 당의 선전을 위한 도구로만 남게 된다. 예술과 관련된 표현은 금지되고 모호성, 상징, 은유는 배제된다.

건축

건축은 사회구조에 가장 적합하도록 계획될 뿐 해석의 여지가 없는

기능적 존재다. 주요 4개 부서의 건물만이 초고층의 건물로 계획된
도심에 자리 잡고 있다. 이 건물은 피라미드 형태로 되어 있어 권위
와 위압감을 느끼게 한다. 높은 건물들은 나머지 낮게 깔려 있는 건
물들을 감시한다. 새로운 건축물은 당의 선전, 국가의 위대함을 표출
하는 수단으로 전락했다. 기념관과 기념비가 늘어날 뿐 일반 사람을
위한 건물은 사라진 지 오래다. 마치 파시즘의 망령이 깃든 도시처럼
그저 기계로 보일 뿐이다.

　　도시는 극단의 모습을 보인다. 완벽하게 제어된 기계와 같은 모
습과 전혀 통제되지 않은 지하의 모습이 대비된다. 무질서가 난무하
는 지하의 도시는 실재하고 있지만 어느 누구도 입 밖으로 꺼내지 않

「조지 오웰의 1984, 미래의 런던」, 최경철.

는다. 당에서도 그 존재를 인지하고 있지만 그저 관망할 뿐이다. 이 두 세계는 서로 관여하지 않고 공존한다.

도시의 강은 자연의 공간, 레저와 휴식이 있는 공간이 아닌 운하 와 공업용수 등 기능적 역할을 하는 공간으로 변질되었다.

도시의 오래된 건물은 과거 역사의 재창조를 위해 대부분 파괴 되어 폐허로만 남거나 대부분 흔적도 없이 사라졌다. 도시의 그 많던 시간의 켜들이 한 번에 단출한 공간으로 변했다. 도시의 모습은 회색 빛만이 남게 되었다.

그들의
마지막 이야기

로마네스크 시대의 수사 클라우스, 고딕 시대의 수도원장 쉬제, 르네상스 시대의 고고학자 줄리오, 바로크 시대의 주교 프란치스코, 신고전주의와 그 반동들이 있던 시대의 사업가 워렌과 새로운 양식의 시대의 예술사학자 러셀까지. 시대의 이야기를 해주었던 여섯 명의 주인공들이 한자리에 모였다. 손에는 그들이 들려주었던 시대의 예술과 건축을 찾아가는 지도가 들려 있었다.

 이들은 한 공간에 있는 자신들 스스로가 신기한지 서로 인사를 나누고 대화를 시작했다. 시대는 가장 마지막 순서였지만 가장 나이가 많았던 러셀은 줄리오와 르네상스 시대의 거장들에 대해 이야기를 나누고 있었다. 러셀은 평소 궁금했던 거장들의 알려지지 않은 일화들을 캐묻고 있었다. 수도원장 쉬제와 프란치스코 주교는 고딕과 바로크 중 무엇이 더 가톨릭의 정신과 맞닿아 있는지 진지하게 토론했다. 사업가 워렌은 그가 다녀온 많은 대륙의 신기한 모습들과 바다에서 보았던 거대한 고래이야기를 클라우스에게 하고 있었다. 이들

은 자신이 경험한 시대와 그들이 일군 삶의 모습을 서로 이야기했다.

한 사람이 경험할 수 있는 시대는 한정되어 있고 경험하지 못한 다른 시대의 진짜 모습을 알 수 있는 길은 생각보다 많지 않다. 역사의 기록은 진실의 너머에서 승리자 혹은 지배자의 시각으로 다시 쓰인다는 것을 생각해보면, 그 시대를 살아보지 않는 한 모든 것은 간접적인 경험이며 추측과 가정으로 이루어진 생각에 지나지 않는다. 따라서 경험과 기억을 공유하고 대화하는 일은 큰 의미가 있었다.

작은 방에 시대의 여섯 주인공들이 다시 모였다. 큰 테이블과 의자 그리고 맞은편에는 수십 대의 모니터가 벽을 메우고 있었다. 시대의 주인공들은 의자에 앉아 벽면 가득한 모니터를 응시하고 있었다. 각각 도시의 이름이 적힌 모니터가 깜박였다. 여섯 주인공들이 화면에 집중하자 화면에는 각 도시의 현재의 모습이 나타나기 시작했다.

로마, 피렌체, 베네치아, 파리, 런던부터 바르셀로나, 피사, 아헨, 라벤나, 아를, 더럼까지 주인공들이 누볐던 수많은 도시의 모습이 펼쳐졌다. 주인공들의 눈이 빠르게 움직이기 시작했다. 자신들이 살던 시대의 모습과는 너무 많이 달라진 도시의 모습들, 여러 번의 증축이 이뤄져 원래의 모습이 사라진 옛 건물들, 흔적도 없이 사라져 버린 옛 길과 산책로, 그들의 집까지. 이따금씩 역사의 가치가 지켜지고 있는 모습에서 그들은 감탄사를 내뱉었다. 기억의 조각들로 남아버린 도시의 모습에 대한 안타까움도 섞여 있었다.

현대 도시의 모습은 그들에게 놀라움 그 자체였고, 그들은 이에

대해 어떠한 평가도 내릴 수가 없었다. 그들의 시대만을 살아본 경험의 한계도 이유지만, 그들은 이미 과거의 사람들이었기 때문이다. 현시대의 이야기는 현재 살아가고 있는 사람들의 몫인 것이다.

클라우스, 쉬제, 줄리오, 프란치스코, 워렌 그리고 러셀은 그들의 지도를 건네주었다. 이 지도를 따라가면 우리는 옛 시대의 이야기와 사람들의 삶, 그리고 그들이 남긴 유산을 찾을 수 있다. 그들의 마지막 이야기는 한 장의 지도를 건네는 것으로 막을 내렸다. 이 지도를 따라가다 보면 여섯 명의 주인공들이 들려주는 시대의 이야기가, 시대의 예술이 눈앞에 펼쳐질 것이다.

한 권으로 떠나는 인문예술여행

유럽의 시간을 걷다

초판 1쇄 발행 2016년 10월 21일
초판 13쇄 발행 2019년 8월 21일

지은이 최경철
펴낸이 권미경
편집 이정미
마케팅 심지훈, 박지윤
디자인 [★]규
일러스트 김햄스
펴낸곳 ㈜웨일북
등록 2015년 10월 12일 제2015-000316호
주소 서울시 마포구 월드컵로32길 22 비에스빌딩 5층
전화 02-322-7187 **팩스** 02-337-8187
메일 sea@whalebook.co.kr **페이스북** facebook.com/whalebooks

ⓒ 최경철, 2016
ISBN 979-11-956771-4-6 03600

소중한 원고를 보내주세요.
좋은 저자에게서 좋은 책이 나온다는 믿음으로, 항상 진심을 다해 구하겠습니다.